KB076872

다락방 재즈

일러두기

○ 외국 인명, 일부 앨범명은 국립국어원의 외래어 표기법을 따르되
　몇몇 경우는 관용적 표기를 따랐다.
○ 책·잡지·신문명은 『 』로, 영화·TV·라디오 프로그램명은 「 」로, 앨범명은 《 》로,
　곡명은 〈 〉로 표기했다.
○ 외국 앨범 및 곡의 우리말 제목은 저자의 해석에 따른 것으로,
　통용되는 제목이 아닐 수 있음을 밝힌다.
○ 각 글 말미의 괄호 속 숫자는 해당 글이 쓰인 연도이다.

다락방 재즈

황덕호

그책

원래 글 모음집, 에세이집은 글을 잘 쓰는 작가들의 영역이다. 이런 부류의 책들은 책 전체가 하나의 주제를 가지고 일정한 방향을 향해 진행되는 것이 아니기 때문에, 글 한 편 한 편에 맛과 힘이 없으면 독자의 눈길을 놓치기 쉽다. 그러므로 나는 이런 글 모음집을 낼 만한 작가가 결코 아니다. 벌써 서문을 읽다가 손에서 책을 놓는 분들의 모습이 눈에 보이는 듯하다. 그걸 잘 알면서도 글 모음집을 낼 생각을 하다니, 나이와 비례하여 느는 것은 체중과 뻔뻔함뿐인 것 같다.

음악 잡지에 본격적으로 글을 쓰기 시작한 지 어느덧 25년을 넘어섰다. 직장 생활을 하면서 취미로 글을 쓴 것이 그 시작이었는데 그것이 직업이 될 줄은 당시로서는 꿈에도 몰랐다. 그 후에 직장을 그만두고서 글과 방송으로 연명했는데, 그러면서도 그 세월 동안 스스로 글 쓰는 사람이란 확고한 의식도 없이 그냥 관성대로 글을 써 왔으니 돌이켜보면 아무런 생각 없이 산 세월이었다.

그러다가 글을 평생 써야겠노라고 뒤늦게 마음먹은 무렵, 이미 세상은 바뀌고 있었다. 내가 그토록 좋아하던 음반도 가파른 사양세로 접어들었고 자연히 음악 칼럼, 음반 리뷰에 대한 관심도 함께 사라졌다. 여론을 주도하던 '종이 잡지'도 어느덧 존폐

의 위기에서 숨을 헐떡였고 그들은 점점 더 광고주에게 편집권을 양도했다. 기사인지 광고인지 모를 모호한 글들만이 잡지를 가득 채웠다. 그러한 흐름에 발맞추지 못했던 나는 잡지사의 입장에서 거추장스러운 존재가 되었다. 내가 잡지에 새로운 음반 리뷰를 거의 쓰지 못한 지는 이미 오래되었다.

최근까지도 계속 잡지에 글을 기고했지만 그에 대한 회의감은 갈수록 커져만 갔다. 그래서 최근에 나는 '왜 잡지에 글을 써왔는가'를 놓고 다시 곰곰이 생각했다. 이유는 세 가지였다.

1. 원고료를 받게 되니까: 경제적 욕구
2. 잡지에 실리면 사람들이 그 내용에 공감해주고 내 이름도 알려지니까: 사회적 욕구
3. 글 쓰는 것 자체가 재미있으니까: 개인적, 유희적 욕구

그런데 실질적으로 그 욕구들에 대한 나의 만족도를 평가해 봤다.

1. 경제적 욕구: 25년 전 원고 쓸 때와 현재의 원고 단가가 똑같다. 음악 잡지사의 경우 200자 원고지 한 매당 여전히 5천 원. 심지어 당시에는 송고하자마자 바로 원고료를 받았는데 이제는 두 달을 기다려야 한다. 만족될 리 없다.

2. 사회적 욕구: 가면 갈수록 내 기사를 읽었다는 사람을 만

나볼 수가 없다. 음악 칼럼에 대한 관심도 점차 떨어지고 잡지도 거의 안 팔리니 당연한 현상이다. 현재는 아무도 찾아오지 않는 골방 벽에다가 글을 쓰는 심정이다. 역시, 만족될 리 없다.

3. 개인적, 유희적 욕구: 글 쓰는 것이 어떻게 유희가 될 수 있느냐고 반문하는 사람도 있을 것이다. 맞다. 실은 글을 쓰는 시간은 고통의 시간이다. 그리고 그 결과는 대부분 그리 만족스럽지 못하다. 그럼에도 불구하고 글을 쓰는 사람들은 계속 그 고통스러운 노동을 자청한다. 이 불가사의한 욕망은 아마도 인간 본연의 창작, 표현의 욕망, 결과야 어떻든 그 과정 속에서 느끼는 '재미'에 기인하고 있다는 생각이 든다. 글쓰기를 통한 경제적, 사회적 불만족에도 불구하고, 심지어 그 글의 형편없는 몰골에도 불구하고, 내게 글에 대한 유희적 욕구는 여전히 살아 있다. 만족스럽지는 않지만 여전히 글을 쓰고 싶은 것이다.

글을 쓰면서 갖게 되는 세 가지 욕구 중에서 경제적 욕구와 사회적 욕구는 이제 내게서 사라졌다. 오로지 개인적 욕구만이 남게 되니 최근 들어서 나의 글 쓰는 양은 현저히 줄어들었다. 이 글을 쓰고 있는 현재 한 온라인 매체와 계간지 하나(1년에 단 4회!), 단 두 군데를 제외하면 나는 그 어느 매체에도 글을 연재하고 있지 않다. 직장을 그만두고 프리랜서로 20여 년을 살아왔는데 이렇게 글의 양이 줄어든 때는 거의 없었던 것 같다.

사실 글 쓰는 자의 경제, 사회적 욕구를 충족시켜주는 글의 경제적 가치와 사회적 가치는 서로 연동한다. 사람들이 어떤 글

을 많이 읽고 그 관심도 높다고 하면, 그 글의 원고료도 자연히 오르고 책의 경우 인세도 는다. 하지만 우리가 모두 알다시피, 21세기에 들어서면서 글에 대한 사람들의 관심은 급격히 사라지고 있으며 동시에 책과 잡지, 심지어 전문가의 견해는 일종의 구시대의 유물처럼 되어가고 있다. 이 현상은 디지털 미디어를 통한 영상 정보화 시대라는 거스를 수 없는 거대한 변화 속에서 나타나는 필연적인 모습들이다.

여기에 덧붙여서 나와 같은 음악 칼럼니스트, 평론가들에게는 특별한 환경적 변화가 생겼다. 바로 '유튜브youtube'의 등장이다. 금세기에 대두된 무형의 음원 파일은 결국 21세기의 첫 20년을 통과하는 시점에 유튜브를 플랫폼으로 해서 정착해 가는 인상이다. 이 글을 쓰다가 내가 2018년도 음반 중에 가장 뛰어나다고 꼽은 재즈 앨범 일곱 장을 유튜브에서 검색해보았다. 어떤 앨범은 수록곡 전체가 올라와 있지는 않지만 어쨌든 일곱 장의 음반 모두 유튜브에서 들을 수 있었다.

평론가들이 한 작품에 대해 쓰는 글을 보통 '리뷰review'라고 부른다. 다시 말해 사람들은 하나의 작품을 감상한 뒤 평론가의 글을 통해 그 작품을 '다시 보는' 것이다. 19세기 유럽의 어느 도시에서 음악회가 있었다면 그다음 날 한 평론가가 신문에 쓴 비평은 음악회 이후에 나올 수밖에 없는 다시 보기, 리뷰였다. 하지만 20세기에 들어 음악이 음반 안에 담기면서 평론가의 리뷰는 독자들에게는 현실적으로 '프리뷰preview'가 되었다. 사람들

이 음반을 사서 듣기 '전에' 평론가들의 리뷰를 읽고서 그 음반을 살지 말지를 고민하는 것이다. 평론가들도 이 사실을 잘 알고 있다. 그래서 19세기 리뷰에 전혀 등장하지 않던 한 단어가 20세기에 클리셰처럼 쓰이게 되었다. 바로 '적극 추천!(highly recommend!)'

지난 세기 평론가들의 권력은 여기에 있었다. 추천할 것인가, 말 것인가. 그래서 아티스트와 음반사들은 음악 평론가들과 우호적인 관계를 맺기 위해 무던히도 애를 써 왔다. 하지만 이제 그럴 필요가 없게 되었다. 예를 하나 들어보자. 내가 2018년 재즈 앨범 가운데 웨인 쇼터Wayne Shorter의 《에머넌Emanon》(블루노트)을 최고의 작품 중 하나로 꼽았다고 해보자. 과거 같았다면 이러한 선정은 평론가의 명망에 따라 상당한 홍보가 될 수도 있었다. 하지만 지금은 아니다. 똑똑한 감상자는 그러한 리뷰를 보면 당장 유튜브를 검색해 그 글의 내용이 사실인지를 직접 귀로 확인한다. 그러고는 "역시 이 자가 추천한다는 음악은 나랑 취향이 안 맞아" 하면 그만이다. 설사 추천한 음악에 만족한다고 하더라도 대부분의 감상자는 유튜브 스트리밍 서비스로 그 음악을 듣는 데서 그친다.

이제 음악 평론가들의 권위는 급격하게 감소하는 시대가 되었다. 그래서 글을 쓴 후 내게 돌아오는 보상과 만족은 이토록 보잘것없는 것이 되고 말았다. 하지만 한편으로 나는 이 점을 매우 기쁘게 생각한다. 왜냐하면 모두 평론가의 입만을 바라보던

시절, 자신들의 권위를 이용해 악취가 풀풀 나는 말들을 리뷰로 둔갑시킨 글들을 무수히도 봐 왔기 때문이다. 그런 글들은 음악을 제대로 소개하는 것이 아니라 어떻게 하면 자신의 영향력을 극대화할 수 있을지, 바로 여기에만 초점이 맞춰져 있었다. 그런 글들은 지금도 여전히 횡행한다. 하지만 과거에 비하면 그 영향력은 현저히 사라지고 있다. 어떤 면에서 음악 평론가의 몰락은 평론가 자신이 만든 결과이기도 하다.

평론의 가장 중요한 첫 번째 역할은 좋은 작품과 나쁜 작품을 구분하는 것이 결코 아니다. 심지어 훌륭한 작품의 길을 제시하는 것(그래서 예술을 자신의 영향력 아래 두는 것)은 더더욱 아니다. 평론가가 가장 먼저 해야 하는 일은 창작자와 감상자 사이의 거리를 좁혀주는 것으로, 창작자가 겉으로 명백히 드러낼 수 없는 의미를 감상자에게 언어로 전달해주는 것이다. 그런 의미에서 평론가는 무엇보다도 정확한 해설자가 되어야 한다. 그 창작물이 정말 아름다웠는지, 심지어 윤리적으로, 정치적으로 옳았는지의 여부를 판단하는 것은 그다음의 과제다.

그런데 감상자가 저 음악을 구매할 것인가, 말 것인가를 평론가에 기대어 결정했던 과거에 음악 평론가들은 작품의 내용은 뒷전에 두고 성급하게 음악의 좋고 나쁨만을 말하려고 했다. 하지만 음반 혹은 음원을 구매하지 않아도 유튜브를 통해 직접 음악을 들을 수 있게 된 지금에 평론가의 호불호는 하찮은 것이 되어버렸다. 아니, 원래 하찮은 것이었는지도 모른다. 더욱 중요한

것은 음악을 해설해주는 것이었기 때문이다.

유튜브 시대가 되었다 한들 음악가와 감상자 사이의 거리가 좁혀졌는가 하면 그것은 아니다. 여전히 음악가들은 음악을 통해 자신의 심정을 은유적으로 표현하고 있고 감상자들은 그것을 이해하기 위해 여전히 누군가의 설명을 필요로 한다. 나는 유튜브 시대야말로 음악 평론가가 자신의 영향력을 키우는 것이 아니라 자신의 역할을 효과적으로 해낼 수 있는 때라고 본다. 평론가가 정확한 해설을 제공해주면 사람들이 그 해설을 바탕으로 유튜브를 통해 해당 음악을 손쉽게 감상할 수 있게 된 것이다.

그럼에도 불구하고 사람들은 문자와 글에서 점점 멀어지고 있다. 글을 써도 읽는 사람이 없었기에 나는 2018년 7월부터 유튜브 영상을 통해 재즈를 이야기하기 시작했다. 이전 같으면 지면에 글로 썼을 내용들이 화면을 통해 구술로 내보내지고 있는 것이다. 그 영상들이 나의 경제적 욕구를 채워줄 리는 만무하지만 지면에 썼을 때와 달리 평균 100명 정도의 사람들이 그 내용을 보고 간간히 반응도 보여주는 상황은 내게 어느 정도 사회적 만족을 주고 있다. 그렇다. 이 정도면 유튜브는 계속 할 만할 것 같다. 내 이야기를 전하는 수단이 25년 만에 바뀐 것이다. 인생의 큰 변화라면 변화라고 할 수 있다.

* * * *

그런 의미에서 이 책은 주로 글을 통해서 재즈를 이야기해온 내 이력의 한 단락을 정리한 것이다(책을 준비하면서 다시 느꼈지만 뭔가 '정리'할 만큼 내용이 있는 이력은 결코 아니었음에도). 이 책은 대략 최근 10년 동안 다양한 매체 혹은 음반에 썼던 글 중 일부를 추슬러 모으고 여기에 새로운 글들을 보태어 만들었다. 각 글 말미에 글을 쓴 연도를 밝혀두었는데 2018년에 쓴 일곱 편의 글은 이 책을 통해 선보이게 되는 새로운 글들이다.

반면에 2018년 이전에 쓴 글들은 대부분 여러 매체에 이미 실린 것들이다. 각 글마다 일일이 밝히지는 않았지만 주로『엠엠재즈』,『재즈피플』,『샘터』,『씨네 21』,『월간 디자인』,『객석』등에 기고한 글들이다. 그중에도 공개가 안 되었던 글도 있는데 제1장에 실린 '우리는 왜 이 음악을 편애할까?: ECM 레코드를 위하여'와 제2장에 실린 '내용의 빈곤, 스타일의 과잉'은 이번에 처음 세상의 빛을 보게 되었다.

앞에서 말했다시피 2018년 여름부터 잡지 연재를 가급적 줄이면서 평소에 머릿속에서만 품고 있던 재즈에 관한 글들을 쓸 시간을 갖게 되었다. 다소 산만한 주제임에도 새 글이니 만큼 책의 맨 앞, 첫 장에 배치했다.

제2장은 제목 그대로 그간 잡지에 게재한 리뷰들을 골라 실은 것이다. 글 가운데는 나의 비판적인 견해를 담은 것도 섞여 있는데 그러한 글을 쓴다는 것은 그 자체가 그다지 즐거운 일이 아니기 때문에 그것들을 책에 다시 싣기까지 많은 망설임이 있

었다. 그럼에도 이 선택을 고수한 것은 내용의 중요성 때문이다. 현재 국내 재즈계의 거의 '유일한 상품'인 재즈 페스티벌에 대한 평가와 비로소 시작된 한국 재즈 역사에 대한 논의는 그래서 이 책에서 빼놓을 수 없었다. 브래드 멜다우Brad Mehldau의 앨범《하이웨이 라이더Highway Rider》(넌서치)에 대한 논의들은 이미 시간이 많이 흘렀음에도 지금껏 결코 변함이 없는 국내 재즈 평론의 중요한 경향을 보여주고 있다고 판단했다. 따라서 이 역시 책에서 빠질 수 없었다.

음반에 실렸던 라이너 노트만을 모은 제3장은 어떤 면에서 리뷰와는 상반된 입장의 글들이다. 리뷰가 평론가의 솔직한 속마음을 드러내는 독립적인 글인 것과는 달리 라이너 노트는 음악과 함께 음반이라는 상품에 포함된 글이기 때문이다. 따라서 라이너 노트에서 비판적인 견해란 있을 수 없다. 하지만 라이너 노트는 그 어떤 글보다도 음악 평론가 혹은 칼럼니스트의 노력이 필요한 글이다. 왜냐하면 라이너 노트는 음악에 가장 가까이 놓여 있어서 감상자들은 그 글을 안내 삼아 음악을 듣게 되기 때문이다. 다시 말해 라이너 노트는 음악 평론가들의 첫 번째, 가장 중요한 임무에 해당하는 글이다. 그런 면에서 필자의 라이너 노트는 참으로 부족함이 많다. 그럼에도 몇 편을 골라 이 책에 실었다.

20세기 초에 시작된 재즈는 한 세기를 지나 21세기의 약 20년을 보내면서 어느덧 그 역사를 만들어 왔던 명인들을 하나둘

씩 떠나보내고 있다. 그들의 삶이 곧 재즈의 역사인지라 그들이 세상을 떠났을 때 가급적이면 추모 글들을 쓰려고 노력해 왔는데 제4장이 바로 그 결과물이라 할 수 있다. 나 스스로도 글을 정리하면서 알게 된 사실인데 나의 추모 글은 2004년 색소포니스트 스티브 레이시Steve Lacy가 세상을 떠났을 때부터 시작되었다. 하지만 위대한 재즈 음악가들이 세상을 떠날 때마다 때를 놓치지 않고 지면에 꼬박꼬박 글을 쓰기 시작한 것은 비교적 최근인 2015년부터다. 한 사람의 죽음 이후에야 그 사람의 가치와 그 음악의 아름다움을 온전히 보게 된다는 사실을 나이가 들면서 더욱 절실히 느꼈기 때문일 것이다. 그래서 2008년에 쓴 프레디 허버드Freddie Hubbard에 대한 글을 제외하면 여기에 실린 추모 글은 모두 2015년부터 2017년 사이에 쓰인 비교적 근자의 글들이다.

이 책의 말미에는 부록 성격의 장章이 하나 달려 있다. 사람들로부터 주목받지 못한 '불운의 재즈 앨범 20선'이다. 여기서 사람들로부터 주목받지 못했다는 나의 인상은 상당히 주관적인 것이다. 단지 지난 세월 동안 재즈 명반에 대한 이런저런 자료들을 꽤 많이 살펴 왔는데 여기에 고른 음반들은 그 어떤 명반 리스트에서도 본 기억이 없다. 그러니까 명반이 아니라 무명반無名盤이었던 셈이다.

그럼에도 그 목록을 보면 재즈의 양식을 만들어낸 루이 암스트롱Louis Armstrong, 듀크 엘링턴Duke Ellington, 카운트 베이시Count Basie, 찰리 파커Charlie Parker 등 거장들의 이름이 끼어 있다. 그들의

작품에 '불운'이라는 이름을 단 것이 조금 어울리지는 않지만 이 거장들을 그저 신전에 모셔둔 채 그들의 음악을 그다지 들을 필요가 없는 고물로 취급하고 있는 지금의 풍토가 나로 하여금 기꺼이 그들의 작품을 이 목록에 넣도록 만들었다.

* * * *

그러고 보면 재즈는 그 자체가 불운의 음악인지도 모르겠다. 재즈가 만들어낸 객관적인 음악적 성취에 비해서 그 음악을 듣는 사람은 지극히 소수이기 때문이다. 하지만 그 불운이 사실 재즈만의 것은 결코 아니다. 본문에도 썼다시피 음악은 인류의 역사 속에서 진지한 감상의 대상이었던 적이 별로 없었다. 바흐, 모차르트, 베토벤 등 인류사에 업적을 남긴 음악가들이 고난으로 가득 찬 삶을 살았던 이유도 여기에 있다. 당대 혹은 생전에 정당한 평가를 받지 못했던 18~19세기의 음악 거장들에 비하면 대중 매체가 존재하는 20세기에 살면서 영예를 얻었을 수 있었던 암스트롱, 엘링턴, 베이시, 파커의 생애는 다행이었다고 말할 수 있을 것이다.

하지만 음악 전체를 놓고 보면 재즈도 역시 마찬가지다. 사람들의 안락함, 휴식, 즐거움을 위해 봉사하기에 재즈는 너무나도 과도한 음악적 내용들로 가득 차 있고, 따라서 이 음악은 늘 뒷전으로 밀려 있다. 21세기 서울에서 재즈의 위치는 19세기 초

빈에서의 베토벤의 위치와 매우 흡사하다. 빈의 시민계급이 모두 베토벤을 이야기하면서도 정작 그의 음악은 듣지 않았듯이 지금의 사람들은 모두 재즈를 이야기하고 재즈 페스티벌에서 휴식을 즐기지만 정작 재즈를 감상하지는 않는다.

재즈가 안고 있는 더 큰 문제는 바흐, 모차르트, 베토벤의 음악이 대중들의 외면 속에서도 18세기 귀족과 19세기 부르주아의 문화 안에, 다시 말해 문화의 중심부에 위치해 있었던 반면 재즈는 그렇지 않다는 점이다. 주지하다시피 재즈는 미국의 소수 인종 안에서 태어났고 거대했던 20세기 주류 음악 산업의 바깥에 위치해 있었다. 불운했지만 문화의 중심부에 속해 있었던 18~19세기 거장들의 음악은 세월이 흐르면서 인류의 보편적인 교양이 될 수 있었던 반면, 암스트롱, 엘링턴, 베이시, 파커의 음악이 그와 유사한 위치에 오를 수 있을지는 아직 알 수 없다. 열렬한 재즈 팬이었던 역사학자 에릭 홉스봄^{Eric Hobsbawm}은 재즈가 그 위치에 오를 것이라고 내다봤지만 솔직히 말하면 지금 그 가능성은 매우 희박해 보인다.

그렇기 때문에 나는 재즈를 더욱 응원하고 있는지도 모른다. 인류 역사상 최고의 예술은 늘 지배 계급의 것이었다는 점에서 재즈는 기막힌 역사적 반전이었다. 대부분의 예술이란 풍부한 물적 토대, 지원이 있어야 가능한 것이다. 귀족과 부르주아의 후원 없이 유럽 클래식 음악의 역사는 성립할 수 없었고, 대량 소비와 그에 따른 이윤 없이 20세기 팝 음악의 역사를 이야기할 수

는 없다. 그런데 재즈는 그 틈바구니에서 그리 풍성하지 않은 물적 기반을 토대로 지금의 성과를 이루었다. 그 성과를 만듦에 있어서 수많은 인생이 가난과 차별, 술과 약물로 자신들의 삶에 깊은 생채기를 남겼지만 그럴수록 이 음악이 남긴 보석 같은 작품들은 더욱 영롱하게 빛을 발한다. 듀크 엘링턴 오케스트라의 음악을 들을 때마다 느끼게 되는 유머와 여유, 그리고 위엄은 고상한 예술이라면 죄다 섭렵하고 살아왔다는 현재의 우리에게 씨익 웃으며 이렇게 말하는 것처럼 들린다. "검은 피부의 우리들은 고등교육을 받지 못했어. 최고급 악기도 갖고 있지 않지. 우린 여기저기 떠돌아다니며 연주하는 유랑 악단이야. 그런데 들어봐. 이 장돌뱅이들이 만든 음악을. 우리가 만든 음악이 이 정도야. 그런데 고상한 여러분은 도대체 뭘 하고 계신 건가요?"

* * * *

이 책의 제목인 '다락방 재즈'를 영어로 옮기자면 '로프트 재즈 Loft Jazz'이다. 실제로 재즈에는 로프트 재즈란 용어가 존재하는데 1970년대 뉴욕 맨해튼에서 탄생한 실험적인 재즈가 다락방 작업실에서 만들어졌다고 해서 생긴 용어다. 그래서 이 책의 제목, 다락방 재즈는 로프트 재즈와는 그 의미가 다소 다르다. 하지만 현재 이 글을 쓰고 있는 장소도 내가 전세로 살고 있는 후암동 집 2층에 딸린 조그만 다락방이란 점에서는 비슷한 데가 있다. 그러

고 보면 번듯한 환경과는 거리가 먼 어느 곳에서든 들꽃처럼 피어나는 모든 재즈는 본질적으로 다락방 재즈라고 해도 무방할 것 같다.

그나저나 내가 몇 년째 사용하는 후암동 이 다락방도 전세값이 너무 폭등해 과연 언제까지 사용할 수 있을지 걱정이다. 어쩌면 작업실을 이사해 어느 지하실로 갈 수도 있는 게 인생인데, 그럼에도 '다락방 재즈' 혹은 '재즈 로프트'(현재 내가 운영하는 유튜브 채널 이름이다)라는 이름은 내가 어딜 가든 그럭저럭 어울릴 것이다. 모든 재즈는 다락방 재즈이고 재즈의 모든 작업실은 재즈 로프트이니까.

끝으로 보잘것없는 글로 책을 내보자고 제안해준 그책 출판사에 감사의 마음을 전한다. 옛 글을 다시 매만지고 새 글을 보태면서 내가 얻은 소득은, 역시 아무도 읽지 않는다고 해도 글을 쓰는 행위가 갖는 가치의 발견이었다. 더 솔직히 고백하자면, 내 생각이 글로 나타난 것이 아니라 글을 쓰는 행위 자체가 내 생각을 만들어낸 것이 아닐까 하는 생각이 들었다. 누구도 읽지 않는다고 하더라도, 그 글이 여전히 형편없다고 하더라도, 다행인지 불행인지 여전히 난 글을 쓰고 싶다. 어느 재즈 다락방에서.

2019년 3월

차례

2. 따지기: 리뷰

3. 내부의 시선으로: 라이너 노트

4. 재즈 레퀴엠: 추모의 글

1

산만 신경계: 잡다한 글

나는 어쩌다 재즈를 사랑하게 되었나?

그저 좋아하는 것에 빠져 살다 보니 어느덧 내 곁에는 재즈가 있었다. 하지만 작은 재즈 시장 안에서 살기란, 그것도 특별할 것 없는 재주로 살기란 여간 어렵고 팍팍한 일이 아니다. 그런 현실에 대해 불편이 전혀 없다고 하면 거짓말일 것이다. 하지만 시간이 꽤 흐른 만큼 그럭저럭 이런 생활에 적응하며 살고 있는 편이다.

여기서 적응했다는 의미는 심리적인 것뿐만 아니라 현실적으로 타협(?)했다는 뜻도 포함된다. 재즈가 아닌 일들, 예를 들어 지금도 하고 있는 클래식 음악 방송에 관한 일이라든지, 책 소개하는 라디오 프로그램 혹은 해외 아동 도서를 우리글로 옮기는 일 등 할 수 있는 일이면—물론 그 일들은 무척 제한적이지만—무엇이든지 하며 살아왔다.

밥 벌어먹는 노동이란 다 같은 것이어서 무엇이든 시간에 맞춰 적정한 내용물을 만들어 공급해주면 된다. 그런데 이놈의 편벽한 취향은 늘 재즈에 관한 일을 할 때만 마음이 편안하고 한결 즐거우니 그게 문제다. 다른 일을 할 때면 왠지 몸에 맞지 않은 옷을 입고 있는 것 같은 어색함을 조금씩 느낀다. 전혀 그럴 필요가 없는데도 말이다.

지난 2018년 여름 나는 주변 분들의 소개로 한 와인 바에서 음악을 틀게 되었다. 사실, 난생 처음 해보는 일이었다. 일을 제안받고 나서는 음악을 골고루 틀어보겠노라고 마음먹었지만, 그게 뜻대로 되질 않았다. 한 곡을 틀고 연결되는 다음 곡을 생각하면 여지없이 재즈곡 중에 무엇인가가 떠올랐다.

문제는 재즈가 연이어 나올 때 사람들이 즐거워해야 하는데 그렇지 않다는 거였다. 재즈가 계속 이어지면 사람들은 음악에 무관심한 채 이야기한다든지, 표정이 살짝 어두워지는 게 느껴진다. 그래서 한결 가벼운 팝을 틀면 금세 "이런 곡들 좀 많이 틀어주세요" 하는 반응이 온다. 특히 시거랫 애프터 섹스Cigarettes After Sex나 킹스 오브 컨비니언스Kings of Convenience의 음악이 반응이 좋았다.

내가 튼 음악이 무엇이든, 사람들이 그 음악을 듣고 기분이 좋아지면 나도 당연히 기분이 좋다. 실내의 분위기도 한결 좋아진다. 하지만 나는 그 안에서 정서적 섬 속에 혼자 갇히게 된다. 나도 그 음악을 즐겁게 들을 수 있으면 좋으련만 그 공감은 한 곡이 진행되는 동안 채 유지되지 못한다. 그렇다고 그것이 너무 괴로워서 스트레스를 받는 것은 아니다. 단지, 내 영혼은 어디론가 숨어서 홀로 피신해 있을 뿐이다. 그렇게 한두 시간이 지나면 나는 어떤 감정 속에 둘러싸여 있다. 그렇다. 그것은 소외감이라고 해야 할 것이다.

재즈가 흐르지 않는 다른 장소에 와서 앉아 있는 것은 얼마

든지 할 수 있지만 내가 음악을 틀고 있는 장소에서 정작 내가 좋아하는 음악을 별로 듣지 못할 때 느끼는 감정은 소외감이란 말 이외엔 달리 표현할 길이 없다. 그 장소가 나를 위한 공간이 아닌 여러 사람을 위한 공간이란 점을 생각하면 아무렇지도 않게 넘길 일이건만, 나는 확실히 아직도 적응과 타협이 부족한 게 분명하다.

고백하자면 나는 사람들이 그렇게도 숭배해 마지않는 밥 딜런Bob Dylan과 비틀스The Beatles를 그토록 좋아해본 적이 없다. 나이가 한창 들고 40대 중반이 넘어서야 '아, 이래서 사람들이 그토록 좋아하는구나' 하고 공감했을 뿐이다. 그 음악을 빠르게 수용할 만한 감수성과 식견이 부족한 탓이다. 아마도 두 거장의 숭배자들은 나를 가엾게 여길 텐데, 충분히 그럴 만도 하다. 왜냐하면 나는 연주자가 전면에 나서지 않은 음악, 좀 더 구체적으로 말하면 악기의 장인들이 펼치는 연주가 등장하지 않는 음악에는 별 감흥을 느끼지 못하기 때문이다.

사실 음악의 기능이란 그 흥에 춤을 추게 만들고 따라 부르게도 만들며 심지어 그 음악을 통해 사람과 인생을 이해하는 것 등 모든 것에 닿아 있다. 물론 나도 그러한 경험을 좋아한다. 하지만 내가 진짜 좋아하고 열광하는 것은 장인들의 기예를 전율과 함께 감상하는 것이다. 그래서 나는 어린 시절 밥 딜런과 비틀스보다 레드 제플린Led Zeppelin과 블랙 사바스Black Sabbath, 딥 퍼플 Deep Purple, 그리고 핑크 플로이드Pink Floyd를 훨씬 더 좋아했다. '빽

판'(LP 레이블 색깔이 모두 흰색이어서 그렇게 불렸다)을 사 모으던 시절에 아무것도 모르고 산 바흐의 하프시코드 작품집(헬마 엘스너 Helma Elsner 연주)은 나를 황홀경에 빠뜨렸는데, 아직도 간직하고 있는 그 음반을 보면서 나는 아주 뒤늦게 '나의 취향'이라는 것을 비로소 알게 되었다. 그것은 그 반대편에 있는 밥 딜런과 비틀스의 맛을 어느 정도 알게 된 그 무렵이었다.

오해하지 말아야 할 것은 이러한 취향이 고상함, 진지함과는 무관하게 편협하다는 점이다. 내 주변에는 거의 모든 종류의 음악을 골고루 즐기는 사람들이 몇몇 있는데, 사실 그들을 보면 부러울 때가 많다. 그리고 나와 같은 취향은 교육과 훈련을 통해 만들어진 것이 아니라, 선천적으로 육식만을 좋아하는 사람이 있는 것처럼 악기 소리만을 좋아하도록 취향이 '결정되어' 태어난 것이라고 점차 믿게 되었다.

그 점을 확신하는 이유는 이렇다. 언젠가 나는 내가 제일 처음 좋아했던 음악이 뭘까 하고 생각해봤다. 기억을 거슬러 올라가 보니 TV에서 들은 「철인 28호」와 「황금박쥐」의 주제가가 있었고, 음반으로는 초등학교 때 들은 카펜터스 The Carpenters의 히트곡 모음집이 그중 하나였다.

내가 초등학교 2학년 때 아버지는 집에 '전축'을 장만하시고 어디서 구하셨는지 수십 개의 교향곡 테이프와 카펜터스 LP 단한 장을 집에 갖다 놓으셨다. 간혹 아버지가 카펜터스의 앨범을 트시면 나는 그중에서도 유독 〈잠발라야 Jambalaya〉가 나오기만을

기다렸다. 이유는 간단했다. 당시에는 내가 그 악기의 정체를 확실히는 몰랐겠지만 그 노래의 중간에 플루트 솔로와 스틸 기타 솔로가 등장했기 때문이다. 그 악기 소리가 등장할 때 어린 나의 마음은 환희의 빛줄기를 보는 것 같았다. 그 기억은 지금도 내게 아주 또렷이 남아 있다.

세월이 한참 지나 중년에 이른 어느 날, 갑자기 〈잠발라야〉가 생각나서 인터넷을 통해 정보를 알아봤다. 그리고 그 스틸 기타 솔로의 주인공이 버디 에먼스Buddie Emmons라는 사실에 정말 깜짝 놀랐다. 그의 1963년 앨범 《스틸 기타 재즈Steel Guitar Jazz》(머큐리)가 2000년대 초 CD로 재발매되어 애청하고 있었는데, 그가 무려 30년 전 〈잠발라야〉를 통해 어린 나를 전율시켰던 주인공이란 사실을 알고서는 아연할 수밖에 없었다. 그렇다. 난 그렇게 태어났고 변하지 않은 채 그렇게 자라고 늙은 것이다.

그러한 선천적 취향은 결국 나를 소수 취향의 음악을 듣는 사람으로 살게 만들었다. 어떡하겠는가? 그렇게 태어난 것을. 주변에서 들리는 음악 대부분이 마음에 들지 않더라도, 그런대로 조금 독특한 음악을 열광적으로 좋아하면서 살아가는 수밖에. 몇 시간 동안 정작 내 마음에 들지 않는 음악만을 틀다가도 늦은 밤 바를 나오면서 이어폰을 끼고 버스 안에서 듣는 버디 에먼스의 〈블루에먼스Bluemmons〉는 그래서 더 짜릿하게 내 귀에 꽂힌다. 내려야 하는 정류장을 가끔씩 지나칠 만큼.

(2018)

음악은 대충 듣는 것

그해 기상 관측 이래 최고의 더위였다는 여름이 물러가고 어느 덧 가을 내음이 물씬 나던 2018년 10월의 어느 일요일이었다. 서 울 성수동에서 열린 '서울숲 재즈 페스티벌'을 관람하기 위해 그 날 오후 집을 나섰다. 특히 보고 싶었던 무대는 베테랑 트럼펫 연주자 최선배 선생이 이끄는 일명 쿨의 탄생^{Birth of the Cool} 밴드의 연주였다. 1949년부터 이듬해까지 전설의 마일스 데이비스^{Miles Davis} 9중주단이 녹음한 곡들을 11중주로 편곡해 새롭게 연주한 음악은 과연 어떨지 관심이 가지 않을 수 없었다. 동시에 연주 그 자체뿐만 아니라 실내악처럼 정교한 이 음악이 과연 야외 페 스티벌 분위기 속에서 어떻게 전달될 수 있을지 궁금했다. 실은 걱정됐다고 말하는 것이 좀 더 솔직할 것이다.

우려했던 것만큼 분위기가 어수선하지 않아 다행이었지만, 그래도 현장의 분위기는 이 음악을 감상하기에 부족함이 있었 다. 훌륭한 솔로가 끝나도 박수를 치는 관객은 거의 없었으며 대 형 스크린을 비추는 카메라는 음악의 내용과는 상관없는 엉뚱한 모습을 건성으로 잡기에 급급했다. 카메라 감독은 현재 어떤 악 기가 솔로를 하고 있는지 거의 모르고 있는 것 같았다. 다시 한

번 느끼지만 확실히 이런 음악은 실내에서 연주됐을 때 그 내용이 관객에게 제대로 전달된다.

하지만 사람들에게 이 음악을 어디에서 듣고 싶은지 물으면 아마도 열 명 중 아홉은 서늘한 가을바람을 맞으며 야외에서 듣고 싶다고 이야기할 것이다. 그 생각은 잘못된 것인가? 그날 야외에서 와인을 마시며 마일스 데이비스 9중주단의 고전적인 작품들을 최선배 선생의 연주를 통해 들은 사람들은 음악을 즐겁게 듣지 못했을까? 그렇지는 않을 것이다. 다른 사람이 눈치 채지 못해서 그렇지 그날 연주를 쾌적하고 즐겁게 들은 사람들도 많았을 것이다.

사실 인류는 오랫동안 음악을 그렇게 들어 왔다. 음악은 그 자체가 감상의 대상이 아니었다. 대신에 사람들의 기분을 움직이게 하는 수단이었다. 사람들은 노래를 직접 부르고 춤을 추면서 즐거움을, 때로는 엄숙한 감정을(교회음악이 이 감정을 대표한다) 느끼고 싶어 했다.

음악 그 자체가 발전하고 동시에 악기와 음악을 기록으로 남기는 악보가 발전하자 음악을 전문으로 만들고 연주하는, 소위 음악가라는 직업이 탄생했다. 하지만 그들의 음악도 감상의 대상이라기보다는 감상자의 기분을 '조율'해주는 용도로 쓰였다. 그 대표적인 보기가 독일 작곡가 게오르크 필리프 텔레만Georg Philipp Telemann의 《식탁음악Tafelmusik》으로, 이때 음악은 식사의 즐거움을 돋워주는 역할을 했다.

음악이 사람들의 '기분'을 위한 용도로 쓰였다는 점은 당시 음악과 음악가를 소유하고 있던 귀족의 힘, 그리고 음악의 사회적 지위를 보여준다. 하지만 이러한 사회적 관계는 '식사용 배경음악'이라는 이 현상의 일부를 설명해줄 수는 있어도 전부를 설명해주지는 못한다. 본질적으로 사람들은 음악 그 자체의 아름다움을 음미하기보다는 음악을 통해 자신의 기분 전환을 원했기 때문이다.

텔레만은 《식탁음악》 외에도 여러 종류의 협주곡과 소나타를 작곡했다. 하지만 18세기에 그 음악들이 《식탁음악》과 전혀 다른 태도로 진지하게 감상되었다고 보기는 어렵다. 그저 귀족의 실내에서 여흥의 분위기를 연출하는 것이 그 음악들의 주된 임무였다.

그럼에도 불구하고 음악의 논리는 발전을 거듭했다. 바로크 시대에는 없었던 교향곡, 현악 4중주를 비롯한 실내악이 등장했고 음악은 점점 더 정교함과 형식미를 갖추게 되었다. 하지만 그렇다고 해서 그 음악들이 진지한 감상의 대상으로 대접받았는가 하면 그렇지는 않았다. 여전히 18세기 귀족들은 음악의 주인이었고 음악이 연주되는 바로 앞에서 술과 음식을 즐겼으며 사람들과 이야기를 나눴고 애완동물을 대동하고 공연장에 입장했다.

음악이 특정 공간에서 주인이 되어 감상의 대상이라는 사실에 많은 사람들이 동의하게 된 것은 아무리 빨리 잡아야 19세기 후반에 이르러서이다. 비로소 음악은 감상과 숭배의 대상이 되었

고 그 앞에서 사람들은 정숙하고 진지한 태도를 보였다. 텔레만, 바흐를 비롯한 18세기의 작곡가들은 세상을 떠난 지 100년 가까이 지나서야 마침내 음악의 신전에 모셔지게 되었는데, 따지고 보면 이러한 모습은 어쩌면 인류사에서 처음 나타나는 현상이었을 것이다. 그리고 이 기이한 현상은 그리 오래가지 못했다.

20세기 들어 음악은 축음기와 음반의 발명으로 더욱 간편하게 사람들의 일상 속에 깊숙이 침투했고 늘 소비되는 흔한 것이 되었다. 사라진 귀족 대신에 음악의 새로운 주인으로 등장한 대중은 음악을 깔아놓고 그 속에서 운전도 하고 대화도 나누고 술도 마시고 음식을 즐기기도 하며 하루를 보냈다. 음악이 빠진 일상은 상상도 할 수 없게 되었다.

다시 말하지만, 이것은 사회적인 현상인 것 같지만 실은 인간 본연의 모습이라고 해야 할 것이다. 즉, 인간의 뇌는 음악을 비롯한 소리에 쉽게 기분이 좌우되고, 대충 집중하기만 해도 만족할 수 있다. 이는 다시 말해 자신이 원하는 기분을 느낄 수 있다는 것이다. 쉬운 예를 들어 사람들은 영화나 소설보다는 음악을 통해서 수고를 덜 들이고도 만족을 얻는다. 영화나 소설의 경우 그 내용이나 의미를 꼼꼼히 좇아가지 않으면 잘 보고 잘 읽었다는 느낌을 얻을 수 없지만 음악은 그렇지 않다. 가사의 내용은 모르는 것이 다반사이고 무슨 악기가 쓰였는지도 전혀 신경 쓰지 않지만 우리는 음악을 듣고 즐거움을 느낄 수 있다. 그것은 사람의 뇌가 그렇게 되어 있기 때문이다.

따라서 음악은 대충 듣는 것이다. 그리고 음악가들의 본질적인 희비극은 모두 여기서 비롯된다. 한 음악가가 수백만 장의 음반을 팔고 저작권료를 벌어들여 대대손손 잘살 수 있게 된 것도 음악의 이러한 특성 때문이고, 동시에 수많은 '진지한' 음악들이 '나 좀 세심하게 들어달라'고 애원함에도 불구하고 대충 소비되다가 무명의 작품으로 남는 것도 같은 이유 때문이다.

음악이 지천으로 널려 음악이란 곧 배경음악(BGM: Back Ground Music)이 된 20세기에 불행히도 재즈라는 음악이 탄생했다. 물론 이 음악도 알코올을 취급하는 술집에서 주로 연주됨으로써 우리에게는 대표적인 BGM으로 인식되고 사용되어 왔다. 셀로니어스 멍크Thelonious Monk나 마일스 데이비스가 연주하더라도 그 앞에서 크게 떠들지 않는다면 술을 마시든, 잡담을 하든 아무런 문제가 되지 않는다.

하지만 18세기 유럽 클래식 음악의 대부분이 귀족들의 '기분 전환'을 위해 만들어졌음에도 그 속에서 '음악적인' 논리를 발전해나갔듯이, 재즈 역시 술집의 배경음악으로 기능하면서 그 안에서 자신의 기법을 진화시켜나갔다. 재즈 음악인들은 재즈 바깥으로 몇 걸음만 나가면 더 많은 사람들이 즐기는 다른 음악이 있다는 것을 잘 알면서도 오로지 다채로운 화성, 리듬, 즉흥연주의 기법이라는 음악적 논리에 충실하면서 그 음악을 지킨 사람들이다.

그러나 그 점을 사람들이 알아줄 것이라고 기대하면 재즈

음악인들에게 돌아올 것은 상처뿐이다. 바흐가 음악사의 걸작 〈마태 수난곡Matthäus-Passion〉을 성 토마스 교회에서 처음 연주했을 때 교회로부터 거센 비난을 들었던 것과 마찬가지로(성스러운 예배를 드리기에는 〈마태 수난곡〉이 너무 복잡하고 화려하다는 것이 비난의 이유였다) 재즈가 지난 120년 동안 꾸준히 쌓아 온 음악적 발전은 술 한잔에 기분을 환기하고 싶은 청중들이 원하는 내용과는 거리가 멀 때가 많다. 재즈의 야설野說에 음악에 집중하지 않거나 심지어 연주를 방해하는 관객과 재즈 음악인 사이에서 벌어진 갈등 이야기가 수없이 등장하는 것은 이 때문이다.

끊임없이 이어진 재즈를 비롯한 음악의 수난사를 사람들의 무관심, 무지 탓으로 돌릴 수만은 없다. 다시 이야기하지만 사람은 본래 음악을 대충 듣고도 만족할 수 있기 때문이다. 청소하면서, 설거지하면서, 운전하면서 음악을 듣더라도, 트럼펫 소리와 색소폰 소리를 구분하지 못하더라도 음악을 즐길 수 있기 때문이다. 그 정도의 음악 감상만으로도 사람들은 만족할 수 있다. 동시에 그렇기 때문에 멜로디를 쉽게 기억하거나 쉽게 따라 부를 수도 없는 재즈를 굳이 들을 필요가 없는 것이다. 늘 전 세계 음악 시장 장르별 점유율에서 재즈가 꼴등을 도맡아 하는 이유는 여기에 있다.

때때로 주변 사람들 중에 재즈가 듣기에 좋아 좀 더 심도 있게 듣고 싶은데 좋은 방법이 있느냐고 묻는 경우가 있다. 사실 나는 그때마다 용기를 내어 솔직히 반문하고 싶지만 그러지를

못한다. 하고 싶지만 입안에서만 맴도는 이야기는 이것이다. '혹시 진정으로 좋아하는 음악이 있나요? 다른 일 하지 않고 30분이고 한 시간이고 집중해서 듣게 되는 음악이 있나요? 그 음악을 듣는 방식으로 재즈를 들으시면 돼요. 재즈도 여러 음악 중에 하나이기 때문에 다른 방식이 있는 게 아니에요.'

사실 음악에만 정신이 팔려 집중해서 듣는 경험을 해보지 않은 사람은 그런 경험을 해본 사람들보다 훨씬 많을 것이다. 이것은 잘못된 것이 아니라 인간의 청각적 즐거움이란 원래 그런 것이기 때문이다. 그래서 나는 음악 대충 듣기를 여전히 권하는 바다. 하지만 음악이 담고 있는 본모습을 진정 느끼고 싶다면 평소에 대충 즐기던 음악을 어느 날 작심하고 진지하게, 그 음악을 담은 음반을 손에 쥐고 그 안에 담긴 내용을 꼼꼼히 보면서 들어야 한다. 다른 방법이 없다. 그때야 비로소 그 음악이 평소에 듣던 것과는 전혀 다른 모습을 보여줄 테니까. 재즈를 듣는 유일한 방법은 바로 '듣는' 것이다.

(2018)

36

마르시아스를 위하여

그리스 신화에 등장하는 여신 아테나는 어느 날 손수 피리라는 악기를 만들었다. 그리고 그 악기의 아름다운 소리에 매우 만족해했다. 그래서 신들이 모이는 연회석상에서 아테나는 직접 피리를 연주했다. 그런데 비너스를 포함한 다른 신들이 음악에 감탄하지 않고 오히려 웃는 게 아닌가. 아테나는 그 점을 이상하게 여겼다. 그러던 중 이다산에 있는 샘물가에 앉아 피리를 부는데 샘물에 비친 자신의 얼굴이 연주할 때 일그러지는 것을 보고 그때 신들이 웃은 이유를 알게 되었다. 순간 피리가 싫어진 아테나는 이 악기를 멀리 내던져버렸다.

아테나가 던진 피리를 주운 자는 요정 사티로스 중 하나인 마르시아스였다(사티로스는 주연酒宴의 신 디오니소스를 추종하는 정령들로 상체는 인간, 하체는 염소의 모습을 하고 있고 술과 여성을 탐하는 존재로 오랫동안 묘사되어 왔다). 마르시아스는 피리를 늘 들고 다니며 연습했는데 시간이 흘러 그의 피리 연주는 최고의 수준에 오르게 되었다. 자신감이 생긴 마르시아스는 "나의 피리는 음악의 신 아폴로가 연주하는 리라(lyra. 하프 모양의 작은 악기)도 이길 수 있다"고 호언하고 다녔고 그 소문은 아폴로에게까지 전해

지게 되었다.

화가 난 아폴로는 마르시아스에게 공개적인 연주 대결을 청한다. 장소는 마르시아스가 살고 있는 숲이었고 심판은 아폴로를 쫓아다니던 아홉 명의 뮤즈들, 그리고 인간인 미다스 왕이 맡았다. 연주가 끝나자 아홉 명의 뮤즈들은 당연히 아폴로의 손을 들어주었고, 마르시아스의 손을 들어준 이는 미다스뿐이었다. 아폴로는 어찌 그리 음악을 들을 줄 아는 귀가 없느냐며 미다스의 귀를 당나귀 귀로 만들었고, 약속대로 마르시아스에게는 나무에 매달려 피부가 벗겨지는 패자의 형벌을 주었다. 오비디우스가 쓴 『변신 이야기Metamorphoses』에는 그 광경이 꽤 자세히 묘사되어 있는데 "…… 근육은 드러나 있었으며 핏줄은 살갗이 덮이지도 않은 채 뛰고 있었다……. 펄떡펄떡 뛰고 있는 내장과 훤히 드러나 보이는 가슴 속의 조직을 셀 수 있을 정도"(천병희 옮김)라는 문장은 비천한 자의 도전에 대한 권력의 잔혹한 응전을 선명히 말해준다.

이 이야기는 미켈란젤로, 루벤스, 페루지노, 라우리 등 수많은 유럽 화가들이 긴 세월 동안 그들의 소재로 택했다. 그림을 보면 아폴로의 악기가 리라 혹은 바이올린으로 그려져 있으며 마르시아스의 악기는 피리, 플루트, 팬플루트 등 조금씩의 변화가 있는데, 그런 중에도 아폴로의 악기가 현악기, 마르시아스의 악기가 관악기라는 점에는 변함이 없다. 이와 관련해 영국의 문학 평론가 스티븐 코너Steven Connor가 사회적 지위에 있어서 이 신

화가 현악기의 우월성, 관악기의 열등함을 근본적으로 포착하고 있다고 지적한 것은 꽤 흥미롭다.

전통적으로 유럽 클래식 음악의 바탕은 현악기와 건반악기였다. 그나마 목관악기reed는 실내악에 조금 낄 수 있었고 대규모 관현악이 아니면 금관악기brass가 설 자리는 거의 없었다. 대신에 서민의 오케스트라는 현악기가 배제된 채(왜냐하면 서민이 갖기에는 악기가 너무 비싸므로) 대부분이 금관으로 구성되어 있고 목관이 일부 포함된 브라스 앙상블 혹은 고적대였다.

20세기에 이르러 마르시아스의 악기이자 서민의 악기였던 관악기에 격변이 일어났다. 바로 재즈의 탄생이다. 재즈는 지금껏 뒷줄에 머물러 있던 관악기의 새로운 가능성을 열어주었으며 그것이 예술적으로, 기교적으로 어느 경지까지 올라갈 수 있는가를 보여주었다. 유럽의 관현악 편성에서 추방된 색소폰은 대서양 건너 신대륙 음악의 아이콘이 되었으며 유럽 음악에서, 전통적인 귀족 예술에서 들을 수 없었던 새로운 질감의 소리는 새로운 음악, 새로운 문화의 상징이었다. 콜먼 호킨스Coleman Hawkins가 "금세기의 색소폰은 가장 아프리카적인 악기"라고 말한 것은 바로 이런 의미에서일 것이다.

오늘날의 재즈는 단일한 인종과 단일한 문화권의 것이 아니다. 하지만 어느새 재즈에 대한 우리의 입맛이 관악기를 철저히 배제하고 있다고 느낄 때, 키스 재럿Keith Jarrett의 피아노, 팻 메시니Pat Metheny의 기타 독주만을 편애한다고 느낄 때 결국 우리에게

재즈란 귀족 예술, 아폴로 음악의 변종에 불과했구나 하고 새삼 놀라게 된다. 모두가 명품만을 갖고 싶어 하고 음악이란 그저 편안히 우리를 쉬게 해야 하는 지금이기에 평론가 휘트니 발리에트Whitney Balliett가 '경이의 소리Sound of Surprise'라고 부른 재즈의 마르시아스적 본성이 우리에게서 점점 더 멀어지고 있는 것은 아닐까 나는 생각한다. 그래서 또 한 번 묻는다. 우리는 정말 재즈를 좋아하는 걸까.

(2013)

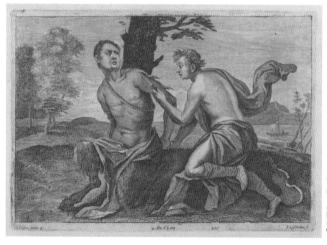

즉흥연주 좀 들어주세요

재즈 연주자들이란 자신이 클럽에서 겪었던 상처들을 밤새 이야기할 수 있는 사람들이다. 재즈의 주요 무대는 콘서트홀이 아니라 클럽이다. 그렇기 때문에 재즈 음악인들은 음악에 별로 집중할 수 없는 어수선한 분위기와 심지어 술에 취한 청중들과 대면해야 한다. 그래서 재즈 음악인들이 털어놓는 '지난밤에 있었던 일들'은 대부분 씁쓸하면서도 웃을 수밖에 없는 내용들이다.

보통 재즈 클럽 무대는 매우 비좁다. 왼편에 그랜드 피아노가 무대 중앙을 바라보며 놓여 있고 오른편에 드럼 세트가 있으면 무대는 꽉 찬다. 오늘날 재즈의 성지로 불리는 뉴욕의 빌리지 뱅가드도 상황은 비슷하다. 전설의 피아니스트 빌 에번스Bill Evans는 신인 시절 모던재즈쿼텟Modern Jazz Quartet의 막간 피아니스트로 이 무대에서 연주했다. 그런데 당시에 빌리지 뱅가드는 그리 많지 않은 객석을 보충하려고 무대 뒤쪽에도 벤치 의자를 갖다 놓았다. 그러니까 관객 중 일부는 연주자의 등 뒤에서 연주를 듣는 것이다.

당시 최고의 재즈 그룹이었던 모던재즈쿼텟의 연주를 들으러 온 사람들로 뱅가드의 객석이 거의 찬 어느 날, 당시 신인이었

던 빌 에번스 트리오가 막간 연주를 하고 있었는데 몇몇 청중이 클럽 안으로 들어왔다. 그들은 연주를 하고 있는 에번스와 피아노 사이를 통과해서 뒷좌석에 아무렇지도 않게 앉았다. 연주하다 말고 사람들이 지나가도록 벌떡 일어났다는 웃지 못할 일화를 빌 에번스는 한참 훗날 어느 인터뷰에서 이야기한 적이 있다. 베이스 연주자 찰스 밍거스Charles Mingus가 연주 중에 떠드는 관객과 싸움을 벌인 일, 드러머 아트 블레이키Art Blakey가 음악을 열심히 듣는 관객을 무대 가까이에 앉히고 잡담하는 관객을 뒤쪽에 앉히려고 한 사실은 재즈 동네에서 널리 알려진 일화들이다.

콩코드 레코드는 레이 브라운Ray Brown 트리오의 실황음반을 산타모니카에 위치한 클럽 로아에서 녹음했다. 음반 녹음이 있을 때면 연주자, 클럽 관계자 모두 평상시보다 더욱 긴장해야 하는 게 맞지만 음반을 들어보면 연주가 시작되자마자 클럽의 전화벨이 따르릉 울린다. 전화 플러그를 빼놓지 않은 것이다. 그러자 레이 브라운은 한술 더 떠 연주하면서 "누가 저 전화 좀 받아!" 하고 소리친다. 클래식 연주 같으면 어림도 없지만 재즈에는 이런 일들이 다반사이기 때문에 이러한 장면을 여과 없이 음반에 싣는다. 그래서 과거에 재즈를 마음속으로 깊이 동경하던 여러 나라의 재즈 팬들(특히 유럽의 재즈 팬들)이 전설적인 미국의 클럽을 방문했을 때 술에 취해 떠드는 청중들, 연주 중에 "피자 나가요!"라고 소리치는 주방에서의 외침에 아연실색했다는 고백은 도처에 있다.

국내 클럽에서 겪는 재즈 연주자들의 에피소드도 별로 다르지 않다. 무대에서 연주를 하고 있으면 가끔 관객이 쪽지에 신청곡을 써서 전하는데, 록 밴드가 연주하는 〈호텔 캘리포니아Hotel California〉가 써 있다든지, 밑도 끝도 없이 '쳇 베이커Chet Baker 4번 트랙'이라고 쓰인 쪽지를 펼쳐봤다는 일화는 그래도 웃음이 나온다. 강남의 한 화려한 재즈 클럽에서 한창 연주를 하고 있는데 한 관객이 무대 쪽으로 다가와 만 원짜리를 건네며 이야기하기가 어려우니 좀 작게 연주해달라고 했다는 일화는 기가 차서 웃음도 안 나온다.

하지만 그 무엇보다도 연주자들이 가장 빈번히 마음을 다치는 경우는 보통 '솔로'라고 불리는 즉흥연주를 하는 동안 관중들이 거의 집중하지 않을 때다. 예를 들어 그 유명한 〈달나라로 데려다주세요Fly Me to the Moon〉를 연주할 때 재즈 연주자들은 익히 알려진 멜로디를 연주하고 싶어서 이 곡을 고른 것이 아니다. 이 곡의 주제가 끝난 뒤 그 주제를 바탕으로 각자가 즉흥연주를 펼치고 싶어서 고른 것이다. 다시 말해 즉흥연주가 이야기의 본론이다. 하지만 청중들은 맨 처음에 이 곡의 유명한 멜로디가 나오면 박수를 치며 호응하다가 본론 격인 즉흥연주가 시작되면 옆사람과 이야기를 나눈다든지, 집에 가스밸브는 잠그고 나왔는지, 택배는 잘 와 있는지 등 잡다한 생각을 하면서 음악에 별로 집중하지 않는 게 보통이다. 재즈에서 즉흥연주는 가장 중요한 요소임에도 불구하고 전체 청중 중에서 이 부분에 관심을 갖는

사람은 매우 소수에 불과하다. 일필휘지로 써 내려가는 것 같은 찰나의 선율이 재즈의 참맛인데도 말이다. 그래서 재즈 팬이란 방금 탄생한 싱싱한 즉흥연주의 맛을 즐기는 음악 팬이라고 정의해도 그리 과장된 것은 아니다.

요즘처럼 공공장소의 담배 규제가 엄격하지 않던 시절의 이야기이다. 클럽 연주 도중에 한 베이스 연주자가 즉흥 솔로를 펼치고 있었다. 베이스 솔로가 진행될 때면 자연히 음악 소리가 조용해지는데 이때 객석 어딘가에서 짝짝짝 박수 소리가 크게 들려왔다. 그래서 그 베이스 주자가 기분이 좋아져 그곳을 바라보았는데 한 관객이 담뱃갑을 한쪽 손바닥에 세게 내리치면서 담배를 뽑고 있더란다. 그러면 그렇지.

(2016)

덱스터 고든, 그리고 순댓국

하루 종일 음악을 듣고 있을 것 같은 내 직업을 부러워하는 사람들이 주변에 간혹 있다. 하지만 사실 나는 방에 앉아 음악을 듣는 시간이 거의 없다. 그리 많지 않은 원고료로 먹고살아야 하기 때문에 원고를 쓰거나 자료를 찾는 일이 내 생활의 대부분이다. 그때 음악을 틀어놓으면 많이 들을 수 있으련만, 불행하게도 그게 잘 안 된다. 음악이 흘러나오면 일에 집중할 수가 없고 그렇게 들은 음악은 기억에 하나도 남지 않기 때문이다. 결국 일을 한 것도 아니고 음악을 들은 것도 아닌 결과가 된다.

오래전부터 이 문제를 고민해 왔는데 그렇게 해서 얻은 방법이 이동 중에 음악을 듣는 것이다. 몇 해 전까지는 매일 가까운 산에 오르면서 음악을 듣기도 했는데 어느덧 그 운동 시간도 마련하기 힘들어지고, 매일 운동할 만큼 부지런하지도 않아서, 몇 년 전부터는 외출해서 이동하는 중에 집중적으로 음악을 듣는 방법을 택하게 되었다. 나는 운전을 하지 않기 때문에 내가 음악을 듣는 공간은 주로 버스나 전철 안이다. 고급 오디오에 LP로 음악을 들어야 한다고 생각하는 사람들에게 이런 습관은 실망스러운 일이겠지만 말이다.

매일 출근하는 직업이 아니다 보니 월요일부터 금요일까지 5일 동안 내가 길에서 이동하는 데 쓰는 시간은 대략 일곱 시간 정도다. 음악을 듣기에 시간이 좀 부족하다 싶어서 운동도 할 겸 외출한 날에 이래저래 세 시간 정도를 걸으면 결국 열 시간이 된다. 나는 그 열 시간 동안 들을 음반들을 그 주가 시작되는 일요일 밤에 스마트폰에 담아두는데, 실은 이 글을 쓰는 지금도 일요일 새벽이어서, 글을 쓰며 한편으로는 음반들을 리핑ripping하고 있다.

2018년 여름부터 가을 동안 나는 양재동 시민의숲 근처에 정기적으로 갈 일이 있었다. 저녁 7시까지 도착하려면 6시에 집에서 나서면 되는 거리였다. 하지만 어느 날엔가 음악도 듣고 좀 걷고 싶기도 해서 한 시간 일찍 집을 나섰다. 내가 타는 402번 버스는 양재역까지만 가기 때문에 그곳에서 내린 다음 양재시민의숲까지 약 30분가량 걸어갔는데, 2018년 여름의 폭염을 생각하면 그것은 참으로 미련한 짓이었다. 온몸이 땀범벅에 정신마저 혼미해졌던 나는 단 한 번 만에 걷기를 포기하고 그 뒤로는 어서 가을이 오기만을 기다렸다.

9월이 되자 무더위가 가시고 30분은 충분히 걸을 만한 날씨가 되었다. 그때부터 나는 매주 30분 정도의 그 거리를 걸어갔다. 그런데 목적지인 사무실 근처에 도착할 무렵 자꾸 내 눈에 띄는 것이 있었다. '순댓국'이라고 쓰여 있는 간판이었다. 입안에 군침이 돌았다. 그만큼 나는 순댓국을 좋아한다.

집안 대대로 고혈압이 내력이기 때문에 우리 어머니는 내가

순댓국을 먹는다고 하면 기겁하신다. 하지만 냉면과 더불어 순댓국은 내가 가장 좋아하는 음식이자 해장국이다. 특히 술 마신 다음 날 배 속을 푸근하게 풀어주는 순댓국이 주는 만족은 다른 해장국으로는 도무지 가능하지 않다.

순댓국집에 가면 간혹 손님 중에 "고기는 빼고 순대만요"라고 주문하는 손님들이 있다. 그때마다 조금 안타까운 마음이 들기도 하는데, 실은 순댓국의 진미는 순대가 아니라 국에 담긴 잡고기와 내장들이기 때문이다. 돼지고기의 먹을 만한 부위들이 전부 잘려나가고 그 나머지가 순댓국 안으로 들어오게 되는데, 그 볼품없는 다양한 부위가 제각각 내는 맛들이 빚어내는 조화는 요란하게 불어 젖히는 재즈 연주자들의 소리가 밴드 안에서 어우러지는 하모니와도 매우 유사하다.

재즈 연주자들의 강한 개성을 밴드 안에서 통합하는 사람은 바로 베이스 연주자다. 마찬가지로 순댓국의 잡다한 맛을 한데 어우러지게 만들어주는 것은 흰쌀밥인데, 이 밥을 적당량 국에 말아 넣은 뒤 한 숟가락 떠서 깍두기를 얹어 먹을 때면, 현란한 솔로 뒤에 코다에서 미끈하게 빠져나가는 빅밴드의 총주가 들리는 것 같은 쾌감이 느껴진다.

어쨌거나 나는 음악을 들으며 그 30분의 거리를 걸을 때마다 사무실 부근에 이르면 머릿속에 순댓국이 생각났고 여지없이 그 간판을 힐끔 쳐다보게 되었는데, 그럼에도 불구하고 그 집으로 들어가지 않은 채 마음속에 되새기고만 있었다. '언젠가는 꼭

47

먹고 말 거야.'

무더운 여름이 지나고 9월도 중순에 이르자 어느덧 양재동에서의 마지막 일정이 잡혔다. 마지막 날은 10월 3일 개천절이었고 보통 때와는 달리 함께 일하는 사람들이 낮 시간에 모이기로 했다. 나는 양재동에서의 마지막 날이니만큼 그 순댓국집에서 꼭 점심을 먹으리라 마음먹었다.

양재역에서부터 30분을 걷는 동안 내 이어폰에는 덱스터 고든Dexter Gordon의 1955년 음반 《아빠는 나팔을 불지Daddy Plays the Horn》(베들레헴)가 흐르고 있었다. 케니 드루Kenny Drew(피아노), 르로이 비니거Leroy Vinnegar(베이스), 로런스 매러블Lawrence Marable(드럼)의 리듬 섹션으로, 고든으로서는 너무도 힘겨웠던—그러므로 녹음도 극히 적었던—1950년대의 녹음이지만 이 음반에서만큼은 당시 그의 어둠은 온데간데없고 오로지 유려하고 박력 있는 그의 테너 사운드만이 빛을 발한다.

모름지기 장인匠人이란 이런 사람들이다. 자신이 겪고 있는 상처가 무엇이든 일단 색소폰을 부는 순간 그들은 오로지 음악에 몸을 바친다. 슬픔, 상처, 번뇌, 이런 것은 사소한 것들이며 그의 앞에는 오직 음악, 완벽한 연주만이 있을 뿐이다. 아직 낙엽이 떨어지기 전이었지만 이미 가을빛을 완연히 드러낸 공원의 나무들을 지나치면서 나는 당시 32세, 젊다면 젊다고 할 수 있는 이 연주자의 태도와 기품에 놀라고 있었다.

거의 목적지에 도착할 무렵, 이 앨범의 다섯 번째 수록곡이

흐르기 시작했다. 〈뉴욕의 가을Autumn in New York〉. 걷다가 우뚝 서게 만드는 발라드. 이 곡에서 연주자들은 자칫 깊은 낭만에 빠질 수 있지만 고든은 결코 흐트러지지 않는다. 수많은 버전이 있지만 내게는 이 연주가 역시 최고다. 나는 어느덧 순댓국집 앞에 도착해 있었고 문 앞에 선 채 이 곡을 끝까지 들었다.

곡이 끝나자 이어폰을 빼서 주머니 안에 넣은 뒤 문을 열고 들어갔다. TV 소리만이 들리는 가을 어느 휴일의 조용한 동네 식당이었다. 주문을 하자 몇 분 뒤에 무표정한 사장님이 뚝배기 안에서 팔팔 끓고 있는 순댓국을 가지고 나왔다. 국물의 화기火 氣가 조금 가라앉기를 기다린 뒤 '다대기'를 넣고 맛을 봤다. 맑은 국물이 좋았다. 새우젓을 조금 넣자 간이 맞았다. 밥을 말기 전 먼저 머릿고기와 오소리감투를 한 젓가락씩 꺼내 먹었는데 오돌 거리며 기름기가 도는 것이 신선했다. 그 다음 밥을 반 공기 정 도 말고서 파를 좀 넣은 뒤 한 입 떠먹었다. 물론 깍두기와 함께. 맛있었다. 두세 숟가락 연거푸 먹자 정수리에서 벌써 땀이 흘렀 다. 생각 같아서는 소주 한 병 시키고 싶었지만 곧 있을 일 때문 에 꾹 참았다. 대신 고추를 하나 집어 들어 된장에 찍은 뒤 한 입 베어 물었다. 입안이 개운해졌다. 잠시 숟가락을 놨다. 나도 모 르게 입 끝에서 노랫가락이 조용히 흘러나왔다.

"Autumn in New York, why does it seem so inviting?"
뉴욕의 가을, 그것은 왜 이리 마음을 끄는 걸까요?

하지만 이 곡을 쓴 버넌 듀크Vernon Duke는 정작 몰랐을 것이다. 덱스터 고든을 들으며 양재동 공원 앞을 지나 어느 조용한 식당에 앉아 순댓국을 먹는 가을날의 맛을. 한 달 동안 가슴에 담아두었던 그 순댓국은 이렇게 완벽히 내게 응답해준 것이다.

조만간 그 순댓국집에 일부러 또다시 가볼 작정이다. 하지만 과연 그날만큼 맛있을지 사실 기대할 수는 없다. 그러고 보니 〈뉴욕의 가을〉에도 이런 가사가 나온다.

"It's autumn in New York that brings the promise of new love.

뉴욕의 가을은 새로운 사랑을 약속해주죠.

Autumn in New York is often mingled with pain.

뉴욕의 가을은 고통과 뒤섞이기도 해요.

Dreamers with empty hands may sigh for exotic lands.

꿈꿨던 사람들은 빈손이 되어 이국의 땅에서 한숨지을 거예요.

It's autumn in New York.

뉴욕의 가을이에요.

It's good to live it again."

다시 그곳에서 산다는 건 멋진 일이죠.

(2018)

50

우리는 왜 이 음악을 편애할까?
: ECM 레코드를 위하여

태초에 ECM이 있었다

그러니까 벌써 30년의 세월이 흘렀다. 1982년 당시 고등학교 2
학년이었던 내가 한 레코드 가게 주인아저씨가 펼쳐놓은 덫에
덜커덕 걸려들고 말았던 것이. 10대의 나이에 열렬한 로큰롤 키
드였던 나는 용돈이 생기는 대로 당시 '빽판'이라 불리던 해적판
을 열심히 사 모으고 있었는데 그날 주인아저씨는 음악 수준을
좀 높이고 싶으면 이걸 들어보라며 카트리지의 바늘을 A면 두
번째 트랙 위에 올려놓는 거였다. 마치 심장을 쿵쿵 치는 것 같
은 베이스와 드럼의 림 샷rim shot, 그리고 속삭이는 리듬 기타의
리프가 들리자 내 몸은 좁은 레코드 가게의 천장 위로 그냥 붕 떠
버리고 말았다. 그것은 그해 팻 메시니 그룹이 발표했던《진입로
Offramp》에 실린 〈나와 함께 가실 건가요?Are You Going with Me?〉와의
첫 만남이었다. 내가 그 아름다운 검은색 재킷을 신줏단지 모시
듯 조심스럽게 매만지고 있을 때 어린 나의 표정은 분명 입술을
약간 벌린 채 황홀경에 빠져 있는 모습이었을 것이고 내 마음을
손바닥 보듯 읽던 주인아저씨는 이렇게 말했다. "이런 판은 절대

빽판으로 나와서는 안 돼. 좋은 음질 다 망가져. 누가 찍는다고 하면 내가 막을 거야." 나는 정신이 번쩍 들었다.

"아저씨, 그럼 이 원판(당시 수입판은 이렇게 불렸다)은 얼마예요?"

"2만 원."

당시 빽판 한 장을 천 원에 사던 나로서는 어마어마한 금액이었다. 하지만 나는 망설이지 않았다.

"그러면 제가 용돈 좀 모을 테니 이 음반 팔지 말고 좀 기다려주실 수 있으세요?"

"네가 사겠다면 기다려주마."

아저씨는 인자한 미소로 답해주셨다. 물론 이후에《진입로》는 계속해서 수입 음반으로 눈에 띄었고(그것은 보기 드문 경우였다) 결국에는 해적판으로도 발매되었지만.

당시《진입로》LP 중앙에 붙여진 초록색 레이블 위에 ECM이라고 쓰인 로고는 내게 미지의 신선한 느낌을 주었다. 라이선스 음반을 통해 흔히 보던 컬럼비아, RCA, 워너, 캐피틀, 애틀랜틱 로고와는 달리 'ECM'이라고만 쓰인 담백한 레터링은 건조하면서도 무엇인지 모르게 현대적이었다. 그때 한국에 미군 부대 PX를 통해 '밀수되던' ECM 음반은 미국 프레싱이었기 때문에 당시 ECM의 미주 배포권을 갖고 있던 워너브라더스가 자신들의 로고를 음반 뒷면에 함께 찍어 나는 ECM이 워너의 계열사인가 착각하기도 했지만, 결국 ECM은 내가 최초로 인지한 독립 레이

블이었고, 이는 독립 레이블이라는 것이 어떻게 자신의 색깔을 통일감 있게 만들어내고 관리하는지를 처음으로 내게 보여준 상표였다.

내가 《진입로》를 구입하고 나서 얼마 지나지 않아 ECM 음반들이 해적판으로 모습을 보이기 시작했다. 나는 음반 뒷면에 ECM이라는 로고가 찍힌 해적판들을 보이는 대로 사기 시작했고, 팻 메시니의 《수채화Watercolors》, 《뉴 셔터쿼New Chautauqua》, 아울러 존 애버크롬비John Abercrombie, 데이브 홀랜드Dave Holland, 잭 디조넷Jack DeJohnette의 《게이트웨이Gateway》, 키스 재럿의 《마이 송My Song》, 칙 코리아Chick Corea와 게리 버턴Gary Burton의 《듀엣Duet》, 찰리 헤이든Charlie Haden, 얀 가르바레크Jan Garbarek, 에그베르투 지스몬티Egberto Gismonti의 《마법Magico》, 게리 버턴 4중주단의 《매우 쉽게Easy as Pie》, 에버하르트 베버Eberhard Weber의 《저녁 이후에Later That Evening》와 같은 작품들을 통해 새롭고도 황홀한 세계를 맛보기 시작했다. 그것은 해적판이라는 반투명의 희미한 유리창을 통해 미지의 풍경을 엿보는 것이었지만 그럼에도 불구하고 너무도 매혹적이었다.

지금 와서 생각해보면 그때 이미 난 ECM과 관련하여 두 가지 중요한 사실을 느꼈던 것 같다. 그 첫째는 내가 ECM을 들으면서 해적판에 대한 '심각한' 불만을 처음 갖게 되었다는 점이다. 해적판의 조악한 품질이야 어디 한두 가지랴. 그렇지만 싼 가격, 그리고 라이선스 음반에서는 늘 발견하게 되는 삭제된 금지곡이

해적판에는 그대로 수록되어 있다는 점에서 난 당당한 '빽판 지지자'였다. 하지만 《진입로》를 수입판으로 처음 들은 후, 해적판으로 만난 ECM 음반들은 그 정적의 미학, 순결의 소리를 재현해내지 못한다는 사실을 인정하지 않을 수 없었다. 아마도 "이런 판은 절대 빽판으로 나와서는 안 된다"던 레코드 가게 주인아저씨의 말에 영향을 받은 것도 있겠지만, ECM을 통해 처음으로 나는 해적판의 한계를 절실히 느꼈다.

대학에 들어간 후에는 용돈에 여유가 생겨 칙 코리아의 《리턴 투 포에버Return to Forever》, 팻 메시니 그룹의 《퍼스트 서클First Circle》, 《여행Travels》, 랠프 타우너Ralph Towner의 《블루 선Blue Sun》 등을 수입 음반으로 한 장씩 모으기 시작했는데, 그 세련된 커버에 실린 아름다운 사진들은 음악만큼이나 매혹적이었다(생각해보라. 늘 빽판만을 손에 쥐던 소년이 이후 ECM 오리지널 커버를 대할 때의 시각적 충격을. 그것은 일종의 색맹 탈출이었다). 한마디로 ECM은 고급스러웠다.

둘째로 사람들(그러니까 레코드 가게에서 만난 나보다 나이가 많은 음악 애호가들)이 이 음악을 '재즈'라고 불렀음에도 불구하고 난 이 음악들을 별 거부감 없이, 어려움 없이 들었다는 점이다. 이 말을 군이 하는 이유는, 그때까지 내가 재즈라는 이름으로 들었던 다른 음악들, 예를 들어 빅스 바이더벡Bix Beiderbecke, 지미 러싱Jimmy Rushing(이 음반들은 고모에게서 얻은 것이었다), 마일스 데이비스(이 음반은 사촌 형이 내게 주었다) 음악이 1980년대를 10대로 맞이

했던 내게 도무지 공감을 주지 못했던 반면에 ECM은 달랐다. 그러니까 이 음악은 로큰롤 키드, 좀 더 세부적으로 이야기하자면 핑크 플로이드와 예스^Yes, 킹 크림슨^King Crimson을 좋아하던 나 같은 10대 소년의 귀에도 들릴 수 있는 공통의 언어였다.

그때 내가 ECM을 공통의 언어로 받아들일 수 있었던 것은 단지 나의 주관적인 취향 때문이었을까? 반면에 내가 빅스 바이더벡, 지미 러싱, 마일스 데이비스에게 불편을 느꼈던 것도 단지 나만의 취향이었을까? 그렇지는 않았을 것이다. 다시 말해 나는 10대 때엔 로큰롤의 열광적인 팬이었고 몇 년 후에는 클래식 음악도 좋아하게 된 평범한 '잡식성' 음악 팬 중 하나였으며, 확실히 ECM은 그런 음악 팬들과 음악적인 공통분모를 갖고 있었다. 그것을 증명하는 한 가지는 당시 해적판 시장에 유통되던 레이블, 그러니까 합법적인 라이선스 음반으로 모던 재즈 음반이 거의 나오지 않던 시절에 그래도 해적판 시장에 모습을 보이던 재즈 레이블은 GRP와 더불어 ECM이 유일했으며, 여기에 몇몇 컨템퍼러리 재즈 음반들(마일스 데이비스, 척 맨지오니^Chuck Mangione, 밥 제임스^Bob James, 그로버 워싱턴 주니어^Grover Washington Jr., 알 디 메올라^Al Di Meola 등)이 있었을 뿐이란 점이다. 다시 말해 국내에 재즈 시장이 거의 없던 시절에도 ECM은 존재했다.

국내에 본격적인 재즈 음반 시장이 개척되기 시작하던 때는 1985년부터로, 이듬해에 예음 레코드는 미국의 판타지 그룹과 계약을 맺고 모던 재즈의 고전들을 집중적으로 발매하기 시작했

다. 이전까지 국내에서 해적판으로 유통되던 ECM도 성음 레코드를 통해 본격적으로 소개되기 시작했는데, 1986년부터 1989년까지 성음 레코드가 발매했던 ECM 음반 목록은 다음과 같다(이 목록은 공식적인 자료를 통한 것이 아니기 때문에 실제 발매가 되었으나 이 목록에서 누락된 것도 있을 수 있다).

- 게리 버턴 4중주단 《승객들Passengers》
- 칼라 블레이$^{Carla\ Bley}$ 《사회 연구$^{Social\ Studies}$》
- 팻 메시니 《환희Rejoicing》
- 팻 메시니 《뉴 셔터쿼》
- 팻 메시니 그룹 《진입로》
- 팻 메시니 그룹 《여행》
- 팻 메시니, 라일 메이즈$^{Lyle\ Mays}$ 《위치타에 내리듯이,
 위치타 폴스에 내리다$^{As\ Falls\ Wichita,\ So\ Falls\ Wichita\ Falls}$》
- 존 애버크롬비, 데이브 홀랜드, 잭 디조넷 《게이트웨이》
- 오리건Oregon 《오리건》
- 콜린 월컷$^{Collin\ Walcott}$, 돈 체리$^{Don\ Cherry}$, 나나 바스콘셀로스Nana Vasconcelos 《코도나Codona》
- 키스 재럿 《마이 송》
- 키스 재럿 《일체감Belonging》
- 키스 재럿 《쾰른 콘서트$^{The\ Köln\ Concert}$》
- 키스 재럿 트리오 《스탠더드 1집$^{Standards\ Vol.1}$》
- 칙 코리아 《리턴 투 포에버》
- 칙 코리아, 게리 버턴 《1979년 10월 28일 취리히 콘서트

In Concert, Zürich, October 28, 1979》

○ 칙 코리아, 스티브 쿠잘라Steve Kujala 《항해Voyage》

○ 랠프 타우너 《지점Solstice》

○ 랠프 타우너 《옛 친구, 새로운 친구Old Friends, New Friends》

○ 찰리 헤이든, 얀 가르바레크, 에그베르투 지스몬티 《마법》

당시 국내 발매 음반을 보면 키스 재럿과 팻 메시니에게 편중되었다는 점을 알 수 있지만, 그래도 ECM 음반이 20종이나 발매되었다는 것은 당시 성음을 통해 발매되던 버브 레코드의 국내 발매 숫자를 훨씬 뛰어넘는 것으로 매출에서도 버브를 훨씬 앞섰다는 것이 당시 음반 관계자의 전언이다.

국내 음악인들의 재즈 녹음이 전무했던 시기였음에도 불구하고 당시 국내 음반에는 미약하나마 ECM의 영향이 나타나고 있었다. 베이시스트 조동익과 기타리스트 이병우가 1986년에 결성한 그룹 '어떤날'은 기본적으로 포크 록 취향의 음악을 추구했지만 여기에는 ECM의 분위기(좀 더 정확히 말하면 팻 메시니의 분위기)가 자연스럽게 배어 있었다. '어떤날'의 두 번째 음반(1989)에서 피아노를 연주했던 임인건은 같은 해 《비단구두》(서울음반)를 발표했는데 이 탁월한 피아노 독주 음반은 연주자 자신의 설명대로 당시 그가 심취했던 ECM 음악에 대한 응답으로, 한국적인 ECM 음악을 만들고 싶다던 그의 생각에서 출발한 작품이다.

라디오에서 재즈를 거의 들을 수 없었던 1980년대 말~1990

년대 초 한국의 방송 여건 속에서도 ECM은 특별했다. 음악 마니아들을 위한 프로그램이었던 「전영혁의 음악세계」는 록을 중심으로 꾸려지는 프로그램이었음에도 불구하고 그 안에서 ECM의 음악들은 자연스럽게 어울릴 수 있었다. 이 프로그램에서 자주 방송되던 키스 재럿의 〈마이 송〉과 팻 메시니 그룹의 〈나와 함께 가실 건가요?〉는 음악 마니아들 사이에서 인기 신청곡이었다.

확실히 ECM은 한국 시장에서 특별한 위치를 차지했다. 물론 이 레이블이 1970년대 이후 세계적으로 가장 성공한 재즈 독립 레이블이란 점에서 그것이 비단 한국에서만의 현상이라고 볼 수는 없을 것이다. 하지만 재즈의 유입이 오랫동안 지체되었고 또 ECM과 비슷한 시기에 소개되었던 컨템퍼러리 재즈가 이제는 종적을 감췄으며 심지어 이후에 본격적으로 국내에 소개된 소위 '정통 재즈'가 여전히 시장에서 자기 영역을 확보하지 못하고 있는 상황에서 우리에게 ECM만이 특별한 이유는 무엇일까? 우리는 왜 유독 키스 재럿과 팻 메시니에게만 열광하는가? 그러한 우리의 취향은 어떻게 이루어진 것일까? 우리의 취향은 좀 더 다양해질 수는 없는 것일까? 우리는 정말 재즈를 수용한 것일까? 우리는 정말 ECM을 듣고 있는 것일까? 우리가 ECM을 감상한다고 착각하는 취향은 과연 어떻게 형성된 것일까? ECM과 관련해서 이 글이 다루고 싶은 것은 바로 이런 문제들에 대한 시론적試論的인 고민이다.

그래서 이 글은 ECM을 접하기 전에 우리에게 과연 재즈는

존재했는지, 만약 존재하지 않았다면 그 이유는 어디에서 찾을 수 있는지 먼저 살펴보고자 한다.

Star Crossed Lover: 재즈와 한국은 왜 만나지 못했는가

1945년 해방 후 한국에는 미국을 중심으로 한 서구의 대중문화가 서서히 유입되기 시작했다. 하지만 그 유입을 대중음악이라는 측면에서 바라본다면 시간은 더욱 늦춰져야 한다. 1953년 한국전쟁이 끝나고 2년 후 미8군 사령부가 서울 용산에 자리 잡으면서 미8군 쇼를 위해 미국 대중음악을 연주할 줄 아는 한국 음악인들에 대한 수요가 급증하자 이 음악의 유입은 비로소 급물살을 탔다.

하지만 외국 대중음악에 대한 대중의 접촉은 그보다 더 늦게 이루어졌다. 1963~1964년 미8군 무대에서 활동하던 한국 음악인들이 대거 '일반 무대'(미군들을 위한 무대가 아닌 자국민들을 위한 무대나 방송)에 등장하면서 한국의 대중음악은 민요 혹은 일본풍의 트로트 일변도에서 미국 대중음악의 영향을 강하게 받게 되었고 가수들은 외국곡을 번안한 노래들을 들려줬으며 자신들의 창작곡과 미국 팝송을 섞어서 무대에서 부르기 시작했다.

그러한 환경이 가능했던 것은 방송 덕분이었다. 1947년 라디오 방송이 시작된 이래로 1960년까지 한국의 방송국은 한국방송KBS과 부산 문화방송MBC(1959년 개국)이 전부였다. 하지만 문화방송(MBC, 1961년), 동아방송(DBS, 1963년), 동양방송(TBC, 1964

넌)이 차례로 개국하면서 방송가에서는 더 많은 음악과 연예인을 필요로 했고 이때부터 본격적으로 외국 음악을 방송하는 프로그램이 등장하기 시작했다. 서울 시내에 젊은이들이 외국 음악을 들을 수 있는 '음악다방', '음악감상실'이 문을 열기 시작한 것도 이 무렵부터다.

하지만 이때 재즈는 없었다. 해방 전 일본의 강점기부터 미국풍의 음악을 부를 때 '재즈'라는 단어를 사용하기는 했지만 그 음악이 단지 대중음악의 동의어가 아니라 종전終戰 이후의 매우 특별한 음악을 지칭하는 의미로 쓰일 때(한마디로 재즈가 더 이상 대중음악으로서 기능하지 않을 때) 그 의미는 한국에 정착하지 못했다. 아니, 요원했다고 보는 것이 옳을 것이다.

물론 미8군 무대에서 재즈를 연주하던 음악인들은 존재했다. 엄토미, 이동기(이상 클라리넷), 김인배(트럼펫), 길옥윤, 이봉조(이상 색소폰), 박춘석(피아노)과 같은 연주자들은 연주 음악으로서의 재즈를 완전히 이해하고 있던 음악인들이었다. 하지만 그들이 '일반 무대'에 진출했을 때 그 음악을 펼칠 수 있는 공간은 거의 없었다. 그것은 종전 직후부터 재즈를 수용하기 시작해 1961년 아트 블레이키와 재즈 메신저스Art Blakey & The Jazz Messengers 의 공연을 시작으로 모던 재즈의 붐을 일으켰던 일본과는 확연히 다른 상황이었다. 미8군 무대에서 재즈를 연주하던 음악인들은 '일반 무대'에 진출했을 때 재즈를 포기하고 다른 음악을 선택해야 하는 것이 한국의 현실이었다.

굳이 본격적인 재즈 연주가 아니더라도 프랭크 시나트라 Frank Sinatra, 냇 킹 콜Nat King Cole과 같은, 재즈에서 갈라져 나온 스탠더드 팝의 인기가 좀 더 오래 지속되었더라면 한국에서 재즈의 정착은 조금이라도 더 빨라질 수 있었는지도 모른다. 작곡가 손석우를 중심으로 한 스탠더드 팝 풍의 가요가 1960년대 초에 등장했지만 그들에게 주어진 시간과 공간은 지극히 짧고 협소했다. 여전히 한국 대중음악의 완고한 주류는 트로트였고, 1965년부터 젊은이들의 귀는 비틀스를 비롯한 로큰롤로 급격히 쏠리기 시작했다. 한마디로 1960년대 초부터 시작된 서구 음악의 유입 속에서 재즈가 뿌리내릴 토양은 거의 마련되지 못했다.

당시 한국인의 대부분이 엄밀한 의미에서의 재즈라는 음악을 전혀 접해볼 수 없었다는 점에 있어서 짚고 넘어가야 할 부분이 있다. 바로 1956년부터 미국 국무부가 후원했던 재즈 외교단이다. 미국은 냉전 시대에 소련과의 경쟁 속에서 미국 문화의 우수성을 알린다는 정책으로 전 세계 무대에 재즈 연주자들의 공연을 추진했는데, 1956년 루이 암스트롱을 필두로 디지 길레스피Dizzy Gillespie, 우디 허먼Woody Herman, 윌버 드 패리스Wilbur De Paris, 잭 티가든Jack Teagarden, 데이브 브루벡Dave Brubeck, 클라크 테리Clark Terry, 허비 맨Herbie Mann, 베니 굿맨Benny Goodman, 테디 윌슨Teddy Wilson, 듀크 엘링턴, 얼 하인스Earl Hines, 베니 카터Benny Carter 등 일급 재즈 뮤지션들이 전 세계를 무대로 투어를 했다. 이들이 방문했던 지역은 유럽뿐만 아니라 아프리카, 오세아니아, 중동 심지

어 소련까지도 포함되어 있었는데, 유독 한국은 방문 국가에서 늘 제외되었다.

단적인 예로 1963년 듀크 엘링턴은 동유럽, 북아프리카에서부터 극동 지역을 아우르는 순회공연을 진행했는데 여기에는 시리아, 요르단, 예루살렘, 베이루트, 아프가니스탄, 인도, 실론섬, 파키스탄, 이란, 이라크, 쿠웨이트, 터키, 키프로스, 이집트, 그리스, 일본이 포함되어 있었지만 한국은 그 이름들 사이에 없었다(이 연주 여행은 케네디 대통령의 피격 암살로 중단되었는데 만약 그렇지 않았더라면 그들은 한국에 방문할 계획이 있었을까?). 이때 국무부의 후원으로 한국을 방문한 재즈 뮤지션은 잭 티가든(1959년), 루이 암스트롱(1963년)뿐이었고 1990년대 재즈 붐이 불어 일급 재즈 연주자들이 내한하기 전까지 한국 무대를 밟은 재즈 연주자는 냇 킹 콜(1964년), 아트 블레이키(1967년) 등 극소수에 불과했다. 이는 한국에서의 재즈 정착을 한참이나 더디게 만들었는데, 한국 재즈 시장의 부재에서도 그 이유를 찾을 수 있겠지만 그 무렵 1969년 클리프 리처드^{Cliff Richard}의 공연을 제외하고는 주목할 만한 외국 팝 스타의 내한 공연 역시 전무했다는 점에서 그리 놀랄 일도 아니다. 한마디로 한국은 문화적 폐쇄국이었다.

검열: 국가의 취향

한국인이 외국 음악을 마음대로 들을 수 없었던 환경은 두 가지 법률에 의해 만들어졌다. 우선 1989년 외국 음반사의 국내

직접 배급이 이루어지기 전까지 한국에서 모든 외국 음반은 수입 금지 품목이었다. 그러니까 필자가 1989년 이전 간혹 큰마음 먹고 구입한 '원판'들도 실은 주한 미군 PX에 수입되었다가 '일반 시장'으로 유출된 일종의 밀수품이었다. 그렇기 때문에 한국인이 외국 음반을 들을 수 있는 방법은 불법적인 '해적판'을 통해서든가 아니면 국내 음반사들이 외국 음반사와 계약을 맺고 합법적으로 발매하는 소위 '라이선스' 음반을 통하는 것뿐이었다.

그렇다면 국내에 라이선스 음반은 충분히 공급되었을까? 1970년대 초부터 국내 가정에 당시 '전축'이라 불리던 오디오 시스템이 점차 보급되기 시작했는데 이때 외국 음반들은 전부 '해적판'으로 공급되었다(이때 해적판들은 국내에서는 합법적이지만 외국 음반사와는 계약을 맺지 않은 반半합법 제품이었다. 마치 외국 출판사와 계약을 맺지 않고 무단으로 번역해 발매하는 도서와 비슷했다). 그러다가 1970년대 말 정식 라이선스 음반들이 등장했는데 그때 음반사당 한 달에 출반하는 외국 음반의 수는 고작 두세 장에 불과했다. 그러한 음반사들의 수 역시 1980년대 말까지 성음, 지구, 오아시스, 예음, 서울음반 등 손에 꼽을 정도에 불과했으니 한 달에 국내 시장에 정식으로 배포되는 외국 음반의 종류는 셀 수 없이 많은 음반들 가운데 전체 20종 정도로 추려졌다. 그것은 가히 천문학적 비율의 압축이었다.

물론 이는 전체 음반 시장의 규모에 따른 것이겠지만 그곳에는 법률적 여과 장치 또한 존재했다. 바로 가요 사전심의제도였

다. 일제 강점기인 1933년 '축음기 음반 단속 규칙'으로 소급되는 이 제도는 1957년 음악방송위원회, 1961년 가요전문심의위원회, 1975년 공연윤리위원회로 탈바꿈한 기구들에 의해 한국인이 들어야 할 음악의 내용을 사전에 걸러내는 기능을 담당했다. 그것은 외국 음반의 경우에도 마찬가지여서 모든 라이선스 음반들도 이들 기구의 심의를 통과하지 않으면 발매는 물론이고 방송도 될 수 없었다. 이 제도는 외국 직배사의 등장으로 수입 음반 자율화 제도가 시행된 1989년 이후에도 존속하다가 1996년에 이르러서야 드디어 폐지되었는데, 그런 면에서 1960년대부터 근 40년간 존속한 이 제도를 통해 형성된 당시 한국인의 음악 취향은 개인의 취향이 아닌 국가의 취향이라고 해도 그리 틀린 말은 아닐 것이다(그리고 그 영향력은 오늘날까지도 사라지지 않고 존속한다).

　　주지하다시피 사전심의제도를 통해 가장 피해를 본 음악은 록이었다. 그 음악의 저항적 성격도 문제가 되었지만 '저속 퇴폐 풍조 조장', '창법 불량'과 같은 미학적 판단마저 주저하지 않았던 심의기구들의 잣대는 실질적으로 록 음악 자체를 인정하지 않겠다는 태도였다. 1975년 대마초 파동은 정치적인 요인들과 결합하여 권력이 록 음악에 대한 억압을 물리적으로 전환시킨 사건이었으며, 이후 록은 대학가요제라는 좀 더 온순하고 합법화된 틀 안에서 순화된 채 양육되었다. 동시에 한국의 대중음악은 야성이 거세된, 순치된 그 무엇이었다. 잘살아보자고 선동하든가, 세상은 마냥 즐겁다고 춤추며 귀여움을 떨든가, 아니면 세상일

은 나 몰라라 기타를 퉁기며 조용히 읊조리는 것 외에는 다른 방법이 없었다.

록의 발전과 재즈의 부흥은 일정 정도 관련이 있다. 물론 재즈 이후에 록이 등장했던 미국의 경우 록의 득세는 재즈를 궁지에 몰아넣었지만 다른 나라의 경우 꼭 그런 것만은 아니다. 단적으로 보수적인 영국은 초창기 트래디셔널 재즈와 스윙 재즈 이후에 재즈를 거의 수용하지 않는 나라였다. 하지만 1960년대 초 블루스와 록을 폭발적으로 수용하면서 그 뮤지션들 중 일부는 모던 재즈와 프리 재즈로 거슬러 올라가는 모습을 보였다. 마찬가지로 한국의 록이 비틀스를 수용하는 것에 머물지 않고 좀 더 급진적인 록 음악의 발전으로 이어졌다면 그것은 분명 재즈의 정착과도 연결되었을 것이다. 레드 제플린, 딥 퍼플과 같은, 블루스와 재즈로부터 즉흥연주의 세례를 받은 대표적인 1960~1970년대의 록 그룹들이 1970년대 말, 1980년대 초에 비로소 국내에 본격적으로 소개되었던 이유는 록에 대한 사회적 억압 말고는 설명할 방법이 없다. 전 세계적으로 음반 시장의 폭발적인 증가를 이끌어 온 록 음악은 안타깝게도 한국에서는 마니아들의 음악에 머물 수밖에 없었고 동시에 그것은 국내 대중의 재즈에 대한 끝없는 유보이기도 했다.

진지한 음악

그러므로 우리가 음악을 통해 깊이 몰입할 수 있는 방법은

66

해적판이라는 '어둠의 경로'를 통해 불온한 록으로 침잠하든가 아니면 유럽의 클래식이라는 고전적인 교양의 영역으로 들어가는 것뿐이었다. 한국은 대중음악에 대한 탄압과는 달리 클래식 음악에 대해서는 관대했다(단적으로 클래식 음악은 음반 사전심의에서 제외되었다). 세계적인 작곡가 윤이상을 추방했고, 세종문화회관 개관 기념 음악회에서 뉴욕 필하모닉을 이끌고 내한한 레너드 번스타인Leonard Bernstein이 쇼스타코비치 교향곡 연주를 불허하면 연주회를 취소하겠다고 하자 예외적으로 적성국 작곡가의 연주를 허락했던 모순의 한국이지만, 그래도 클래식 음악에 대한 태도는 달랐다. 클래식 음악은 제도 교육 속의 음악이고 유일하게 가치 있는 음악이며 더 나아가 스포츠와 마찬가지로 서구에 대한 콤플렉스를 극복할 수 있는 분야라는 것이 사람들의 생각이었다(1974년 차이코프스키 콩쿠르에서 2위를 차지했던 정명훈은 시청 앞에서 카퍼레이드를 해야 했다). 책장에 '세계문학전집'과 '세계대백과사전'이 꽂혀 있고 피아노와 전축 옆에 베토벤 피아노 소나타 전집이 놓여 있는 풍경은 한국 중산층 거실의 전형적인 모습이었다. 소수의 록 마니아를 제외하면 한국에서의 진지한 음악 애호가는 전부 클래식 음악 팬들이었다.

다시 말해 한국은 유럽과 미국이 멀게는 1920년대부터, 본격적으로는 1940년대와 1950년대에 경험한 유럽과 백인 중심주의적 가치관의 붕괴를 여전히 경험하지 못했다. 그들은 예술 음악과 소비 음악, 클래식 음악과 유행가의 이분법이 더 이상 적

절하지 않다는 것을 20세기 전반기에 경험했던 반면에 우리는 1960~1970년대에 오히려 그것을 더 강화했다. 유럽이 자신들의 클래식 음악에 대한 유일주의에서 벗어날 때 그 중심에 재즈가 있었다면 우리에게는 불행히도 재즈에 대한 경험이 거의 전무했다. 그리고 그 이분법을 록을 통해 극복하는 것도 허락되지 않았다. 그래서 우리에게 진지한 음악이란 여전히 정숙해야 하고 심원해야 하며 철학적 의미를 소리로 경험하는 것이어야 했다. 한마디로 19세기 유럽적인 것이어야 했다.

그러한 태도는 록 마니아들에게도 일정 정도 영향을 끼친 것으로 보인다. 한국에 비틀스 팬은 많지만 롤링 스톤스The Rolling Stones 팬은 없다는 점, 블루스에 열광하던 기억은 없지만(재즈와 더불어 블루스만큼 한국에서 유린당한 음악이 또 어디 있을까!) 유러피언 프로그레시브 록에 열광했던 경험은 클래식 음악만을 미의 절대 기준으로 삼는 한국인의 태도와 일정하게 관련이 있다. 재즈가 없던 공간에 ECM만이 자연스럽게 들어올 수 있었던 것도 이와 유사한 결과라고 할 수 있을 것이다.

재즈가 없는 곳에서의 ECM: 결론을 대신해서

재즈에 있어서 1969년은 ECM이 출범한 해이자 새로운 출발점이기도 했다. 그 시기는 재즈 자체가 근본적으로 재정립되어야 하는 시기였으며 이때 출발한 ECM 역시 동일한 고민을 안고 있었다. 그러니까 그것은 단지 유럽적 미감으로의 복귀가 아

니었다. 새로운 재즈의 모색 안에는 재즈에 대한 유러피언적 태도가 포함되어 있었다. ECM의 역사가 맬 왈드론Mal Waldron으로 시작해서 아트 앙상블 오브 시카고Art Ensemble of Chicago, 칙 코리아, 키스 재럿, 게리 버턴, 존 애버크롬비, 팻 메시니, 찰스 로이드Charles Lloyd, 랠프 타우너, 잭 디조넷 등 미국 연주자들을 주축으로 시동을 걸었다는 것은 이 점을 잘 말해준다. 여기에 얀 가르바레크, 에버하르트 베버, 보보 스텐손Bobo Stenson, 토마스 스탄코Tomasz Stanko, 에드바르드 베살라Edward Vesala, 존 서먼John Surman, 아릴드 안데르센Arild Andersen, 데이브 홀랜드 등 유럽 연주자들의 작품이 ECM이라는 울타리 안에서 하나의 통일성을 가지고 만들어짐으로써 이 레이블은 그 자체가 재즈의 한 사조가 되었다.

그러므로 ECM 안에는 1969년 이래로 재즈의 다양한 지류가 포함되어 있다. 돈 체리, 레스터 보위Lester Bowie, 샘 리버스Sam Rivers, 에드 브랙웰Ed Blackwell 등 미국 프리 재즈의 전통이 이 레이블 안에서 활로를 찾았으며, 그룹 오리건을 출발로 해서 에그베르투 지스몬티, 나나 바스콘셀로스, 아누아르 브라헴Anouar Brahem, 마누 카체Manu Katché, 자키르 후세인Zakir Hussain을 통해 세계 각지의 민속음악이 재즈와 만날 때 이 레이블은 자리를 마련해주었다.

그래서 ECM은 우리가 키스 재럿, 팻 메시니를 통해 바라보는 것보다 훨씬 더 거대하고 복합적인 재즈의 한 흐름이다. 이 레이블은 단지 오슬로에서 녹음된 정막의 피아노 소리만으로는 대변할 수 없는 재즈의 오랜 전통과 연결되어 있다. 단일 프로듀

서에 의해 가장 오래 지속된 재즈 독립 레이블인 ECM은(알프레드 라이언Alfred Lion의 블루노트도 1939년부터 1967년까지 38년간 유지되었다) 44년이라는 세월만큼이나, 특히 1970년대 이후 재즈라는 복잡한 상황을 반영하며 재즈 역사상 유례가 없는 가장 포괄적인 음악을 담은 재즈 레이블이 되었다.

그러므로 나는 재즈가 없는 이곳에서 ECM에 대한 편애가 과연 온당한 것인지 의문한다. 1990년대 이후 비로소 국내에 재즈라는 음악이 제 모습을 가지고 본격적으로 소개되었지만 여전히 강고한 클래식 음악과 대중음악의 이분법 속에서, 그리고 음반의 소멸과 함께 감상용 음악의 급격한 퇴조 속에서 재즈는 오로지 카페의 배경음악, 페스티벌의 피크닉 음악으로 전락한 채 악전고투한다. 과연 그 속에서 ECM은 제대로 자신의 영역을 지킬 수 있을까? ECM을 내 마음대로 좋아했던 30년 전 나의 청소년 시절과 오늘날의 음악 애호가들의 ECM에 대한 이해는 얼마나 다를까. 재즈를 미국의 것과 유럽의 것으로 자의적으로 나누고 더 나아가 유럽적인 것이 역시 예술적이라는 우리의 오래된 신념을 강화하는 데 ECM이 악용되고 있는 것은 아닐까? 심지어 우리는 ECM을 현대 클래식 음악의 한 변종쯤으로 오해하고 있는 것은 아닐까? 재즈를 통해 모든 음악의 경계와 편견을 부수려는 이 레이블의 미학이 오히려 우리의 편견을 더욱 견고하게 만드는 것은 아닌지, 나는 우리의 음악 팬들과 이야기를 나누고 싶다.

그러나 더욱 우려스러운 것은 이것이다. 지금까지 우리가

ECM을 편애했다면, 그나마 그 편애마저도 앞으로 유지될 수 있을 것인가? 스마트폰이라는 새로운 음악 환경이 단지 음악을 담는 그릇을 바꿀 뿐 오히려 우리의 음악 감상을 더욱 편리하게 해줄 것이라고 환호했던 사람들, 음반을 모르는 새로운 세대는 그나마 우리에게 존재하는 ECM이라는 재즈의 한 사조를, 이 진지한 음악을 지켜줄 수 있을 것인가? 음악을 듣는 중에 당신은 계속해서 이동할 것이며 그때 이 깊은 침묵의 음악은 정말 당신 귀에 들릴 것인가? 아무런 비트 없는 이 음악이 당신의 사무실 배경음악으로 조용히 흐를 때 당신은 과연 그 음악에 공감할 수 있을 것인가? 그 아름다운 커버 아트 없이도 당신은 이 레이블의 완벽주의를 오감으로 느낄 수 있을 것인가? 이 글을 쓰면서 나는 주제넘게 이런 문제를 걱정한다.

(2013)

빌 에번스는 빌 에번스였다
: 오역의 향기

"빌 에번스는 빌 에번스였다." 아마도 오래전부터 빌 에번스의 음악을 즐겨 들어 온 재즈 팬들에게 이 문장은 그리 낯설지 않을 것이다. 빌 에번스의 초창기 음반 프로듀서였던 오린 키프뉴스 Orrin Keepnews가 남겼다는 이 말은 이 탁월한 피아니스트의 독창성, 위대함을 함축적으로 표현하는 말로 에번스 팬들의 마음속에 깊이 새겨져 왔다. 나 역시도 빌 에번스에 관한 글을 여러 편 쓰면서 아마도 그 문장을 사용했을 것이다. 나 또한 에번스의 연주를 들으면서 키프뉴스가 남겼다는 그 말을 늘 떠올리곤 했으니까.

그런데 어느 날 의문이 생기기 시작했다. 피터 페팅거 Peter Pettinger가 쓴 빌 에번스의 전기 『빌 에반스: 재즈의 초상 Bill Evans: How My Heart Sings』을 우리글로 옮기면서 나는 전기에 그 유명한 문장이 등장하지 않는다는 것을 알게 되었다. 500쪽이 넘는 꽤 많은 분량의 책인데도 말이다. 하지만 그 전기에 키프뉴스의 언급이 모두 실릴 필요는 없지 않은가, 생각하며 그 문제를 한동안 그냥 흘려 넘겼다. 그때가 2004년 무렵이었다.

그러고는 얼마 후 키프뉴스의 글 모음집인 『내부로부터의

시선The View from Within』을 운 좋게도 한 중고서점에서 구입했는데, 당연히 나는 다른 내용을 뒤로하고 에번스에 관한 글부터 찾아 읽기 시작했다. 그 글은 1956년부터 1963년까지 빌 에번스와의 녹음이 있을 때마다 키프뉴스가 쓴 스무 편의 기록과 이미 고인이 된 에번스를 추억하며 1983년에 쓴 한 편의 에세이였다. 하지만 꽤 많은 분량의 이 글들 속에서도 "빌 에번스는 빌 에번스였다"는 결국 등장하지 않았다. 왜일까? 그 표현은 도대체 어디서 나온 것일까? 그래서 나는 그 문장을 처음 만난 내 기억을 더듬어 올라갔다.

그렇다. 그것은 1988년 국내 예음 레코드에서 발매했던 빌 에번스의 앨범 《재즈 초상화Portrait in Jazz》(리버사이드)에 실린 우리글 해설문의 일부였다.

"이 앨범 원문 해설 중에 있는 '빌 에번스는 빌 에번스였다Bill Evans was Bill Evans'라는 말은 무척 적절한 표현이라는 생각이 든다."

그러니까 이 글을 쓴 필자는 《재즈 초상화》의 오리지널 라이너 노트 속에서 그 문장을 본 것이다. 그 글은 역시 오린 키프뉴스의 것이었다. 그 문장을 여기에 옮기면 이렇다.

"Bill credits that association with having done much to

increase his self-confidence, a point that take on added significance when you consider that for quite a while it looked as just about the only person who didn't dig Bill Evans was Bill Evans."

이 문장을 우리말로 옮기면 다음과 같을 것이다.

"빌은 자신감을 키울 수 있는 많은 협연에 그의 이름을 올렸다. 그러니까 우리는 빌 에번스에게 빠져들지 않는 유일한 사람은 빌 에번스뿐이 아닐까 하고 생각하고 있을 때 그의 비중은 점점 더 커져가고 있었던 것이다."

비밀은 풀렸다. 그러니까 1988년에 그 해설문을 쓴 필자는 본문 중에서 마지막 부분만을 떼어내어 오역을 했고 그럼에도 그 문장은 빌 에번스 팬들 사이에서 오랫동안 회자되었던 것이다. 아마도 나 역시 그 문장이 널리 퍼지는 데 일조했을 것이다.

그런데 우리 곁에 오래 머물렀던 그 문장이 막상 사라지려고 하니 조금 섭섭한 생각이 들었다. 모든 재즈의 거장들이 그렇겠지만, 기존 재즈 피아노의 사조들을 전부 보탠다고 하더라도 도무지 만들어지지 않는 빌 에번스의 독특한 스타일, 창의성을 함축적으로 표현할 수 있는 문장이 떠오르지 않는 것이다. 빌 에번스는 누구였을까? 그저 빌 에번스는 빌 에번스였다고밖에 말

할 수 없는 것이다.

　오역은 우리와 오랜 시간을 함께하면서 때로는 정확한 번역보다 더 많은 진실을 담는 경우도 있다. 비근한 예를 들어 그 의미가 여전히 논란을 빚는 비틀스의 〈노위전 우드^{Norwegian Wood}〉가 〈노르웨이의 숲〉이 아닌 〈노르웨이 가구〉이더라도, 우린 늘 그 노래 속에서 북구의 숲을 생각하게 되는 것처럼 말이다. 정답이 무엇이든 당장 그 느낌마저 대체할 수는 없는 것이다.

　그래서 나는 아직도 그 문장을 마음속에 남겨두고 있다. 빌 에번스는 빌 에번스였다.

(2018)

누명
: 쇼스타코비치와 재즈

나는 쇼스타코비치를 좋아한다. 20세기의 작곡가 중에서 그를 단연 첫손에 꼽고 싶은 것이 나의 솔직한 심정이다. 교향곡과 현악 4중주라는 음악의 위대한 유산을 생각한다면 아마도 필자의 의견에 동의할 사람은 적지 않으리라. 그의 음악을 탄생시킨 곳은 당시 독일과 적대적인 관계에 놓여 있던 소련이었지만, 역설적이게도 19세기까지 이어진 독일 음악의 전통을 20세기에 계승, 발전시킨 것은 쇼스타코비치 음악이라고 나는 믿고 있다.

그렇기 때문에 동시에 나는 지난 10여 년 동안 쇼스타코비치란 이름에 특별한 불편함을 느껴야 했다. 그의 위대한 교향곡이 주는 감동이 크면 클수록 그에 대한 내 마음 한구석의 불편함, 의구심은 더욱 또렷해졌다. '위대한 쇼스타코비치는 왜?'

이유를 알게 되면 독자들 가운데는 실소를 터뜨릴 사람도 있겠지만, 그것은 (역시!) 재즈 때문이었다. 그의 〈재즈 모음곡 2번Suite for Jazz Orchestra No.2〉, 특히 이 모음곡의 여섯 번째 곡인 '왈츠 2번'의 인기는 오랫동안 나를 당혹스럽게 했다. 스탠리 큐브릭Stanley Kubrick의 유작 「아이즈 와이드 셧Eyes Wide Shut」에 쓰여 유명해

지기 시작했다는 이 곡은 어느덧 사람들이 가장 좋아하는 '재즈 곡'이 되었고 내가 진행하는 라디오 재즈 프로그램에마저 종종 신청곡으로 올라올 정도였으니 말이다(물론 나는 방송에서 이 곡을 결코 틀지 않았다).

재즈와 아무런 상관이 없는 이 음악에 쇼스타코비치는 왜 '재즈 모음곡'이란 제목을 붙인 걸까? 그 역시 20세기 전반기의 많은 사람들처럼 재즈를 미국의 팝 음악과 동일한 것으로 인식했던 것일까? 그럼 그렇지. 재즈가 쇼스타코비치에게 뭐 그리 중요했겠는가. 그것은 마치 비판적 이성의 한 철학자가 알고 보니 무의식중에 인종주의에 깊이 젖어 있다는 사실을 알게 된 것과 유사한 느낌이었다. 아무튼 나는 〈재즈 모음곡 2번〉의 대표 음반이라고 할 수 있는, 리카르도 샤이Riccardo Chailly가 지휘하고 로열 콘서트헤보 오케스트라가 연주한 쇼스타코비치의《재즈 앨범The Jazz Album》(데카)을 거들떠보지도 않았다.

재즈를 구체적인 음악이 아니라 20세기의 모호한 미국 흑인 음악으로 여기는 태도는 도처에 널려 있다. 20세기 유럽의 작곡가들에게서도 그런 모습을 종종 발견할 수 있는데, 예를 들어 라벨Maurice Ravel의 〈바이올린 소나타 2번〉 중 제2악장 '블루스'는 실제 블루스와는 아무런 상관이 없는, 블루스에 대한 라벨의 주관적인 인상을 담은 곡일 뿐이다. 그렇게 보면 쇼스타코비치가 말하는 재즈도 엄밀한 의미의 재즈가 아닌 한 소련 작곡가의 재즈에 대한 주관적인 이미지를 담은 것으로 이해할 수도 있겠다. 그

렇다면 이 또한 별로 신경 쓸 문제가 아닐지도 모른다.

하지만 나는 오래전에 쇼스타코비치가 재즈에 특별한 호감을 갖고 있다는 사실을 우연히 알게 되었다. 그의 〈재즈 모음곡 2번〉이 특별히 실망스러웠던 것은 그 때문이었다. 역시 그 출처는 한 장의 재즈 음반이었다. 캐넌볼 애덜리^{Cannonball Adderley} 5중주단의 1959년 실황 음반《샌프란시스코에서^{In San Francisco}》(리버사이드). 재즈 평론가 랠프 글리슨^{Ralph Gleason}은 이 앨범의 해설문에 다음과 같이 적었다.

"러시아의 작곡가 드미트리 쇼스타코비치가 처음으로 정격 미국 재즈를 들으려고 했을 때 그는 재즈 워크숍을 찾았고 그곳에서 캐넌볼 그룹의 연주를 한 시간 동안 집중해서 들었다. 그는 음악이 어땠는지 말하지는 않았지만 침묵 그 자체가 일종의 언급이었다. 그는 음악에 빠져들었으며 몇 번인가 감동의 미소를 지었고 때에 따라서는 열렬한 박수를 보냈으며 루이스 헤이스^{Louis Hayes}의 드럼 독주를 보기 위해 관심 있게 몸을 앞으로 수그렸다."

재즈 팬은 모두 알겠지만 캐넌볼 애덜리 5중주단의《샌프란시스코에서》란 어떤 음반인가. 1950년대 말, 1960년대 초 하드밥의 에너지를 대표하는 뜨거운 명작이다. 1990년대 초반, 이 음반을 처음 들었을 때 나는 쇼스타코비치의 음악을 제대로 알지

못했다. 그럼에도 그가 캐넌볼 애덜리의 음악을 좋아했다는 사실만으로도 나는 그에게 호감을 느꼈다. 그리고 이후에 듣게 된 그의 교향곡이 담고 있는 들끓는 에너지와 깊은 비장미는 사회주의의 흥망성쇠에 대한 긴 회고록처럼 내 가슴에 부딪혔다. 물론 그것은 지극히 주관적인 느낌이었지만, 어쨌든 나는 그의 음악이 좋았다.

그런데 이 위대한 쇼스타코비치가 만든 재즈 모음곡이라는 게 고작 이렇게 안일한 왈츠곡이란 말인가. 자신의 교향곡에 쏟아부은 엄청난 열정 중 오로지 100분의 1만을 떼어 '재즈'에 준 것 같은 이 느낌, 더욱이 재즈의 특성이라고는 찾아볼 수 없는 이 음악은 내게 실망을 줄 수밖에 없었다.

재즈 음악인들은 늘 누명과 싸워 왔다. 재즈라는 음악은 술집에서 배경음악으로 들으면 그만이라는 누명. 동시에 재즈의 음악적 특성을 완전 탈색시킨 유사 음악이 재즈라는 이름으로 활보할 때 재즈가 뒤집어써야 하는 그 누명. 그런데 재즈를 그토록 사랑했다던 쇼스타코비치마저 그 누명에 동조할 줄이야. 역시 유럽 주류 작곡가들의 재즈에 대한 애정은 식민지 문화에 대한 점령자들의 이국적 취향 같은, 그리 진지하지 않은 것이라는 게 한동안 나의 결론이었다.

그런데 몇 달 전의 일이었다. 한 교향악단의 사무국으로부터 연락이 왔다. 이 교향악단의 이번 정기 연주회 타이틀이 '재즈 인 클래식Jazz in Classics'인데 프로그램 해설문을 부탁한다는 내용이

었다. 연주 프로그램을 받아 보니 그 안에는 역시 쇼스타코비치의 〈재즈 모음곡 2번〉이 들어 있었다.

그런데 원고 청탁을 받고 오랜만에 이 곡을 생각하면서 새로운 궁금증이 생겨났다. 평생 소련 당국의 비판과 감시에 시달렸던 쇼스타코비치는 어떻게 재즈 모음곡을 쓸 생각을 했을까? 사회주의 미학에서 재즈란—그것이 아무리 이름뿐이라 하더라도—자본주의의 퇴폐 현상에 불과한데 말이다. 더군다나 그는 어떻게 1959년 미국을 방문해 샌프란시스코의 클럽 재즈 워크숍에서 캐넌볼 애덜리 5중주단의 연주를 넋 놓고 들을 수 있었던 것일까? 〈재즈 모음곡 2번〉이 재즈와 무관하다는 사실에만 실망한 나머지 이 작품을 둘러싼 더욱 근본적인 문제를 생각해보지 못한 것이다. 나는 뒤늦게 쇼스타코비치의 《재즈 앨범》을 주문해 꼼꼼히 음악을 들어봤다.

이 앨범에는 재즈 모음곡 이전에 미국 음악과 관련된 쇼스타코비치의 최초의 작품이 실려 있다. 바로 미국 작곡가 빈센트 유먼스Vincent Youmans의 1925년 곡 〈두 사람을 위한 차Tea for Two〉이다. 1930년대가 돼서야 미국 재즈 연주자들이 즐겨 연주하게 된 이 곡을 쇼스타코비치는 이미 1927년에, 그의 나이 스물한 살 때 지휘자 니콜라이 말코Nikolai Malko의 의뢰로 변주곡 풍의 관현악곡으로 만든 것이다. 제목은 〈타히티 트로트Tahiti Trot〉로 바뀌어(〈두 사람을 위한 차〉는 당시 러시아에 이 제목으로 소개되었다) 1928년에 초연되었고 이듬해에 쇼스타코비치는 자신의 발레 음악 〈황금

시대^{The Golden Age}〉에 이 곡을 삽입하기도 했다.

《재즈 앨범》의 해설문을 쓴 엘리자베스 윌슨^{Elizabeth Wilson}에 의하면 쇼스타코비치는 〈타히티 트로트〉를 단 한 시간 만에 완성했다고 하는데, 이 곡을 의뢰한 말코는 쇼스타코비치의 〈교향곡 1번〉(1926)을 초연함으로써 그의 이름을 세상에 널리 알렸을 뿐만 아니라 당대 박학다식하기로 유명했던 지식인 이반 솔레르틴스키^{Ivan Sollertinsky}를 쇼스타코비치에게 소개해줌으로써 그의 음악적 안목을 크게 넓혀주었다. 아마도 〈타히티 트로트〉는 유럽의 작곡가가 당시 미국의 대중음악을 소재로 만든 거의 유일한 작품일 것이다.

혁명 이후 1920년대까지 소련에는 여전히 예술적 자유가 존재하고 있었다. 서유럽의 전위주의는 러시아의 젊은 예술가들을 매료시켰고 그 틈바구니에서 재즈도 이미 이 나라에 전파되고 있었다. 1929년 노블 시슬^{Noble Sissle}이 이끄는 오케스트라는 독일을 거쳐 러시아에서 공연을 한 바 있는데 당시 이 오케스트라에는 불세출의 재즈 색소폰 연주자 시드니 베셰^{Sidney Bechet}가 속해 있었다.

그런 점에서 필자의 우려와는 달리 1920년대를 거치면서 쇼스타코비치가 재즈를 매우 구체적으로 이해하고 있었다는 점은 명백했다. 《재즈 앨범》에 담긴 또 다른 곡 〈재즈 모음곡 1번〉은 이 점을 분명히 들려준다. 1934년에 작곡된 이 작품은 당시 소련의 한 재즈 모임에서 위촉한 것으로, 이 모임은 러시아의 재즈를

카페의 대중음악에서 직업 연주자들이 연주하는 전문음악으로 발전시키기 위해 쇼스타코비치에게 작품을 의뢰한 것이다.

〈재즈 모음곡 1번〉은 '왈츠'가 담긴 2번과는 확연히 다르다. 전체 세 개의 곡으로 구성되어 있고(2번은 여덟 개의 곡이다) 무엇보다도 오케스트라의 편성이 전혀 다르다. 관현악이 모두 쓰이는 2번과 달리 1번은 금관 세 대(트럼펫 두 대, 트롬본 한 대), 목관 세 대(소프라노, 알토, 테너 색소폰), 바이올린, 글로켄슈필, 실로폰, 하와이언 기타, 피아노, 밴조, 더블 베이스, 스네어 드럼, 심벌즈가 연주되고 있어서 정격적인 재즈 밴드의 편성에 훨씬 가깝다.

물론 이 작품 역시 본격적인 재즈 작품이라고는 할 수 없다. 본질적으로 작곡가의 악보를 따라 연주하는 음악이기 때문에 재즈의 성격과는 많이 다르다. 그럼에도 불구하고 이 작품은 유럽 작곡가의 입장에서 재즈 밴드의 사운드를 묘사하고 싶은 의도를 충분히 읽게 해준다. 특히 제3악장 '폭스트롯'은 알토 색소폰-바이올린-만돌린-트럼펫-트롬본-글로켄슈필과 바이올린이 차례로 등장하면서 마치 재즈에서의 솔로 주자들의 등장과도 같은 광경을 연출한다. 이 악장을 들으면서 쇼스타코비치가 듀크 엘링턴의 1927년 작품 〈이스트 세인트루이스의 아장걸음East St. Louis Toodle-O〉으로부터 영감을 받지 않았을까 추측해본다.

그럼에도 불구하고 1번 이후 4년 만인 1938년에 작곡된 그의 〈재즈 모음곡 2번〉은 왜 이렇게 다른 걸까? 엘리자베스 윌슨에 의하면 당시 러시아에서 새롭게 결성된 국립 재즈 오케스트

라State Orchestra for Jazz의 지휘자 빅토르 크누셰비츠키Viktor Knushevitskii 의 의뢰로 이 곡이 만들어졌다고 하는데 왜 이 작품에는 재즈 밴 드의 사운드가 전혀 나오지 않는 걸까?

그 의문은 곧 풀렸다. 이미 지난 1999년 쇼스타코비치의 '진 짜' 〈재즈 모음곡 2번〉의 악보가 발견됨으로써 우리에게 널리 알 려진 〈재즈 모음곡 2번〉의 제목이 잘못되었다는 것이 밝혀진 것 이다. 1999년에 발견된 〈재즈 모음곡 2번〉의 악보는 피아노 악 보여서 실제 편성이 어떠했는지는 현재로서는 알 수 없다(오케스 트라 총보는 제2차 세계대전 중에 유실됐다고 한다). 단지 이 곡은 1번 과 마찬가지로 3악장으로 구성되어 있고 발견된 이듬해에 영국 의 음악가 제라드 맥버니Gerard McBurney의 편곡과 지휘로 처음 무 대 위에 올랐다. 이 곡은 지금까지 음반으로 녹음된 적이 없어서 아쉽게도 아직 들어보지 못했다.

중요한 점은 우리가 지금껏 알고 있었던 〈재즈 모음곡 2번〉 은 1938년이 아닌 1956년 작품으로, 올바른 제목은 〈버라이어 티 오케스트라를 위한 모음곡Suite for Variety Orchestra〉이다. 시어도 어 쿠처Theodore Kuchar가 지휘하고 우크라이나 국립 교향악단이 2007년에 녹음한 쇼스타코비치의 앨범 《재즈 모음곡Jazz Suites》(브 릴리언트 클래식스)에는 기존의 〈재즈 모음곡 2번〉이 〈버라이어 티 오케스트라를 위한 모음곡〉으로 그 제목이 정정되어 있다. 그 러므로 이 곡에서 재즈의 특성이 사라진 것은 당연했다. 쇼스타 코비치가 재즈를 건성으로 좋아했다는 내가 씌운 누명은 마침내

비로소 벗겨졌다. 나는 나의 누명이 벗겨진 것처럼 후련했다. 그것은 재즈가 쓰고 있던 여러 누명 중 하나가 벗겨지는 순간이기도 했기 때문이다.

쇼스타코비치는 1936년, 서른 살 이래로 평생을 '혁명적' 혹은 '반혁명적'이라는 평가 속에 살아야 했다. 그의 작품에 대한 소련 당국의 '공식적인' 평가는 오로지 그 점에 있었다. 그것은 일종의 누명이었다. 왜냐하면 그는 본질적으로 작곡가이자 음악가였기 때문이다.

그의 생애를 탐구한 음악 평론가 리처드 화이트하우스^{Richard Whitehouse}의 글을 보면 쇼스타코비치는 1959년을 전후로 사생활의 위기를 겪고 있었다. 1956년에 있었던 그의 두 번째 결혼이 커다란 실수였다는 게 3년 뒤에 명백해진 것이다. 가족 내에는 불화가 끊이지 않았다. 그 와중에 그는 소련을 떠나 미국 투어에 나섰다. 스탈린 사후死後 권력을 잡은 흐루쇼프가 추진한 데탕트 (détente. 긴장 완화를 뜻함)로 미-소간의 문화 교류가 진행되었기 때문이다(같은 배경으로 베니 굿맨 오케스트라는 1962년 모스크바에서 공연을 했다).

당시 그는 막 완성한 〈첼로 협주곡 1번〉을 미국에서 처음으로 연주하고 최초의 녹음을 남기기 위해 로스트로포비치^{Mstislav Rostropovich}와 미국을 방문했다. 오케스트라는 유진 오르먼디^{Eugene Ormandy}가 지휘하는 필라델피아 오케스트라였다. 당시 쇼스타코비치, 로스트로포비치, 오르먼디가 함께 찍은 사진들을 보면 그

토록 즐거워 보일 수가 없다. 늘 우울해 보이던 인상의 쇼스타코비치가 그렇게 환하게 웃는 사진은 좀처럼 보기 힘들다. 지긋지긋한 아내와 모처럼 떨어져 있어서 그렇기도 했겠지만, 그는 이때야 비로소 음악을 그냥 음악으로 대해주는, 눈치 볼 필요 없는 동료 음악가들을 만난 것이다. 그의 표정에는 진솔함과 유쾌함이 함께 묻어난다. 아마도 캐넌볼 애덜리 5중주단이 연주했던 클럽 재즈 워크숍에서도 그는 그 기분을 만끽했을 것이다. 모든 누명을 벗어던진 채.

(2018)

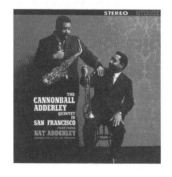 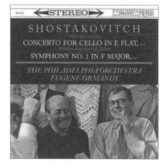

국가와 황홀

: 〈교향곡 9번〉(합창)과 《지고의 사랑》

문학 평론가 송상일은 철학의 오래된 문제인 '존재와 무'를 기반
으로 '국가와 황홀'을 이야기한다. 그의 책 『국가와 황홀』(문학과
지성사, 2001)의 전반부를 조금 거칠게 요약(또는 해석)하자면 이
렇다. 존재는 모든 의지의 근원이다. 만물은 존재하고 번성하기
를 원하며 그것을 위해 권력 의지를 갖는다. 그렇게 해서 탄생한
철학과 신화는 이데올로기가 되고 그 위에서 국가가 성립한다.
그러므로 국가는 존재의 궁극이다.

　반면에 존재의 이면에는 늘 죽음과 무無가 서성인다. 존재에
게서 죽음을 완전히 떼어놓을 수 없다. 그래서 존재는 늘 불안하
다. 모든 인간이 죽음을 두려워하듯이 모든 국가는 패망을 두려
워한다. 그러므로 존재는 늘 번성하려고 한다. 자신을 번식시키
려고 한다. 그런데 번성, 번식의 순간에 존재는 오르가즘, 황홀,
몰아의 세계에 들어간다. 존재를 망각한다. 그것은 죽음, 무로
연결된다. 국가가 자신의 존재를 완성시켜주는 예술을 한편으로
불온시하는 이유는 이 때문이다. 국가와 황홀은 서로 상충하기
때문이다. '시인 추방론'의 본질은 여기에 있다.

송상일은 소설가 이인성의 글을 빌려 시를 불꽃놀이에 비유했다. 어둠 속에서 타올랐다가 이내 사라지는 불꽃처럼 시는 나타났다가 어둠 속으로 그 의미를 감춘다. 오로지 황홀만을 남긴다. 그러므로 시는 신화가 될 수 없다. 동시에 이인성이 지적한 것처럼 소설은 황홀한 불꽃놀이가 될 수 없다. 거대한 조각과 건축은 국가의 표상이듯이 일필휘지의 붓놀림은 황홀의 현시다.

송상일 선생이 예술 전반이 아니라 시를 콕 집어서 황홀한 불꽃놀이에 비유한 대목에서 나는 음악의 본질을 종류별로 생각하지 않을 수 없었다. 18~19세기 유럽의 클래식 음악은 영원불멸의 존재를 추구했다는 점에서 확실히 국가에 근접해 있다. 반면에 목관악기 연주자 에릭 돌피Eric Dolphy가 "음악을 들을 때, 그 음악이 끝나면, 음악은 공중에 사라지고 만다. 우리는 그것을 다시 붙잡을 수 없다"라고 말한 재즈는 무, 사멸로 향하는 황홀이다.

1822년 52세의 루트비히 반 베토벤은 런던 필하모닉 협회로부터 교향곡을 작곡해달라는 의뢰를 받는다. 그 무렵 자신의 충실한 후원자였던 루돌프 대공이 대주교로 취임한 것을 축하하기 위해 그는 〈장엄 미사Missa Solemnis〉를 완성했는데, 그 여세를 몰아 베토벤은 자신의 이 아홉 번째 교향곡을 미사 음악의 편성으로, 교향악단에 네 명의 독창자와 합창단이 곁들여진 작품으로 써야겠다는 장대한 계획을 세우게 된다. 그의 이런 계획에는 오랜 염원이 담겨 있었다. 프리드리히 실러Friedrich Schiller가 1785년에 발표한 시 〈환희의 송가An die Freude〉는 계몽주의자였던 청년 베토벤

의 가슴을 뒤흔들었고, 1798년 28세 베토벤의 악보에는 이미 실러의 시가 메모로 등장한 적이 있기 때문이다.

〈교향곡 9번〉(합창)을 작곡할 당시 만년의 베토벤이 처한 곤궁은 새삼 말할 필요가 없을 것이다. 그는 한때 나폴레옹을 지지한 공화주의자였지만 동시에 모순되게도 빈의 귀족사회에 의탁할 수밖에 없는 예술가였고, 본질적으로 귀족사회의 점차적인 해체 속에서 그의 가난은 계속될 수밖에 없었다. 그는 빈의 시민계급을 통해 세계의 미래를 봤지만 시민계급은 그가 아닌 로시니Gioacchino Rossini의 유쾌한 음악에 열광하고 있었다. 그의 청각은 이미 완전히 사라져 보청기마저도 쓸모가 없게 되었고 늑막염을 비롯한 여러 질병이 그의 몸을 괴롭혔다. 여기에 아들처럼 아꼈던 조카마저 곁을 떠난 탓에 그의 심신은 고통과 외로움으로 처참해진 상태였다.

〈교향곡 9번〉은 그 속에서 나왔다. 그는 자신을 외면하는 만인에게 다시 한 번, 미련스럽게 손을 내민다. 다가오는 새로운 세상을 향해 함께 노래하자고. 태초의 암흑(제1악장)은 격동의 혼돈(제2악장)을 거쳐 고요한 우주의 질서(제3악장)에 이르고, 이제 새롭게 열리는 신세계를 향해 인류의 웅장한 탑은 힘차게 솟아오른다(제4악장). 그것은 인간과 신이 합치하는 영원불멸의 세계다. 베토벤은 생의 마지막에 음악을 통한 완벽한 아름다움의, 전대미문의 조형물을 세운 것이다.

불행하게도 당시의 빈은 이 작품을 외면했지만 후대의 국가

는 이것을 자신의 품 안으로 끌어들일 수밖에 없다. 왜 아니겠는가. 이 작품만큼 존재, 인간과 신, 결국에는 국가의 위대함을 완벽하게 구현한 음악은 없기 때문이다.

1846년 뉴욕 필하모닉 오케스트라는 자신들의 새로운 음악당을 신축하면서 베토벤 〈교향곡 9번〉을 연주했고, 바이로이트 음악제가 첫발을 내딛던 1872년, 바그너Richard Wagner는 이를 기념하면서 역시 같은 곡을 지휘했다. 제2차 세계대전으로 중단되었던 바이로이트음악제가 1951년 다시 시작되었을 때 푸르트뱅글러Wilhelm Furtwängler도 역시 베토벤 〈교향곡 9번〉을 지휘했으며(이 연주는 역사적인 명반으로 남아 있다), 1956년과 1968년 당시 동서로 나뉘었던 독일이 올림픽 단일팀을 이루었을 때, 그리고 현재 유럽연합의 전신인 유럽의회가 1972년 소집되었을 때 그들의 노래는 제4악장에 등장하는 '환희의 송가'였다. 1989년 독일 장벽이 무너지자 당시 생을 열 달 남긴 지휘자 번스타인은 전 세계 오케스트라 단원들을 소집해 콘체르트하우스 베를린에서 생애 마지막으로 〈교향곡 9번〉을 지휘했고 이는 당연히 음반으로 남았다. 그러므로 남북한의 화해가 지금처럼 지속된다면 두 나라의 교향악단이 함께 연주할 곡목 중 1순위는 단연 이 곡일 거라고 나는 생각한다.

1964년 여름, 38세의 존 콜트레인John Coltrane은 뉴욕시에서 자동차로 45분가량 떨어진 롱아일랜드주 딕스힐스에 새롭게 마련한 자신의 집에서 한동안 나오지 않았다. 그는 일체의 연주 일

정을 잡지 않은 채 오로지 아내, 그리고 아이들과 외떨어진 집에서 지내며 차고 위에 있는 2층 방에서 새로운 작품 구상에 몰두하고 있었다. 그리고 얼마 후 그가 드디어 방에서 나왔을 때, 그의 아내이자 피아니스트인 앨리스 콜트레인Alice Coltrane은 남편이 마치 '산에서 내려오는 모세' 같았다고 훗날 회고했다. 존 콜트레인은 앨리스에게 이야기했다. "이렇게 모든 것이 준비된 것은 내 생애 처음이야."

그해 9월 9일 콜트레인 4중주단이 뉴저지주 엥글우드 클리프스에 있는 루디 반 겔더Rudy Van Gelder 스튜디오에 녹음하러 들어갔을 때, 지난여름 콜트레인이 홀로 구상한 새로운 작품이 드디어 모습을 드러냈다. 《지고의 사랑A Love Supreme》(임펄스). 전체 4악장으로 구성된 한 장의 앨범이었다.

베토벤의 〈교향곡 9번〉과 콜트레인의 《지고의 사랑》은 무려 144년의 간격을 두고 전혀 다른 문화권에서 탄생한 음악임에도 불구하고 두 가지 공통점을 갖고 있다. 첫째는 오랜 시간 동안 각자의 마음속에서 숙성된 작품이라는 점이다. 베토벤이 실러의 시를 접한 뒤 무려 25년 만에 음악으로 구현한 〈교향곡 9번〉의 숙성에는 미치지 못하지만, 콜트레인 역시 7년 전에 경험했던 강렬한 체험을 자신의 마음속에 남겨놓았다가 마침내 음악으로 구현한 것이 《지고의 사랑》이다.

이렇게 긴 시간을 통해 표출된 두 작품이 모두 음악으로 신에게 접근하려고 한다는 점은 두 번째 공통점이다. 1957년 존 콜

트레인은 약물 중독으로 당시 몸담고 있던 마일스 데이비스 5중 주단으로부터 해고를 당했다. 1951년 같은 이유로 디지 길레스피 빅밴드에서 해고당한 이래로 두 번째였다. 콜트레인은 결국 필라델피아에 있던 자신의 집으로 가서 금단현상의 극심한 고통을 이겨내고 마침내 약물을 끊게 되는데, 이때 그는 신의 존재를 경험하게 된다. 그리고 신이 내린 은총, 즉 지고의 사랑을 언젠가는 꼭 음악으로 표현하겠다고 결심했던 것이다.

그럼에도 베토벤과 콜트레인의 음악은 완전히 다르다. 서로 정반대의 세계로 치닫는다. 앞서 이야기했다시피 《지고의 사랑》은 네 개의 악장으로 구성되어 있다. 〈감사Acknowledgement〉, 〈결심Resolution〉, 〈추진Pursuance〉, 〈시편Psalm〉이 그 내용이다. 하지만 이모두를 연주하는 편성은 베토벤 작품의 대규모 오케스트라와는 달리 콜트레인의 4중주단, 단 네 명뿐이다. CD 석 장으로 구성되어 2015년도에 발매된 《지고의 사랑: 마스터 테이크 전집 초호화판A Love Supreme: The Complete Master Takes Super Deluxe Edition》(임펄스)에 의하면 9월 9일 오리지널 녹음이 있고 나서 3개월 뒤인 12월 10일 콜트레인은 아치 셰프Archie Shepp(테너 색소폰), 아트 데이비스Art Davis(베이스)를 편성에 추가해 《지고의 사랑》을 6중주 편성으로 다시 녹음해보려고 했다. 하지만 그 계획은 역시 제1악장만을 시험 녹음하는 데서 그치고 말았다. 다시 말해 이 작품은 콜트레인이 늘 함께 연주하는 정규 4중주단만이 완벽하게 연주할 수 있는 작품이다. 이 작품은 연주자의 상호작용을 통해 완전 연소해야

하기 때문이다.

　작품의 서곡에 해당하는 〈감사〉를 들어보면 이 곡은 마치 반복되는 리프 위로 장대한 건축물을 쌓아 올릴 것 같은 느낌을 준다. 심지어 이 4중주단은 그들 작품 중에는 유래가 없는 보컬 하모니를 반복되는 리프 위에 입혀놓아 거대한 성전의 기초를 다지고 있다는 인상을 준다. 하지만 본론에 해당하는 〈결심〉과 〈추진〉에 이르러 음악은 전혀 다른 방향으로 간다. 활화산처럼 분출하는 이들의 연주는 〈감사〉에서 쌓아놓은 초석을 완전히 무너뜨리고 열락의 즉흥연주로 치닫기 시작한다. 〈추진〉에서 엘빈 존스Elvin Jones의 드럼 솔로와 매코이 타이너McCoy Tyner의 피아노 솔로가 흐른 뒤 등장하는 콜트레인의 즉흥연주는 그 열락의 절정이다. 여기서 콜트레인은 모든 것을 쏟아붓는다. 그 뒤에 등장하는 지미 개리슨Jimmy Garrison의 베이스 솔로는 서서히 잦아드는 불꽃만을 들려줄 뿐이다.

　베토벤이 마지막 제4악장에서 완성하는 거대한 신전과는 정반대로 콜트레인의 마지막 악장 〈시편〉은 이제 완전한 무의 세계다. 육중하게 울리는 팀파니 위로 콜트레인의 색소폰은 죽음 그 이후를 노래한다. 불꽃도 사라지고 심지어 죽음마저도 사라진다. 콜트레인이 말하는 지고의 사랑이란 존재에서 벗어나는 열반의 세계였던 것이다. 아무것도 남지 않는다.

　실제로 이 작품을 정점으로 존 콜트레인 4중주단은 약 5년 동안의 세월을 뒤로하고 해체의 길로 들어선다. 콜트레인은 이

후 더 극단적인 즉흥연주에 몰입하면서 십수 장의 앨범을 남겼지만 실상 그것은 아무것도 남기지 않은 것이나 다름없다. 이미 그는 흩어지는 무의 세계로 들어간 것이다. 당시 그의 생애 역시 3년도 채 남아 있지 않았으니 실제로 그는 연주의 황홀 속에서 자신을 완전 연소시킨 것이다. 그것은 재즈의 본성이었다.

동시에 재즈란 왜 국가와 저토록 멀리 있는지, 대규모 행사와는 왜 그토록 어색하게 동거하는지, 그리고 간혹 시도된 재즈의 대규모 종교음악, 오페라 등은 어째서 그다지 성공적이지 못했는지 《지고의 사랑》은 설명해준다. 반대로 오로지 이 작품만이 베토벤의 아홉 번째 교향곡의 대척점에 있다. 그것은 재즈의 중요한 본성이다.

(2018)

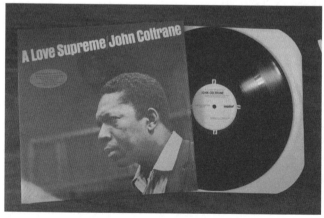

레코드 디자인에 대한 단상

나는 디자인을 믿지 않았다. 음반을 모으고 그 음악을 듣는 게 직업인 나로서는 디자인은 늘 본질이 아니라 '겉모습'이었다. 나는 언제부터인가 ECM 레코드의 커버 디자인이 과잉이라고 느껴 왔다. 이 레이블의 요즘 음반에는 무채색 톤으로 찍은 '지나치게' 심오한 풍경이 어느 것에나 실려 있는데, 그것도 부클릿과 동일한 사진이 외장 종이 케이스에 한 번 더 실려 CD의 주얼 케이스를 덮고 있다. 확실히 과잉이다. 과거에 깔끔한 레터링의 활자가 소박하게 표지를 채우던 모습이 그립다. 에버하르트 베비의 음반 표지에서 만나던 고故 마야 베버Maja Weber의 그림들, 클라우디오 바탈리아Claudio Battaglia의 정겨운 손글씨는 이제 더 이상 ECM 아트워크에서 볼 수 없다.

근자의 ECM보다 더 과잉의 커버는 빈터 앤드 빈터 레코드의 음반들이다. 골판지 재질의 표지에 앨범 커버 사진을 하나씩 수작업으로 붙였다. 아마도 CD 시대에 가장 아름다운 아트워크는 이 레이블을 통해 만들어졌다고 해야 할 것이다. 당연히 음반 가격도 비싸다(그리고 반드시 그래야 한다). 하지만 음악의 내용은 커버 디자인을 쫓아가지 못하는 경우가 대부분이다. 그것은 잘생긴 남성, 아름다운 여성과 만나 이야기를 나눠보면 대부분 그

다지 매력을 느끼지 못할 때의 실망감과 비슷한 것이다.

CD 디자인이 종이 재질을 통해 뭔가 만회해보려는 시도는 이해가 간다. 효율성을 추구했던 CD는 LP가 주었던 어느 부분의 만족감을 결코 채워주지 못했기 때문이다. CD가 처음 등장한 1980년대만 하더라도 그것이 그토록 '고급지게' 보였는지, 사람들은 플라스틱 케이스에 '보석 케이스(주얼 케이스)'라는, 지금 들으면 황당한 이름을 붙여놓았다. 하지만 이 케이스는 조금의 충격만으로도 모서리가 깨져 케이스의 앞면이 떨어져 나가고 CD를 꽂는 트레이의 '이빨' 역시 쉽게 부러져 늘 트레이를 따로 구해 교체해야 하는 번거로움이 있다.

LP에 대한 CD의 열등감은 디지팩Digipak이라는 새로운 디자인을 고안해냈는데, 두터운 종이 재질로 마감된 이 케이스는 책을 펼치듯이 열어서 그 안에 CD를 꽂게 되어 있다. 하지만 트레이의 이빨이 쉽게 부러진다는 본질적인 약점을 해결하지 못한 채로 트레이를 몸체에 고정해서, 주얼 케이스에서 가능했던 트레이의 교체마저 하지 못하도록 만들어났다. CD의 멸종은 본질적으로 음원으로 전환될 수밖에 없는 이 매체의 과도기적 성격에 그 원인이 있었지만 상품의 디자인 측면에서도 약점이 많았다. 그것은 축소된 커버라는 미적 측면이 아니라 CD가 추구했던 효율성의 실패에서 온 것이다.

역시 내가 음반을 사랑하는 것은 디자인 때문이 아니라 음악 때문이다. 그래서 나는 얼마 전 세상을 떠난 컬럼비아 레코드

의 명 디자이너 존 버그^{John Berg}의 농담을 좋아한다. 그는 LP 시절에 소위 '게이트 폴더' 커버라는, 병풍처럼 펼쳐지는 더블 재킷 표지를 디자인해서 음반 커버의 판도를 바꾼 인물이다. 그는 밥 딜런의 명반 《블론드 온 블론드^{Blonde on Blonde}》를 게이트 폴더 커버로 디자인했는데, 앨범 표지에 딜런의 얼굴을 바로 놓지 않고 가로로 뉘어놓았다. 그래서 앨범 커버를 수직으로 세워 펼쳐 보아야 딜런의 상반신이 두 면을 통해 전부 보이게 된다. 어떻게 이렇게 기발한 디자인 아이디어를 냈느냐는 한 기자의 질문에 버그는 다음과 같이 대답했다. "그래야 LP가 바닥으로 떨어져 깨지고 사람들이 이 음반을 또 사게 되니까."

하지만 음반이 음원으로 대체되면서 음반의 실체는 물론이고 디자인도 모두 사라져버렸다. 음악만 남게 된 것이다. 그런데 내가 경원시하던 그 디자인이 사라지자 음악도 덩달아 점점 더 재미없어졌다. 음악은 수없이 우리 주변을 흘러갈 뿐 그 어떤 잔상도 남기지 못한다. 오로지 음악만이 남고 디자인이 사라졌을 때 오히려 내 상상력은 더욱 왜소해졌다. 불완전하고 심지어 과장된 디자인일지라도 그것이 없는 음원은 마치 실체가 없는 유령처럼 허공을 배회한다. 그래서 새삼 깨닫는다. 20세기 후반에 태어난 나는 역시 음악 순수주의자가 아니라 음반이라는 상품의 숭배자이구나. 어떡하겠는가. 내가 이미 그렇게 '디자인'된 것을. 그래서 난 요즘 디자인의 무게에 대해 다시 생각한다.

(2016)

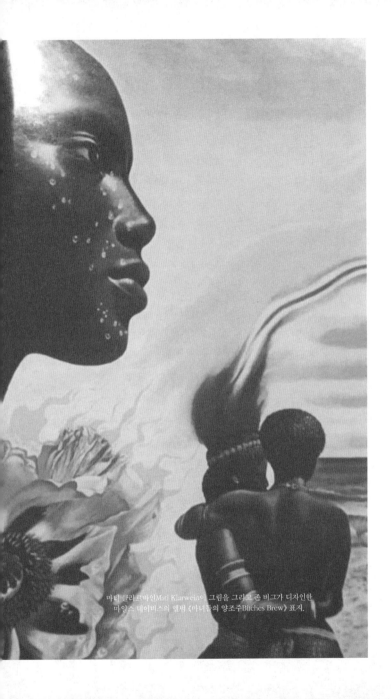

마티 클라르바인Mati Klarwein이 그림을 그리고 존 버그가 디자인한
마일스 데이비스의 앨범 《마녀들의 양조주Bitches Brew》 표지.

2

따지기: 리뷰

악마의 세계에 온 것을 환영한다

데이미언 셔젤, 영화「위플래쉬」

뉴욕에 위치한 최고의 재즈학교 셰이퍼 음악원(물론 이 학교는 가상의 학교다). 이 학교의 1부 리그 빅밴드에 해당하는 '스튜디오 밴드'의 주전 드러머 자리를 가까스로 따낸 주인공 앤드루 니먼은 어느 날 친척들과 저녁 식사 자리에 앉았다. 그 자리의 대화는 재즈 음악인에 대한 보통 사람들의 시선을 고스란히 드러낸다. "음악이라는 건 주관적인 건데 잘하고 못하고를 구분할 수 없는 거 아니야?" "이러니 저러니 해도 결국 재즈란 먹고살기에는 힘든 직업이지."

　심지어 앤드루를 평소에 잘 이해해주던 아버지마저도 전설의 찰리 파커를 두고 아들에게 한마디한다. "아무리 그래도 서른네 살에 약물로 비참하게 죽은 사람이 인생의 모델이 될 수는 없지 않니?" 이런 의견들을 조목조목 반박하던 앤드루는 계속되는 주변 사람들의 편치 않은 시선에 결국 식탁에서 먼저 일어나고 만다.

103

다른 의견들이야 무시해도 그만이지만 "재즈란 먹고살기 힘든 직업"이란 말은 재즈 음악인들이 제일 듣기 싫어하는 말이다. 왜냐하면 그것은 사실이기 때문이다. 루이 암스트롱, 듀크 엘링턴, 찰리 파커, 마일스 데이비스가 활동했던 재즈의 황금시대에도, 자라섬 재즈 페스티벌에 한 해 몇십만의 인파가 몰리는 기이한 현상이 벌어지는 21세기 한국에서도 재즈 음악인의 곤궁은 변치 않는 진실이다. 이유는 간단하다. 실제로 재즈를 듣는 사람의 수가 너무 적기 때문이다. 모두들 재즈를 이야기하지만 재즈를 경청하는 사람, 필요로 하는 사람은 지극히 소수다.

그럼 왜 이 음악을 연주하는 걸까? 그 이유 역시 간단하다. 오로지 재즈만이 그들의 미적 양심에 부합하기 때문이다. 달리 말하면 어떻게 하다가 악기를 잡은 이상, 그들은 재즈라는 음악의 어떤 수준에 반드시 도달하고 싶은 것이다. 일반적인 팝 음악에서는 사용하지도 않는 기이한 코드 진행과 복잡한 리듬을 손에 완전히 익혀서 그것을 즉흥연주로, 자신만의 스타일로 완벽하게 소화해내고 싶은, 무모하고 철없는 목표를 삶의 이유로 삼고 있는 사람들이 재즈 음악인들이다.

그럼에도 불구하고 그들의 이러한 인생 태도는 재즈 동네 밖에 있는 사람들에게 별로 알려져 있지 않다. 그들이 보기에 재즈 연주자란, 앤드루 가족의 식탁에서 이야기가 오갔듯이, 일거리가 없어서 여기저기 빈둥거리거나 하루 종일 마약과 술에 절어 있고 기껏해야 영감과 흥에 의해, 그것도 약물의 힘을 빌려 즉

흥적으로 자신들의 음악을 만들어내는 이상한 사람들이다.

하지만 실상은 다르다. 모든 예술가들이 그렇듯이 재즈 연주자는 오로지 자신의 음악만을 생각하고 연습한다. 이 말이 너무 과장이라고 느껴진다면 이런 전제를 달고 싶다. 우리가 익히 알 만한 유명 재즈 연주자일수록 그들의 삶은 창작과 연습 시간을 빼면 아무것도 없다. 사람들이 말하기 좋아하는 마약, 술, 여자 이야기들은 실상 그들의 음악에 비한다면 부록에 지나지 않는다. 그들의 자기 파괴적 삶을 결코 지지하고 싶지는 않지만 그렇다고 그들을 패륜아로 비난하고도 싶지 않은 것은 재즈란 음악에 대해, 그리고 그들의 피땀 어린 노력에 대해 세상은 별로 보상해주지 않기 때문이다. 그들도 최소한 프랑수아즈 사강Françoise Sagan처럼 그들 스스로를 파괴할 권리를 갖고 있다.

그러므로 위대한 재즈 음악인은, 모든 위대한 예술가들이 대부분 그렇듯이, 악마와 손잡을 공산이 크다. 쳇 베이커 밴드의 피아니스트였던 러스 프리먼Russ Freeman이 노년에 그들의 젊은 시절을 "어리고도 어리석었다"라고 회고했듯이, 그들이 헤로인에 손을 대기 시작한 것도 실은 그 약물이 그들을 찰리 파커로 만들어줄 것이라는 음악적(하지만 그릇된) 열망 때문이었다. 파가니니 Niccolò Paganini 혹은 로버트 존슨Robert Johnson 등 음악사에 간간히 등장했던 악마와 손잡은 음악가의 이야기는 다양한 이유를 통해 만들어졌지만, 그 이야기들이 서로 궁극적으로 일치하는 내용은 인간으로서는 도저히 이뤄낼 수 없을 것 같은 초자연적인 능력,

바로 완벽한 연주력에 대한 것이었다. 그들은 완벽함을 손에 쥘 수만 있다면 어떤 대가도 치를 수 있는 사람들이다.

그 완벽함을 손에 쥐는 과정에서 재즈 연주자들은 치열하게 경쟁한다. 클래식 연주자들이 콩쿠르라는 제도를 통해 경쟁한다면 재즈 연주자들은 늘 벌어지는 일상적인 잼세션을 통해서 경쟁한다. 그 경쟁이 가장 치열한 도시는 역시 뉴욕이다. 영업이 끝나고 잼세션이 벌어지는 클럽은 매일 밤 치열한 생존 경쟁에서 살아남으려는 젊은 재즈 연주자들로 북적인다. 참가자들은 선착순으로 노트에 이름을 적고 잼세션 마스터는 악기별로 한 사람씩을 무대 위로 불러 즉흥 잼세션을 시작한다. 보통 잘 알려진 스탠더드 넘버를 연주하지만 곡의 조성과 템포는 마스터가 그 자리에서 즉석으로 정한다. 못 쫓아오면 바로 아웃. 다음 연주자가 냉큼 올라온다. 이런 잼세션을 '잘라내기 시합Cutting Contest' 이라고 부르는 것은 이런 이유 때문이다. 이 경쟁에서 지속적으로 오래 살아남아야 유명 밴드 리더의 눈에 띄고, 그렇게 되어야 재즈 연주자는, 앤드루의 표현을 빌리자면, 마침내 메이저리그에 입성하게 되는 것이다. 미치광이 연습벌레들의 살벌한 전쟁터가 바로 재즈 동네이다.

'스튜디오 밴드'의 지휘자 플레처 테런스 교수는 앤드루에게 찰리 파커를 전설의 닉네임 '버드'로 만든 것이 무엇인줄 아느냐고 묻는다. 정답은 잼세션의 전쟁터에서 베테랑 드러머 조 존스Jo Jones가 파커에게 던진 심벌즈였다. 이 유명한 일화는 클린트 이스

트우드Clint Eastwood가 연출한 찰리 파커의 일대기를 다룬 영화 「버드Bird」에도 화두로 등장하는데, 당시 애송이였던 찰리 파커에게 모멸감을 주기 위해 날아간 존스의 심벌즈는 파커로 하여금 미친 듯이 연습하도록 만들었고 그것이 결국 '버드'를 만들었다는 것이 테런스 교수의 이야기였다. 다시 말해 그의 이야기는 무릇 스승이란, 선배란, 밴드 리더란 제자, 후배, 밴드 단원을 정신적으로나 육체적으로 완전히 묵사발 내야 하며 그 수모를 이겨내야만 제2의 찰리 파커가 될 수 있다는 것이다. 그는 덧붙인다. "영어로 된 제일 몹쓸 말이 뭔 줄 알아? 바로 '굿잡(good job. 그만하면 됐어)' 이야. 이 말 때문에 오늘날 재즈가 죽어가고 있는 거야."

그의 이러한 견해는 현실적이다. 재즈 역사상 최고의 밴드 리더치고 인격적으로 훌륭하다는 평판을 듣는 사람은 별로 없다. 그들은 또 다른 차원에서 악마와 결탁한 자들이다. 테런스 교수가 보여주듯—그가 주로 사용하는 말은 이렇다. 호모 자식, 유대인 새끼, 아일랜드 촌놈. 거의 범죄 수준이다—그들은 밴드 멤버 중 누군가가 실수하면 그 자리에서 바로 육두문자를 날린다. 마일스 데이비스는 당시 밴드 멤버였던 존 콜트레인에게 손찌검을 했고, 콜트레인 이후에 들어온 색소포니스트 행크 모블리Hank Mobley, 조지 콜먼George Coleman을 두고도 끊임없이 콜트레인과 비교하면서 그들에게 심한 모욕감을 주었다. 데이비스보다 점잖았던 듀크 엘링턴은 밴드 단원들을 가족처럼 아꼈고 해고 명령을 내린 적도 평생에 걸쳐 한 손에 꼽을 정도로 적었지만 기

존의 단원보다 더 마음에 드는 연주자를 발견하면 한자리에 두 명의 연주자를 기용해 결국 둘 중 하나가 스스로 사표를 내게 만드는, 그렇게 해서 자기 손에는 피를 묻히지 않았던 잔혹한 리더였다. 그런 점에서 밴드 리더는 야구 감독과 별반 다를 게 없다. 1940년대 LA 다저스를 정상으로 이끌었던 악한, 리오 듀로셔Leo Durocher 감독의 명언이 있지 않은가. "사람 좋으면 꼴찌야."

실제로 「위플래쉬Whiplash」에 등장하는 셰이퍼 음악원의 빅밴드들은 야구팀을 닮았고 현실의 음악원 빅밴드들도 그렇다. 한 학교에서도 재능 있는 학생들로 구성된 1군 빅밴드(영화 속에서는 '스튜디오 밴드')와 그보다 수준이 떨어지는 2군 빅밴드(영화 속의 '나소 밴드')가 나뉘어 있는 게 보통이고(심지어 어떤 음악원의 경우는 1군에서 5군까지 나뉘어 있다), 화면을 유심히 보면 알겠지만 1군 안에서도 모든 파트는 주전 연주자와 후보 연주자로 나뉜다. 영화의 주인공 앤드루는 '스튜디오 밴드'의 주전 드러머 자리를 놓고 다른 두 명의 드러머와 그야말로 피를 보고야 마는 사투를 벌인다(여기서 말하는 '피'의 의미는 영화를 보면 알게 된다).

테런스 교수는 그 피를 즐긴다. 그는 다른 단원들을 모두 연습실 밖에 대기시켜놓고 '더블 타임 스윙' 주법을 제대로 연주하는 드러머를 골라내기 위해 세 드러머를 삥삥이 돌리듯 교대로 의자에 앉히고 새벽 2시까지 몰아붙인다. 스탠 켄턴Stan Kenton 오케스트라와 돈 엘리스Don Ellis 오케스트라에서 기이한 홀수 박자의 작품으로 악명이 높았던 행크 레비Hank Levy의 곡 〈채찍질

Whiplash〉(그렇다, 이 곡이 곧 영화의 제목이다)을 앤드루가 정확한 박자에 연주하지 못하자 테런스는 앤드루의 머리 위로 의자를 집어던지더니 심지어 연신 그의 따귀를 때리며 따귀의 박자가 빨랐는지, 늦었는지를 눈물을 흘리고 있는 앤드루에게 캐묻는다.

내면이 만신창이가 된 앤드루는 연습실 벽면에 붙은 그의 영웅, 멍드러머 버디 리치Buddy Rich의 사진을 물끄러미 바라본다. 하지만 이이러니하게도 테런스 교수의 캐릭터는 버디 리치의 그것과 너무나도 닮았다. 어쩌면 테런스라는 인물은 버디 리치에게서 빌려왔다고 할 수도 있을 것이다. 스피드광, 다혈질의 마초였던 이 전설의 드러머는 공개적인 자리에서는, 마치 테런스 교수가 순간순간 매우 인간적이며 자상한 모습을 보였던 것처럼, 자신의 빅밴드 단원들을 세계 최고의 연주자로 치켜세웠지만 이면에서는 실수하는 연주자들을 그 자리에서 해고했고 리허설 도중 단원들에게 심벌즈를 날리는 것은 그나마 다행이었다(심지어 그는 공개 연주회 중에도 피아니스트에게 심벌즈를 던졌는데 공연 후 빅밴드 단원 전체가 버스를 타고 다른 도시로 이동하던 중에 그 피아니스트가 모멸감을 참지 못해 버스를 멈추고 사막 한가운데서 내렸다는 전설과도 같은 이야기가 전해진다).

「위플래쉬」는 지금까지 만들어진 그 어떤 영화보다도 재즈라는 음악을 제대로 들려주고 보여준다. 좋은 연주를 위해 연주자들이 얼마나 훈련하는지, 그들의 경쟁은 얼마나 치열한지, 또 수준급의 빅밴드 사운드를 만들어낸다는 것이 얼마나 어려운 일인

지를 이 영화는 생생하게 드러낸다. 재즈 팬의 한 사람으로서 화면을 통해 그 점을 확인하는 것은 짜릿한 순간이었다. 비록 필자 주변의 한 트럼펫 주자는 이 영화를 재즈 연주자를 위한 공포 영화라고 정의했지만 말이다. 그러나 이 영화는 예술가, 더 나아가서는 리더의 문제, 그러니까 악마와 손잡을 수밖에 없는 복잡하고 미묘한 그들의 문제를 어느 지점에서 그냥 포기하고 말았다.

과연 예술가와 리더는 어느 정도 악마가 될 수 있는 것인가. 그들의 악마성은 예술을 통해, 그들의 성취를 통해 어느 정도 용서받을 수 있는 것일까. 위대한 예술가들의 숱한 여성 착취는 과연 온당한가. 국가주의 이념 아래서 저질러진 수많은 개인의 희생은 과연 "내 무덤에 침을 뱉어라"와 같은 말로 용서받을 수 있는 것일까. 영화에서 테런스 교수는 자신의 지나친 학대로 한 유능한 트럼펫 주자가 자살했다는 사실을 숨긴 채 '스튜디오 밴드'에 대한 자신의 열정만큼은 결코 용서를 구하고 싶지 않다고 말한다. 하지만 그의 열정은 한 사람을 죽음으로 내몰았다. 그것은 심각한 죄악이다. 그럼에도 불구하고 영화는 마지막 장면인 꿈의 무대 카네기홀에서 듀크 엘링턴의 작품 〈카라반Caravan〉의 화려한 드럼 솔로를 배경으로 앤드루와 테런스 교수의 미소를 보여주며 두 사람 사이의 극적인 화해를 이끌어낸다. 테런스 교수의 미소는 마치 이런 말을 하는 것 같다. "앤드루, 악마의 세계에 온 것을 환영한다." 앤드루는 일급 재즈 연주자로 성장해 과연 어떤 밴드 리더가 될 것인가. 그는 정말 테런스 교수와는 전혀

다른 유형의 밴드 리더가 될 수 있을까? 이 영화가 장쾌한 음악에도 불구하고 촌스러운 내게 찜찜함을 남긴 것은 바로 그 때문이었다.

(2015)

아직도 새로운 평가를 기다린다

길 에번스, 《길 에번스의 개성주의》

1940년대 후반, '재즈의 거리' 뉴욕 52번가에서 그리 멀지 않은 55번가에 있었던 길 에번스Gil Evans의 아파트는 실질적으로 재즈 음악인들의 공동 소유물이었다. 이 아파트는 하루 24시간 동안 개방되어 있었으며 연주자들은 아무 때나 이곳에 들러 회의를 하고 휴식을 취하며 낮잠을 즐겼다. 하지만 마일스 데이비스가 기억했듯이 이 음악인들 중에 장소 제공자인 에번스를 중요한 음악적 동료로 여긴 사람은 별로 없었던 것 같다. 대표적으로 찰리 파커는 자기 집 드나들듯이 그곳을 이용했지만 길 에번스가 파커의 작품을 빅밴드 편성으로 편곡해 보여줬을 때 파커는 그저 심드렁했을 뿐이다(파커는 뒤늦은 1953년에 에번스의 편곡으로 녹음을 남겼지만 그 녹음은 파커와 에번스 모두에게 어울리지 않는 관습적인 연주였다).

그런데 당시 클로드 손힐Claude Thornhill 오케스트라가 길 에번스의 편곡을 통해 발표한 파커의 작품 〈인류학Anthropology〉과 〈야

드버드 모음곡Yardbird Suite〉을 듣고서 정신이 번쩍 들었던 사람은 알다시피 마일스 데이비스였다. 데이비스는 에번스의 아파트에서 몇 차례 회의를 한 후 비슷한 아이디어를 공유할 수 있는 탁월한 편곡자 제리 멀리건Gerry Mulligan, 존 루이스John Lewis를 보강해 9중주단을 결성했고, 이는 훗날 '쿨의 탄생'이라고 알려진 전설의 시작이었다.

음악 외적인 사항이지만 여기서 한 가지 주목해야 할 부분이 있다. 마일스 데이비스 9중주단과 작업했던 1949년에 길 에번스는 이미 37세(1912년생)로, 루이스(1920년생), 데이비스(1926년생), 멀리건(1927년생)과는 여덟 살에서 열다섯 살 터울이 나는 연상이었다는 점이다. 다시 말하자면 에번스는 1940년대 중반 20대에 진입한 모던 재즈 연주자가 아닌 로이 엘드리지Roy Eldridge, 벅 클레이턴Buck Clayton, 쿠티 윌리엄스Cootie Williams, 프레디 그린Freddie Green, 조 존스, 조 터너Joe Turner(이상 모두 1911년생)와 같은 1930년대 재즈 주역들과 동세대의 인물이다.

재즈의 역사는 빠르게 흘렀다. 그리고 역사의 변곡점은 늘 세대 간의 전쟁을 일으켰다. 기성세대는 젊은이들을 무시했으며 새로운 세대는 '꼰대들'을 비웃었다. 그런 가운데 1910년대 초반에 탄생한 인물이 1970년대 재즈-록 시대에 이르기까지 자신의 음악을 심도 있게 끌고 간 경우는 길 에번스를 제외하면 찾아보기 힘들다. 물론 우디 허먼, 버디 리치도 이후 록을 받아들였고 심지어 듀크 엘링턴과 카운트 베이시도 이 새로운 음악의 중

요성을 인정했지만 그것을 자신의 음악과 본질적으로 연결시킨 1920년대 이전의 인물은 길 에번스가 유일했다. 마일스 데이비스가 동세대 중에서 유독 젊었다면 에번스는 동세대의 정서에서 외떨어진 외계인과도 같은 존재였다. 단적으로 말해 그는 동세대의 스윙으로부터 거의 영향받지 않았다.

플레처 헨더슨Fletcher Henderson이 빅밴드 편성을 완성했던 1920년대 후반부터 재즈 오케스트레이션은 금관(트럼펫, 트롬본)과 목관(색소폰)을 대칭적인 관계로 놓았다. 두 파트는 일종의 콜 앤드 리스폰스call & response 패턴을 연주했는데 부르고 응답하는 이 양식은 명백히 흑인 영가의 합창에서 유래한 것이다. 1948년 길 에번스가 편곡을 맡던 클로드 손힐 오케스트라의 연주도 금관/목관의 대칭적 사용에 일정 정도 영향을 받고 있었다. 하지만 여기에는 중요한 차이가 있었는데 재즈에서 흔히 쓰이지 않는, 그것도 금관악기인 두 대의 프렌치 호른을 색소폰 파트에 가미한 것이다. 손힐 오케스트라의 목관 파트가 금관 파트에 응답하면서 유려한 선율을 연주하는 것에는 변함이 없었지만, 그것은 동시에 프렌치 호른의 맑은 금관 사운드가 가미된 미묘한 빛깔을 띠고 있었다. 그리고 이러한 아이디어는 마일스 데이비스 9중주단에서 더욱 본격적으로 시도되었다. 마치 4성부의 중창단과도 같은 그들의 연주는 트럼펫/ 프렌치 호른+알토 색소폰/ 트롬본+바리톤 색소폰/ 튜바의 방식으로 금관과 목관의 블랜딩 사운드를 추구했다. 그것은 듀크 엘링턴만이 탐사했던 재즈 사운드

의 신개척지였다.

　이러한 길 에번스의 오케스트레이션은 마일스 데이비스와의 전설적인 컬럼비아 3부작(《마일스 어헤드Miles Ahead》, 《포기와 베스Porgy & Bess》, 《스페인 소묘Sketches of Spain》)과 《길 에번스와 10인조Gil Evans & Ten》(프레스티지), 《새로운 병, 오래된 와인New Bottle Old Wine》, 《위대한 재즈 스탠더드Great Jazz Standard》[마지막 두 음반은 현재 《퍼시픽 재즈 녹음 전집The Complete Pacific Jazz Sessions》(블루노트)으로 묶였다]와 같은 1950년대 그의 앨범들을 통해 완전한 모습을 갖추게 되었다. 이 녹음들에서 에번스는 목관 앙상블에 색소폰을 거의 사용하지 않았다. 오히려 그는 트럼펫과 트롬본 두 금관을 대칭 관계로 놓았으며 그 사이를 클라리넷, 오보에, 바순, 플루트와 같은 목관악기가 유유히 지나간다. 색소폰은 오로지 독주자로서만 그 존재를 드러낼 뿐이다(컬럼비아와의 녹음에서 독주자는 당연히 마일스 데이비스였다면, 프레스티지 음반에서는 스티브 레이시가, 퍼시픽 녹음에서는 캐넌볼 애덜리가 독주자로서의 광채를 뿜어냈다).

　《쿨을 벗어나Out of the Cool》(임펄스)와 《길 에번스의 개성주의The Individualism of Gil Evans》(버브)는 모두 《스페인 소묘》를 거치면서 완전히 무르익은 에번스의 1960년대 걸작이다. 빌 에번스를 재즈 피아노의 인상주의라고 평할 수 있다면 재즈 오케스트레이션에서의 인상주의는 공교롭게도 빌과 동일한 성姓을 갖고 있는 길에게 돌아가야 할 것이다. 그의 편곡은 작품을 완만하게 해체한

다. 남는 것은 오로지 단순화된 화성과 그 영감이 주는 음의 색채다. 《길 에번스의 개성주의》에 실린 바일Kurt Weill의 작품 〈바버라의 노래The Barbara Song〉에서 을씨년스럽게 흐르는 목관들의 흐느낌은 드뷔시와 라벨 이전에는 결코 들을 수 없는 것이었다. 더욱이 마일스 데이비스와의 공동 작품 〈날 재워줘Hotel Me〉에서 도발적으로 고개를 내미는 급진적인 록 비트는 1964년이라는 시점을 고려할 때 전율마저 감돌게 하는 재즈-록에 대한 예언이었다.

마일스 데이비스가 재즈-록으로 급선회했던 1969년, 길 에번스 역시 빅밴드 편성으로 유사한 도전에 임했다(이 연주는 앰펙스 레코드에서 녹음되어 훗날 엔자를 통해 《블루스의 궤적Blues in Orbit》으로 재발매되었다). 당시의 도전은 세상에서 철저히 무시되었지만 《길 에번스의 개성주의》는 그 과감한 시도의 날짜를 더욱 앞당겨 기록해둔 채 우리 앞에 여전히 살아 있다. 이 음반은 길 에번스에 대한 새로운 해석을 기다린다. 올해 5월 13일이 그의 100번째 생일이기에 더더욱.

(2012)

'일본 취향'에 관하여 혹은 '덕후' 감상법에 대하여

라즈웰 호소키, 『만화, 재즈란 무엇인가』

술과 동시에 만화까지 좋아하는 사람이라면 틀림없이 보았을 책이 있다. 『술 한잔 인생 한입』. 일본 만화 작가 라즈웰 호소키의 작품이다. 이 글을 쓰고 있는 2018년 5월 현재, 국내에서 마흔두 권째 책이 발간됐으니 일본은 물론이고 국내에서도 많은 사랑을 받는 작품이다. 그럴 만하다. 음식과 술에 관한 수많은 만화가 있지만 이 만화처럼 술꾼들의 마음을 잘 포착하고 풀어낸 만화도 없으니까. 비오거나 바람 불거나 눈이 오는 날이면 더욱더 술을 마시고 싶은 술꾼들의 심리를 첫 회부터 헤아린 것은 물론이고, 술 마시는 그 자체도 좋지만 "자, 그럼 마셔볼까" 하는 술 마시기 바로 직전의 흥을 만화로 표현하고 싶었다는 작가의 서문은 술꾼들의 무릎을 탁 치도록 만든다. 더욱이 요즘은 다소 귀해진 이 책의 이등신 명랑만화 풍의 그림체는 나 같은 올드팬들에게 더없이 정겹다.

좀 벗어난 이야기지만 나도 이 책에서 그 기분을 공감한지

라 술 마시기 전 마음속으로 음주 직전의 설레는 마음을 만끽한다. 그리고 그 흥과 함께 첫 한두 잔을 가장 기분 좋게 들이켠다. 이 만화가 내 인생에 가르쳐준 즐거움이다(사실 거기까지가 그날 술자리 즐거움의 절반이 넘는다. 그 이후는 만족도가 크게 떨어지고 더욱이 과음하면 한 잔당 만족도는 다음 날 마이너스로 청구되어 돌아온다. 아이고 머리야, 아이고 몸이야).

『술 한잔 인생 한입』의 저자 소개란에서도 밝히고 있지만 라즈웰 호소키는 대단한 재즈 팬이다. 그의 이름 '라즈웰'은 얼마 전 세상을 떠난 재즈 트롬본 연주자 로스웰 러드Roswell Rudd에게서 빌려온 것이니 호소키에게 재즈란 단순한 취미 그 이상이다. 『술 한잔 인생 한입』에는 〈재즈의 밤 블라인드 홀드〉라는 제목의 에세이 한 편이 등장하는데, 술 좋아하고 재즈 좋아하는 어느 술집 사장과 밤새 술 마시고 재즈를 들으며 연주자 이름을 맞히는 게임을 하는 내용이다. 술꾼 재즈광에게는 천국이 따로 없을 것이다.

당연히 그에게는 재즈 혹은 음악에 관련된 작품이 다수 있다고 하는데 다행히도 그중 한 권이 국내에 발간됐다. 『만화, 재즈란 무엇인가: 한 권으로 배우는 재즈의 세계』(서정표 옮김, 한스미디어. 이하 『재즈란 무엇인가』로 표기). 만화는 저자 라즈웰 호소키가 어느 재즈 카페에서 학생들을 상대로 강의하는 내용이다. 강좌는 전체 33회인데 각각의 강좌는 만화 네 쪽으로 간략하게 마무리된다. 부담이 없다. 강좌는 크게 3부로 구성되어 있다. 1부는 재즈란 무엇인가? 2부는 재즈의 역사와 스타일, 3부는 재즈

팬이 되기 위한 구체적인 방법이다. 2부에서는 특별히 네 쪽의 강좌가 끝난 뒤 추천 음반 5~6장이 앨범 재킷과 함께 두 쪽에 걸쳐 소개된다.

재즈는 정의 내리기가 까다로운 음악이다. 그래서 웬만큼 진지한 재즈 서적들도 재즈가 어떤 음악인지 정의 내리는 것을 회피하는 경우가 많다. 그런데 이 책은 첫 장에서 재즈를 '블루스'와 '아웃'이라는 두 단어로 정의한다. 다시 말해 재즈는 아프리카계 미국인들의 희로애락을 함축한 블루스를 바탕에 깔고 있으면서도 그것을 관습적으로 표현하는 것이 아니라 도발적으로 '벗어나면서' 표현하는 음악이라는 것이 호소키 씨의 생각이다. 학술적이고 엄밀한 정의라고는 할 수 없지만 웬만한 재즈 팬이 아니고서는 쉽게 말할 수 없는 날카로운 일리가 담겨 있다.

책의 후반부, 3부에는 행복한 재즈 팬이 되기 위한 방법을 소개한다. 이 부분은 입문자들에게 꼭 필요한 내용임에도 일반적인 입문서에서는 보통 다루지 않는다. 저자는 음반을 수집하고 재즈 레퍼토리를 늘려가고 라이브 클럽과 재즈 카페를 활용해 재즈에 대한 지식과 정보를 넓혀가면 재즈가 더욱 즐겁게, 행복하게 들릴 것이라고 얘기한다.

여기에 필자의 의견을 조금 보태자면, 어떤 분야에 대한 관심과 수집은 반드시 스스로 그 길을 개척할 줄 알아야 한다. 맨 처음에야 누군가의 도움과 안내가 필요하겠지만 그다음부터는 자신이 섭취한 것을 바탕으로, 그것이 아무리 일천하더라도, 그

것을 출발점으로 한 발 더 나아가야 한다. 그 과정 자체가 그 분야에 대한 살아 있는 지식이며 진정한 애정이고 즐거움이다. 제아무리 훌륭한 컬렉션을 갖췄다고 하더라도 그것이 순전히 남의 정보에 의한 것이면 그 지식은 무미건조한 데이터베이스일 뿐이며 그 컬렉션들이 모여 있는 곳은 그냥 보관 창고에 불과하다. 마찬가지로 온·오프라인 매장에서 재즈 음반 한 장을 스스로 선택하지 못한다면 그는 아직 재즈에 입문한 것이 아니다.

그렇기 때문에 이 유쾌한 만화를 읽으면서도 마음 한구석에 조금 불편한 점이 남는다. 그건 이 책이 레코드 회사와 레이블에 대해 설명할 때인데, 바로 재즈의 3대 레이블을 블루노트, 프레스티지, 리버사이드로 단정하는 대목이다(44쪽). 사실 이 견해가 라즈웰 호소키 개인의 견해라고 한다면 그냥 그런가 보다, 하고 넘길 수도 있다. 하지만 이는 일본 재즈 팬들의 생각을 일정 정도 반영하고 있다고 보이며 국내 재즈 팬들에게도 적지 않은 영향을 끼치고 있다고 생각한다.

물론 개인적인 경험이긴 하지만 나는 블루노트 레코드의 1천 500번대 시리즈와 4천 번대 시리즈를 모두 모으는 것을 재즈 감상의 '본령'으로 생각하는 자칭 재즈 팬들을 몇 명 만난 적이 있다. 그들은 120년 가까이 된 재즈의 역사를 1953년부터 1966년까지 단 13년으로 치환해도 별 문제가 없다는 태도인데, 그러한 단순 과격한 생각은 과연 무엇을 근거로 한 것일까?

3대 재즈 레이블을 과감하게 설정한 『재즈란 무엇인가』는

심지어 한 챕터를 오로지 블루노트 레코드만을 위해 할애하는데, 이 만화책이 단 한 명의 재즈 연주자에게도 그런 배려를 하지 않았다는 점을 감안하면 이는 매우 기이한 구성임에 틀림없다.

블루노트와 프레스티지, 리버사이드가 왕성하게 음반을 제작하던 1950~1960년대 재즈가 얼마나 아름다웠는가는 새삼 설명할 필요가 없다. 나 역시도 재즈의 역사 가운데 한 시대만을 고르라면 그 시대의 음반들을 만지작거릴 것이다. 하지만 그것은 은밀히 가슴에 담아두어야 할 개인의 취향이지 모든 사람들이 지침으로 삼아야 할 진리는 아니다. 그것이 진리로 결정되는 순간 미감은 도그마가 된다.

만약 블루노트와 프레스티지, 리버사이드가 3대 재즈 레이블이라면—컬렉션의 우선순위 맨 위에 있다면—1955년 이후의 마일스 데이비스의 음반들은 우선순위에서 한참 밀리게 된다. 1959년 이후의 존 콜트레인 음악도 마찬가지다. 루이 암스트롱, 듀크 엘링턴, 카운트 베이시, 디지 길레스피, 찰리 파커의 음악들은 한참 뒤에 듣거나 안 들어도 그만이다. 과연 그것은 올바른 재즈 감상일까? 더 나아가 특정 레이블을 중심으로 재즈를 듣는다는 것은 과연 옳은 일일까?

실제로 이 만화는 재즈의 역사 중 첫 장인 '재즈의 탄생' 편에서 다른 챕터와는 달리 아무런 음반도 소개하지 않는다. 심지어 그다음 '스윙 재즈' 챕터가 끝난 뒤 추천 음반에는 시드니 베셰의 《재즈 클래식스Jazz Classics》(블루노트의 이 앨범은 대표적인 뉴올리언스

재즈 스타일이다!)를 소개한다. 이 책이 모던 재즈 스타일을 세분해서 안내한 것에 비하면 너무도 엉성한 추천이다. 모던 재즈의 특별한 애호가인 라즈웰 호소키는 뉴올리언스의 클래식 재즈는 안 들어도 그만이란 생각일까?

지금은 폐간되었지만 일본의 재즈 여론을 주도하던 월간지 『스윙 저널Swing Journal』이 21세기에 들어서도 그들의 표지에 1950~1960년대 연주자들을 계속해서 실었다는 사실은 잘 알려져 있다. 내가 아직 보관하고 있는 『스윙 저널』 가운데는 1990년 5월에 특별 발간한 『황금의 모던 재즈 시대』가 있는데 368쪽에 이르는 이 책은 1950~1960년대의 미국 재즈 음반만을 빼곡히 '다시' 소개하고 있다(아울러 이 책에는 라즈웰 호소키의 19쪽짜리 만화 한 편이 실려 있다).

『스윙 저널』은 1998년에도 『모던 재즈의 황금시대』라는 약 500쪽에 이르는 단행본을 발간했는데, 1947년부터 1970년까지의 『스윙 저널』 기사들을 발췌 수록한 이 책은 제목 그대로 모던 재즈 거장들의 이야기로 가득하다. 미국의 『다운비트DownBeat』도 1990년대에 이런 단행본을 낸 적이 없으며, 영미권의 재즈 서적 전체를 둘러봐도 이런 기획은 보이지 않는다.

일본 재즈 팬들의 이러한 애정은 분명히 재즈에 기여한 바가 있다. 예를 들어 캐넌볼 애덜리의 《특별한 것Somethin' Else》이나 소니 클라크Sonny Clark의 《멋진 활보Cool Struttin'》와 같은 블루노트의 음반들은 일본 팬들의 각별한 사랑이 아니었다면 오늘날처럼

전 세계에 알려지지 않았을 것이다.

　이 시대에 대한 일본 재즈 팬들의 특별한 애정은『모던 재즈의 황금시대』에 실린 미국 재즈 연주자들의 방일訪日 기사들을 보면 이해할 수 있다. 재즈에 대한 일본의 수용은 제2차 세계대전 직후로 거슬러 올라가지만, 특별히 1961년 아트 블레이키와 재즈 메신저스의 공연 이후로 일본에서는 비로소 재즈 붐이 일었다. 그것은 1990년대부터 그 음악이 알려지면서 재즈의 붐을 조성했던 키스 재럿과 팻 메시니를 우리가 특별히 사랑하는 것과 어쩌면 같은 맥락일 것이다.

　하지만, 그렇기 때문에, 그러한 미감은 절대화될 수 없다. 특히 재즈 연주자의 생애나 작품에 대한 관심보다 특정 레이블, 그 레이블의 프로듀서, 엔지니어에게 더 많은 관심을 쏟는 방식은 '덕후'의 집요한 취미가 될 수는 있어도 한 음악에 대한 보편적인 감상법이 될 수는 없다. 건강한 재즈 팬이라면 블루노트의 음반만을 수집하는 것이 아니라 프레스티지에서 시작해서 블루노트를 거쳐 컬럼비아 레이블로 이어지는 마일스 데이비스의 음반을 듣고, 마찬가지로 프레스티지에서 시작해서 블루노트를 거쳐 애틀랜틱, 임펄스에서 녹음한 존 콜트레인의 음악을 듣는 것이 마땅하다. 당연한 말이지만, 재즈의 주인공은 레코드 프로듀서가 아니라 재즈 음악인들이기 때문이다. 음악인들을 중심으로 음반을 들을 때 각 레이블의 특성과 장단점도 자연스럽게 파악되는 것이다. 이 점을 가끔씩 망각하는 것이 어찌 일본의 재즈 팬들뿐

이겠는가. 그 어떤 재즈 아티스트보다도 국내 재즈 팬들에게 과도한 주목을 받는 ECM 레코드에 대한 우리의 탐닉 역시 뒤틀린 현상이 아닐 수 없다.

그럼에도 불구하고 『재즈란 무엇인가』는 한 번쯤 일독을 권하고 싶다. 이 만화는 전문 용어가 난무하는 무겁고 두터운 입문서와는 다르게 재즈의 맛을 유쾌하게 전해줄 것이다. 단, 만화에서 소개된 음악은 인터넷을 통해서라도 꼭 들어보기 바란다. 듣지 않으면 아무런 소용이 없다. 재즈는 음악이니까.

(2018)

그들의 앨범을 여전히 기다리는 이유

키스 재럿 트리오, 《바보 같은 내 마음》

스탠더드 넘버로 채워진 키스 재럿 트리오의 음반이 또 한 장 나왔다. 2001년 몽트뢰 재즈 페스티벌 실황으로 스트라빈스키 오디토리움에서의 연주다. 두 장짜리 CD로 연주 날짜가 7월 22일이니 지난 2004년에 발매된 《탈도시인The Out of Towners》(2001년 7월 28일 녹음)보다도 엿새 앞선 녹음이다.

　나의 헤아림이 맞다면 이번 음반으로 재럿 트리오의 스탠더드 음반은 모두 13종이다. 그렇다면 이 음반은 이들의 많은 명연주 속에서 과연 어느 위치에 있을까? 질문을 바꿔, 재럿 트리오의 여러 스탠더드 음반을 이미 감상한 콜렉터에게 이 음반은 여전히 의미가 있을까? 혹은 재럿 트리오의 스탠더드 넘버를 아직 한 장도 듣지 않은 사람에게 이 음반은 최초의 음반이 될 자격이 있을까? 이런 질문에 당신의 생각은 이미 회의적일지도 모르겠다. 특히 《블루노트 클럽에서의 키스 재럿: 전집 녹음Keith Jarrett at the Blue Note: The Complete Recordings》과 같은 거의 결정판 수준의 명반

이 이미 나온 마당에 또 무엇을 들을 필요가 있단 말인가? 하지만 섣부른 판단은 금물. 한번 요모조모 따져보자.

우선 이번 음반에도 재릿으로서는 처음 녹음한 스탠더드 넘버들이 들어 있다. 그런데 이 점에 있어서 두 가지 사실이 뜻밖이다. 우선 마일스 데이비스의 〈넷Four〉과 빅터 영Victor Young의 타이틀 넘버 〈바보 같은 내 마음My Foolish Heart〉을 재릿이 이번에야 처음으로 녹음했다는 점이다. 그에게 이처럼 어울리는 곡을 그가 아직도 간직해두고 있었다는 사실이 놀라웠지만(재릿의 데이비스에 대한 존경은 잘 알려져 있지 않은가), 연주를 들으면 그 이상의 감탄이 터진다. 이 섬세하고도 세련된 보이싱. 아울러 그 리듬은 미풍에 흔들리는 물결처럼 자연스럽게 흔들거린다. 마일스 데이비스 본인의 연주와 스탠 게츠Stan Getz의 연주도 훌륭했지만 〈넷〉이라는 명곡은 또 다른 명연주 하나를 얻은 셈이다.

재즈 팬이라면 〈바보 같은 내 마음〉은 당연히 빌 에번스의 연주를 먼저 떠올릴 것이다. 화성에 있어서 약간의 차이는 있지만 도입부에서 재릿의 연주는 확실히 에번스의 접근법을 따른다. 느린 멜로디를 따라 재릿은 소심하고도 여린 사랑 속으로 깊이 침잠해 들어간다. 그런데 연주 시간 약 4분 30초를 넘어서면서 그 애잔한 멜로디가 정중동靜中動의 바운스 위로—예의 재릿의 신음이 터져 나오면서—슬쩍 올라서자 이 고전적인 레퍼토리는 이전에는 보여주지 않았던 새로운 모습으로 옷을 갈아입는다. 그리고 6분대를 넘어서자 그 스윙은 더욱 탄력을 받으며 은

은한 열기를 내뿜는다. 그리고 게리 피콕Gary Peacock의 베이스 솔로와 함께 다시 잦아드는 다이내믹. 이 완급의 드라마는 12분 25초 동안 지속된다.

반면에 이번 음반에 패츠 월러Fats Waller의 작품이 두 곡이나 실려 있는 것은 정반대의 놀라움이다. 어쩌면 재럿과 가장 안 어울릴 법한 〈못된 짓은 않겠어요Ain't Misbehaving〉가 첫 번째 CD 마지막 곡으로 나올 때 그건 마치 클럽 연주에서 1, 2분 정도로 장난처럼 지나치는 마지막 시그널처럼 들린다. 하지만 아니다. 재럿 트리오는 매우 정석적이면서도 유쾌하게 래그타임의 리듬을 연주한다. 재럿과 잭 디조넷 사이의 여덟 마디 체이싱 솔로가 반복되는 대목은 아마도 20년이 넘은 이 트리오가 연출한 가장 소박한 풍경일 것이다. 그리고 그 소담한 맛은 두 번째 CD의 첫 곡 〈허니서클 로즈Honeysuckle Rose〉로, 다음 곡인 로저스Richard Rodgers와 하트Lorenz Hart의 〈당신은 나를 이용했어요You Took Advantage of Me〉로 계속 이어진다.

한 가지만 더 따져보자. 이번 음반에 실린 몇몇 레퍼토리는 그의 다른 음반에서도 들을 수 있는 곡들이다. 〈올레오Oleo〉, 〈그 노래는 바로 당신The Song is You〉, 〈체이서 없이 스트레이트로Straight No Chaser〉, 〈파이브 브라더스Five Brothers〉가 그렇다. 이들 곡은 《계속 라이브Still Live》, 《블루노트 클럽에서의 키스 재럿: 전집 녹음》, 《바이바이 블랙버드Bye Bye Blackbird》, 《탈도시인》(이상 ECM)에서도 들을 수 있다. 그렇다면 이들 곡에서 이번 연주는 변별력이 있을

까? 그렇다. 이 트리오가 재즈 역사에 남을 위대한 팀이라는 것은 바로 이 점에서다. 1960년대 마일스 데이비스 5중주단, 존 콜트레인 4중주단이 그렇듯 이들 역시 스탠더드라는 동일한 재료를 가지고 매번 색다른 풍미를 만들어낸다. 특히 멍크의 블루스 〈체이서 없이 스트레이트로〉를 점묘적으로 해체시킨 이번 연주는 날것, 즉흥적인 파격의 전율을 생생하게 전한다. 이것은 차곡차곡 정석의 기교를 쌓아다가 그것을 다시 서서히 무너뜨리는, 대가들만의 전유물이다. 결국 당신이 키스 재럿의 팬이라면, 아니 재즈 팬이라면 이번 음반 역시 들어봐야 한다. 그 두 시간은 정말 황홀할 것이다. 키스 재럿 트리오의 명연주는 앞으로도 얼마나 많이 나올 것인가, 라는 컬렉터로서의 약간의 암담함과 함께.

(2007)

우리는 왜 그를 '봐야' 하는가

마이클 래드퍼드,
영화 「미셸 페트루치아니, 끝나지 않은 연주」

영화는 시작과 더불어 어두운 복도를 따라 무대 뒤편으로 찾아들어간다. 멀리서 몇 명의 사람들이 서서 인사를 나누고 있다. 그런데 그 무리 한가운데 성인 남성의 허리춤에도 닿지 않는 작은 키의 누군가가 보조 보행기에 의존하여 서 있다. 미셸 페트루치아니Michel Petrucciani. 선천성 골형성부전증 환자. 하지만 재즈 역사상 가장 위대한 피아니스트 중 한 명이자, 피아노 역사상 가장 경이로운 연주를 들려줬던 인물. 카메라가 그에게 가까이 가자 그는 환한 미소로 카메라를 마주 보며 손을 내밀고 악수를 청한다. 그때 이미 당신의 귀에는 그의 대표곡 중 하나인 〈9월 2일September Second〉의 가슴 뛰는 강렬한 전주가 꽂히고 있을 것이다.

어찌 보면 한 사람을 평가함에 있어서 그 인물의 성별, 국적, 인종, 학력 등은 전부 편견을 유발하는 요소가 되기 쉽다. 신체 조건도 마찬가지다. 하지만 페트루치아니에게 쏟아졌던 수많은

찬사를 그의 신체적 장애와 결부시켜 생각할 필요는 없다. 왜냐하면 그 찬사는 어떠한 고려나 양해도 필요로 하지 않기 때문이다. 그냥 단순하게, 그는 가장 위대한 재즈 피아니스트이자 가장 경이로운 연주가였으니 말이다.

그럼에도 불구하고 그가 연주하는 것을 한 번이라도 본 사람이라면 그의 음악 속에서 그의 모습을 떠올리지 않기란 불가능할 것이다. 피아노 의자에 앉으면 가슴 높이 위로 올라온 여든여덟 개의 건반을 모두 커버하기 위해 좌우로 크게 상체를 움직이는 모습. 그럼에도 놀랍게도 빠르고 정확하며 심지어 강렬한 그의 손놀림. 멀찌감치 떨어져 있는 발과 페달 사이를 연결해주는 그만의 독특한 보조 장치. 마치 자신의 마지막 연주인 양 온몸이 부서질 듯 열연을 펼치는 동안 그의 양복 전체를 적시며 떨어지는 땀방울들. 그 모습들이 완벽하게 아름다운 그의 음악과 결합할 때 우리가 느끼는 것은 인간의 위대함, 그리고 강렬하다 못해 잔혹한 생명의 힘이다. 어떻게 그것을 외면할 수 있을까. 이미 페트루치아니에 대한 두 편의 다큐멘터리(필자가 본 것에 한에서 그렇다)가 나왔음에도 「일 포스티노Il postino」로 우리에게 유명한 마이클 래드퍼드Michael Radford가 그를 위한 또 한 편의 영상물을 만든 것은 바로 이 때문일 것이다.

래드퍼드 이전에 만들어진 페트루치아니 다큐멘터리로는 프랑크 카상티Franck Cassenti 감독의 「미셸 페트루치아니에게 보내는 편지Lettre à Michel Petrucciani」(1983)와 로거 빌렘센Roger Willemsen 감독의 「미셸 페트루치아니와의 논스톱 여행Non Stop Travels with Michel

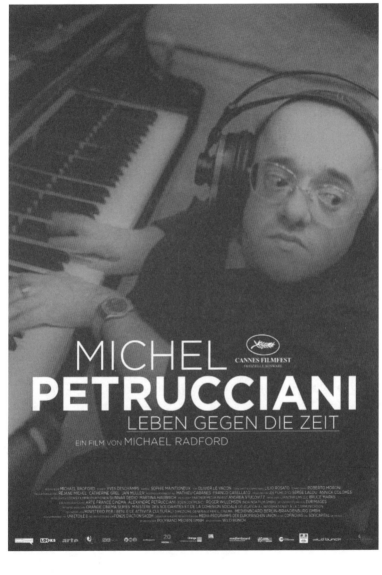

MICHEL
PETRUCCIANI
LEBEN GEGEN DIE ZEIT

EIN FILM VON MICHAEL RADFORD

Petrucciani」(1995)이 있다. 래드퍼드 감독은 앞선 두 편의 영화를 모두 자신의 새로운 영화를 위한 재료로 적극 활용하면서(이 두 영화의 장면들이 곳곳에 삽입되어 있다) 좀 더 많은 연주 영상을 수집하고 페트루치아니 주변인들과의 인터뷰를 촬영함으로써 그야말로 이 천재 피아니스트에 대한 전체적인 윤곽을 비로소 완성했다. 단적으로 말해 페트루치아니를 인간으로서, 예술가로서 전체적으로 조망한 다큐멘터리는 래드퍼드의 작품이 유일하다.

그러므로 래드퍼드의 시각은 선천적인 신체장애를 극복하고 부단한 노력 끝에 완성된 천재가 되어 프랑스 무대를 거쳐 1985년 미국 무대에 진출하자마자 최고의 피아니스트 반열에 오르는 그의 성공 스토리에 멈추지 않는다. 카메라는 뜻밖에도 그를 지탱한 천진한 유머와 장난기는 물론이고, 왕성한 여성 편력으로 그가 거쳐 간 네 명의 여인을 중요한 화자로 삼았으며, 심지어 세 번째 여인 마리 로르 로페르슈Marie Laure Roperch에게서 태어나 미셸의 병을 대물림한 그의 아들(그 역시 기타리스트이다)과의 깊은 인터뷰도 담았다. 이토록 복잡했던 삶 속에서도 그가 37년의 생애를 거침없이 돌파하며 보석 같은 명연주들을 쏟아낸 원동력은 자신마저도 완전 연소시켰던 그만의 에너지였다. 그러므로 이 영화에서 무엇보다 인상적인 것은 건반 위에서 경이롭게 움직이는 그의 두 손이며 그 두 손이 울리는 아름다운 소리이다. 그 소리는 진정 눈으로 봐야 한다.

(2011)

'중년 재즈 덕후', '서재페'에 가다
: 서울 재즈 페스티벌 10년에 부쳐

올해 서울 재즈 페스티벌(이하 서재페)에 3일 모두 참석하겠다고 마음먹은 이유는 일종의 책임감이었다. 아무도 원하지도, 부여하지도 않은 책임감. 이 돈키호테적인 생각은 작년부터 생겨났다. 작년 서재페에서 있었던 허비 행콕Herbie Hancock과 칙 코리아의 피아노 2중주에 크게 실망했던 탓이다. 대형 야외무대에서 피아노 2중주를 들려주느라 과도하게 증폭한 피아노 소리는 왜곡되어 있었고 그럼에도 음향 컨트롤 타워 근처에서부터 피아노 소리는 선명하게 들리지도 않았다. 당연히 돗자리를 깔고 앉아 있는 청중들은 거의 음악을 듣지 않았다. 공연 중반이 되자 앞쪽 스탠드 좌석이 비기 시작해 무대에 접근해봤지만 연주는 객석 전체의 분위기를 반영하듯 열띠지도, 성의 있지도 않았다. 그럼에도 모두들 앙코르를 외쳤다. 그렇게 연주가 끝났고 재즈 피아노의 두 거장은 허망하게 무대 뒤쪽으로 사라졌다.

대략 20여 년 전부터 두 사람의 피아노 2중주 음반을 열광적으로 듣던 나는 매우 허탈했다. 늘 한국의 재즈 페스티벌에 대해서 만족스럽지 못했지만 특히나 그 무대는 기대만큼 실망도 컸

다. 이제 대부분의 재즈 팬들은 1년에 한두 차례 있는 재즈 페스티벌을 통해서만 재즈를 소비한다. 재즈 클럽은 하나둘씩 문을 닫고, 음악회에 가는 사람도 별로 없으며, 음반을 사는 사람은 거의 전멸했다. 하지만 페스티벌만은 문전성시를 이룬다. 오로지 페스티벌만이 관심의 대상이다. 그런데 왜 재즈 페스티벌에 관한 리뷰는 어디에도 없는가? 물론 그 이유는 누구도 재즈 페스티벌을 리뷰의 대상으로, 꼼꼼히 따질 대상으로 생각하지 않기 때문일 것이다. 하지만 이렇게 많은 사람들이 소비하는 상품에 대해 정말 아무런 이야기도 할 필요가 없는 것일까? 그래서 난 이 글을 쓰기로 마음먹었다.

여기에서 각 무대의 세세한 연주 평을 쓸 생각은 없다. 물론 그것도 앞으로 중요하겠지만 적어도 한국의 재즈 페스티벌에 관한 글을 처음 쓰는 나로서는 페스티벌의 전체적인 풍경에 관한 이야기를 하고 싶다. 그것은 대략 30년 동안 재즈를 들어 온 한 팬이 현재의 재즈 페스티벌에서 느끼는 여러 가지 생각을 정리해보는 시간이 될 것이다. 동년배 재즈 팬은 물론이고, 새로운 세대의 재즈 팬들과도 한 번쯤 같은 문제를 생각해봤으면 한다.

이 글은 앞에서 이미 자신의 입장을 밝혔다. 이 글은 허비 행콕과 칙 코리아의 피아노 2중주 앨범을 포함해서 대략 30년 동안 이런저런 재즈 음반을 들으며 재즈에 대한 사랑을 키워 온 사람이 쓴 글이다. 해외 유명 재즈 페스티벌이나 재즈 클럽에는 상대적으로 관심이 없으며 그 비용을 들일 바에야 듣고 싶은 음반을

더 많이 사거나 좋은 음악회에 가고 싶은 사람의 글이다. 덧붙이자면, 물론 여러 종류의 음악을 좋아하지만, 그중에서도 재즈를 가장 좋아해 결국에는 재즈와 관련된 일을 직업으로 삼게 된 사람의 글이다.

대략 짐작하겠지만 나와 같은 사람은 현재 국내 재즈 페스티벌의 청중들과는 거리가 멀다. 다시 말해 재즈 페스티벌을 통해 쾌적한 휴식을 즐기고 싶고, 그래도 1년에 한두 차례쯤은 페스티벌을 통해 재즈도 듣고 싶고, 이왕이면 그 자리에서 팝스타들도 보고 싶은 사람들과는 거리가 먼 것이다. 그러니까 많은 사람들로부터 멀리 떨어진 위치가 이 글의 시점이다.

그러므로 나는 재즈 페스티벌을 3일 내내 가면서, 그리고 이 글을 쓰는 지금까지도 고민했다. 서재페를 3일 동안 참관하는 일이 내게 불쾌한 기억으로 남진 않을까. 이 글을 쓰는 것은 정말 바람직한가. 사람들로부터 멀리 떨어진 시각으로 글을 쓰는 것은 과연 무슨 의미가 있을까. 젊은 팬들에게 내 글이 그저 '꼰대의 잔소리' 정도로 받아들여지진 않을까.

재즈 페스티벌의 진정성

서재페를 둘러싸고 매해 벌어지는 논란은 무엇보다도 재즈 페스티벌로서의 정체성 문제다. 올해도 재즈 뮤지션들보다 훨씬 많은 수의 다른 음악인들이 재즈 페스티벌 무대에 섰다. 이러한 출연진에 불만이 있는 사람들은 '재즈 페스티벌'이라는 간판

을 떼고 '뮤직 페스티벌'이라고 불러야 한다고 말한다. 원칙적으로 나도 그 의견에 동의한다. 그것은 아주 상식적인 이치다. 재즈 페스티벌에는 당연히 재즈 뮤지션이 나와야 한다. 반대로 생각해보자. 클래식 음악제에 느닷없이 재즈 밴드가 나오면 클래식 팬들은 기가 찬 반응을 보일 것이다. 록 페스티벌에 별다른 연관 없이 재즈 밴드가 나오면 록 팬들은 "우~" 하고 야유할 것이다. 힙합 페스티벌에 재즈 밴드가 나오면 객석은 찬물을 끼얹은 것 같은 반응을 보일 것이다. 오로지 재즈 페스티벌 팬만이 다른 음악을 받아들인다. 그것은 관대함일까 아니면 재즈에 대한 애정 부족일까.

이질적 음악인의 출연이 별 거부감을 주지 않는 경우는 이런 것이다. 바흐 페스티벌에 자크 루시에^{Jacques Loussier} 트리오가 출연해 바흐의 곡들을 재즈로 연주한다거나, 아일 오브 와이트 록 페스티벌에 마일스 데이비스 밴드가 출연해 록으로 근접한 재즈의 모습을 보여줄 때거나. 한마디로 출연진은 페스티벌의 기본 취지와 맞아야 하며 음악적으로 말이 되어야 한다.

그런데 불행히도 서재페에 출연하는 다른 음악의 연주자들은 재즈와 아무런 상관이 없다. 말이 안 된다. 재즈 페스티벌에 재즈를 들으러 온 재즈 팬이 왜 혁오를 들어야 할까. 물론 그 부분에 있어서 서재페의 관객들은 별 불만이 없었다. 생각해보면 한 사람이 재즈도 좋아하고 혁오도 좋아하는 것은 논리적으로 아무런 문제도 되지 않기 때문이다. 서재페의 프로그래머와 팬

들은 음악을 다양하게 좋아하는 것이 뭐가 문제냐고 반문할 것이다. 오히려 이런저런 음악을 함께 즐기지 못하는 골수 재즈 팬들이 더 문제라고 말할지도 모른다.

이때 나 혹은 나와 유사한 재즈 팬이 대응할 수 있는 반문이란 "당신들은 재즈를 얼마나, 진정으로 사랑하는가?"와 같은 촌스러운 말밖에 없다. 마치 자신을 그럭저럭 좋아하는 여성에게 왜 나를 좀 더 사랑해주지 않느냐고 캐묻는 늙다리 남성의 호소와도 같이 애처롭고 촌스러운 질문이다. 하지만 이 지질한 질문에 한 번 더 귀를 기울여달라. 이것은 재즈 페스티벌이라는 이름 아래 물어볼 수 있는 '진정성'의 문제이기 때문이다.

재즈와 혐오를 모두 좋아하는 것에 논리적으로 아무런 문제가 없는 것처럼, 색소폰 주자 케니 지Kenny G와 레스터 영Lester Young을 모두 좋아하는 것에도 아무런 문제가 없다. 하지만 사실상 그런 취향의 소유자는 현실에서 극히 드물다. 색소폰을 연주하던 미국의 전직 대통령 빌 클린턴이 좋아하는 색소폰 주자로 당시 가장 인기 있던 케니 지와 고풍스러운 레스터 영을 꼽았을 때 많은 사람들이 실소했던 것은 그런 이유에서다. 레스터 영을 흠모하고 존경하는 재즈 팬과 색소폰 주자들은 분명히 이렇게 물을 것이다. "그 양반 정말 레스터 좋아하는 거 맞아?"

'재즈와 혐오를 모두 좋아한다'는 말도 마찬가지다. 누군가가 양쪽 모두 좋아한다고 말할 때 나는 그 좋아한다는 의미와 강도에 대해서 물어보지 않을 수 없다. "정말 재즈도 좋아하세요? 어

느 정도로요?" 서재페가 재즈를 사랑하지만 현실적으로 재즈 팬들의 숫자만으로는 페스티벌을 유지하기가 어려워 여러 대중음악 아티스트를 부를 수밖에 없었다는 세간의 이야기도 마찬가지다. 만약 현실적인 제약 조건이 없다면 서재페는 40여 팀의 출연진을 어떤 재즈 밴드로 꾸미게 될까? 과연 지금과 많이 다를까?

물론 재즈 페스티벌에 다른 음악 뮤지션들이 출연하는 것은 비단 서재페만의 현상은 아니다. 영리 재즈 페스티벌인 몽트뢰 재즈 페스티벌도 2000년대 들어 팝스타들을 헤드라이너로 초대하고 있다. 하지만 이 페스티벌은 스티비 원더Stevie Wonder(그의 음악은 R&B이지만 비교적 재즈의 요소가 많이 들어가 있다)를 간판 아티스트로 초대할 때 동시에 키스 재럿 트리오라는 비중 있는 팀도 초대한다. 재즈 페스티벌로서의 정체성을 유지하려는 것이다.

재즈 페스티벌에 다른 뮤지션들이 등장한 것은 단지 21세기의 현상만도 아니다. 1960년대 후반부터 1970년대 초까지 미국의 가장 오랜 역사를 자랑하는 두 페스티벌인 뉴포트 재즈 페스티벌과 몬터레이 재즈 페스티벌도 록과 소울 뮤지션들을 초대하기 시작했다. 비비 킹B.B. King, 머디 워터스Muddy Waters와 같은 블루스 뮤지션들은 물론이고 재니스 조플린Janis Joplin, 슬라이 & 더 패밀리 스톤Sly & the Family Stone, 제프 벡Jeff Beck, 올맨 브라더스 밴드The Allman Brothers Band, 제스로 툴Jethro Tull, 텐 이어스 애프터Ten Years After 등이 무대 위에 올랐다. 하지만 이러한 프로그램이 있을 때마다 그들은 진지한 토론을 거쳤다. 그들의 출연에 반대했던 쪽은 그

것이 재즈 축제로서의 순수성을 훼손한다고 보았고 찬성하는 쪽은 당시의 록과 소울이 재즈를 계승, 발전시킨 새로운 '즉흥음악'이라는 입장이었다. 두 입장 모두 숙고할 가치가 있고 진정성 있는 의견이었다고 생각한다. 하지만 아쉽게도 우리에게는 그러한 과정이 전혀 없었다. 왜 우리는 재즈 페스티벌에서 데이미언 라이스Damien Rice와 킹스 오브 컨비니언스를 만나야 하나? 당신은 그 이유를 설명해줄 수 있는가?

아, 서재폐의 핵심은 여기에 있었구나!

진정성에 관한 이야기는 이쯤에서 접자. 그것은 본질적으로 남이 판단하거나 객관적으로 측정할 수 있는 것이 아니기 때문이다. 오로지 각자가 마음속으로 느낄 문제이다. 단지 분명한 점은, 나의 경우 취향 때문이든 나이 때문이든 서재폐가 조금 낯설게 느껴진다. 동시에 그 낯섦은 내게 많은 것을 생각하게 해주었다. 그중 하나는 21세기가 16년이나 지난 시점에서 많은 사람들에게 재즈란 이제 제이미 컬럼Jamie Cullum 혹은 에스페란자 스폴딩Esperanza Spalding의 음악과 같은 것이 되어버렸다는 사실이다. 그들은 서재폐에서 재즈 뮤지션을 대표했지만 그 음악의 내용은 재즈를 바탕으로 한 것이 아니라 재즈와 팝, 록의 경계에 걸쳐 있었다. 이 모호한 음악이 21세기 재즈 시장의 중심에 있다. 적어도 시장에서 재즈는 그런 음악이 된 것이다.

그 흐름은 현재 메이저 음반사에서 재즈라는 이름으로 발매

되는 음반들을 들어보면 명백해진다. 다이애나 크롤Diana Krall, 그
레고리 포터Gregory Porter······ 모두가 재즈의 빛깔을 탈색하고 있
다. 그런 흐름을 받아들인 재즈 팬이라면 제이미 컬럼과 혁오가
한 프로그램에 묶여 있는 것이 하나도 이상하게 느껴지지 않을
것이다. 오히려 제이미 컬럼 다음에 크리스 포터 언더그라운드
오케스트라Chris Potter Underground Orchestra가 등장한다면 많은 사람이
무대 앞에 서 있다가 돗자리로 돌아가서 잠시 잠을 청할 것이다.

물론 나는 제이미 컬럼의 팬들을 잘 이해하지 못하고 있었
다. 적어도 한국에서 그를 좋아하는 열성 팬들에 대해 잘 알지
못했다. 그들은 컬럼이 한마디 할 때마다 비명을 질러대며 마치
'아이돌 스타'의 팬과 같은 모습을 보였다(내 옆에 있던 한 여성 관객
은 그의 영국식 발음이 너무 섹시하다며 흐느껴 울고 있었다. 이런!). 하
지만 컬럼의 밴드 멤버들이 재즈곡을 연주하며 긴 솔로를 할 때
면 관중들은 솔로가 끝났을 때 멤버들에게 박수를 보내는 재즈
팬으로서의 모습도 어김없이 보여주었다. 나는 그 대목에서 깜
짝 놀랐다. 이렇든 저렇든 컬럼의 팬들은 재즈를 듣고 있구나.
10년, 20년 혹은 그 뒤에 내가 젊은 재즈 팬을 만나게 된다면 저
기 저 안의 사람들 중 누구일 수도 있겠구나. 서재페의 청중이
세계에서 가장 멋진 청중이라는 컬럼의 찬사는 그런 의미에서
결코 '립서비스'가 아니었다.

전야제에서 제이미 컬럼의 무대를 통해 만난 젊은 재즈 팬
들의 모습은 다음 날에도 이어졌다. 뙤약볕이 쨍쨍 내리쬐는 정

오에 열린 리버스 브라스 밴드Rebirth Brass Band의 무대 아래서는 대략 100여 명의 젊은 팬들이 춤을 추며 즐기다가 솔로가 끝나면 여지없이 박수를 보냈다. 그리고 그 무리는 오후에 커트 엘링Kurt Elling의 무대가 되었을 때 대략 몇백 명으로 불어나 있었다. 엘링이 한 시간 동안 감동의 열창을 하는 내내 일부 관객은 그의 노래를 따라 불렀고 무대와 스탠딩 객석은 혼연일체가 되었다. 그것은 재즈라는 음악이 만들어내는 가장 적절한 규모의 정신적 커뮤니티였다. 커트 엘링은 스탠딩 청중을 완전히 휘어잡았고 동시에 그들의 반응에 주인공은 탄성을 연발했다. "기분 너무 좋습니다!" 관객들은 노래를 마치고 무대 뒤로 가려는 그를 결코 놓아주려고 하지 않았다.

이후 무대 앞 스탠딩석의 사람들은 저녁이 될수록 점점 불어났다. 하지만 늦은 오후 커트 엘링이 만들어낸 단단한 교감의 공동체는 또다시 형성되지 않았다. 너무나 일찍 받은 스포트라이트로 팝스타와 진지한 아티스트의 기로에서 방황하는 젊은 에스페란자 스폴딩의 과대망상적 무대는 당연히 냉랭한 반응을 얻었지만, 스탠딩석을 가득 메운 가운데 벌어진 올해의 하이라이트, 팻 메시니의 '히트곡 퍼레이드'도 청중들을 한 손아귀에 움켜쥐지는 못했다. 팻 메시니는 분명 일반적인 재즈 청중을 넘어선 규모의 사람들을 장악할 수 있는 인물이지만, 이날 정규 레코딩 밴드가 아닌 투어 밴드의 팀워크로는 그 에너지가 다소 모자랐다.

그런데 그 시간에 대규모 무대와 청중간의 일체는 실은 다

른 곳에서 벌어지고 있었다. 메인 야외무대를 나와 집으로 가려고 하다가 나는 사람들이 몰려가는 올림픽 체조경기장으로 따라 들어가 보았다. 그곳에서는 디제이 마크 론슨Mark Ronson이 공연장을 가득 메운 청중을 신들린 사람들처럼 펄쩍펄쩍 뛰게 만들고 있었다. 수천의 관중이 동시에 점프할 때 공연장은 무너져 내릴 것만 같았다. 이 어마어마한 에너지에 중년의 재즈 오덕은 놀랐다. 그리고 느꼈다. 서재페는 재즈 페스티벌의 간판을 달고 있지만 이 축제의 성격을 가장 선명히 보여주는 곳은 바로 마크 론슨의 무대라는 사실을. 그것이 21세기이며 지금 한국의 20~30대란 사실을 어떻게 부정하겠는가. 나는 인정할 수밖에 없었다.

서재페에서 팝을 들어야 하는 대가를 지불하겠다

그렇다. 지금은 재즈의 시대가 아니다. 더 근본적으로 이야기하자면 재즈는 역사상 아주 잠깐을 제외하면 대중이 가장 좋아하는 주류의 음악이었던 적이 없었다. 뉴포트와 몬터레이 축제가 시작되었을 때 이미 로큰롤의 열풍이 불고 있었고, 재즈와 마찬가지로 블루스를 뿌리에 두었기에 초대받은 척 베리Chuck Berry가 뉴포트 무대에서 로큰롤을 연주했을 때 청중들은 그 어떤 재즈 무대보다 열렬히 환호하며 춤추었다.

그럼에도 재즈 페스티벌은 그대로 유지되었다. 관계자들은 재정적인 어려움과 여러 논란 속에서도 재즈 축제의 정체성을 지키려는 노력을 결코 멈추지 않았다. 뉴포트와 몬터레이가

대략 60년의 전통을 지켜 오면서 오늘날까지 유지된 것은 재즈가 사람들을 많이 불러 모아서가 아니었다. 오히려 상황은 정반대이다. 재즈 평론가 필 엘우드Phil Elwood는 매해 몬터레이 축제를 지켜보면서 정말로 재즈가 곧 죽음에 임박한 것이 아닐까 걱정한 적이 있다고 실토한 적이 있다. 그런 상황에 비해 매해 몇십만 명의 청중이 몰리는 한국의 재즈 페스티벌은 행복한 상황에 있는 것이 분명하다. 방법이야 어떻든 서재페는 한국에서 재즈란 이름으로 성공을 거두고 있지 않은가.

난 더 이상 서재페에 다른 장르의 음악인이 출연하는 것에 대해 시비하지 않기로 했다. 그들의 출연이 서재페의 재정에 도움이 되어 이 축제가 계속 유지될 수 있다면 그 아티스트들의 출연을 반대하고 싶지 않다. 단지 그들이 출연하는 대가로 재즈 팬들은 어떤 재즈 연주자를 만날 수 있는가가 문제의 핵심이다. 인기 있는 재즈 연주자, 티켓 파워가 있는 재즈 연주자는 별로 염두에 둘 필요가 없다. 그런 연주자는 늘 뻔하고 팝스타에 비해 흥행과도 별로 상관이 없다. 대신 실력 있고 진정으로 재즈의 진수를 들려줄 수 있는 뮤지션을 불러달라. 절반이 넘는 팝 가수들이 나옴에도 왜 서재페는 '재즈 페스티벌'인가 하는 문제는 그 아티스트들의 이름이 증명해줄 것이다. 그것이 페스티벌 프로그래머의 안목이다. 왜 서재페에서는 아직까지 재즈 빅밴드 단 한 팀의 연주도 들을 수 없는 것일까. 어째서 탁월한 독주자나 소규모 밴드의 수준 높은 연주를 좋은 음향의 실내에서 들을 수 없는 것일

까(발라드를 연주할 때면 스탠딩 구역 뒤쪽에서는 소리가 거의 들리지 않았던 램지 루이스와 존 피자렐리Ramsey Lewis & John Pizzarelli 4중주단의 연주는 마땅히 실내에서 열렸어야 했다). 나는 이러한 고민들이 서재페의 진정성을 확보해준다고 믿는다. 더욱 솔직히 말하자면 그렇게 해서 나와 같은 골수 재즈 팬도 매해 가고 싶은 재즈 축제를 곁에 두고 싶은 것이다. 내년 5월에도 나는 올림픽공원을 찾아가고 싶다.

(2016)

내용의 빈곤, 스타일의 과잉

브래드 멜다우, 《하이웨이 라이더》

최근에 내가 들었던 몇 장의 음반으로 쓰게 된 이 글은 우선 매우 주관적인 경험에서 비롯되었음을 밝힌다. 무엇보다도 나는 이 글에 등장할 몇 장의 음반에 관한 사람들의 태도에 대해 어떤 객관적인 통계도 갖고 있지 않다. 물론 몇몇의 경우는 잡지에 실린 기사의 내용을 직접 인용하겠지만 그것이 많은 사람들의 태도를 대표한다고 주장할 수 있는 근거는 아무것도 없다. 그러므로 내가 말하고 싶은 '재즈에 대한 우리의 태도'는 나의 주관적인 경험일 뿐인데 그것이 어느 정도 설득력이 있는가 하는 것은 글을 읽은 개개인이 판단할 문제다.

브래드 멜다우의 최근 음반 《하이웨이 라이더》에 대한 팬들의 반응은 놀라웠다. 비록 전체 판매량을 조사해본 것은 아니지만 적어도 내가 일하고 있는 매장 '애프터아워즈'에서의 판매 속도는 내 기억에, 매장이 문을 연 2004년 이래 가장 빠른 것이었다. 이 음반은 이전까지 가장 빠르게, 많이 팔린 음반인 팻 메

시니 그룹의 《더 웨이 업The Way Up》(넌서치)이나 키스 재럿 트리오의 《바보 같은 내 마음》(ECM)보다도 빠르게 팔려나가, 《하이웨이 라이더》와 비슷한 시기에 나온 팻 메스니의 《오케스트리온Orchestrion》(넌서치)과 키스 재럿, 찰리 헤이든의 《재스민Jasmine》(ECM)의 판매치를 저만치 앞선 상태다.

물론 이것은 '애프터아워즈'에서의 통계일 뿐이다. 하지만 멜다우 음반의 판매를 보면서(당연히 다른 매장과 사이트에서도 베스트셀러 재즈 음반일 것이라고 확신하면서) 나는 이 글을 꼭 써야겠다고 마음먹었다. 다시 말해 이것은 한국에 있는 재즈 평론가 혹은 칼럼니스트 모두에게 주어진 흔치 않은 리뷰의 기회라고 생각한다. 그러니까 재즈에 관한 대부분의 글이 그 글을 쓴 사람에게는 하나의 '다시 보기review'인 반면 대다수의 사람에게는 '미리 보기preview'일 테지만, 《하이웨이 라이더》는 많은 사람들이 함께 들은 후 같은 조건에서 그것에 대한 글을 읽을 수 있는, 모든 사람에게 '다시 보기'일 수 있는 흔치 않은 기회인 것이다.

적어도 내가 본 한에서 《하이웨이 라이더》에 대한 국내외 언론의 평은 모두 호의적이었다. 『재즈 타임스Jazz Times』의 조지프 우더드Joseph Woodard, 『올 뮤직 가이드All Music Guide』의 톰 유렉Thom Jurek 모두 이 음반에 대한 호평을 아끼지 않았다. 『엠엠재즈』의 김희준 기자는 "그의 디스코그래피에서 최고의 역작으로 기록될 법하다"(2010년 4월호)라고 했으며 재즈 비평가 김현준 씨는 "브래드 멜다우의 최고작이라고 결론짓게 됐다"(『재즈피플』, 2010년 5

월호)며 모두 이 음반을 멜다우의 걸작으로 손꼽았다.

오해를 막기 위해 미리 밝히자면 나는 멜다우 음악의 지지자다. 지난 10여 년간 그의 음악을 들으면서 공개적인 자리에서(기사를 통해) 그의 음반을 그해의 최고 음반 중 하나로 여러 번 꼽았다. 1998년 《트리오의 예술 2집The Art of Trio Vol.2》, 2002년 《라르고 Largo》(이상 워너), 2005년 《날은 저물었다Day is Done》, 2008년 《브래드 멜다우 트리오 라이브Brad Mehldau Trio Live》(이상 넌서치) 모두 그해 내가 고른 최고의 재즈 음반에 속했던 그의 작품들인데, 내게 최고의 음반을 선정할 수 있는 기회가 매해 주어졌다면 그의 음반은 더 많이 뽑혔을지도 모른다.

하지만 이상하게도 나는 이번 《하이웨이 라이더》는 그렇게 마음에 들지 않았다. 혹시 내가 바뀐 것일까 생각하며 앞선 음반들을 들어봤지만 여전히 내 마음을 뒤흔드는 이전 작품들에 비해 이번 음반은 싱거우며 심지어 불편하기까지 했다. 왜일까. 사람들은 왜 이 음반을 좋아하며 나는 좋아하지 않는 걸까. 우선 내 마음에 그리 안 들었던 것은 멜다우가 이번 음반에서 많은 비중을 둔 오케스트레이션을 비롯한 편곡이다. 사실 이러한 작/편곡은 김현준 씨가 지적했듯이 별로 특별하지 않다. 이름을 열거할 수 없을 만큼 많은 영화음악에서 우린 이와 유사한 스코어를 접했고, 시각을 조금 넓혀 20세기 전반기의 할리우드 영화음악의 어법에서 보자면 이와 같은 오케스트레이션은 보수적이고 빈약하기까지 하다. 현악 앙상블의 밀도와 이를 녹음한 방식도 일

급이라고 하기에는 거칠다. 가까운 예로 메시니의 《비밀스러운 이야기Secret Story》(넌서치)를 당장 비교해서 들어보라. 훨씬 훌륭한 오케스트라 사운드를 들을 수 있을 것이다.

문제는 이러한 평범한 오케스트라 사운드를 위해 멜다우가 자신과 밴드의 즉흥연주를 너무도 억제했다는 점이다. 이것이 그의 뛰어난 작품이자 이 음반의 전초기지 역할을 했던 《라르고》와 가장 대별되는 지점이다. 멜다우는 평소 자신의 트리오 연주 방식을 떠나 새로운 사운드를 모색하기 위해 현과 관악 앙상블, 그리고 전자 사운드가 더해진 《라르고》를 통해 이미 우리를 놀라게 한 적이 있다. 하지만 그때 그가 끝까지 견지했던 것은 밴드 음악으로서의 새로운 사운드였다. 그곳에서는 그루브가 넘쳐났다. 반면에 《하이웨이 라이더》는 오선지 위에 쓰인 악상이 자기 자신과 밴드 전체를 억누름으로써 연주는 생기를 잃고 음악은 지극히 평면적이 되었다. 여기에 참여한 일급 색소폰 주자 조슈아 레드먼Joshua Redman이 이처럼 수동적으로 건조하게 연주한 음반을 난 들어본 적이 없다.

진부하게 들릴지 모르겠지만 이러한 현상이 재즈에서 처음 있는 일은 아니다. 그 위대한 듀크 엘링턴도, 찰스 밍거스도, 스탠 켄턴과 데이브 브루벡도 비슷한 시행착오를 겪었다. 물론 이때 이 거장들은 모두 작곡가로서 재즈에 그 유례가 없던 시도를 한다. 그것은 그들 자신으로서는 새로운 모험이었다. 하지만 그 길은 음악 전체를 놓고 보았을 때 이미 누군가가 앞서 지나갔던

길이다. 그래서 그들이 아주 의욕적으로 때론 조심스럽게 내디
뎌 만든 작품들은 아주 평범한 것이 되어버리고 말았다. 이 문제
는 참으로 어렵다. 재즈의 틀을 부수고 어디론가 나아갔을 때 그
음악은 정말 참신한가? 이것은 정말 힘겨운 딜레마이다. 어쩌면
이 모든 것을 알고 있는 멜다우는 그런 모든 것을 신경 쓰지 않고
그냥 해보고 싶어 이런 음악을 시도했는지도 모른다. "떠들지들
마. 난 그저 해보고 싶었을 뿐이야." 그는 아마 이렇게 이야기할
지도 모른다.

　하지만 그의 《라르고》 외에 몇 개의 작품을 더 비교해서 들
어볼 필요가 있다. 에디 소터Eddie Sauter가 작곡과 편곡을 맡은 스
탠 게츠의 1960년대 두 고전 《초점Focus》과 《미키 원Mickey One》(이
상 버브), 아울러 클로스 오거먼Claus Ogerman이 작/편곡을 담당하고
마이클 브레커Michael Brecker가 독주를 맡았던 1982년 협주곡 《도
시의 풍경Cityscape》(워너)과 같은 작품들이다. 작품의 실험성, 참신
성과는 무관하게 이 작품들에서 독주자들의 즉흥연주는 훨씬 자
유롭고 선명하게 자기 목소리를 낸다. 자연히 그 연주는 살아 숨
쉰다. 재즈에서 작곡가는 자신의 악상이 중요할수록 독주자를
더욱 배려하고 그를 자유롭게 활용해야 한다.

　그럼에도 불구하고 사람들은 왜 《하이웨이 라이더》에 찬사
를 보낸 것일까. 내 추측이지만 그것이 '스타일의 최면'이다. 그
러니까 음악의 세부까지는 고려하지 않은 채 스타일이 음악의
질을 대변한다고 우리는 판단한다. 우리는 자주 그 음악이 어느

정도의 완성도가 있는가를 따지지 않고 어떤 스타일인가로 작품을 판단해버린다. 비밥인가? 프리 재즈인가? 포스트 밥인가? 물론 스타일은 매우 중요하다. 재즈의 역사에는 질적 완성도보다 스타일이 더욱 중요했던 지점이 있었다. 그리고 그 시기는 역사적으로 모두 중요했다. 하지만 지금은 그 새로운 재즈가 보이지 않는다. 좀 더 정확히 말하자면 아주 미세하게 감지될 뿐이다. 하물며 그것이 《하이웨이 라이더》는 아니다. 심지어 이 작품은 멜다우 트리오 음악이 지녔던 진보성에 훨씬 미치지 못한다. 그가 트리오 음악을 통해 표현했던 라디오헤드Radiohead 세대의 날 선 감수성은 불행히도 이번 음반에서는 부풀려진 악상과 오케스트레이션을 통해 무뎌지고 말았다. 그럼에도 브래드 멜다우의 '스타일'은 사람들의 귀를 사로잡는다. 김현준 씨가 적극적인 감상을 위해 새벽에 고속도로로 차를 몰아 《하이웨이 라이더》를 들어본 뒤 이를 두고 "이유 없는 감동"을 지닌 작품이라고 평한 것은 바로 우리가 흔히 겪는 '스타일의 최면'을 은연중에 표현한 것이라고 본다.

스타일의 호불호에는 이유가 없다. 그러니까 우리에게 평가의 기준은 그 세부의 완성도가 아니라 스타일과 분위기인 것이다. 한 편의 드라이브 뮤직처럼 말이다. 그럴 때 우리는 오랜 세월 다채롭게 변해 왔던 재즈의 각각을 들을 수 있는 능력과 그 가치를 측정할 수 있는 기준을 잃게 된다. 듣기 전에 이미 어떤 '스타일'의 음악인가가 모든 것을 결정해버린다. 단적인 예로 히로

미上原ひろみ의 새 음반 《있어야 할 곳Place to Be》(텔락)이 스트라이드 피아노에서부터 포스트 밥에 이르기까지 다양한 스타일의 피아노를 보기 드물게 현대적으로 재해석했지만 국내 팬들이나 평론가들에게 별 반응을 얻지 못한 것은 이미 이 음반이 '스타일의 장벽'에 부딪혔기 때문이다. 21세기에 오로지 스타일만이 재즈를 판단할 때 이 음악은 과연 풍성한 내용을 가질 수 있을까?

(2010)

내가 죽어 누워 있을 때

밥 포스, 영화 「올 댓 재즈」

스스로를 끊임없이 괴롭히는 욕망 때문이든, 아니면 언젠가는 필연적으로 마주해야 하는 공포 때문이든, 인간은 오래전부터 죽음의 의미를 찾으려고 했다. 인간이 죽음에 집착하는 것은 필연적이다. 심지어 어느 지점부터 인간은 죽음을 동경했다. 고대 그리스의 염세주의부터 근대의 낭만주의에 이르기까지 지속적으로 등장하는 '사死의 찬미'는 삶의 사악함과 허무함은 물론이고 초월, 속죄, 구원, 의지의 순결 등 모든 것을 담아 왔다.

죽음을 그린 수많은 예술 가운데서 말러Gustav Mahler의 교향곡 〈대지의 노래Das Lied von der Erde〉는 빠질 수 없는 명작이다. 잘 알려진 사실이지만 이 작품의 제목은 〈현세의 노래〉라고 불려야 그 의미가 더욱 명확해진다(이 곡의 독일어 제목에서 'Erde'는 땅, 지구라는 뜻도 있지만 현세, 이승이라는 뜻도 있다). 왜냐하면 전체 6악장의 이 교향곡에서 마지막 악장이자 연주 시간이 약 30분에 이르면서 전체 작품의 절반을 차지하고 있는 아다지오 악장 '고별

Der Abschied'은 바로 현세와의 고별, 죽음을 의미하고 있기 때문이다. 중국 당唐 시대의 두 시인인 맹호연孟浩然과 왕유王維의 시를 바탕으로 가사가 붙여진 이 악장은 많은 오페라에서처럼 극적인 죽음을 그리고 있지 않다. 그저 이 세상을 살다가 회한을 남긴 채 서산에 걸린 저녁노을처럼 쓸쓸히 저물어가는 죽음이다. '고별'의 가사 중에서 말러가 직접 쓴 마지막 부분은 현세를 '타향'으로, 이제 곧 돌아갈 이승을 '고향'으로 표현한다.

"나는 고향으로 떠돈다. 나의 안식처로.
더 이상 타향을 떠돌지 않으리.
마음은 고요히 그때를 기다린다.

사랑하는 대지는 봄에 이곳저곳 꽃을 피우며 새로이 푸르러지고
어디서나, 영원히 타향은 푸르고 밝게 빛나리라.
영원히…… 영원히……."

하지만 생각해보면 모두가 경험하는 죽음은 사실 타인의 죽음이다. 모두가 죽음을 맞이함에도 불구하고 자신의 죽음을 경험하고 기록한 사람은, 저승사자를 따라가 염라대왕을 만나고 때가 안 되었다 하여 다시 되돌아온 「전설의 고향」에 등장할 법한 사람들을 제외하면, 아무도 없다. 우리가 죽음에 대해 알고 있는 것은 모두 타인의 죽음을 통해서다. 다시 말해서 나는 나의

죽음을 정확히 인식하지 못한다. 죽음은 육체의 쇠락이고 점점 꺼져가는 의식의 소멸이기 때문이다. 그래서 죽음은 남루하고 보잘것없다. 아무것도 살필 수도 없고 기억할 수도 없다. 말러는 "영원히 타향은 푸르고 밝게 빛나리라"라고 했지만 실제로 죽어가는 사람 앞의 현실은 그리 아름답지 못하다.

빅토르 위고Victor Hugo는 자신의 회고록에서 임종을 바로 앞둔 발자크Honore de Balzac의 모습을 생생히 기록해두었다. 위고가 늦은 밤 그의 집을 방문했을 때 이미 임종이 가까워졌다는 사실을 안 발자크의 부인 한스카는 자리를 비웠고 그의 곁을 지키고 있던 하인들만이 눈물을 흘리고 있었다. 곪아들어 간 발자크의 육체는 방안 가득 악취를 뿜었으며 검푸른 피부에 수염을 깎지 않은 그는 그르렁거리는 숨소리만 낼 뿐 주변의 그 누구도 알아보지 못했다. 위고가 발자크의 손을 잡았을 때 아무런 힘도 없는 그의 손은 축축한 땀으로 젖어 있었을 뿐이다. 보라. 이것이 누구도 예외 없이 맞이할 죽음의 모습이다.

얄궂게도 전남편이 죽기만을 기다린 8년을 포함해 무려 17년의 기다림과 교제 끝에 한스카 부인과 결혼한 발자크는 결혼한 그해(51세)에 결국 죽음을 맞이했고, 심지어 그가 숨을 거둘 때 한스카는 새로운 애인인 화가 장 지구Jean Gigoux와 한 침대에 함께 잠들어 있었다. 발자크의 죽음을 알리려고 하인들이 문을 두드리자 잠에서 깨어난 한스카가 허둥지둥 투덜거리면서 머리를 매만지고 옷을 주워 입고 사람들 앞에서 애써 슬픈 척 연기

하는 모습을 장 지구는 상세히 기록해두었다(미셸 슈나이더Michel Schneider, 『죽음을 그리다Morts imaginaires』, 이주영 옮김).

보라. 이것이 죽음의 모습이다. 죽어가는 자의 의식은 희미해지고 곁에 있는 사람들은 그를 더 이상 사람으로 대하지 않는다. 윌리엄 포크너William Faulkner의 『내가 죽어 누워 있을 때As I Lay Dying』에서처럼, 아내의 임종이 임박했음에도 남편은 단 3달러를 벌기 위해 왕복 사흘이 걸리는 곳에 목재를 운반하라고 두 아들을 보내고, 엄마의 죽음을 인정하지 못한 어린 막내 아이는 관 속 엄마의 시신이 숨을 쉴 수 있게 송곳으로 관 뚜껑을 뚫다가 엄마의 얼굴에 송곳 자국을 낸다. 이미 부패해버린 시신을 끌고 가족들은 멀리 떨어진 장지로 여행을 떠나지만 첫째 아들은 다리가 부러지고, 여행의 무모함을 안 둘째 아들은 엄마의 관이 안치된 헛간에 불을 질렀다가 미쳐버렸으며, 임신을 숨기고 있던 딸아이는 낙태 약을 구하는 데 온 정신이 팔려 있다. 그리고 이들을 이끌고 간 아버지는 읍내에 들러 그렇게 원하던 의치를 새로 해 넣고, 그간에 몰래 사귀던 여인을 새엄마라고 아이들에게 소개한다. 이것이 죽음의 모습이다.

그래서 죽어가는 사람에게 혹시 주마등처럼이나마 눈앞에 스치는 것이 있다면 그것은 장엄한 교향곡이 아니라 웃을 수도 울 수도 없는 카바레 쇼 같은 것일 게다. 더욱이 망자 자신의 악행이 그를 지켜보고 있는 사람들로부터 비난과 냉소를 받을 때 그의 귀에 들리는 것이 웅장한 말러의 교향곡일 리는 만무하다.

안무가이자 뮤지컬 감독 밥 포스Bob Fosse의 영화 「올 댓 재즈All That Jazz」는 자전적인 영화이자 죽음에 관한 영화다. 포스는 1975년 뮤지컬 「시카고Chicago」와 영화 「레니Lenny」를 동시에 연출한 적이 있는데 영화 속 주인공이자 안무가이며 뮤지컬 감독이고 영화감독인 조 기디언(로이 샤이더Roy Scheider) 역시 신작 뮤지컬 한 편을 준비하면서 동시에 영화 「스탠드 업」을 편집하느라 늘 과중한 노동에 시달린다. 그는 아침에 눈을 뜨자마자 각성제 덱세드린을 입에 넣고 샤워를 하는 순간부터 담배는 늘 그의 입술에서 떨어지지 않는다. 기디언은 기회가 될 때마다 새로운 여성과의 섹스에 집착하지만 그에게는 동거하고 있는 애인이자 뮤지컬 배우인 케이티 재거(앤 레인킹Ann Reinking), 역시 뮤지컬 배우인 전처 오드리 패리스(릴런드 파머Leland Palmer), 뮤지컬 배우 지망생인 어린 딸 미셸(에르제벳 푈디Erzsébet Földi)이 있다. 이 가족 관계 역시 포스의 실제 상황으로, 1970년대에 그는 세 번째 부인이자 뮤지컬 배우인 그웬 버든Gwen Verdon과 이혼했고 그들 사이에는 훗날 역시 뮤지컬 배우가 된 니콜이 있었으며 포스는 더 이상 결혼하지 않고 새로운 여성(들)과 동거했다.

포스는 1961년 무대 리허설 도중 뇌전증(간질)으로 쓰러진 적이 있다. 이때 충격으로 그에게 늘 들러붙은 죽음에 대한 공포감은 「올 댓 재즈」의 직접적인 모티브가 된 것으로 보인다. 영화속의 기디언은 쉴 새 없는 작업과 줄담배로 갑자기 심장의 이상 증세를 느끼기 시작한다. 그리고 신작 뮤지컬의 대본 연습이 시

작되는 날, 그의 귀에는 배우들의 대사가 전혀 들리지 않고 오로지 그들의 파안대소하는 표정만이 묵음 속에 자신에 대한 조롱처럼 보이기 시작한다. 이미 죽음의 전주곡이 시작된 것이다. 기디언은 급히 입원했고 신작 뮤지컬 개막은 4개월 연기되었으며 영화 「스탠드 업」은 그가 병원에 있는 도중에 개봉한다.

이 대목에 이르렀을 때 영화 초반부터 불쑥불쑥 삽입되던 몇몇 기이한 장면이 완전한 정체를 드러낸다. 검은 천막이 드리워져 있고 분장실 조명과도 같은 전구들이 켜져 있으며 무대, 분장실, 주방 등이 한데 섞여 있는 알 수 없는 공간. 기디언은 자신의 여성 편력, 예술가로서의 자질 부족 등 마음속 깊이 담아둔 이야기들을 하얀 옷을 입은 한 여성에게 고해성사처럼 털어놓는다. 물론 그 여성은 죽음의 천사, 엔젤리크(제시카 랭Jessica Lange)다.

병원에서 기디언의 건강은 다소 호전 양상을 보인다. 그는 중환자실에서 일반 병실로 내려온다. 하지만 이때부터 기디언은 의사와 간호사들의 경고에도 아랑곳하지 않고 매일 방문하는 방문객들과 파티를 열고 술을 마시고 담배를 피우며 심지어 성관계를 갖기도 한다. 그를 찾아온 영화 제작자는 「스탠드 업」의 흥행 성공 소식을 전한다. 기디언은 흡족한 마음에 TV를 켜고 「스탠드 업」에 관한 한 평론가의 평을 지켜본다. 하지만 레슬리 페리란 이름으로 등장하면서 다분히 폴린 케일Pauline Kael을 연상시키는 이 여성 평론가는 「스탠드 업」에 혹평을 쏟아부으며 풍선 네 개 만점에 반 개밖에 줄 수 없다고 말한다. 기디언은 예술가

인 것이 확실하다. 의사들의 엄중 경고도 늘 무시하던 그가 이마에 땀을 흘리며 평론가의 혹평을 지켜보다가 힘없이 침대에 눕게 되니 말이다. 결국 꽉 막힌 대동맥 두 개를 뚫기 위한 심장 수술이 시작되고 사경을 헤매는 기디언의 싸구려 뮤지컬 「병원 환각」이 시작된다.

이 대목에서부터 이 영화의 음악감독을 맡은 랠프 번스Ralph Burns의 기지가 돋보인다. 스탠 게츠의 색소폰 연주로 전설이 된 명곡 〈초가을Early Autumn〉의 작곡가이자 우디 허먼, 레이 찰스Ray Charles의 빅밴드 편곡을 통해 재즈계에서 일급 편곡자로 인정받아 온 그는 1960년부터 포스의 뮤지컬 음악을 맡고 1970년대부터는 「바나나 공화국Bananas」(우디 앨런Woody Allen), 「뉴욕 뉴욕New York, New York」(마틴 스코세이지Martin Scorsese)의 영화음악을 담당했던 전방위로 활동한 대표적인 재즈 편곡자였다(그 점에서 그는 퀸시 존스Quincy Jones, 랄로 시프린Lalo Schifrin과 견줄 만한 몇 안 되는 인물이다). 죽어가는 자의 죄의식을 희극적으로 표현하려는 포스의 연출 의도에 따라 그는 19세기 말 미국 유랑 악극단이라고 할 수 있는 보드빌 쇼vaudeville show의 사운드를 빌려온다.

자, 이제 망자가 연출하는 마지막 쇼를 함께 감상해보자.

제1막 〈당신이 떠난 후에After You've Gone〉. 주연 오드리, 조연 케이티와 미셸. 전처, 애인, 딸이 함께 나와 과장된 몸짓과 우스꽝스러운 목소리로 춤과 노래를 들려준다. 모던 재즈 팬들은 이 친숙한 스탠더드 넘버가 이토록 희극적으로 개작된 경우를 좀처

럼 보지 못했을 것이다. 바람둥이 남편에게 전처는 조롱하듯 노래한다.

"잊지 말아요/ 그때가 올 거예요/ 잊지 말아요/ 그때가 올 거예요/ 언젠가 당신이 외로워질 때면/ 당신의 마음(심장)은 나처럼 찢어지고/ 오직 나만을 그리워할 거예요/ 당신이 멀리 떠난 후에."

제2막 〈변해야 해요^{There'll Be Some Changes Made}〉. 주연 케이티, 조연 오드리와 미셸.

"막무가내 당신 스타일을 바꾸는 게 좋을걸요/ 백발에 늙은 당신을 좋아할 사람은 아무도 없거든요/ 멈추세요/ 변하세요/ 멈추세요/ 변하세요/ 당신이 사는 방식을/ 오늘 당장/ 제발."

제3막 〈지금 누가 슬픈 거죠?^{Who's Sorry Now}〉. 1920년대 카바레 풍의 복장을 한 여성 무용수 열 명이 등장한다. 그들은 기디언을 거쳐간 수많은 여인들이다.

"지금 누가 슬픈 거죠?/ 지금 누가 슬픈 거죠?/ 누구 마음(심장)이 아프냐고요?/ 모든 약속을 다 깨놓고/ 누가 슬프고 우울한가요/ 당신 때문에 울었던 우리들처럼/ 지금은 누가 울고 있죠?/

결국에는/ 당신의 친구들처럼/ 우리도 어떻게든 당신에게 경고 했건만/ 당신은 당신 방식대로 살았으니/ 그 값을 지불해야 해요/ 당신이 지금 슬프다니 그거 잘됐군요."

제4막 〈얼마 후면^{Some of These Days}〉. 주연 미셸, 조연 오드리와 케이티.

"얼마 후면/ 내가 그리울 거예요, 아빠/ 얼마 후면/ 외로울 거예요, 아빠/ 내가 끌어안던 것이/ 내가 뽀뽀해주던 것이/ 모두 그 리울 거예요, 아빠/ 아빠가 멀리 떠나면/ 나도 외로울 거예요/ 오로지 아빠 때문이죠/ 아시잖아요 아빠/ 아빤 아빠 맘대로 사 신 거(엄청났지!)/ 아빠가 떠나시면/ 내 꿈을 엄청, 엄청, 엄청, 꾸 실걸요?/ 당신의 어리고 사랑스러운 아이를 너무 너무 너무 그 리워하실 거라고요"

하얀 캐딜락 영구차에 올라탄 세 여인은 손을 흔들며 멀리 떠나간다. 이때 산소호흡기를 입에 물고 침대에 누워 있는 기디 언은 나지막이 "안 돼, 안 돼"를 읊조린다. 이때 이 쇼를 촬영하고 있던 또 다른 기디언이 누워 있는 기디언에게 말한다. "조용히 해. 자넨 여기에서 대사가 없어."

하지만 이제 피날레 쇼가 남아 있다. 이제 그는 무대를 연출 하지 않고 직접 무대에 올라서 있다. 객석에는 그의 가족을 비

롯한 뮤지컬 단원, 제작자, 의사, 심지어 그가 어린 시절 탭 댄서로 데뷔했을 때 나이트클럽 쇼에서 함께 일했던 스트립 걸 들이 상반신을 노출한 채 앉아 있다. 무대에서는 그가 늘 TV에서 보던 그의 동료 오코너 플러드(벤 베린Ben Vereen)가 노래를 부른다. 에벌리 브라더스The Everly Brothers가 불렀던 〈바이 바이 러브Bye Bye Love〉. 하지만 이 사랑의 이별 노래는 삶과의 이별 노래로 바뀌었다. 가사에서 러브love는 라이프life로, 크라이cry는 다이die로 바뀐 것이다.

> "삶이여 안녕/ 행복이여 안녕/ 반가워 외로움이여/ 난 지금 죽어가고 있어/ 안녕 내 사랑/ 안녕 아름다운 그대/ 반가워 공허함이여/ 난 지금 죽어가고 있어"

노래가 끝나자 기디언은 객석을 돌며 생전의 사람들과 인사를 나눈다. 그리고 저 멀리 서 있는 엔젤리크를 향해, 어둠 속을 향해 미끄러지듯 빨려 들어간다. 기디언이 환상의 마지막 쇼를 보고 있을 때 현실의 뮤지컬 제작진들은 테이블에 앉아 계산기를 두드린다. 그의 건강이 나빠지자 그들은 이미 보험에 들었고, 기디언의 죽음으로 뮤지컬이 무대에 오르지 못하면 그들은 보험금으로 대략 52만 달러의 흑자를 보게 된다는 사실을 알게 된다. 결코 엄숙하다고 할 수 없는 난삽하고 상투적인 마지막 쇼가 막을 내린다. 대형 비닐백 위에 누운 기디언의 시신 위로 가차 없

이 지퍼가 올라간다. 죽음이란 이런 것이다.

(2016)

부풀리고 왜곡된 100년사

박성건, 『한국 재즈 100년사』

박성건의 『한국 재즈 100년사』(이리, 2016)는 1926년부터 현재까지 한국 재즈의 역사를 간추리고 국내 재즈 연주자들의 악기별 계보와 국내의 재즈 서적, 클럽, 페스티벌, 음반 등을 분야별로 정리해놓은 저서다. 이 책에서 가장 주목할 만한 부분은 초창기 한국 재즈의 감추어졌던 인물들을 발굴해낸 것으로, 지금껏 한국 음악사, 가요사 안에만 머물던 인물들의 이름을 재즈사의 관점에서 바라보고 그들의 생애를 한 권의 책 안에 정리해놓은 것은 이 책의 노고라 할 수 있다. 박성건의 연구를 통해 비로소 우리에게도 논의의 출발점이 생긴 것이다.

그런 점에서 이 책을 통해 먼저 함께 생각해봐야 할 문제는 한국 재즈의 시대 구분이다. 박성건은 한국 재즈의 역사를 세 단락으로 구분했다. 1) 한국에 재즈가 처음 유입되기 시작했던 초창기(1926~1945), 2) 한국적 재즈가 태동했던 중흥기(1946~1980년대), 3) 새로운 세대의 연주자들과 퓨전 재즈의 등장(1980년대 이

후). 이 구분은 너무 큰 덩어리로 뭉뚱그렸다는 인상을 준다. 따라서 이 책이 중요시하는 한국 재즈의 흥망성쇠에 따라 시대 구분을 좀 더 세분화해보았다.

□ 1920~1940년대	재즈의 유입과 부흥기
□ 1940~1950년대	제2차 세계대전과 한국전쟁을 통한 한국 재즈의 침체기
□ 1960년대	한국적 재즈의 태동과 중흥기
□ 1970~1980년대	록과 팝의 등장에 의한 한국 재즈의 불황기
□ 1980년대~현재	퓨전 재즈, 클럽, 페스티벌을 통한 중흥기

간단히 말하자면 한국은 1920년대부터 전 세계적 거대한 흐름 안에 포함되어 재즈의 물결이 넘쳐났으며(17쪽), 1940~1950년대의 특수한 정치적 상황으로 그 물결이 다소 위축되었지만(77쪽), 1960년대 다시 중흥을 이루었다가 1970년대 록의 등장으로 침체기를 겪었고(183쪽), 1980년대 다시 퓨전 재즈의 도래, 대중화로 인기를 회복했다는 것이 이 책의 주장이다. 이러한 주장은 과연 어느 정도 타당할까.

앞서 이야기했다시피 기존의 가요사 연구에서 산재되어 있던 1920~1930년대 인물들을 이 책이 재즈의 관점에서 한자리에 일목요연하게 정리했다는 사실은 주목할 만하다. 하지만 지금껏 가요사에서 비중 있게 다룬 인물들을 별다른 논증 없이 재즈사에서도 비중 있게 다루고, 그러한 관점에서 길옥윤, 이봉조, 박춘

석과 같이 재즈를 겸했던 대중음악 인기 작곡가가 더 이상 등장하지 않은 1970년대를 한국 재즈의 쇠락의 시기로 본 것은 위와 같은 시대 구분을 낳았다. 그것은 재즈라는 용어를 모호하게 사용함으로써 보인 일종의 착시 현상이다.

물론 이 저서 역시 그러한 오류의 위험을 어느 정도 인식한다. 1920년대 조선에서 발표되었던 서양풍의 노래들은 모두 '재즈송'이란 이름으로 소개되었는데, 실제로 그 안에는 미국 대중음악, 샹송, 라틴 음악 등이 모두 포함되었다는 점을 이 책도 지적한다(17쪽). 한마디로 당시 '재즈'라는 용어는 오늘날처럼 구체적인 의미가 아니라 무분별하게 쓰이고 있었다는 것이다(물론 오늘날에도 그러한 경향이 완전히 사라진 것은 아니지만).

하지만 서두에서 그러한 위험을 지적하고 있음에도 불구하고 이 책은 동일한 오류에 빠져들고 만다. 단적인 보기가 복혜숙의 〈종로 행진곡〉(1930)으로, 이 책은 그녀를 '우리나라 최초로 재즈 음악을 취입한 가수'로 규정한다(32쪽). 이는 기존에 있던 황문평, 박찬호의 견해를 그대로 따른 것인데, 이러한 견해는 복혜숙의 녹음이 당시 '재즈송'으로 광고되었고, 반주에 '콜럼비아 재즈 밴드'가 표기되었다는 점을 근거로 한다. 하지만 실제 이 노래를 들어보면 재즈와는 완전히 무관하다는 사실이 드러난다.

최승희의 〈이태리의 정원〉(1936)도 마찬가지다. 저자는 "전주 부분을 잘 들어보면 일반 대중가요에서 들을 수 없는 피아노 즉흥연주를 들을 수 있는데 상당히 재즈에 가깝다고 말할 수 있

어 초기의 재즈곡 리스트에서 빠질 수 없는 곡이 되었다"(60쪽)라고 주장한다. 하지만 별로 재즈답지도 않은 두 마디의 피아노 인트로로 이 곡을 재즈로 규정한 것은 일종의 침소봉대다. 그것은 이난영의 〈다방의 푸른 꿈〉(1939)이 블루노트를 사용했다고 해서 조선 최초의 블루스곡이라고 규정한 기존 가요사의 오류와 그리 다르지 않다(적어도 국내 '최초의 블루스'를 규정하자면 블루스의 기본적인 형식 정도는 고려해야 하지 않을까). 결국 이러한 시각은 결코 재즈 음반이라고 볼 수 없는 길옥윤과 이봉조의 1960~1970년대 색소폰 연주 음반들을 비중 있게 다뤄(300~307쪽) 한국 재즈 음반 컬렉션의 목록에 올려놓는 결과를 낳았다.

기존의 가요사에서 재즈와 블루스에 대한 연구는 매우 혼란스럽고 모호한 것이었다. 따라서 이 책이 기존 가요사의 오류에 크게 기댄 것은 치명적인 약점이다. 음반으로 남은 곡들에 대한 평가도 그럴진대, 녹음이 전혀 남아 있지 않은 1926년 홍난파의 '그랜드 콘서트'를 최초의 재즈 음악회로 평가한 것(22쪽)은 이 책의 관점에서 보면 당연한 결과다. 그해에 결성된 한국 최초의 재즈 밴드, '코리안 재즈 밴드'의 연주에 대한 연출가 이서구의 글이 책에 길게 인용되어 있음에도 불구하고(23~25쪽) 당시 이 밴드의 음악이 실제 재즈인가 아닌가는 사실상 전혀 알 수 없다. 마찬가지로 녹음이 남아 있지 않은 '그랜드 콘서트'를 한국 최초의 재즈 연주회로 단정하는 것은 이 책이 갖는 관점의 심각한 문제점이다. 한마디로 이 책이 말하는 '재즈'란 근거가 있는 구체적인 실

체가 아니라 상상에 기반한, 자의적인 주장에 가깝다.

이미 1920년대 조선에서 재즈의 보급이 상당히 진행되었다는 주장(17, 21쪽)은 과연 무엇을 근거로 한 것일까? 외래 음악의 전파는 초기에 음반 혹은 방송을 통해 이루어지는 것이 보통인데 1920년대 조선에 소개된 재즈 음반의 종수며(이 책은 1929년 『동아일보』에 게재된 폴 화이트먼Paul Whiteman의 음반 광고 단 하나를 근거로 제시한다) 당시 축음기 보급 대수를 생각해보면 1920년대 조선 재즈의 대중화는 사실 상상하기 어렵다.

잘 알려져 있다시피 1920년대 시카고의 소위 오스틴 하이 스쿨 갱Austin High School Gang은 당시까지만 하더라도 뉴올리언스 출신 혹은 그들과 접촉한 몇몇 연주자만이 주로 연주하던 재즈를 오로지 음반으로만 전해 듣고 그 음악을 습득해 최초로 연주한 역사적인 가치를 지닌 팀이다. 그런데 이들이 첫 녹음을 남겼던 때가 1927년이었다. 물론 홍난파가 반드시 그들보다 먼저 재즈를 연주하지 말라는 법은 없었다. 단지 그러한 미국의 상황을 고려했을 때 현재로서는 결코 들을 수 없는 홍난파의 '재즈'가 정말 우리가 오늘날 말하는 재즈였는가 하는 점은 섣불리 단정할 수 없다.

혹시 저자는 1920년대 조선 사회상을 부풀려 당시의 '재즈'를 과장하고 싶었던 것일까? 1926년이라는 신화 같은 원년에 심지어 10년을 보태어 '한국 재즈 100년사'란 제목이 탄생한 것은 일견 멋져 보일 수도 있지만 한편으로 쇼비니즘적인 냄새마저

풍기는 것은 이 때문이다. 미국에서 최초로 이루어진 재즈 녹음이 내년에 비로소 100주년을 맞이하게 된 것을 생각하면 책이 발간된 2016년 시점에서 '한국 재즈 100년'이라는 슬로건은 너무 거창해 보인다.

사실 어떤 음악도 초기에는 그 정체가 분명하지 않다. 심지어 재즈의 탄생지인 뉴올리언스에서의 상황도 마찬가지였다. 그곳의 연주자들도 19세기 말, 20세기 초에는 조선의 재즈 연주자들처럼 재즈뿐만 아니라 행진 음악, 교회음악, 블루스 등을 모두 연주했다. 하지만 재즈는 점점 성격을 분명히 하고 자신만의 독자적인 방향으로 발전해나갔다. 재즈가 다른 음악에서 점차 분리되어 나온 것이다. 이때 이전에는 존재하지 않았던 '재즈'란 이름이 만들어졌고(그전까지는 기존의 '래그타임', '블루스'란 이름으로 불렸다) 1917년 오리지널 딕시랜드 재즈 밴드ODJB가 녹음을 남긴 시점에 이르면 재즈의 존재와 성격은 아주 분명해진다. 그러므로 ODJB의 음악은 재즈인데 반해, 그보다 2년 뒤에 녹음된 제임스 리스 유럽James Reese Europe이 지휘하는 369 보병연대의 군악대가 연주한 〈멤피스 블루스Memphis Blues〉와 〈세인트루이스 블루스St. Louis Blues〉가 상당히 재즈처럼 들렸음에도 불구하고 재즈가 될 수 없었던 명백한 이유가 있었던 것이다. 『한국 재즈 100년사』의 시각을 따른다면 이러한 구분은 도저히 불가능하다.

1930년대 스윙이 등장하면서 미국 전체가 재즈로 술렁이자 그 여파는 유럽을 비롯한 전 세계로 퍼졌다. 그 시기에 미국의

168

모든 음악은 종류를 불문하고 재즈란 이름으로 불렸다. 하지만 그렇게 재즈의 유입량이 폭증할수록 진정한 재즈 팬, 진지한 평론가들이 가장 우선적으로 한 것은 그 가운데서 '진짜' 재즈 음반들을 골라내는 것이었다. 특히 외래 음악인 재즈를 '수입'할 수밖에 없었던 유럽 평론가들의 노력은 그 점에 집중되었다. 프랑스의 위그 파나시에Hugues Panassié와 샤를 들로네Charles Delaunay가 수많은 미국 음반 가운데서 재즈 음반들을 엄선해 목록으로 엮었던 잡지 『재즈 핫Jazz Hot』(1935)은 그렇게 해서 재즈 평론의 초석이 되었다.

그런 관점에서 봤을 때 한국 재즈 음악의 효시는 김해송의 〈청춘계급〉(1938)과 손목인의 〈싱싱싱〉(1939)으로 봐야 할 것이다(필자는 아쉽게도 『한국 재즈 100년사』에서 소개한 삼우열의 1936년 녹음을 아직 들어보지 못했다). 아울러 1962년 본격적인 재즈 앨범을 선구적으로 녹음한 엄토미와 리듬에이스에 대한 평가도 더욱 적극적으로 이루어져야 할 것이다.

그러나 이러한 사실들만큼 중요한 것은 이후에 한국의 재즈가 어느 시기에 얼마만큼 인기를 얻었는가의 문제가 아니라, 어떤 경로를 통해 '독자적인 음악'으로 발전했는가 하는 점이다. 지금 시점에서도 한국에서의 재즈가 대중성을 확보했는가의 질문은 여러 견해를 낳을 수 있을 것이다. 하지만 재즈가 하나의 독자적인 장르로 정착했고 재즈만을 연주하는(혹은 재즈를 연주 활동의 중심에 놓는) 음악인들이 다수 존재한다는 사실(나의 예상으로

직업 연주자의 수는 대략 300명 정도가 될 것이다)만큼은 누구도 부정할 수 없는 현실이 되었다. 이러한 현상은 언제부터, 어떻게 만들어진 것일까? 이러한 문제의식에서 한국의 재즈를 다시 살펴본다면 다음과 같은 시대 구분이 가능할 것이다.

태동기 I (1930년대)	김해송, 손목인 등의 등장
단절기 (1940년대~1954년)	제2차 세계대전과 한국 전쟁으로 인한 재즈의 명맥 단절
태동기 II (1955년~1960년대 중반)	미8군 무대의 시작과 함께 재즈를 포함한 미국 음악 연주자들의 등장
모색기 (1960년대 중반~1970년대 후반)	미8군 무대 음악인들의 일반 무대 진출 시기
본격적인 출범기 (1970년대 후반~1980년대 후반)	재즈 클럽, 정기 재즈 음악회의 등장과 함께 본격적인 국내 재즈 연주자들의 출현
정착기 (1980년대 후반~1990년대 후반)	대학 실용음악과의 등장과 재즈 교육의 제도화
발전기 (2000년대)	국내외 대학에서 배출한 전문 연주 인력의 등장. 양적, 질적 성장

어떤 음악이든 그 음악이 연주될 수 있는 상설 무대, 그리고 그 음악을 들어주는 청중이 존재하지 않는다면 그 음악은 뿌리

를 내렸다고 할 수 없다. 그런 의미에서 한국의 재즈는 1970년대 후반 서울 시내에 재즈 클럽들이 등장해 대중이 마음껏 이 음악을 들을 수 있게 되었을 때 비로소 시작되었다. 색소포니스트 김수열이 증언했던 것처럼 댄스클럽에 손님들이 없을 때를 이용해 틈틈이 재즈를 연주할 수밖에 없었던 1960년대 상황(160쪽)에서 본격적인 재즈 연주자는 존재할 수 없었다. 그러므로 나는 『한국 재즈 100년사』에서 재즈 불황기(183쪽)로 구분했던 1970~1980년대가 오히려 한국 재즈의 본격적인 출범기라고 생각한다. 그 이전인 1930년대부터 1970년대까지 40년 동안의 긴 시간은 한국 재즈가 아직은 씨앗을 터뜨리지 못한 맹아기 혹은 잠복기였다.

이 시간 동안 한국은, 『한국 재즈 100년사』의 주장과는 달리 재즈의 불모지였다. 이 시기에 한국을 방문한 재즈 연주자들은 극소수에 불과했다. 1950~1960년대에 미국 국무부의 후원 아래 아시아 지역을 포함한 전 세계 곳곳에서 미국의 많은 재즈 연주자들의 공연이 있었음에도 불구하고(당시 국내에 왔었고 이 책에서도 소개된 잭 티가튼과 루이 암스트롱도 국무부가 지원한 재즈 연주자들이었다) 한국은 늘 그들의 투어 지역 바깥에 있었다. 1980년대 중반 해외 재즈 음반 수십 종이 소위 '라이선스 음반'으로 발매되기 전까지 한국에서 정식으로 구할 수 있었던 재즈 음반은 통틀어 열 장 내외였으며 듀크 엘링턴, 찰리 파커, 마일스 데이비스, 존 콜트레인과 같은 재즈의 대표적인 인물들의 음악을 일반 음악 팬들은 전혀 들을 수가 없었다. 그러므로 1980년대 이후 한국 재

즈의 도드라진 현상은 이 책이 강조한 퓨전 재즈와 대중가요 사이에서 발매된 명반들(204쪽)이 아니라 '리얼북'의 기본적인 스탠더드 넘버들을 소화할 수 있는 연주자들이 비로소 대거 등장했다는 점일 것이다. 이 점을 주목해야 현재 한국 재즈 동네의 모습을 제대로 이해할 수 있다.

그럼에도 불구하고 이 책이 한국 재즈 역사 연구의 단초를 만들었다는 사실은 분명하다. 이 저서를 기반으로 많은 이야기와 의견이 오갈 때 한국 재즈사는 더욱 정교해질 것이며 박성건 평론가의 견해도 더욱 탄탄한 논리를 갖추게 될 것이다. 이제 『한국 재즈 100년사』를 통해 한국 재즈에 관한 이야기는 본격적으로 시작된 것이다.

(2017)

이 음악들을 지지한다

루이 암스트롱이 이야기했듯이 음악은 좋은 음악과 나쁜 음악만이 있을 뿐이다. 좋은 음악은 감동을 주고 나쁜 음악은 감동을 주지 못한다. 그것은 음악의 장르나 스타일에 의해 결정되는 것이 아니다. 아래 석 장의 음반들은 전혀 다른 스타일의 재즈다. 하지만 나는 이들로부터 모두 한결같은 감동을 받았다. 그리고 그 이유를 간략하게 적어보았다.

크리스천 스콧Christian Scott
《어제 너는 내일이라고 말했다Yesterday You Said Tomorrow**》**
(콩코드)

올해 스물일곱 살의 이 트럼펫 주자가 4년 전 자신의 첫 음반 《되감기Rewind That》를 발표했을 때 나는 그저 새로운 스타를 만들고 싶은 음반사의 조급함을 읽었을 뿐이다. 그때 생긴 선입견 때문이었는지 이듬해 나온 음반 《찬가Anthem》 역시 비슷했고, 2008년에 발표된 《뉴포트 실황Live at Newport》은 해외 언론의 화려한 조명에도 불구하고 (오히려 더 마음의 반감을 가지고!) 듣지도 않은 채 지나쳐버렸다. 그런데 한 해를 쉬고 올해 발표된 그의 네

번째 음반을 우연히 들었을 때 그 충격은 혼란스러울 정도였다. 매튜 스티븐스Matthew Stevens(기타), 밀턴 플레처Milton Fletcher(피아노), 크리스 펀Kris Funn(베이스), 자마이어 윌리엄스Jamire Williams(드럼)로 이루어진 외관상 평범한 리듬 섹션 쿼텟은 비할 데 없는 세련된 사운드, 그러면서도 거침없이 내뱉는 즉흥연주로 밑그림을 현란하게 채색한다. 혹시 이러한 표현만을 놓고 보면 1970년대 마일스 데이비스에게는 그런 점이 없었느냐고 반문할 수도 있다. 그런데 직접 들어보면 그 느낌은 확연히 다르다. 마일스 데이비스는 여전히 새로운 음악이 가능하리라는 믿음으로 명백히 '외부'의 힘을 빌려 재즈의 혈액을 급격히 순환시켰다. 그리고 10년 후 윈턴 마설리스Wynton Marsalis의 반동은 이후 세대들의 재즈를 분열적으로 만들었다. 조슈아 레드먼, 로이 하그로브Roy Hargrove, 니컬러스 페이턴Nicholas Payton, 크리스천 맥브라이드Christian McBride, 심지어 윈턴의 형 브랜퍼드Branford Marsalis까지 모두가 전통적인 재즈에서 그들의 정체성을 찾으려고 하면서도 다른 한편의 전기 사운드를 통해 동시대의 감성을 회복하고 싶어 한 것이다. 그런데 그 순환 구조에서 스콧은 빠져나와 있다. 그는 20대의 나이에 21세기의 첫 10년을 맞이한 청년으로서 재즈를 연주할 뿐이고 거기에는 다른 음악의 이디엄이 억지로 필요치 않다. 그에게는 지금의 밴드 외에 다른 밴드가 필요하지 않다. 나는 이것이 EST, 배드 플러스The Bad Plus, (라디오헤드를 연주하는) 브래드 멜다우 트리오가 만들어놓은 공간 안에서 부지불식간에 자연스럽게 탄생한

174

궁극의 현상이라고 생각한다. 아주 조심스럽게 전망하자면, 재즈는 이제 이전 시대와 결별하고 새롭게 통합되고 있는 것이다. 뉴올리언스 출신인 그는 자신이 동향 선배인 윈턴 마설리스, 테런스 블랜처드Terence Blanchard와는 다른 분위기에서 자랐다고 말했지만 결국 이 음반은 그의 전작인 《뉴포트 실황》은 물론이고, 블랜처드의 작년 음반 《선택Choices》(콩코드)도 다시 듣게 만든다. 어제 사람들이 말한 내일이 지금 온 것일까? 난 지금 이 젊은 트럼페터 때문에 과도한 꿈을 꾸고 있는 걸까?

(2009)

에릭 알렉산더와 빈센트 허링Eric Alexander & Vincent Herring
《친밀한 열기: 스모크 클럽 실황Friendly Fire: Live at Smoke》
(하이노트)

당신이 1960년대 하드 밥 재즈의 컬렉터라 하더라도, 그로부터 반세기 지난 후 나온 이 음반의 첫머리는 초반부터 당신을 후끈 달아오르게 할 것이다. 이유는 간단하다. 이 음반의 첫 곡 〈팻 앤 챗Pat 'n' Chat〉은 행크 모블리의 1965년 작품으로, 적어도 난 다른 연주자의 버전으로 이 곡을 만나는 것은 이번이 처음이다. 그 흥분이 채 가시기도 전에 뜻밖의 작품 〈스키야키Sukiyaki〉가 의표를 찌르는데, 나카무라 하치다이中村八大의 이 1960년대 히트곡은 전형적인 가스펠 풍이다. 하지만 뒤이은 매코이 타이너의 곡 〈개시Inception〉가 바짝 긴장을 고조시키고, 다시 등장한 모블

리의 곡 〈디그 디스^{Dig Dis}〉가 넘실대는 백비트로 스모크 클럽의
장내에 훈훈한 연기를 가득 채운다. 하드 밥 팬이라면 황홀한 선
곡과 연주라 할 수 있다. 6년 전 같은 장소, 같은 레이블에서 이
들이 녹음한 걸작 《배틀^{The Battle}》을 이미 들었다면 이 짧은 글도
잔소리일 것이다. 이제 더 이상 이런 스타일의 음악은 듣지 않는
다는 재즈 팬이 있다면 그는 이런 음악이 지겨운 게 아니라 원래
부터 안 좋아했던 것이 분명하다. 진미를 모르는 거다. 당신이
어떤 스타일의 재즈를 좋아하든 안목이 있는 사람이라면 이 음
반은 '강추'다. 훌륭한 연주의 가치는 시한이 없다.

(2011)

비제이 아이어 트리오 Vijay Iyer Trio
《아첼레란도 Accelerando》(ACT)

비제이 아이어의 음악을 들으면 저 뒤편에 제이슨 모런^{Jason}
^{Moran}의 모습이 겹쳐 보인다. 그 반대의 경우도 마찬가지다. 이유
는 분명하다. 두 사람은 직접적인 교류가 없었음에도 불구하고
(적어도 필자가 알기로는 그렇다) 할렘 스트라이드 피아노를 출발점
으로 해서 셀로니어스 멍크, 허비 니컬스^{Herbie Nichols}, 랜디 웨스
턴^{Randy Weston}, 재키 바이어드^{Jaki Byard}와 같은 모던 재즈의 비주류
를 거쳐 앤드루 힐^{Andrew Hill}, 무할 리처드 에이브럼스^{Muhal Richard}
^{Abrams}의 전위파로 이어지는 하나의 계보를 공유하고 있기 때문
이다. 지금까지 재즈 피아노 스타일의 흐름 속에서 늘 변방에 있

던 이 줄기가 현재 가장 주목받는 두 피아니스트를 배출하고 있다는 점은 분명히 눈여겨볼 대목이다. 왜냐하면 아직 재즈는 이 계보가 오랫동안 축적해 온 광맥을 미개발의 상태로 남겨놓았기 때문이다. 그래서 아이어의 2009년작 《역사성Historicity》(ACT)과 이 듬해 모런의 작품 《텐Ten》(블루노트)만큼이나 이 앨범 역시 미개척의 토양에서 길어 올린 두터운 블록코드와 불협화음, 크로스 리듬을 전편에 펼쳐 보인다. 아이어에게 R&B와 힙합은 새로움의 상징이다. 모런이 소울소닉 포스Soulsonic Force를 연주했듯이 아이어는 히트웨이브Heatwave와 플라잉 로터스Flying Lotus의 곡들을 연주했는데, 그러한 시도의 결실은(이미 마일스 데이비스가 연주했지만) 마이클 잭슨Michael Jackson의 〈휴먼 네이처Human Nature〉에 대한 9분 36초짜리 버전에서 결실을 맺었다. 그러나 역시 이 앨범의 절정은 니컬스와 헨리 스레드길Henry Threadgill의 숨겨진 작품들에 대한 아이어의 오마주에서 도드라진다. 여기서 피아니스트는 작심한 듯 '아첼레란도'의 흥분을 맘껏 쏟아낸다. 적극 추천!

(2012)

자라섬에 가면 나는 왜 추위를 타는 걸까?
: 2016년 자라섬 재즈 페스티벌을 다녀와서

자라섬에서 재즈 페스티벌이 시작된 지 올해로 13년이 되었다. 매해 가지는 못했지만 그래도 내 기억에 열 번은 그곳에 갔던 것 같다. 하지만 축제 기간 동안 3일 내내 꼬박 참석한 것은 올해가 처음이다. 그것도 가평에 숙소를 잡지 않고 3일 모두 용산에서 기차로 오고갔는데, 그럼에도 2016년 자라섬행은 매우 산뜻한 여행이었다. 심리적, 물리적으로 시간의 여유가 있어 막차를 타고 서울에 도착해 재즈를 좋아하는 사람들과 맥줏집에 들어가 자라섬 이야기를 하면서 한잔했더라면 굳이 캠핑이 부럽지 않았을 것이다(하지만 난 그 기간에 너무 바빠 서둘러 집에 와서 쉬거나 일을 해야 했다).

올해 3일을 모두 가야겠다고 마음먹은 것은 다분히 역설적이다. 왜냐하면 내가 가본 자라섬 재즈 페스티벌 역사상 올해가 내용상 가장 빈약한 라인업이라는 느낌이 들었기 때문이다. 솔직히 나는 몇 해 전부터 자라섬 프로그램이 점점 안 좋아지고 있다고 생각했다. 그럴 때마다 나는 마음에 드는 단 한 팀을 보기 위해 그 공연만을 선택했던 것이 보통이다. 그런데 올해는 내 개

인적인 취향에 근거해 끌리는 팀이 단 한 팀도 없었고 심지어 이름을 처음 듣는 팀도 다수였다.

이럴 때 선택은 보통 안 가는 쪽으로 기울기 십상이다. 하지만 결정은 정반대가 됐다. 이 기회에 그저 애호가의 눈이 아니라 (너무 심각하지만) 평론가의 눈이 되어 자라섬을 가보고 기록해보자, 이참에 내가 모르는 밴드의 참신한 음악마저 만나게 된다면 금상첨화겠지. 그래서 일찍이 3일 예매를 서둘러 마쳤다.

매해 자라섬을 가면서 내가 늘 우려했던 것은 음향이다. 그것은 음향 사고가 아니라 소리에 대한 미감의 문제다. 그러니까 밴드마다 모두 소리가 다르고 전달하고자 하는 내용이 다른데 자라섬 주최 측은 그 점에 대한 생각이 없다고 느껴졌다. 예를 들어 마일스 데이비스 6중주단의 드러머로, 앨범《카인드 오브 블루Kind of Blue》(컬럼비아)에서 연주했던 전설의 지미 코브Jimmy Cobb가 조이 드프란체스코Joey DeFrancesco, 래리 코리엘Larry Coryell과 함께 트리오로 내한했을 때였다. 코브의 드럼에서는 마치 헤비메탈 밴드의 드러머가 치는 듯한 둔탁한 소리가 났다. 그의 부드러운 느낌의 스윙은 전혀 전해지지 않았다. 피아니스트 요아힘 쿤Joachim Kühn의 피아노 독주 무대는 피아노 소리를 너무 증폭해서 지금 듣고 있는 악기가 어쿠스틱 피아노인지 전기 피아노인지 구분이 안 갈 지경이었다. 재즈 평론가 최영수 선생은 내게 "자라섬에 오면 마치 록 페스티벌에 온 것 같다"는 이야기를 한 적이 있다. 공감한다.

이들은 하나의 예이고 그와 비슷한 경우는 무수히 많았다. 만약 이러한 현상이 대규모 관중에게 음악을 전달하는 과정에서 불가피한 것이라면 그것은 프로그램이 잘못 짜인 것이다. 피아노 독주와 트리오 연주는 좀 더 작은 무대에서 제대로 된 소리를 전해줘야 한다. 소리는 음악의 매우 중요한 일부이기 때문이다.

그런데 작년, 유일하게 본 스파이로 자이라Spyro Gyra의 무대에서 나는 그러한 음향의 불편을 전혀 느끼지 못했다. 혹시 이 밴드가 비교적 고출력의 퓨전 재즈 밴드여서 그런가 하는 생각도 해보았다. 하지만 올해 전체 밴드의 소리를 모두 들어본 결과, 자라섬의 음향은 분명히 좋아졌다. 스패니시 할렘 오케스트라Spanish Harlem Orchestra 무대에서 음향 사고가 있었지만 그것은 사소한 문제였다. 오프닝 무대였던 자라섬 크리에이티브 뮤직 캠프 참가자들의 무대에서 음향의 불안함이 두드러졌을 뿐 나머지 무대에서는 음향이 고르고 매끄러웠다.

그사이에 음향팀에 어떤 변화가 있었는지, 아니면 우연한 결과였는지는 정확히 모르겠다. 어쨌든 자라섬의 음향은 결과적으로 10여 년간 묵혀 왔던 문제를 비로소 해결해가고 있는 것으로 보인다. 내년에도 그 점을 지켜봐야 할 것 같다. 그것은 음악 페스티벌에서 매우 중요한 부분이기 때문이다.

음악 페스티벌에서 음향이 향상되었다면 나머지 가장 중요한 부분은 역시 프로그램이다. 앞서 이야기했듯이 이번 자라섬의 출연진은 '최약체'였고, 그것은 비단 나만의 생각은 아니었던

것 같다. 주변의 몇몇 사람들에게 함께 가자고 권했지만 대부분이 올해는 좀 시시하지 않을까 라는 전망을 내놨다. 필자의 주관적인 판단이긴 하지만 이번 자라섬 페스티벌은 출연진의 '무게'를 오로지 카에타누 벨로주Caetano Veloso 한 사람에게 몰아준 것이 아닌가 하는 생각이 들 정도다.

자라섬 메인 스테이지(재즈 아일랜드)의 장벽은 꽤 높아 보인다. 몇 해 전 나윤선이 이 무대에 섰던 것에 이어 올해 웅산이 국내 뮤지션으로서는 두 번째로 섰으니 13년 동안 이 무대는 국내 재즈 연주자들에게 높은 진입장벽을 쳐 오고 있는 셈이다. 하지만 지난 몇 년간 상대적으로 별 커리어가 없는 무명의 밴드가 이 무대 위에 선 것을 보면 과연 메인 스테이지가 원하는 선별 기준이 무엇인지 판단이 서지 않는다. 몇몇 밴드는 명성도 실력도 없었기 때문이다. 특히 마지막 날에 출연한 스리 폴 & 멜라네Three Fall & Melane의 경우는, 자라섬의 입장에서 보면, 그들의 음악이 재즈가 아니라는 '장점' 외에는 아무것도 보이지 않았다(자라섬이 지금껏 강조해 온 '크리에이티브'의 의미를 보면 기존의 재즈가 별로 창의적이지 않다, 라는 뜻인 것 같다).

같은 날 출연한 엘리펀트9Elephant9의 연주도 1970년대 같으면 에머슨, 레이크 & 파머Emerson, Lake & Palmer의 모방 밴드라는 평을 듣기에 딱 좋은 그룹에 불과했다. 이 밴드 건반 주자의 솔로는 정말 평범하기 그지없었다. 일급 재즈 피아노 트리오 연주가 그저 지겨워질 때, 프레드 허시Fred Hersch와 브래드 멜다우의 차이가

181

별것 없고 그게 다 그거라고 느끼며 재즈를 들을 때, 선택은 엉뚱하게도 엘리펀트9으로 가게 되는 것이다. 이는 음악 감상의 퇴보다. 자라섬의 선택은 점점 그 방향으로 가는 것으로 보인다.

하지만 올해 자라섬의 라인업만을 보고 참가하지 않은 재즈 팬들은 아쉽게도 몇 개의 훌륭한 공연을 놓쳤다. 첫날 무대에 섰던 부게 베셀토프트의 뉴 컨셉션 오브 재즈Bugge Wesseltoft's New Conception of Jazz와 관록의 그룹 오리건은 지금까지 음반으로 들어왔던 것과는 전혀 다른 음악적 감동을 주었다. 베셀토프트의 음악은 필자가 들었던 2000년대 초반 그의 음악에서 이미 멀리 벗어나 있었다. 일렉트로닉 성격을 줄인 대신에 새로운 멤버로 영입한 네 명의 여성 연주자는 재즈와 인도 음악을 바탕으로 빼어난 연주를 들려주었다. 특히 기타리스트 오드룬 릴리아 욘스도티르Oddrun Lilja Jonsdottir와 타블라 주자 산스크리티 슈레스타Sanskriti Shrestha의 연주가 탁월했다. 이들은 탄탄한 기량을 갖고 있었지만 자신들의 기교를 일정 선에서 절제함으로써 베셀토프트의 고요한 음악을 유지해주었다. 베셀토프트는 어느덧 북구의 조 자비눌Joe Zawinul이 되어 있었다. 베셀토프트가 이들 멤버와 함께 빨리 한 장의 음반을 녹음했으면 좋겠다.

결성된 지 올해로 46년이 되는 관록의 그룹 오리건의 음악은, 필자 역시 30년 전부터 들었으니 꽤 오랜 시간 동안 그들을 들어 왔다고 할 수 있다. 하지만 그 시간 동안 나는 이 밴드의 진정한 모습을 이해하지 못했다는 것을 자라섬의 무대를 통해 배웠

다. 스튜디오 음반 작업에서 지나치게 강조된 '분위기' 속에서 이들의 진정한 실력이 감춰졌던 것이다. 이미 고령임에도 불구하고 소프라노 색소폰, 오보에, 잉글리시 호른을 자유자재로 구사하던 폴 매캔들리스Paul McCandless, 기타와 피아노를 오가면서 유려한 연주를 들려준 랠프 타우너(이 기타리스트의 피아노 연주는 전문 피아니스트들을 얼어붙게 만들었을 것이다). 이 두 창단 멤버의 연주는 감동을 넘어 필자를 숙연하게까지 만들었다. 그들의 연주는, 조금 심각하게 말하자면, 인생을 산다는 것의 의미를 전해주었다.

폭우가 쏟아지던 둘째 날, 이날의 하이라이트는 앙리 텍시에 호프Henri Texier Hope 4중주단이었다. 게오르게 그룬츠George Gruntz, 다니엘 위메르Daniel Humair와 함께 소위 '유러피언 리듬 머신'의 일원으로, 1960년대 필 우즈Phil Woods의 유럽 시절 리듬 섹션을 맡았던 그는 여전히 전혀 늙지 않은 진취적이고 에너지 넘치는 음악을 선사했다. 그의 아들인 세바스티앙 텍시에Sébastien Texier(알토 색소폰)와 프랑수아 코르넬루François Corneloup(바리톤 색소폰)의 두 목관의 조화 뒤에서 피아노 없는 공간을 가득 메운 앙리 텍시에와 루이 무탱Louis Moutin(드럼)의 연주는 하드 밥과 아방가르드 재즈가 유럽에 남긴 가장 훌륭한 결과라고 해도 손색이 없었다. 나는 연주 중에 당장 레코드 판매 부스로 달려가 2012년 실황 음반인 《랭프로비스트에서At L'Improviste》(라벨 블뢰)를 집어 들었다.

그럼에도 불구하고 나는 자라섬에 가면 늘 춥다. 10월의 강바람 때문만은 아니다. 익히 그 찬바람을 알고 있기 때문에 모든

사람이 두꺼운 옷을 가져가고 심지어 올해는 예년에 비해 그리 춥지도 않았다. 내가 자라섬에서 느끼는 추위는 어쩌면 무대에 등장하는 음악이 훌륭할수록 더할지도 모른다. 왜냐하면 자라섬은 우리를 그저 피크닉에 놀러온 관광객처럼 대하기 때문이다. 다시 말해 자라섬은 음악을 그 중심에 두지 않는다. 우리는 돗자리를 깔고 앉아 있고 연주자들은 하나하나 무대 위로 올라와 연주하고 또 무대에서 퇴장한다. 그것의 연속이다. 자라섬이 무대에 올라온 연주자, 음악에 대해 청중들에게 준 자료는 손바닥만 한 크기의 부클릿에 200자 원고지 한 매 분량도 되지 않는 짤막한 글이 전부다. 심지어 그 내용도 허술하기 그지없다. 그럼에도 불구하고 뮤지션이 무대에 올라올 때 자라섬의 어느 누구도 그들을 소개해주지 않는다. 왜 이들을 초대했는지, 이들이 어떤 음악을 하는지 그 누구도 설명하지 않는다. 연주가 끝나고 나면 연주자들은 그냥 무대에서 내려온다.

연주자가 퇴장하면 사회자는 무대 위에 올라와 청중들에게 체조를 시키고(그 체조 음악을 좋아하는 사람도 많겠지만 오리건 연주가 끝난 뒤 곧장 나오는 그 유치한 음악은 정말 경악 그 자체였다!), 음반 사라, 차 빼달라는 이야기가 전부다. 자라섬은 청중이 음악에 별 관심이 없을 거라는 것을 이미 상정하고 있는 것이다. 그런 진행에 별 불만이 없는 청중 속에서 나는 유원지에 놀러온 관광객이 된 기분이다. 그때마다 나는 한기를 느낀다.

흔히들 재즈 페스티벌에 오는 사람들은 재즈를 듣지 않는다

고 말한다. 맞는 말이다. 하지만 자라섬을 비롯한 재즈 페스티벌 주최 측 역시 아티스트와 재즈에 그다지 관심이 없다. 사람들이 이 음악을 집중해서 듣든 말든 별 관심이 없다. 재즈는 쉬운 음악이 아니다. 사람들이 그 음악에 집중하려면 그만큼의 배려와 관심, 분위기의 환기가 필요하다. 그것이 없을 때 청중은 그냥 관광객이 된다. 그 안에서 재즈는 공중으로 날아간 음악이 되고 만다.

이제 열세 살이 된 자라섬이 앞으로 한국의 뉴포트, 몬터레이, 몽트뢰 재즈 페스티벌이 되려면 초대한 아티스트와 음악을 청중들에게 친절히 소개하고 소통시키는 정성이 필요하다. 우리는 연주자들을 청중 앞에서 친절히 소개해주었던 조지 웨인George Wein, 지미 라이언스Jimmy Lyons, 랠프 글리슨, 클로드 놉스Claude Nobs의 모습을 기대하면 안 되는 것일까. 연주자와 음악에 대한 더욱 깊은 배려가 없는 한 재즈 페스티벌의 호황은 재즈의 다른 영역(콘서트, 클럽, 음반 등)으로 결코 확산되지 않을 것이다.

마지막 3일째, 재즈 페스티벌의 대미로서는 결코 어울리지 않았던 카에타누 벨로주의 무대가 끝난 뒤로 폭죽이 터지며 에어 서플라이Air Supply의 노래 〈굿바이Goodbye〉가 나올 때 정말 내가 3일간 재즈 페스티벌에 온 게 맞나 싶은 기분마저 들었다. 그리고 이곳에서 들은 훌륭한 음악들을 애써 머리에 떠올렸다. 그럼에도 불구하고 내년에도 또 올 것을 마음속에 다지면서 말이다. 기차역으로 걸어가는 등 뒤로 차가운 강바람이 불어왔다.

(2016)

복수, 그리고 죽음의 출정식

찰스 밍거스 6중주단,《코넬 1964》

밍거스가 1964년에 녹음한 여러 음반들(대부분 밍거스 사후에 유 작으로 발표되었다)을 듣기 위해서는 우선 당시 밍거스가 자신의 밴드, 음악에 대해 품었던 심정부터 헤아려야 한다. 아니, 솔직 히 말하면 음악을 들으면서 그 심정을 떠올리지 않기란 거의 불 가능하다. 연주가 시작되면 무려 20~30분씩 계속되는 그 도취적 (어쩌면 나르시시스적인) 즉흥연주란 어떻게 가능한 것일까?

그 감정이입을 위해 그로부터 2년 전으로 거슬러 올라가 보 자. 그해에 밍거스는 자신의 가장 의욕적인 작품이었던 모음곡 《묘비명Epitaph》을 뉴욕 타운홀에서 초연했다가(이 연주는 유나이 티드 아티스츠 레코드에서 음반으로 발매했다) 그야말로 재앙과도 같 은 실패를 경험했다(이때 밍거스는 리허설 도중 자신의 오랜 사이드맨 이었던 트롬본 주자 지미 네퍼Jimmy Knepper를 구타했다). 타운홀 공 연 후 밍거스는 정신 치료를 받기 시작했고 그 결과가 이듬해 발 표한 걸작 《검은 성자와 죄 많은 여인The Black Saint and the Sinner Lady》

(임펄스)으로 나타났다. 하지만 이 작품을 위해 결성했던 11인조 빅밴드는 실제로 활동했던 밴드라기보다는 녹음을 위해 모인 스튜디오 밴드의 성격이 짙었다. 그에게는 다시 공연을 함께할 '밍거스 밴드'가 필요했다. 그래서 1964년 그는 이전부터 함께하던 리듬 섹션(재키 바이어드, 대니 리치먼드Dannie Richmond)에 조니 콜Johnny Cole과 클리퍼드 조던Clifford Jordan을 프론트 라인에 세우고 여기에 1960년 팀을 떠났던 경이로운 멀티리드multi-reed 주자 에릭 돌피를 다시 불러들인 것이다. 와신상담. 권토중래. 따라서 약 10년 전 찰스 밍거스의 아내 수 밍거스Sue Mingus가 밍거스 밴드의 1964년 파리 공연 녹음을 음반으로 발매하면서 그 제목을(아울러 그때 설립한 레이블의 이름을)《복수!Revenge!》라고 한 것은 매우 의미심장하다.

그런데 여기서 밍거스 팬이라면 함께 풀어야 할 퍼즐이 하나 있다. 1964년 3월 뉴욕 타운홀에서 녹음된《타운홀 콘서트, 1964Town Hall Concert, 1964》(재즈 워크숍/OJC)는 6중주인데, 한 달 뒤인 4월 26일 독일에서 녹음된《유럽에서의 찰스 밍거스Charles Mingus in Europe》(엔자)에서는 왜 5중주일까. 다시 말해 독일 공연에서는 트럼펫 주자 조니 콜이 빠졌는데 그는 유럽에 가지 않은 걸까? 그건 아니었다. 공교롭게도 얼마 전에 발매된 1964년 4월 13일 스톡홀름에서의 TV 출연 모습을 보면(이 DVD는 기이하게도 에릭 돌피의 이름으로 출시되었다) 조니 콜이 속해 있는 6중주단의 모습이다. 그렇다면 4월 13일부터 26일 사이에 밴드에서는 무슨

일이 벌어진 걸까.

밍거스 컬렉터라면 알겠지만 1964년 밍거스 밴드는 역사적인 유럽 투어에 나섰다. 날짜는 4월 12일부터 28일까지, 장소는 노르웨이 오슬로를 시작으로 프랑스 남부 마르세유에서 끝을 맺는다. 16일간 계속해서 도시를 이동하며 12회의 공연을 해야 하고, 여기에 공개 리허설과 TV 녹화 일정도 잡혀 있었다(내가 본 당시의 공연 영상만 해도 두 종류다). 밍거스는 이 공연 일정이 무리라며 프로모터에게 항의했지만 계약상 그 투어는 계속될 수밖에 없었다. 그러던 중 이미 몸이 좋지 않았던 조니 콜은 공연 5일째인 4월 17일 파리 공연 도중 무대에서 내려와야만 했다. 투어 직전 미국에서 수술을 받았던 위궤양이 다시 고개를 든 것이다. 그 날 녹음된 음반 《복수!》에서 〈안녕 에릭So Long Eric〉만이 조니 콜이 등장한 6중주인 점, 그리고 이틀 뒤 파리 샹젤리제 극장에서 녹음된 《찰스 밍거스의 위대한 음악회The Great Concert of Charles Mingus》 (MRC)에서는 완전히 5중주로 바뀐 것은 바로 이런 이유에서였다.

그렇다면 밍거스 밴드 역사상 가장 열떴다고 평가받는 1964년 밴드의 모습은 대부분 불완전했었다는, 적어도 밍거스가 바라던 이상적인 모습과는 거리가 있었다는 결론에 도달한다. 왜냐하면 유럽 투어 이전에 녹음된 《타운홀 콘서트, 1964》는 LP라는 매체의 한계상 단 두 곡만이 담겨 있기 때문이다. 다시 말해 프로그램의 입장에서 보면 적어도 《찰스 밍거스의 위대한 음악회》에 담긴 여덟 곡 정도가 당시 밍거스 밴드의 온전한 음악회

모습이었던 것이다.

그런데 얼마 전 수 밍거스가 음원을 찾아내 블루노트에서 발매된 《코넬 1964Cornell 1964》는 전체 아홉 개의 연주곡과 조니 콜이 속한 완전한 6중주란 점에서 그야말로 1964년 밍거스 밴드의 완벽한 복원이라 할 만하다. 3월 18일 코넬대학 실황 녹음. 약 30분간 연주되는 〈포버스의 우화Fables of Faubus〉에서 꿈틀거리다 못해 주체할 수 없이 터져버리는 연주의 에너지는 최고의 밴드와 함께 의기양양하게 돌아온 밍거스의 '복수'를 그대로 보여주며, 동시에 자신의 솔로 순서가 돌아오면 여전히 광기의 솔로를 쏟아내는 돌피는 돌아올 수 없는 여정(주지하다시피 그는 밍거스 밴드와 유럽 투어에 나선 뒤 그곳에 그냥 머물러 6월 29일에 눈을 감는다)을 앞둔 죽음의 출정식에서 마지막 사자후를 토한다. 밍거스 팬이라면, 아니 재즈 팬이라면 결코 놓칠 수 없는 '역사적' 음반이다.

(2007)

혼합과 변태

데이비드 크로넨버그, 영화 「네이키드 런치」

변태, 변이, 변신, 변용, 변형. 그 무엇으로 부르든 간에 한동안 데이비드 크로넨버그^{David Cronenberg}의 관심사는 일관되게 그곳에 있었다. 의식을 점령하는 영상의 문제를 다루든(「비디오드롬 Videodrome」), 과학기술에 의해 만들어진 한 인간의 끔찍한 초상을 다루든(「플라이The Fly」), 자동차 충돌을 통해서만 도달할 수 있는 성적 희열을 다루든(「크래쉬Crash」) 그곳에서 인간은 변태가 된다.

「비디오드롬」에서 성인물 케이블 방송의 사장인 맥스(제임스 우즈James Woods)는 가학적 (실제) 포르노물에 의식을 빼앗기자 그의 장기들은 어느새 비디오플레이어로 바뀌었고, 그의 공격성이 고개를 들 때 그의 손은 권총과의 기이한 결합물로 변이된다. 반면에 「플라이」는 변태의 문제를 좀 더 직접적으로 다룬다. 획기적인 전기운송장치를 발명한 과학자 세스(제프 골드블럼Jeff Goldblum)는 취중에(이거 조심해야 한다) 자기 자신을 직접 실험 도구로 사용하다가 실험기기 안으로 날아든 파리와 합성되어 획기

191

적인 '파리인간'으로 변신한다.

이러한 변태는 유충에서 성충을 거쳐 나비 혹은 잠자리로 변하는 과정과는 근본적으로 다르다. 이들은 모두 영상, 파리 등 외부의 물질에 의해 감염된 변태들이다. 맥스는 갈라진 자신의 복부 속으로 비디오테이프가 삽입되는 광경을 지켜보며, 세스는 인간의 문명을 잃고 곤충으로서의 야만성을 획득하는 자기 자신을 발견한다. 맥스와 세스가 모두 죽음을 택하는 것도 바로 그 때문이다. 애인 니키(데보라 해리Deborah Harry. 1980년대 팝 팬이라면 그룹 블론디Blondie와 함께 그녀의 이름을 기억할 것이다)가 "과거의 육체를 죽여요"라며 맥스를 구원의 길로 인도하는 마지막 장면이 그다지 해피엔딩으로 느껴지지 않는 것은 그 때문이다. 만약 해피엔딩이었다면 리하르트 슈트라우스Richard Strauss의 〈죽음과 변용Tod und Verklärung〉이 딱 어울렸겠지만 하워드 쇼어Howard Shore의 음악은 훨씬 더 무겁고 암울했다.

그렇다면 크로넨버그는 변태를 감염의 산물로, 부정적인 결과물로 바라본 것일까? 물론 「비디오드롬」과 「플라이」는 그렇게 말하고 있다. 하지만 내심 그럴 리가 있을까. 그가 변태를 혐오했다면 그렇게 오랫동안 그 문제에 집착할 리가 없다. 크로넨버그는 배가 갈라져 그 속으로 물컹해진 비디오테이프들이 들어가고, 신체의 혈관과 총의 부속품들이 서로 연결되어 그 위로 마치 맛탕 위에 끼얹는 조청 같은 점액질의 물체가 뒤덮이는 모습을 즐긴다. 귀와 턱뼈가 으스러지고 그 속에서 파리인간의 형상

이 튀어나오는 광경에 그가 탐닉한다는 사실은 영화의 한 장면만 보아도 환히 들여다보인다.

크로넨버그는 결국 그러한 자신의 취향을 「크래쉬」에서 명백히 인정했다. 자동차 충돌이라는, 명백한 혼합의 접촉을 통해 얻어진 자동차의 잔해, 손상된 육체 속에서 등장인물들은 성적 쾌감을 느낀다. 내장기관으로 들어오는 비디오테이프처럼 보족기가 지탱해주는 다리(육체와 기계가 결합된 변태)에 카메라는 매혹당한다. 개브리엘(로재나 아켓Rosanna Arquette)의 허벅지 뒤편에 길고 깊게 파인 흉터를 보고 제임스(제임스 스페이더James Spader)가 극도의 흥분을 느끼는 장면은 손상된 육체, 변태에 대한 크로넨버그의 애착이다.

대략 「플라이」(1986)와 「크래쉬」(1996) 사이에 위치한 「네이키드 런치Naked Lunch」(1991)는 변태에 대한 중도적인 입장을 취하고 있다. 하지만 이 영화 역시 타자기가 변이된 대형 바퀴벌레(그의 등껍질 속에는 말하는 항문이 달려 있다), 마약의 화신인 '머그웜프', 초대형 지네로 변한 동성애자, 가정부 파델라(모니크 머큐어Monique Mercure)로 분장해 온 벤웨이 박사(로이 샤이더)를 묘사하고 싶은 크로넨버그의 욕망이 그 원동력이었음은 자명해 보인다. 다시 말해 크로넨버그는 겉으로는 원작자인 윌리엄 버로스William Burroughs를 이야기하고 있지만 실은 프란츠 카프카Franz Kafka를 말하고 싶었던 것이다.

이 영화에서의 변태 역시 마약이라는 감염의 산물이다. 인

간의 정신 속에 혼합되어 타자기를 바퀴벌레로 만들고 머그웜 프로 만들며, 이성애자를 동성애자로 만들고 동성애자를 지네로 만든다. 주인공 윌리엄은 현실 세계를 떠나 '인터존', '아넥시아'라는 환각의 공간을 배회하며, 그 공간 속에서 사람들은 누군가(벤웨이 박사)에 의해 의식이 통제되고 있음을 본다.

하지만 크로넨버그가 혼합과 변태의 이미지를 음악과 완벽하게 결합한 것은, 내 생각에 「네이키드 런치」가 유일했다. 그것은 지난 6월 11일 세상을 떠난 프리 재즈의 개척자 오넷 콜먼 Ornette Coleman에 의해 완벽하게 만들어졌다. 어쩐지 히치콕Alfred Hitchcock의 「사이코Psycho」를 떠올리게 하는 오프닝 타이틀이 시작될 때 77인조의 오케스트라 사운드가 화면을 가득 메운다. 하지만 몇 초 후 알 수 없는 조류의 괴성처럼 들리는 알토 색소폰 소리가 화면을 분할하며 지나간다. 하워드 쇼어가 작곡한 오케스트라의 곡조와 오넷 콜먼의 즉흥연주는 전혀 다른 음악, 완전히 무관한 음악을 동시에 틀어놓은 것 같은 느낌이다. 이 기이한 혼합으로 음악은 또 다른 변태를 낳는다.

오넷 콜먼은 이 영화가 만들어지기 19년 전인 1972년부터 이러한 음악을 시도했다. 그는 이 기법을 하몰로딕harmolodic이라고 불렀는데—단어 자체가 화음harmony과 선율melody의 혼합물이다—이는 작곡가가 선율을 작곡해놓았다고 하더라도 연주자들이 조성과 템포를 마음대로 선택하여 즉흥적으로 연주하는 방식을 의미한다. 콜먼은 1972년작 《미국의 하늘Skies of America》(컬럼비

아)에서 이 방식을 실현했고, 모로코의 민속악 연주자들이 참여한 《상상 속의 춤Dancing in Your Head》(호라이즌)에서 이 기법은 밴드 음악으로 구체화되었다. 집단 즉흥연주를 추구하던 록 그룹 그레이트풀 데드Grateful Dead의 기타리스트 제리 가르시아Jerry Garcia는 콜먼의 방식에 많은 관심을 갖고 이 시절 그와 협연하기도 했다.

특히 모로코의 민속악과 함께 연주한 콜먼의 작품 〈자정의 일출Midnight Sunrise〉은 「네이키드 런치」에 다시 쓰이면서 직접적인 영향을 주었다. '인터존'이라는 환각의 공간(하지만 그 공간의 분위기는 모로코와 같은 북아프리카를 쉽게 떠올리게 한다)에서 벌어지는 동성애자들의 강간 장면에서 거대한 지네로 변신한 '클로케'의 모습은 두 개의 다른 연주가 합성된 것 같은 기이한 음악을 통해 혼합과 변태의 이미지를 선명하게 부각한다(물론 당시 CG를 사용할 수 없었던 기술적인 한계 속에서 유달리 급조한 것 같은 '지네인간'의 모습은 감상자의 넓은 아량을 요구한다).

조성이 없는 오케스트라 위에서 따로 노는 것 같은 즉흥연주의 혼합은 영화 곳곳에 쓰이지만 윌리엄과 조앤이 타자기를 두드리며 벌이는 정사 장면에서의 음악은 화면 그 자체를 청각으로 구현했다. 두 사람의 성적 흥분이 절정에 이르자 타자기는 부들부들한 육체로 변하고(버로스의 표현대로 하자면 '소프트 머신') 결국에는 성행위를 나누는 남녀의 성기 모습을 한 동물로 변형되어 두 사람의 몸 위를 덮친다. 이때 콜먼의 색소폰은 이 동물의 괴성처럼 울부짖는다. 혼합과 변태의 소리. 적어도 영상과 음

악의 완벽한 조화라는 측면에서 「네이키드 런치」는 분명 걸작이다. 그리고 지난 6월 우리 곁을 떠난 오넷 콜먼에게 우리는 한마디 건네지 않을 수 없다. 당신, 정말 멋진 변태셨어요.

(2015)

영화감독 데이비드 크로넨버그
© Canadian Film Center / flickr
https://www.flickr.com/photos/cfccreates/8190397309

어느 테너맨의 포효

부커 어빈, 《프리덤 북》

1963년 부커 어빈Booker Ervin은 새로운 삶을 계획하고 있었다. 1959년부터 만 4년간 몸담았던 찰스 밍거스 밴드를 떠나 좀 더 자유로운 프리랜서 연주자로서의 활동을 결심하고 있었던 것이다. 밍거스 밴드에 몸담고 있던 시절 그는 사실상 가장 꾸준한 간판 독주자였다. 1960년 에릭 돌피, 1962년 롤런드 커크Roland Kirk가 밍거스 밴드에 가입했을 때 잠시 스포트라이트를 양보했지만, 그 시기를 제외하면 밍거스 음악의 절정은 늘 어빈에 의해 만들어졌다. 밍거스가 1959년에 발표한 가스펠 풍의 두 고전 〈수요일 밤의 기도회Wednesday Night Prayer Meeting〉와 〈영혼 속에 간직하라Better Git It In Your Soul〉에서의 폭발할 것만 같은 브레이크 솔로는 여지없이 어빈의 몫이었으니까(당시 밍거스 밴드에는 지미 네퍼, 재키 매클레인Jackie McLean, 존 핸디John Handy, 샤피 하디Shafi Hadi, 페퍼 애덤스Pepper Adams와 같은 출중한 관악기 주자들이 즐비했음에도). 뿐만 아니라 밍거스 밴드 시절 그가 간간히 발표했던 리더 녹음

197

들은 밍거스 음악만큼 진취적이지는 아닐지라도 정통 하드 밥의 우직한 매력을 듬뿍 담은 작품들이었다. 특히 1960년작 《쿠킹 Cookin'》(사보이)에서 들려주는 에너지 넘치는 블루스는 결코 쉬이 만날 수 있는 연주가 아니다.

그럼에도 어빈은 자신에게 더 이상 미룰 수 없는 결단의 시기가 왔음을 느꼈다. '선지자Prophet'란 별칭으로 유명했던 화가이자 열렬한 재즈 팬이었고 어빈의 친구였던 리처드 제닝스Richard Jennings는 훗날에 당시 어빈이 겪었던 경제적 궁핍 외에도 더욱 근본적인 문제를 언급했다. 그것은 어빈에 대한 세상의 평가였다. 자신에 대한 저평가에 그가 늘 우울해하고 있었다는 것이 제닝스의 증언이었다.

당시 30대 초반이었던 어빈의 이 우울은 오늘날 입장에서 보자면 너무 조급한 게 아닌가 느껴질 수도 있다. 하지만 1960년대 당시 뉴욕 재즈 동네의 치열한 경쟁을 살핀다면 어빈의 우울과 조급함은 쉬이 이해가 가고도 남는다. 굳이 비교하자면, 재즈계의 격변의 진원지였던 오넷 콜먼은 어빈과 같은 고향(텍사스 주)에 1930년생 동갑이었고, 한 번의 잠정 은퇴 후—이 휴식 역시 재즈 스타일의 격변과 결코 무관하지 않다—재즈계의 초미의 관심 속에서 1961년에 화려하게 컴백한 소니 롤린스 역시 어빈과 동갑이었다. 게다가 어빈보다 늦게 밍거스 밴드에 합류한 돌피는 밍거스 밴드 탈퇴 후—롤린스가 복귀한 그 무렵에—존 콜트레인 4중주단의 객원 연주자로 참여하면서 오넷 콜먼이 그랬듯

이 찬사와 비난을 함께 받으며 논쟁의 핵심으로 떠올랐다.

이때 어빈이 느껴야 했던 초조함은 당연했는지도 모른다. 당시 재즈 동네는 혁명파와 전통파로 선명하게 나뉘었으며 새로운 기교와 테크닉으로 무장한 '무서운 아이들'은 하루가 멀다 하고 여기저기서 튀어나왔다. 1952년, 스물여섯의 나이에 마일스 데이비스가 "이제 나도 늙은이가 된 게 아닌가"라고 느껴야 했던 곳이 뉴욕의 재즈판이었다.

그런 점에서 어빈의 출사표는 늦은 감이 없지 않았다. 하지만 밍거스의 그늘에서 벗어난 뒤 얼마 후에 발표한 《프리덤 북The Freedom Book》(프레스티지)은 가장 가까웠던 동료 랜디 웨스턴의 한 곡을 제외하면 모두 어빈의 오리지널 작품으로 채워졌으며(CD에는 보너스 트랙으로 스탠더드 넘버 〈빛나는 별들Stella by Starlight〉이 실려 있다) 시류와 다소 동떨어져 있었던 그의 음악은 이 음반을 통해 1960년대의 흐름과 당당히 대면한다. 그것은 밍거스의 작품들이 그랬듯이 혁신과 전통을 모두 아우르는 노선이다.

하지만 어빈의 중도 노선은 자기 나름의 근원이 있는 것으로 보인다. 그것은 자신의 고향인 텍사스로부터 시작된 '텍사스 테너Texas Tenor'(일리노이 자켓Illinois Jacquet, 아넷 코브Arnett Cobb로 대표되는)의 전통과 콜트레인으로 대표되는 새로운 스타일의 결합이었다. 특히 〈그랜트의 기립Grant's Stand〉과 같은 블루스 넘버에서 어빈 음악의 단면은 확연히 드러난다. 텍사스 테너의 거친 음색이 콜트레인 풍의 급류를 타고 비상할 때, 혹은 불안한 반음계

로 알 수 없는 종착지를 향해 내달릴 때 그 느낌은 이 당시의 어빈 음악만이 갖고 있는 독특한 묘미다. 이 음반의 탁월함에 있어 사이드맨들의 공헌을 빼놓을 수 없다. 밍거스 밴드의 동료였던 바이어드, 그 어떤 스타일도 완벽하게 소화했던 데이비스Richard Davis, 그리고 숨은 실력자이자 프리랜서 연주자로서 유독 어빈과 오랜 유대를 가졌던 도슨Alan Dawson은 1960년대 격전지에서 혁신과 전통을 아무렇지도 않게 오갔던 실력을 유감없이 들려준다. 한마디로 이 4중주단은 화끈하게 완전 연소한다! 그럼에도 이 음반은 당시 별다른 주목을 받지 못했다. 오늘날의 재즈 팬들과 평론가들은 이 음반을 통해 '테너 색소폰의 계보학'을 음미하겠지만 당시에 이 음반은 어떤 진영에도 속할 수 없었던 것이다.

어빈은《프리덤 북》을 시작으로《송 북The Song Book》,《블루스 북The Blues Book》,《스페이스 북The Space Book》으로 이어지는 일련의 '북' 시리즈를 1964년 한 해에 모두 녹음하고서는 아내와 어린 두 아이들을 데리고 아무도 주목해주지 않는 뉴욕을 떠나 바르셀로나로 이주해 2년간 유럽에서 활동했다. 그리고 1966년 다시 뉴욕에 돌아왔을 때 그가 머물 수 있었던 곳은 때마침 랜디 웨스턴이 모로코로 이주하면서 물려준 그의 아파트였다. 그 여정 속에서도 어빈은 계속해서 자신의 작품을 쉼 없이 발표했다. 1970년 여름, 암으로 마흔 살의 짧은 삶을 마감할 때까지.

(2013)

3

내부의 시선으로: 라이너 노트

익숙하게, 동시에 낯설게

조슈아 레드먼과 브래드 멜다우, 《근접조우》

재즈를 교감의 음악, 상호작용의 즉흥음악이라고 부르지만 그 이름은 실제로 매우 부담스럽다. 순수한 교감과 영감의 교환을 통해 음악을 만들어나간다는 것은 매우 어려운 일이기 때문이다. 일상 속의 대화가 그렇듯이 우리는 상대방의 이야기를 관습적으로 대충 듣고, 대충 말한다. 그렇게 해도 적정선의 의사소통이 가능하기 때문이다.

음악도 비슷하다. 심지어 음악의 대부분이 악보로 전혀 기록되어 있지 않은 재즈도 마찬가지다. 연주자들은 즉흥적으로 의사소통하는 것 같지만 그곳에는 오랜 연주를 통해 쌓인 문법이 있고 관습이 있다. 신경을 곤두세운 채 상대방의 연주를 듣고 반응하지 않더라도 음악은 자연스럽게 흘러가고 적당하게 상호작용한다.

그래서 재즈 연주자들은 2중주를 두려워한다. 적당하게 연주하면 음악의 성긴 조직이 그대로 드러나고 정밀한 상호작용

을 하려면 두 사람 간의 영민한 반응이 반드시 필요하기 때문이다. 재즈에서 좋은 2중주가 탄생하기 위해서는 상대방의 스타일에 익숙해야 한다. 동시에 상대방과 자극을 주고받음으로써 홀로 연주할 때 혹은 다른 연주자와 연주할 때와는 색다른 화학작용을 만들어내야 한다. 한마디로 익숙하면서 동시에 낯설어야 한다. 익숙하기만 하면 풀어져버리고 낯설기만 하면 엉켜버리니까.

1990년대부터 재즈의 새로운 희망으로 떠오른 조슈아 레드먼과 브래드 멜다우는 오랜 친구다. 그들은 모두 최고의 재즈 연주자가 되고자 하는 꿈을 안고 20대 초반에 뉴욕에서 만나 함께 연주를 시작했다. 그리고 일찍이 상대방의 비범함에 서로 매료되었다. 상대적으로 조금 일찍 각광을 받기 시작한 레드먼은 멜다우를 자신의 4중주단의 피아니스트로 기용했다. 그때 발표한 음반이 1994년작 《무드스윙Moodswing》(워너)이다. 4년 뒤 레드먼은 자신의 음반 《(전환기를 위한) 영원한 이야기들Timeless Tales (for Changing Times)》(워너)을 위해 멜다우를 다시 초대했는데, 이때 멜다우는 이미 피아노 3중주의 새로운 경향을 주도하면서 자신의 밴드 일정을 소화하기도 벅찬 시기였다. 그럼에도 그는 기꺼이 레드먼의 사이드맨이 되어 앨범 완성에 결정적인 역할을 했다.

대부분의 앨범을 피아노 3중주 혹은 피아노 독주로 녹음해 온 멜다우의 입장에서는 색소폰 주자를 초대할 기회가 거의 없었다. 하지만 멜다우에게 아주 특별했던 오케스트라 편성의 2010년작 《하이웨이 라이더》에서 색소폰 독주자가 필요하자 그

는 여지없이 레드먼을 초대했고 레드먼은 자신의 역할을 완벽하게 소화했다.

이에 화답이라도 하듯이 레드먼 역시 오케스트라 편성의 2012년작 《걸어 다니는 그림자들Walking Shadows》(넌서치)에서 피아니스트로 멜다우를 초대했는데, 이때 멜다우는 피아노 연주뿐만 아니라 앨범 프로듀서의 역할까지 맡았다.

《걸어 다니는 그림자들》을 녹음하던 즈음에 레드먼과 멜다우는 지금까지 그들이 해 왔던 협업과는 전혀 다른 새로운 차원의 연주를 모색하기 시작했다. 바로 오로지 두 사람만의 2중주다. 멜다우는 20여 년 전부터 함께 연주해 온 레드먼과의 관계를 이렇게 이야기했다. "아무도 보이지 않는 길을 한참이나 달리다가도 내가 출발했던 자리로 정확하게 되돌아가게 해주는 그런 종류의 우정이죠."

그만큼 두 사람은 연주자로서 상대방을 훤히 들여다보고 있다. 하지만 그들은 20여 년의 긴 여정 속에서 서로 다른 음악을 추구해 왔고 각각의 특별한 개성을 완성했다. 더욱이 두 사람의 공식적인 2중주는 이 앨범을 실황으로 녹음한 2011년이 처음이었다. 그런 면에서 그들은 서로 미지의 영역을 탐험한 셈이다. 그러므로 그들은 익숙하면서도 동시에 낯설다.

앞서 이야기했듯이 재즈에서 2중주는 3중주 녹음에 비해 그 수가 극히 적다. 그만큼 완성도 있는 연주가 어렵기 때문이다. 그럼에도 이제 100년에 이르는 재즈 레코딩의 역사는 괄목할 만

한 색소폰-피아노 2중주 앨범을 여러 장 만들어냈다. 언뜻 생각나는 것들을 골라보면 다음과 같다. 아트 페퍼Art Pepper와 조지 케이블스George Cables, 아치 셰프와 호러스 팔런Horace Parlan, 스티브 레이시와 맬 왈드런, 스탠 게츠와 케니 배런Kenny Barron, 오넷 콜먼과 요아힘 쿤, 웨인 쇼터Wayne Shorter와 허비 행콕, 데이비드 머리David Murray와 D. D. 잭슨D. D. Jackson, 조니 그리핀Johnny Griffin과 마르시알 솔랄Martial Solal, 조 로바노Joe Lovano와 행크 존스Hank Jones, 휴스턴 퍼슨Houston Person과 빌 샬랩Bill Charlap, 브랜퍼드 마설리스와 조이 칼데라조Joey Calderazzo⋯⋯. 재즈 음반을 오랫동안 듣고 수집해 온 컬렉터라면 아마도 더 많은 음반들을 꼽을 수도 있겠다. 하지만 그 목록이 얼마나 되든 간에 여기 조슈아 레드먼과 브래드 멜다우의 2중주는 결코 빠질 수 없는, 잊을 수 없는 명연주임에 틀림없다. 두 사람은 상대방의 연주를 완벽히 이해하면서도 동시에 관습에 젖지 않고 번뜩이는 영감으로 서로의 연주에 반응하기 때문이다.

그 예로 수없이 녹음된 찰리 파커의 〈조류학Ornithology〉과 셀로니어스 멍크의 〈걷고 있는 버드In Walked Bud〉가 두 사람의 연주에서처럼 신선했던 적은 한 손 안에 꼽힐 정도다. 여기서 색소폰과 피아노의 관계는 통상적인 선율 악기와 반주 악기의 모습을 뛰어넘는다. 두 악기는 마치 즉흥적인 대화를 나누듯이 서로 응수하고 부딪히다가도 한순간에 조화를 찾는다. 익숙한 두 레퍼토리는 이전에 결코 볼 수 없었던 자신의 이면을 언뜻언뜻 매력

적으로 들춰 보인다.

　반면에 호기 카마이클Hoagy Carmichael의 발라드 〈당신 가까이 The Nearness of You〉는 두 악기의 서로 다른 기능이 완벽한 조화를 이룬다. 멜다우의 피아노가 모험적인 화성의 전주를 펼치면 이 사랑스러운 발라드는 물 위에 비친 불빛처럼 불안하게 흔들리지만 레드먼의 푸근하고도 정직한 색소폰 선율이 곧 수면을 잠재우면서 작품의 아름다운 모습을 명확하게 보여준다. 그리고 이후 레드먼의 솔로가 주제의 분위기를 조심스럽게 유지하면서도 분방하게 펼쳐질 때도 멜다우의 피아노는 통상적인 '컴핑comping'에 머물지 않고 그 솔로에 예민하게 반응한다. 그것은 마치 아름다운 인상주의 그림 한 폭을 보는 것과 같다.

　앨범 《근접조우Nearness》에 담긴 세 개의 오리지널 넘버, 〈항상 8월Always August〉, 〈멜장콜리 모드Mehlsancholy Mode〉, 〈올드 웨스트 Old West〉는 두 사람의 음악적 동질성을 잘 보여준다. 그것은 각각 1969년, 1970년에 태어난 재즈 연주자로서, 폭넓은 음악적 자원을 두루 활용한 새로운 감수성이다. 하지만 두 연주자는 같은 세대의 감성과 악기에 대한 완벽한 통제력으로 이 새로운 작품들을 마치 자신만의 것처럼, 혹은 오래된 스탠더드 넘버인 것처럼 완벽하게 소화한다. 이는 지난 세기 끝 무렵에 등장해 21세기 초반의 재즈를 함께 이끌고 있는 두 명인이기에 가능한 모습이다. 이들의 대가적 솜씨를 통해 우리는 조화 속에서 서로의 새로운 가능성을 최대한 끌어내는 것이야말로 재즈의 아름다움임을 확

인한다. 그것을 확인할 수 있는 음반이란 정말, 그리 많지 않다.

(2016)

한국 재즈, 1978년

《Jazz: 쩨즈로 들어본 우리 민요, 가요, 팝송!》

1978년은 한국 재즈에 있어서 매우 의미 있는 한 해였다. 국내 최초의 재즈 클럽 '올 댓 재즈'와 '야누스'가 문을 열었고 '공간 사랑'에서 정기 재즈 음악회가 시작되었으며 라틴 팝과 재즈를 뒤섞은 앨범 《유복성과 신호등》(히트)이 발표된 해가 1978년도였다. 아울러 발매 후 지난 35년 동안 완전히 기억 저편에 묻혔던 음반 《Jazz: 쩨즈로 들어본 우리 민요, 가요, 팝송!》(비트볼, 이하 《Jazz》)이 녹음된 것도 같은 해인 1978년이었다. 그 가운데서도 음반 《Jazz》의 의미는 각별하다. 이 음반은 모던 재즈, 그러니까 비밥이라는 음악을 통해 새로운 모습으로 옷을 갈아입은 재즈가 한국 연주자들의 손을 통해 기록된 최초의 녹음이기 때문이다.

물론 그 이전에도 한국에 재즈는 존재했다. 시간을 거슬러 올라가면 일제 강점기에 손목인은 베니 굿맨이 1937년에 녹음한 〈싱싱싱Sing Sing Sing〉을 2년 뒤에 우리말 가사를 붙여 녹음했고, 이 무렵 '재즈송'이라는 이름의 미국풍 음악이 새로운 조류를 타고

속속들이 발표되었다. 하지만 당시 한국에서 '재즈'는 단지 미국식 대중음악의 동의어였다. 그것이 미국과 유럽에서처럼 대중음악에서 분리된 독자적인 음악으로 의미를 갖게 된 것은 불행하게도 한국에서는 아주 오랜 시간이 지난 뒤였다. 단적인 예로 모던 재즈가 등장한 것은 제2차 세계대전을 전후로 한 1940년대였다(이때 재즈는 일반적인 팝 음악과 완전히 분리되었다). 그런데 그 음악이 한국에서, 한국 음악인을 통해 '입적'되기까지는 《Jazz》가 녹음될 때까지의 40여 년의 세월을 필요로 했다. 왜 그랬을까? 왜 한국에서 재즈의 수용은 그토록 지체되었을까? 왜 재즈는 우리에게 오랫동안 미국의 대중음악을 통틀어 부르는 명칭이었을까? 그 많은 동네 피아노 학원 간판에 재즈 피아노란 이름(그것은 팝 음악 피아노라고 불러야 옳을 것이다)은 왜 아직도 붙어 있을까? 반대로 그런 상황 속에서 자칫 사라질 뻔했다가 35년 만에 디지털 음원으로 복원되어 기적처럼 부활한 이 매혹적인 연주는 어떻게 1978년에 가능했을까?

미국의 대중음악이 한국에 본격적으로 유입되기 시작한 것은 종전 후 미8군 사령부가 용산에 자리 잡은 1955년부터였다. 대규모 병력의 주둔과 더불어 미군들을 위한 클럽이 전국 곳곳에 생겼고, 이들 클럽의 수는 이미 1950년대 중반에 264개에 이르렀다(신현준 외 지음, 『한국 팝의 고고학 1960』, 25쪽). 이곳 무대에서 공연할 한국인 연예인들에 의해 미국 음악의 유입은 급물살을 탔다. 이 음반의 주인공인 최세진(1931년생), 강대관, 이판근

(이상 1934년생)이 미8군 무대에 서기 시작했던 때가 모두 이 무렵이었으며, 김수열(1939년생) 역시 1958년부터 이 무대에서 직업 연주자로서의 생활을 시작했다.

당시 이들이 미8군 무대에서 연주했던 것은 주로 스윙, 탱고, 맘보와 같은 미군들의 여가를 위한 댄스 음악이었다(그리고 사람들은 그런 음악을 모두 뭉뚱그려 재즈라고 불렀다). 그 와중에 이 무대는 간간히 연주자들에게 '본격적인' 재즈 연주를 요구했고, 미국 정부에서 직접 파견한 심사위원단의 오디션을 통과하기 위해 연주자들은 어느 정도 '진짜' 재즈에 관심을 갖지 않을 수 없었다.

특히 몇몇 연주자들의 재즈에 대한 열정은 남달랐다. 당시 알토 색소폰을 연주하던 이판근은 재즈에서 사용되는 화성, 리듬, 앙상블에 깊이 관심을 가지면서 자연스럽게 편곡에 눈을 떠 자신이 속한 밴드에 독창적인 사운드를 부여하기 시작했다. 테너 색소폰 연주자 김수열은 럭키 톰슨Lucky Thompson이 연주한 〈나의 귀여운 밸런타인My Funny Valentine〉, 〈부드럽게Tenderly〉를 하나하나 채보하면서 즉흥 솔로의 방식을 터득해나갔다.

하지만 그들에게 재즈 연주의 기회가 충분했던 것은 아니다. 미군들이 클럽을 가득 메웠을 때 그들은 어쩔 수 없이 댄스 음악을 연주했고 손님이 없을 때가 되어서야 비로소 자신들이 빠져 있던 재즈를 연주할 수 있었다. 김수열은 1960년대 자주 연주했던 재즈 레퍼토리로 〈튀니지의 밤A Night in Tunisia〉, 〈탄식Moanin'〉, 〈빗나간 음정Desafinado〉 등을 꼽았다.

김수열이 미8군 무대에 오를 무렵, 그곳에서 연주하던 드러머 최세진은 당시 국내 재즈 음악인들의 중심인물이었던 테너 색소폰 주자 이정식(현재 활동 중인 색소폰 주자와는 동명이인)의 제안에 따라 '일반 무대'(당시 연주자들은 미8군 무대 외에 일반 시민을 대상으로 마련된 무대를 이렇게 불렀다)로 진출했고, 이듬해에는 이정식 밴드와 함께 동남아 순회공연에 나섰다. 이정식 밴드는 곧 귀국했지만 최세진은 홍콩에 머물렀고, 그것은 16년 동안 지속된 그의 해외 체류의 시작이었다.

최세진이 홍콩에 머물 동안 국내 무대에서는 지각 변동이 일어나고 있었다. 베트남 전쟁이 격렬해지자 1963년부터 미국은 베트남에 병력을 파견했고 8군 병력 역시 베트남으로 이동하기 시작했다. 그것은 미8군 무대의 급속한 축소를 의미했다. 1960년대 중반이 되자 이 무대를 기반으로 생활하던 음악인들은 일반 무대로의 진출을 꾀하지 않을 수 없었다. 그 시기는 미국 대중음악으로부터 영향을 받은 1960년대 가요의 등장과 궤를 같이하며, 1960년대 초 연이어 문을 연 방송국들은 미8군 무대 출신 연예인들의 새로운 진출로였다. 1964년 개국한 동양방송TBC은 미8군 무대에서 기량을 닦아 온 이봉조를 악단장으로 한 TBC 악단을 창단했고, 트럼펫 주자 강대관은 이곳에 새로운 둥지를 틀었다.

미8군 무대의 일급 연주자들을 수용할 수 있는 서울 시내의 시장은 그리 넓지 않았다. '유엔센터', '경동호텔', '아스토리아호텔'과 같은 장소가 그들의 무대였지만 야간 통행금지가 있던 당

시에 연주자들이 마음껏 연주할 수 있는 곳은 손에 꼽을 정도였다. 특히 재즈 연주자들은 손님이 없던 초저녁과, 통금 시간이 얼마 남지 않아 손님들이 서둘러 클럽을 퇴장하던 밤 11시경이 되어서야 비로소 그들이 목말라하던 재즈를 연주할 수 있었다.

그나마 그러한 무대도 갈수록 위축되었다. 그때부터 불기 시작한 로큰롤의 열풍은 댄스홀의 분위기를 일거에 바꿔놓았고 과거 미8군 무대를 주름잡던 일급 연주자들은 급변하는 유행에 난감해했다. 이판근의 표현을 따르면 자신들은 '미8군 무대의 귀족'이었다. 하지만 일반 무대에 나와 보니 자신들보다 등급(당시 미8군 무대는 3~6개월 간격으로 시행한 오디션을 통해 연주자들의 등급을 나누었다)이 훨씬 낮았던 연주자들이 싼 출연료로 무대를 장악하고 있었고 유행은 과거 일급 연주자들의 취향과 점점 멀어지고 있었다. 미8군 무대에서 활약하던 음악인들 중 가요계에서 성공을 거둔 인물들(엄토미, 김광수, 손석우, 박춘석, 길옥윤, 이봉조, 김인배, 김강섭 등)을 제외하면 대부분 다른 직업으로 전향하든가 미국으로 이민을 떠나는 것이 1970년대 모습이었다고 이판근은 이야기한다. 한마디로 1960년대 중반 재즈에 심취했던 연주자들을 수용할 수 있는 여건은 아무것도 없었다. 대부분의 사람들은 재즈를 전혀 몰랐던 것이다.

1966년을 끝으로 미8군 무대를 떠난 김수열이 이후 몇몇 방송 악단과 클럽에서 연주하다가 무교동에 새롭게 문을 연 클럽 '스타 더스트'에 자신의 밴드를 이끌고 출연했던 것이 1969년이

었다. 그리고 이 클럽에는 이정식 밴드가 함께 출연하고 있었는데, 당시 이정식 밴드는 이판근(이때 그는 베이스 주자로 역할을 바꿨다), 강대관과 함께 TBC 악단 소속이었던 드러머 조상국으로 짜인 '골수' 재즈 밴드였다. 그리고 여기에 이미 1967년 열아홉 살의 나이로 이 밴드에 가입하면서 주위로부터 천재 피아니스트라는 찬사를 얻은 손수길(1948년생)이 피아노 의자에 앉아 있었다. 그렇게 해서 이 무렵 이판근, 강대관, 김수열, 손수길의 음악적 교류가 '스타 더스트'에서 시작되었다.

물론 그들이 재즈를 세상에 알리기에는 여전히 때가 너무 일렀다. 단적인 예로 1970년 무렵 이정식 밴드는 한 TV 프로그램에 출연했는데(이때 강대관은 TBC 전속이었기 때문에 부득이 김수열이 대신 출연해 이정식과 트윈 색소폰을 연주했다), 방송 후 담당 피디는 대중이 전혀 이해할 수 없는 음악을 방송에 내보냈다는 이유로 경위서를 써야 했던 것이 당시 재즈를 둘러싼 우리의 풍경이었다.

그런 상황에서 한국의 재즈는 더 어려운 환경에 처했다. 1971년 밴드 리더 이정식이 간경화로 마흔의 나이에 눈을 감았을 때, 그것은 한 재즈 순수주의자의 비극적인 죽음이자 그나마 버텨 왔던 구심점의 해체였다. 이정식이 떠나자 손수길은 의욕을 잃고 다른 음악으로 방향을 돌렸으며, 심지어 이듬해에 시작된 유신체제는 건전한 사회기강 확립, 퇴폐풍조 추방이라는 이름으로 나이트클럽 영업 단속을 밥 먹듯이 반복했다. 재즈가 움

틀 곳은 그 어디에도 없었다.

하지만 재즈가 어려움에 처해 있던 것이 어디 이곳뿐이었을
까. 아무리 시장 밖으로 내몰린 재즈였지만 그것이 죽지 않고 지
난 100여 년을 버텨 올 수 있었던 것은 역시 이 음악에 대한 뮤지
션들의 특별한 열정 덕분이었고 그 열정은 재즈의 동토凍土 한국
에서도 웅크리고 살아 있었다. 1977년 서울 내자호텔(이 호텔은
미군 전용 호텔로 1990년 한국 정부에 반환되어 그해에 철거되었다) 클
럽에 재즈 잼세션 무대가 생기자 지독하게 버텨 온 재즈 뮤지션
들은 다시 한자리에 모였다. 그리고 이 무대에는 16년 동안의 홍
콩 생활을 정리하고 귀국한 드러머 최세진도 합류해 이판근, 강
대관, 김수열 등과 교분을 쌓기 시작했다.

어느덧 유신이 막바지에 이른 1978년, 세상의 분위기는 엄
혹했지만 재즈를 독자적인 감상 음악으로 접할 수 있는 분위기
는 저 한편에서 만들어지고 있었다. 그해 이태원 부근의 외국인
들이 주로 출입하는 재즈 클럽 '올 댓 재즈'가 처음 문을 열었으
며, 역시 미8군 무대 출신의 재즈 보컬리스트 박성연은 신촌에
재즈 전용 클럽을 열고 그곳에 '야누스'라는 간판을 걸었다. 아울
러 안국동의 '공간 사랑'은 매달 열리는 정기 재즈 음악회를 시작
했는데, 이곳에는 앨범 《Jazz》의 주인공 이판근, 강대관, 김수열,
손수길, 최세진뿐만 아니라 신관웅, 유영수, 그리고 프리 재즈를
추구했던 강태환 트리오(여기에는 트럼펫 주자 최선배, 드러머 故김대
환이 참여했다) 등이 출연했다. 그러니까 재즈가 미국 음악을 통칭

하는 막연한 음악이 아니라 독자적인 연주 양식을 가진 구체적인 음악이라는 인식이 1970년대 후반에 이르러서야 비로소 소수의 사람들 사이에서 형성되기 시작한 것이다. 그리고 이때 이 음반 《Jazz》도 비로소 가능하게 되었다.

당시 재즈를 열렬히 사랑했던 사람들 가운데는 음반 제작자 엄진이 있었다. 그는 1970년대 음반 제작사인 포시즌을 운영하면서 한대수, 윤복희, 윤항기, 박상규의 앨범을 히트시킨 유능한 프로듀서였다. 하지만 그는 제작자이기 이전에 열렬한 음악 팬, 특히 재즈 팬이었다. 당시 포시즌의 전속 밴드였던 무지개 사운드의 멤버이면서 편곡을 담당했던 이경석은 제작자 엄진을 오로지 재즈만을 이야기하던 사람으로 기억한다. 일과 후 술 한잔하는 시간이면 늘 마일스 데이비스의 주법과 새로 나온 음반에 대해 열변을 토했다는 것이 엄진에 대한 이경석의 기억이다.

그럼에도 엄진이 이전까지 재즈 음반을 제작하지 않았던 것은 그를 매료시킨 국내 재즈 연주회를 아직 경험하지 못했기 때문이었다. 하지만 1978년은 그의 생각을 완전히 뒤바꿔놓았다 (아마도 그는 당시부터 서울 시내에서 진행된 여러 재즈 연주회를 관람했을 것이고, 그러한 빈번한 연주회는 밴드 팀워크를 급격히 발전시켰을 것이다). 앨범을 제작하면서 엄진은 자신이 작곡한 두 개의 곡을 넣어달라는 주문 외엔 모든 것을 이판근에게 위임했다. 이판근은 나머지 곡들의 선정, 편곡, 녹음을 담당하면서 당시 가장 가까이에 있던 동료 재즈 연주자들을 한자리에 모았다. 단 한 명의 예

218

외가 있다면 베이스 주자 이수영이다. 이판근은 당시 자신이 연주하던 클럽 '블루 룸'에서 함께 출연하던 록 밴드 조커스의 베이스 주자 이수영을 발견했다. 더욱이 이판근은 앨범을 녹음하기 얼마 전 이수영이 콘트라베이스와 관현악을 위한 협주곡을 서울시향과 연주하는 것을 TV에서 인상 깊게 보았고 레코딩 세션에 그를 기용해야겠다는 생각을 떠올리게 되었다.

"나는 편곡에 눈을 떴을 때부터 재즈와 우리 음악을 어떻게든 연결시키고 싶었다." 이판근의 이러한 생각은 이 음반을 통해 고스란히 드러나 있다. 손수길 역시 비슷한 이야기를 했다. "우리가 이 음반을 위해 긴 시간을 준비했던 것은 아니지만 그래도 녹음에 들어갈 때 한 가지만은 분명히 했다. 뭔가 우리만의 느낌이 있는 재즈, 코리안 스피리추얼 재즈, 코리안 소울 재즈를 만들어보자는 생각이 그것이었다." 그들은 몇 잔의 막걸리로 목을 적시고 마장동 스튜디오로 들어섰다. 스튜디오에는 그 어떤 부스나 파티션도 없었고 한 공간 안에서 전체 뮤지션이 자리를 잡았다. 그것은 재즈를 연주한 지 20여 년 만에(최세진, 이판근, 강대관은 이미 마흔을 훌쩍 넘겼다) 처음으로 그들이 자신들의 음악, 재즈를 위해 레코딩 마이크 앞에 선 순간이었다.

그래서인지 이 음반을 시작하는 〈아리랑〉의 첫머리를 들어보면 비장하다 못해 기이한 귀기鬼氣마저 감돈다. 맬릿mallet으로 둔탁하게 두드리는 드럼의 루바토 위에서 테너 색소폰이 느리게 주제를 노래하면 저 멀리서 트럼펫은 새벽의 여명과도 같은 한

줄기 빛을 쏘아 올린다. 그 뒤를 이어 넘실대는 드럼과 베이스의 그루브 위에 펼쳐지는 솔로들은 악기 각각의 선명한 색깔을 펼쳐 보인다. 존 콜트레인의 《올 콜트레인Ole Coltrane》(애틀랜틱) 혹은 마일스 데이비스의 《마녀들의 양조주》(컬럼비아)에서 만들어진 재즈의 주술적 향기가 예기치 못한 곳에서, 한국의 연주자들에 의해 재연되는 광경은 그저 놀랍다 못해 경이롭다.

《올 콜트레인》과 《마녀들의 양조주》를 동시에 이야기하는 것은 언뜻 부조리하게 들린다. 두 음반은 1961년과 1969년이라는, 8년의 시차를 두고 녹음되었고 스타일도 전혀 다르기 때문이다. 하지만 두 음악의 뒤섞임은 1978년 한국에서는 가능했다. 실제로 《Jazz》 음반의 연주자들이 두 음반을 들었는지 혹은 직접적으로 여기에 영향을 받았는지 필자는 확인해보지 못했다. 중요한 것은 1960년대 초의 재즈와 1960년 말의 재즈-록 사이의 간극이 한국의 뮤지션들에게는 그리 크지 않았다는 점이다. 재즈에서 그 급변했던 8년이란 시간은 한국에서는 매우 압축적이었다. 심지어 전도되어 있을 수도 있다. 두 음악은 한국의 뮤지션들에게 거의 동시에 소개되었을 수도 있고 심지어 그 순서가 뒤바뀌었을 수도 있다. 왜냐하면 당시 한국에서는 모든 외국 음반의 수입이 금지되어 있었고, 따라서 국내에 소개되는 외국 음악은 매우 선택적이고 우연적이었기 때문이다(한국에서 음반 수입 자율화는 1989년부터 시행된다).

그런데 여기서 그 시간의 압축 혹은 전도는 기묘하고 독창

적인 효과를 만들어냈다. 만약 1960년대 미국 재즈를 우리가 동시대적으로, 순차적으로 수용했다면 여기 〈아리랑〉의 그루비한 록 비트를 위해 이판근은 기타리스트를 더하려고 했을 수도 있다. 혹은 손수길에게 일렉트릭 피아노 연주를 주문했을지도 모른다. 아무튼 그 사운드는 훨씬 더 전형적인 재즈-록에 가까웠을 것이다. 하지만 1978년 한국의 재즈는 재즈-록의 리듬을 어쿠스틱 퀸텟으로 연주했다. 그것도 베이스만은 록 밴드 출신의 이수영이 일렉트릭 베이스로 연주한 채(록과 디스코가 유행하던 그 시절 국내에서 콘트라베이스 주자를 구하는 것은 그리 쉬운 일이 아니었다)! 여기에 당시 한국의 모든 음반에 스타일을 불문하고 적용되었던 사이키델릭 스타일의 녹음은 이 음반에도 그대로 적용되었다.

그런데 그 결과는 어색했던 것이 아니라 매우 독특한 풍미를 만들어냈다. 이것은 미국 재즈의 방대한 녹음 안에서도 좀처럼 보기 힘든 사운드다. 특히 1978년 당시의 미국 재즈는 재즈-록 퓨전과 메인스트림 재즈로 명확하게 분리되어 있었기 때문에 이 음반과 같은 사운드는 아마도 상상조차 하기 힘들었을 것이다. 하지만 그 시절 한국에서의 재즈는 그것이 가능했다. 아니, 어쩌면 그러한 결과가 자연스러웠다. 이는 재즈가 전 세계로 퍼져가는 과정 속에서 매우 흥미로운 풍경이 아닐 수 없었다. 아울러 이것은 모방되거나 재연될 수 있는 것이 아니다. 그것은 아무도 재즈를 알아주지 않던 시절, 재즈 잡지를 하나 보기 위해 미국 문화원의 높은 문턱을 넘어야 했던 시절(실제로 손수길은 잡지 『다운비트』를 보기 위해

그곳을 찾아가야 했다), 결핍과 그만큼의 열정으로 똘똘 뭉친 연주자들이 천재일우의 녹음 기회를 만나 빚어낸 그 시대만의 아우라다.

〈한오백년〉을 오스티나토로 단순화시켜 즉흥연주를 펼쳐낸 것이 1960년대 데이비스-콜트레인과 소통한 결과라면, 이어진 〈나의 모든 것My Favorite Things〉(이 곡의 제목은 우리말로 '내가 좋아하는 것들'로 옮겨지는 것이 일반적이나 앨범 《Jazz》에는 '나의 모든 것'으로 표기되어 있다)은 〈아리랑〉으로 시작된 이 음반의 대미로 딱 어울리는 곡이다. 보통 세 박자의 왈츠로 인식되던 이 곡은 특히 강대관의 솔로가 등장하는 지점부터 명백히 우리 장단의 흥을 타고 넘실거린다. 그리고 주제가 재현되면서 마무리되는 지점에 이르자 못내 아쉬운 듯이 모든 연주자가 즉흥 선율로 마지막 에너지를 쏟아붓는다. 그것은 다시 만날 수 없는 마지막 순간을 위한 사자후처럼 들린다.

당시 아무도 주목하지 않았던 레코딩 세션은 그렇게 마무리되었다. 그리고 퍼커셔니스트 류복성만이 이 모든 녹음에 봉고 연주를 더빙하기 위해 한 번 더 스튜디오를 찾았을 뿐이다(이 앨범이 처음 발매된 당시에는 녹음에 더빙된 봉고를 누가 연주했는지에 대해 정확히 확인할 길이 없었다. 왜냐하면 실제 녹음 현장에는 봉고 주자가 없었기 때문이다. 당시 연주에 참여했던 연주자들은 드럼을 연주한 최세진이 봉고 연주를 더했을 것이라고 추정했지만, 최세진 선생은 이미 고인이 된 관계로 이 점을 정확히 확인할 수 없었다. 하지만 2년 뒤인 2015년 앨범 《Jazz》가 LP로 발매되면서 계속되는 사실 조사를 통해 봉고가 류

복성 선생의 연주였다는 사실이 밝혀졌다).

이후에도 이들이 또다시 재즈를 녹음하기 위해 스튜디오로 들어서기까지는 긴 시간이 걸렸다. 이판근, 강대관, 김수열은 11년의 시간을 기다려《박성연과 Jazz At The Janus Vol.1》(지구)에 연주를 남겼으며 손수길은 그간 수많은 가요 레코딩에 세션맨으로 참가했지만 재즈를 녹음한 것은 1990년대 초 정성조 재즈 앙상블의 음반《올 댓 재즈》(도레미)가 유일했다. 최세진은 더 긴 시간을 기다려야 했다. 29년 뒤인 2007년, 그는 자신의 유일한 음반《미래로 돌아가다Back to the Future》(루디재즈)를 발표하면서 평생의 숙제를 풀 수 있었다.

그러한 시간 속에서도 이들은 재즈를 포기하지 않고 세월을 이겨냈다. 긴 세월 동안 이들이 끈질기게 일궈놓은 길을 따라 젊은 연주자들이 하나둘씩 걷기 시작했고, 1990년대를 넘어서면서 재즈는 본격적으로 한국에 안착하기 시작했다. 아쉽게도 그 모습을 보지 못하고 제작자 엄진은 1980년대 중반에 눈을 감았지만 여기 참여한 뮤지션들은 마음껏 재즈를 연주할 수 있게 된 세상, 2000년대를 몸소 맞이할 수 있었다. 2008년 최세진이 세상을 떠났고 이듬해에 강대관은 은퇴 공연 뒤 고향으로 돌아갔지만 나머지 뮤지션들은 여전히 클럽, 공연장, 그리고 교실에서 그들의 음악을 들려준다. 아울러 35년 전 그들이 남긴 역사적인 녹음 한 편이 부활하면서 이 음반에 대한 생생한 증언을 남겨주고 있다.

(2013)

야누스 30년

: 우리들의 재즈 오디세이

《야누스의 밤: 재즈 클럽 야누스 30주년 기념 실황》

2008년 11월 22일과 23일, 서울 서초동 교대역 부근에 자리한 재즈 클럽 야누스는 발 디딜 틈이 없을 만큼 북적였다. 오십여 개의 좌석은 모두 차 있었고 객석 뒤편과 출입구 쪽 공간에는 그보다 더 많은 사람들이 선 채로 연주를 기다리고 있었다. 문밖에서는 자리가 없어 아쉽게도 그냥 발길을 돌려야만 하는 사람들의 모습도 보였다. 실로 야누스에서 이런 광경을 보는 것은 정말이지 오랜만이었다. 그간 이곳을 이따금씩 들렀던 나는 20년 전 야누스가 대학로 이화동에 있을 때, 찌는 더위의 여름이었음에도 불구하고 입석마저 꽉 채운 관객들이 야누스 밴드가 연주하는 마일스 데이비스의 〈마녀들의 양조주〉를 진지하게 감상하던 광경을 문득 떠올렸다. 이 30주년 무대를 찾은 사람 가운데는 1988년 그 여름날에 야누스를 찾았던 사람도 분명 있으리라. 그렇듯 야누스는, 나와 비슷하게 자주 찾지는 못하지만 때가 되면 꼭 들

224

르고 싶어 하는 유독 깊은 애정의 팬들을 보유하고 있는 고향과 도 같은 곳이다.

사람들은 야누스를 한국 재즈의 산실이라고 부른다. 맞는 말이다. 1978년 야누스가 문을 열었을 때부터 연주를 한 소위 '1 세대 재즈 뮤지션들'(물론 이분들은 자신들이 한국 재즈의 처음이 아니고 이전부터 이어져 내려오던 전통이 있었음을 여러 번 강조했다)이 그곳을 근거지로 활동을 시작했음은 물론이고, 1980년대 후반에 들어 이들과 함께 연주하기 시작한 신예들이 이미 중견 뮤지션이 되었으며, 그들로부터 직간접으로 영향을 받은 많은 수의 다음 세대 연주자들이 재즈 연주만을 목표로 삼는 '재즈맨'이 되었으니, 희랍의 신 야누스는 동쪽의 나라 한국으로 와서 다산多産의 신이 되었다고 해도 억지만은 아닐 것이다.

야누스가 배출한 수많은 재즈 뮤지션의 의미는 단순히 양적인 것에 머물지 않는다. 당연히 그 양적인 확대는 국내 재즈의 질적인 발전으로 이어졌지만, 그보다 더 중요한 것은 야누스가 있었기에 우리가 재즈라는 음악을 우리의 음악으로 인식할 수 있었다는 점이다. 만약 야누스가 없었더라면 재즈를 감상한다는 것은 지극히도 이국적인 취미였을 것이다. 그것은 음반을 통해 들을 수밖에 없는 멀고 먼 남의 나라 음악이었을 것이고, 구체적인 음악이 아닌 환상과 이미지로만 남아 지금보다 더욱 심하게 와인, 시가, 향수와 뒤섞여 우리를 미혹했을 것이다.

하지만 다행히도 야누스가 있었기에 우리는 재즈라는 음악

의 육체를 직접 마주할 수 있었다. 외국 유명 연주자가 내한했을 때만 비로소 대형 콘서트홀에서 듣게 되는 화려한 음악이 아니라 좁고 남루한 지하 클럽일지언정 그곳에서 혼신의 힘을 다해 연주하는 땀의 음악이 재즈란 사실을 야누스는 우리에게 알려주었다.

1978년 야누스가 신촌역 앞 시장 골목 안에 처음 문을 열었을 때 그곳을 드나들던 주변의 한 재즈 팬은 야누스를 생각하면 맨 먼저 순댓국 향기가 머리에 떠오른다고 내게 이야기한 적이 있다. 그때 야누스가 있었던 골목 안에는 순댓국집과 보신탕집이 나란히 있었는데 야누스를 찾아갈 때면 먼저 가마솥에서 익고 있는 돼지머리 고기의 향기부터 맡아야 했다는 얘기다. 그것은 우리만이 할 수 있는 아주 독특한 체험이었다. 그러니까 야누스는 재즈라는 멀고 먼 음악의 씨앗을 우리의 구체적인 삶, 우리의 텃밭에 심고 가꾼 성실한 농사꾼이었다.

1970년대 우리의 현실 속에 갑자기 나타난 재즈라는 일종의 문화적인 사건은 아주 개인적인 동기에서 시작되었다. 클럽 야누스의 설립자이자 경영자이며 무엇보다도 재즈 보컬리스트인 박성연 씨가 속 편하게 오로지 재즈만을 노래하고 싶어 문을 연 곳이 야누스였으니 말이다. 이전까지 그는 주로 미8군 무대에서 재즈를 노래했다. 하지만 8군 무대 외에 일반 무대에서 재즈를 부른다는 것은 막 수입된 외래 품종을 우리 땅에서 심고 키우는 것처럼 어려운 일이었다. 라이브 연주를 하는 맥주홀을 찾아

가 무보수로 노래를 하겠다고 하면 처음에는 업주들이 반가워하며 그를 고용했지만, 갈수록 손님이 줄어들자 며칠이 지나지 않아 그들은 한결같이 박성연과 재즈맨들을 해고했다.

그러므로 박성연에게 야누스는 존재의 근거다. 그것은 이미 명성을 얻은 드러머 셸리 맨Shelly Manne 혹은 오르간 주자 지미 스미스Jimmy Smith가 음악 활동의 새로운 전기를 마련하기 위해 LA에 클럽을 연 것과는 차원이 다른 이야기이다. 그것은 그저 재즈를 연습하고 또 그것을 사람들에게 들려줄 수 있는 공간이 꼭 필요했던 박성연에게 너무 소박하고도 절실한 꿈이었다. 야누스는 그렇게 시작된 것이다.

개관 무렵 번역 문학가 문일영 선생이 제안했던 이름 '야누스'에서 박성연은 여러 가지 의미를 발견했다. 우리에게 야누스는 두 얼굴을 가진 신이지만 그것은 본디 과거와 미래의 신이며 동시에 보호의 신이다. 아울러 야누스는 1월January을 상징하는 시작의 신인데, 국내 최초로 재즈 클럽의 간판을 달고 문을 연 이곳에 야누스라는 이름은 그래서 매우 적합했다.

하지만 처음은 늘 고통스러운 법이다. 아무도 가지 않은 길은 항상 험난한 돌밭이다. 아마도 박성연은 오로지 재즈를 부를 수 있고 또 들려줄 수 있다는 소박한 꿈 하나 때문에 다가올 어려움을 전혀 개의치 않았을 것이다. 하지만 현실은 소박한 꿈을 늘 기만한다. 야누스가 처음 문을 열던 날, 주변의 지인들이 그날을 축하해주기 위해 찾아왔지만 오기로 약속되었던 테이블과 의자

들이 오질 않아 사장이 서 있는 손님들 앞에서 진땀을 흘려야 했던 일은 지금은 우스운 추억담 정도에 불과하다. 클럽 운영을 위한 경제적이고 부차적인 여러 문제보다 박성연을 더욱 힘들게 했던 것은 아마도 재즈에 대한 대중의 몰이해였을 것이다. 박성연은 지난 1988년 7월, 월간 『객석』에 다음과 같이 쓴 적이 있다.

"우리가 열심히 연주한다고 꼭 열심히 들어주는 청중이 있는 것은 아니었다. 노래를 청해놓고 잡담이나 하고, 자기들 자리가 흥겨워 노래 소리보다도 더 크게 소란을 피우는 데 실망하던 때가 한두 번이 아니었다. 때로는 그런 사람들을 내쫓아 버리기도 했고, 연주하다가 중단해야 할 때도 가끔 있었다."

하지만 이에 실망만 하고 있을 박성연이 아니었다. 오히려 그는 야누스가 문을 연 지 2년 뒤인 1980년부터 야누스 정기 음악회를 열어 씨앗의 싹을 틔우기 위한 노력을 더욱 본격적으로 해나갔다. 단순한 클럽 연주가 아니라 준비된 프로그램과 연주를 지향했던 정기 음악회는 그때부터 무려 200회가 넘도록 꾸준히 열렸으니, 대략 한 달에 한 번 정도 열린 것으로 계산하면 햇수로 16년이 넘는 세월을 무대에 올린 셈이다. 이 무대를 통해 이판근의 〈조용한 아침의 나라〉, 〈재즈맨〉, 〈도약〉, 신동진의 〈샘〉, 신관웅의 〈나비〉, 정성조의 〈야누스의 꿈〉, 이정식, 조정수의 〈웨스 몽고메리의 꿈〉, 박성연의 〈사랑의 진실〉과 같은 국내 뮤지션의 의욕적인 창작곡들이 쏟아져 나왔고 그것은 당연히 야누스 정기 음악회의 공로였다(그리고 이 작품들은 지금이라도 다시

녹음되어 기록되어야 한다).

당시 야누스 밴드(그때는 야누스 재즈 동우회라 불렸다)의 멤버
들은 평소에는 일반 나이트클럽에서 생계를 위해 다른 음악을
연주하다가 야누스에 모일 때만 그들이 갈구하던 재즈를 연주할
수 있는 상황이었다. 그래서 멤버들은 낮에 약속 시간을 잡아 야
누스에 모여 연습을 하다가 밤이 되면 각자의 일터를 향해 흩어
졌는데, 그때마다 트럼펫 주자 강대관은 늘 "자, 이제 벽돌 지러
갑시다"라고 이야기했다고 한다.

그렇다. 당시 야누스가 없었더라면 그들에게 있어 연주란
아무런 꿈도 담기지 않은 단순한 노동이었을 것이다. 그래서 야
누스에 모인 그들은 같은 꿈을 꾸는 동지들이었다. 누군가가 당
시로서는 구경하기도 힘든 프랑스 코냑을 가지고 오자 멤버들이
모두 근처 순댓국집에 모여 그것을 막걸리 사발에 따라 마셨는
데, 드러머 조상국 씨가 사발을 쳐다보면서 "이건 코냑에 대한 모
독"이라고 말하며 너털웃음을 짓던 일을 박성연 씨는 아직도 기
억하고 있다. 또 그들은 어느 해 크리스마스에 시장 주변의 아이
들을 전부 초대해 음악과 함께 돈가스 파티를 열어준 적도 있었
는데, 생각해보면 요즘으로서는 상상도 하기 힘든 아름다운 풍
경이 당시 야누스에는 있었다. 그때의 아이들은 어른이 되어 지
금 어디에서 무엇을 하고 있을까.

클라리넷 주자 조 다렌스버그Joe Darensbourg와 피아니스트 오
스카 피터슨Oscar Peterson이 각각 자신들의 자서전에 붙였던 제목

'재즈 오디세이'는 오로지 그들만의 것이 아니었다. 그것은 클럽 야누스가 걸어온 긴 여정을 압축적으로 보여주는 단어이기도 하다. 1985년 야누스는 처음 문을 열어 7년간 머물렀던 신촌을 떠나 대학로 이화동으로 자리를 옮겼고, 11년 뒤인 1996년에는 잠시 이대 후문 근처로 이사했다가, 이듬해인 1997년에는 청담동으로 다시 옮겼고, 10년이 지난 2007년에는 지금의 서초동 교대역 근처에 새 둥지를 틀었다.

그 여정 가운데 박성연은 많은 사람들을 만났다. 많은 뮤지션과 재즈 팬들은 물론이고 그 가운데 몇몇 분들은 어쩌면 미련하고도 고집스러웠던 이 클럽을 물심양면으로 도왔다. 아무도 듣지 않을 것 같던 재즈가 갑자기 붐을 일으켰던 1990년대에는 동업자가 등장하기도 했다. 하지만 재즈라는 소수의 음악으로, 그것도 재즈 붐 이후에 제법 많아진 재즈 클럽들의 경쟁 사이에서 야누스가 버티기에는 서울이라는 곳은 너무도 버거운 고비용의 공간이었다. 야누스를 통해 재즈는 아주 천천히 이곳에서 뿌리를 내렸지만 그 뿌리가 하나의 과실이 될 때까지 기다리기엔 여전히 더 많은 시간이 필요했다. 2007년 야누스가 청담동을 떠날 때 한 신문에서 29년의 이 클럽이 결국 문을 닫는다고 보도한 것은 오랜 세월 누적된 야누스의 피곤을 감지했기 때문이었을 것이다.

하지만 그것은 오보가 되었다. 야누스는 지금의 서초동에 다시 문을 열었고 결국 자신의 서른 번째 생일을 지금 이 음반이 들려주듯이 많은 뮤지션, 그리고 재즈 팬들과 함께 맞이할 수 있

었다. 그것은 보통 일이 아니다. 아무리 재즈의 종주국인 미국과 재즈를 사랑하는 유럽과 일본이라 하더라도 30년간 유지된 재즈 클럽은 결코 많지 않다. 1934년에 문을 연 뉴욕의 '빌리지 뱅가드'는 2대代에 걸쳐 운영되고 있으며, 1949년에 개장한 '버드랜드'도 1965년에 문을 닫았다가 21년 뒤인 1986년에 새로운 주인에 의해 다시 문을 열었다. 대규모 자본에 의해 국제적인 프랜차이즈를 갖고 있는 블루노트는 야누스보다 3년 뒤인 1981년에 뉴욕에서 첫 문을 열었으며, 1959년에 시작된 덴마크 코펜하겐의 명소 카페 몽마르트도 1976년 새로운 주인에 의해 인수되어 운영되다가 지난 1993년에 결국 문을 닫고 말았다. 그러니까 모두들 지치고 힘들어하며 포기할 때 야누스는 끈덕지게 버텼으며, 재즈를 노래하는 박성연은 자신의 존재 이유를 되묻지 않은 것이다. 서른 번째 생일을 기념하는 잼세션과 그것을 담은 음반은 이렇게 우리 앞에 놓일 수 있었다.

1989년에 발매된 야누스 밴드의 첫 음반이자 유일한 음반인 《박성연과 Jazz At The Janus Vol.1》에서 만났던 초창기 멤버들의 연주를 이곳에서 다시 들을 수 있게 된 것은 오랜 재즈 팬들에게 가장 반가운 일일 것이다. 첫 음반에 참여했던 강대관, 신동진, 신관웅의 연주가 변함없이 이곳에서 다시 울려 퍼졌으며(특히 〈블루 멍크Blue Monk〉에 앞서 소회를 밝힌 강대관 선생의 짧은 인사말은 심금을 울린다), 최초의 정기 연주회에서 드럼을 연주했던 유영수, 4회 정기 연주회에서 프리 재즈를 연주했던 최선배 역시

근 30년간의 고락을 같이해 온 베테랑으로 이날 무대에 함께했다. 비록 음반에 담기지는 못했지만 아들 정중화(트롬본)와 함께 무대에 섰던 색소포니스트 정성조 역시 첫 음반에 참여했던 야누스의 핵심 멤버였다.

1980년대 말, 1990년대 초 야누스에 젊은 피를 수혈하던 방병조, 차현, 임인건, 이영경, 이정식, 정재열도 관록의 연주자가 되어 이날 '홈커밍 데이'를 찾았다. 이들의 무르익은 연주는, 30년 전과는 비교할 수 없을 만큼 두터워진 국내 재즈 연주자층이 어느 날 갑자기 만들어진 것이 결코 아님을 웅변적으로 이야기해준다.

이날 참여한 많은 젊은 연주자들을 일일이 호명하기엔 이 지면이 너무도 좁다. 그중 말로, 웅산, 박지우, 문혜원, 허소영의 출연은 박성연 이후 한국 여성 재즈 보컬의 계보가 화려하고 다채롭게 이어져 가고 있다는 사실을 보여준다. 또 한 가지 눈여겨봐야 할 대목은 세 명의 젊은 테너맨인 손성제, 신명섭, 이용문이 한 무대에 선 〈파커의 우울Parker's Mood〉로, 이들의 거친 테너 배틀은 미래를 바라보는 야누스 신의 얼굴에 환한 웃음을 주었을 것이다. 손성제는 이미 국내를 대표하는 색소포니스트 중 한 사람이 되었고, 신명섭과 이용문은 신동진 씨와 이정식 씨의 자제로, 2대째 계승되는 한국 재즈의 새로운 장후을 이들을 통해 보게 된다.

하지만 무엇보다 흥미롭게 듣게 되는 것은 재즈와 야누스를 통한 세대 간의 소통이다. 그것은 야누스가 아니면 좀처럼 보기

힘든 광경이다. 배장은의 피아노 위에 최선배가 트럼펫을 불고, 방병조와 이상민이 어울리며 신관웅과 전제곤이 함께 리듬을 맞추고 김가온이 이정식과 정재열을 받쳐주는 모습은 재즈 팬일수록 더욱 귀 기울여 듣게 되는 귀한 녹음이다.

음반을 들으며 우리는 지난한 세월을 거치고 살아남은 흔치 않은 가치를 지닌 재즈 클럽이 바로 우리 곁에 있다는 사실을 비로소 깨닫는다. 그리고 이 서른 번째 생일이 모두의 기립박수가 아깝지 않았던 우리 재즈 팬의 축제일이었음을 다소 늦게 절감한다. 하지만 그것은 결코 늦은 것이 아니다. 이 음반을 통해 그날의 기쁨을 함께 느끼고 여러 세대에 걸친 우리 뮤지션의 기량을 확인할 수 있다면 그것은 너무 늦은 것이 아니다. 그것이야말로 30년간의 여정이 맺은 값진 열매이므로. 야누스는 지금도 열려 있고 앞으로도 계속 열려 있을 테니까.

(2008)

49세 피아니스트의 빛과 그늘

빌 에번스, 《친화력》

피아니스트 빌 에번스의 마지막 7년은 연주자로서 비로소 환하게 불을 밝힌 그의 영예와 그로 인해 드리워진 짙은 그늘이 그의 삶 속에 공존했던 시기였다. 1950년대 말부터 점차 두각을 보이기 시작한 그의 연주는 1966년부터 그와 함께해 온 베이스 주자 에디 고메스^{Eddie Gómez}와의 농익은 연주를 통해 절정에 이르렀는데, 생전에 에번스가 네 번에 걸쳐 품에 안았던 그래미 트로피 가운데 세 번을 1969~1971년에 연이어 받았다는 사실은 그 시기가 이 내성적 피아니스트가 마침내 맞이한 전성기였음을 말해준다 (사후에도 그래미는 두 번에 걸쳐 에번스에게 영예를 안겼다).

재즈의 흐름이 급격히 록과 전기 사운드의 홍수에 휘말리던 당시에 순수한 피아니즘과 전통적인 트리오 방식을 고수했던 에번스에게 이러한 영예가 주어졌다는 사실은 눈여겨볼 대목이다. 그것은 시류와 무관하게, 세대를 초월해 설득력을 지니고 있던 에번스 특유의 마력이었으며 그 결과 그는 1977년 메이저 음반

사인 워너브라더스와 파격적인 조건으로 계약을 맺게 된다.

1970년대에 접어들면서 그는 악몽처럼 따라붙던 헤로인 중독에서 가까스로 벗어나고 있었으며 1973년 네넷 에번스$^{Nenette Evans}$와의 결혼은 그에게 꿈에 그리던 평온한 가정을 선사해주었다. 아들 에번이 태어나고 딸 맥신(그녀는 네넷이 전남편과의 사이에서 낳은 딸이다)이 부쩍 자라자 에번스는 1975년 뉴욕 맨해튼의 아파트를 떠나 뉴저지의 작은 마을 클로스터에 있는 3층짜리 저택으로 이사했는데, 그곳을 찾은 피아니스트 리치 베이락$^{Richie Beirach}$은 다음과 같이 전한 바 있다. "그는 매우 행복해했고, 실제로 완전한 행복을 느끼고 있었다. 그는 정말 완전히 딴사람이 된 것 같았다."

그것은 천성적으로 내성적이며 우울했던 한 인간이, 그리고 지난 20년간 클럽 피아니스트와 사이드맨의 세월을 거쳐 온 한 재즈맨이 마흔의 나이를 넘기며 비로소 맛보게 된 행복이었다.

그 무렵 에번스 트리오가 런던의 클럽 로니 스콧츠에서 공연했을 때 평론가 마이크 헤네시$^{Mike Hennessey}$는 몇 가지 질문을 통해 에번스로부터 다음과 같은 대답을 들었다.

"지난번 이곳을 다녀간 이후로 어떤 일이 있었나요?"

"음, 사실 그런 이야기를 하는 건 별로 좋아하지 않지만, 가족 일이 늘 내 마음의 중심에 있습니다. 물론 음악 일도 계속 진행하고 있지만요……."

"수입은 괜찮은가요?"

"오, 물론입니다. 의심할 여지없이 내가 이 일을 한 이후로 제일 좋은 상태죠."

확실히 당시 에번스의 음악은 베이락이 목격했던 그의 안락함을 언뜻 드러냈다. 특히 워너브라더스에서의 두 번째 음반이자 자신의 피아노 독주를 오버더빙해서 녹음한 '대화 3부작' 중 마지막 편인 《새로운 대화들New Conversations》은 그의 심경을 잘 대변한 작품이다. 16년간 자신의 매니저를 맡아 온 헬렌 킨Helen Keen을 위해 쓴 〈헬렌을 위한 노래Song for Helen〉, 딸에게 바쳐진 〈맥신Maxine〉, 아내를 생각하며 만든 〈네넷을 위하여For Nenette〉와 〈내 아내를 사랑해I Love My Wife〉는 모두 중년의 에번스가 가까운 사람들로부터 느낀 사랑과 감사를 표현한 아름다운 소묘들이다.

하지만 이 시기 그의 명성과 행복에도 불구하고 그의 삶 다른 한구석에 드리워진 그림자는 가시지 않았다. 1973년 그의 결혼은 그 직전까지 12년간 그와 함께 생활하며 실질적인 부인이나 다름없었던 일레인Ellaine Schultz의 자살이라는 상처를 낳았고, 피아니스트이자 음악 교사이며 무엇보다도 그의 유일한 형이었던 해리 에번스Harry Evans는 점점 더 깊어가는 우울증으로 고통받고 있었다.

에번스는 이러한 자신의 상처 역시 작품을 통해 드러냈다. 워너브라더스와의 첫 음반인 《당신은 봄을 믿어야 해요You Must Believe in Spring》는 일레인과 해리에게 바치는 슬픈 왈츠 두 곡(일레인을 위한 〈B단조 왈츠B Minor Waltz〉와 해리를 위한 〈우린 다시 만날 거

야We Will Meet Again〉)을 담고 있는, 에번스의 가장 어두운 내면을 담은 작품이다.

그런 면에서 에번스는 1970년대에 그가 누리던 명예와 안락함의 실체가 무엇인지, 그 화려함 이면에 여전히 버티고 있는 어두움이 얼마나 깊은 것인가를 알고 있었다. 그래서 그는 더욱 더 행복에 취하길 바랐고, 그 행복이 얼마나 불안하고 덧없는 것인가를 느끼고 있었는지도 모른다. 결혼 생활이 대략 5년쯤 되었을 때 불행히도 에번스는 코카인에 손을 대기 시작했고, 그 모습을 아이들에게 절대 보일 수 없었던 네넷은 두 자녀와 함께 코네티컷 뉴헤이븐 근교로 이사할 수밖에 없었다. 에번스는 뉴저지 포트리에 있는 작은 아파트에 남아 별거 생활을 시작했다.

하지만 예술가란 언제나 이따금씩, 아주 드물게만 자신의 작품을 통해 개인적 삶을 언뜻 보여줄 뿐이다. 에번스는 아무 일도 없다는 듯이 음악을 통해서 그 당시 채 2년도 남지 않은 자기 생의 마지막 고독을 향해 돌파하려 했다. 1978년 10월 30일부터 11월 2일까지 녹음된 음반 《친화력Affinity》(워너)에는 에디 고메스 이후 에번스 트리오의 정규 베이시스트로 낙점된 마크 존슨 Mark Johnson과, 에번스 트리오를 탈퇴했지만 공석인 드러머 자리를 위해 객원 연주자 자격으로 다시 돌아온 엘리엇 지그문드Eliot Zigmund, 그리고 색소포니스트이자 플루티스트인 신예 래리 슈나이더Larry Schneider가 참여해 새로운 에번스 사운드를 들려주었다. 하지만 무엇보다 이 음반의 변별성, 그리고 에번스 음악과의 친

화력은 특별히 초청된 하모니카 주자 투츠 틸레망Toots Thielemans에 의해 완성되었다.

1950년대 조지 시어링George Shearing 5중주단의 멤버로 두각을 나타내기 시작한 틸레망은 화려한 스튜디오 세션맨 경력을 거쳐 1964년 퀸시 존스의 녹음에 참여했는데, 존스가 재즈에서 팝으로 활동을 넓힘에 따라 틸레망의 행동 반경도 자연히 그 지역으로 넓혀지게 되었다. 뜻밖에도 이 음반에 담긴 폴 사이먼Paul Simon의 작품 〈당신의 사랑을 위해I Do It for Your Love〉는 1975년 틸레망이 참여했던 사이먼의 음반 《그 시절 이후로 아직도 미치겠어Still Crazy After All These Years》(컬럼비아)에 실린 곡이다.

하지만 이 곡은 결과적으로 에번스가 틸레망을 만남으로써 일회적으로 시도한 곡으로 남지 않았다. 에번스는 세상을 뜨기 대략 보름 전인 1980년 8월 말에 샌프란시스코의 클럽 키스톤 코너에서도 이 곡을 연주했는데(당시의 연주는 알파 레코드에서 발매한 부틀렉 《헌당식: 마지막 전집Consecration: The Last Complete Collection》에 기록되었다) 그의 전기 『빌 에반스: 재즈의 초상』을 쓴 피터 페팅거의 지적대로 당시의 연주는 그의 모계 혈통이 시작된 동유럽 음악에로의 소름끼치는 귀환을 담고 있다.

외형은 다를지라도 1978년의 이 초연 역시 본질은 마찬가지다. 에번스는 사이먼의 곡을 오로지 자신의 방식대로, 자신의 작품인 것처럼 자연스럽게 어루만진다. 여기에 틸레망은 마치 그와 오래전부터 함께해 온 사이드맨인 것처럼 비밀스러운 2중주

의 대화를 엮어간다. 이전에 한 번도 같이 연주한 적이 없는 두 인물이 폴 사이먼이라는 색다른 소재에서 만나 나눈 2중주. 이것이야말로 음악적 친화력의 표본이다.

이 신비스러운 친화력은 모든 곡 속에 담겨 있다. 흔히 들을 수 없는 〈깍지 완두Sno' Peas〉는 에번스가 즐겨 하는 매력적인 왈츠이며, 〈예수의 마지막 발라드Jesus' Last Ballad〉는 꿈결 같은 펜더 로즈 사운드로 다시 한 번 틸레망과 대화를 나눈 2중주이다. 슈나이더가 소프라노 색소폰과 플루트의 오버더빙을 통해 선사한 작품 〈토마토의 입맞춤Tomato Kiss〉에서는 틸레망의 하모니카와 에번스의 펜더 로즈가 더해져 모처럼 앨범의 한복판을 화려한 색채로 뒤덮더니, 당시 에번스가 가장 선호했던 작곡가 미셸 르그랑Michel Legrand의 〈자정의 저편The Other Side of Midnight〉에 이르러 다시 밤안개처럼 피어오르는 펜더 로즈의 소리 사이를 바람결처럼 꿰뚫고 지나가는 하모니카의 경적은 에번스, 틸레망, 그리고 르그랑의 불가분의 친화력을 깊은 어둠 속에서도 선명하게 세워놓는다.

그러므로 에번스가 즐겨 연주하던 〈이것만이 내가 원하는 것This is All I Ask〉, 〈술과 장미의 나날The Days of Wine & Roses〉, 〈블루 인 그린Blue in Green〉(앨범에 쓰인 〈Blue & Green〉은 오기誤記이다)과 발라드의 고전 〈몸과 마음Body & Soul〉에서 음악 전체를 아우르는 에번스의 친화력은 쉽게 예상할 수 있는 것이다. 그것은 그가 평생을 걸쳐 지향했던 연주의 교감, 인터플레이의 결과이며 동시에 우리 마음 깊은 곳에 우두커니 앉아 있는 외로운 영혼에 대한 공명

이다. 마흔아홉 살의 그는 아무렇지도 않게, 시침 뚝 떼고 또다시 그의 수많은 음반 중의 한 장을 만들었지만 그것은 어쩔 수 없이 우리의 가슴을 슬프게도 뒤흔든다. 그것은 오로지 진실한 음악만이 일으킬 수 있는 파고다.

이 음반은 오래전 국내 최초로 발매된 빌 에번스의 음반이다. 오랜 재즈 팬은 기억하겠지만 이 작품은 1983년 오아시스 레코드를 통해 국내에 발매되었고, 재즈를 갈망하던 당시의 음악 팬들에게 내린 새벽 비와 같은 음반이었다. 그리고 그 빗줄기는 해갈이 아니라 재즈에 대한 더 많은 갈증만을 남기고 홀연히 사라져버렸다. 그리고 27년이 지난 지금 이 음반은 LP에서 CD로 모습을 바꿔 다시 태어났다. 그사이 재즈 음반은 우리 곁에 넘쳐나게 되었고 지금은 그 누구도 재즈에 목말라하지 않는다. 하지만 여전히 섬세한 감상자라면 이 음반을 통해 일렁이는 자신의 마음을 느낄 것이다. 저 마음 깊은 곳에서 하염없이 울리는 심금이란 얼마나 절절한 것인지 이 걸작은 조용히 이야기해줄 수 있다. 그중 몇몇 재즈 팬들은 27년의 세월에도 변치 않은 그 울림에서 고전의 위대함과 그 속에서 되살아난 자신의 심성을 시린 가슴으로 새삼 맞이할 것이다. 위대한 음악과 우리 마음의 친화력이란 언제나 살아 있을 것이기에.

(2010)

240

5년 동안의 세공

존 루이스,
《J. S. 바흐, 평균율 클라비어곡집 1권의 전주곡과 푸가》

소위 '건반 음악의 구약성서'로 불리는 J. S. 바흐의 《평균율 클라비어곡집Das wohltemperierte Klavier》은 제목 그대로 당시의 새로운 건반 조율법으로 등장했던 평균율을 기반으로 작곡한 연주곡집이다. 《평균율 클라비어곡집》은 전체 두 권으로 구성되어 있는데 1권은 바흐의 나이가 36~37세였던 1721년에서 이듬해까지, 흔히 '쾨텐 시절'이라 불리던 시기에 작곡되었으며, 2권은 그의 나이 56~59세였던 1741년부터 1744년까지, 그의 '라이프치히 시절'에 작곡되었다. 그러니까 이 작품집은 바흐 음악의 중기와 후기에 두루 걸쳐 있으며, 건반 음악에 대한 바흐의 평생의 관심을 집대성한 것이라고 해도 과언이 아닐 것이다.

주지하다시피 이 작품집은 1, 2권 각각 '전주곡과 푸가'를 한 짝으로 하는 스물네 개의 곡들로 구성되어 있는데, 스물넷이라는 작품 수는 근대 음악의 화성 체계가 만들어낸 열두 개의 조성

을 장조와 단조에 모두 적용한 숫자로 바흐는 이들을 통해 조성 각각의 성격과 인벤션, 푸가와 같은 다선율의 작곡 기법을 집약적으로 들려준다.

유럽 근대 음악의 질서정연한 법칙이 20세기 신대륙에서 등장한 '이단의 음악' 재즈에서마저 다뤄진다는 사실은 다소 역설적이다. 그것은 바흐의 범음악적인 영향력이라고도 할 수 있다. 하지만 두 음악 사이의 관련을 자세히 들여다보면 특별한 유사성이 발견된다. 바로 조성을 통한 음악의 이해다. 바흐가 천착해 들어간 푸가의 기법은 기본적으로 조성을 기반으로 한 다양한 선율의 발전이라고 요약할 수 있는데, 이 점은 조성을 뿌리에 두고 즉흥연주를 전개하는 재즈의 기법과 매우 유사하다. 특히 통주저음(通奏低音, basso continuo)을 바탕으로 한 바로크 협주곡들은 재즈 밴드의 연주 양식과 정확하게 일치한다는 점에서 재즈는 19세기 브람스와 바그너보다는 18세기 바흐와 훨씬 가깝다.

조성으로 음악에 접근하는 재즈의 시각은 제2차 세계대전 직후 등장한 비밥이라는 당대의 새로운 조류를 통해 비약적으로 발전했다. 비밥은 종전에는 결코 들을 수 없었던 복잡한 화성 진행으로 재즈의 새로운 방향을 제시했는데, 피아니스트 존 루이스는 바로 이 운동의 초기 주역 중 한 명이었다. 1946년, 비밥의 주모자였던 디지 길레스피가 이끄는 빅밴드에서 피아노를 맡았던 루이스는 1948년 또 다른 혁신가 찰리 파커의 5중주단 일원으로 역사적인 녹음을 남겼으며, 이듬해에는 마일스 데이비스 9중

주단의 소위 《쿨의 탄생》(캐피틀)에 참여해 피아노와 편곡을 담당했다. 한마디로 그가 참여한 밴드는 1940년대 중후반 비밥 운동의 결정적인 장면을 만든 그룹들이었다.

하지만 루이스에게 재즈는 그의 생애에서 시간적으로 두 번째 음악이었다. 그가 일곱 살 때 피아노를 연주하기 시작한 것은 유럽 클래식 음악을 통해서였으며 바흐, 베토벤, 쇼팽 음악에 사로잡혔던 청년 루이스는 뉴멕시코대학과 맨해튼 음대에서 차례로 학위를 취득했다. 그가 뒤늦게 재즈에 매료된 것은 뉴멕시코대학 시절로, 그때 보았던 듀크 엘링턴 오케스트라의 공연은 그의 진로를 완전히 바꿔놓았다. 그럼에도 불구하고 루이스는 클래식 음악에 대한 열정을 여전히 유지했으며, 특히 바로크 음악과 재즈의 내적인 유사성은 그의 주된 관심사였다.

재즈가 아프리카 문화와 유럽 문화의 혼합 속에서 자연스럽게 탄생한 음악이란 점에서 유럽 클래식 음악에 대한 재즈의 관심은 다분히 본질적이다. 그러한 현상은 재즈 역사 속에서 종종 나타났는데, 1920년대 '심포닉 재즈'의 주창자였던 폴 화이트먼은 대규모 현악 파트를 자신의 빅밴드에 첨가함으로써 교향악단의 사운드를 만들려고 했으며(그의 오케스트라는 거슈윈George Gershwin의 피아노와 관현악을 위한 광시곡 〈랩소디 인 블루Rhapsody in Blue〉를 초연했다), 존 커비John Kirby 6중주단과 조 무니Joe Mooney 4중주단, 그리고 피아니스트 아트 테이텀Art Tatum은 1930년대부터 종종 클래식 음악의 레퍼토리를 자신의 연주 목록에 포함시켰다.

하지만 존 루이스처럼 이러한 음악적 성향을 지속적으로 유지한 재즈 음악인은 결코 쉽게 찾아볼 수 없는데(아마도 프랑스의 재즈 피아니스트 자크 루시에만이 유일하게 루이스와 비교될 수 있을 것이다), 그것은 1952년 디지 길레스피 빅밴드의 단원들로 결성된 그룹 모던재즈쿼텟(이하 MJQ)이 있었기에 가능했다.

원래 MJQ의 시작은 밴드의 비브라폰 주자인 밀트 잭슨Milt Jackson이 이끄는 4중주단이었다. 하지만 재즈에서 일반적으로 쓰이는 관악기 없이 비브라폰, 피아노, 베이스, 드럼으로 이루어진 명징한 앙상블의 이 팀을 위해 루이스가 정교한 실내악 풍의 음악을 열정적으로 만들어내자 잭슨은 그룹의 주도권을 루이스에게 넘겨주기로 결정하고 팀은 그들의 이름을 MJQ로 개명했다. 밴드의 성격이 바뀌자 탈퇴한 레이 브라운 대신에 베이시스트 퍼시 히스Percy Heath가 가입했고, 1955년 파리로 완전히 이주한 케니 클라크의 드럼 의자에 코니 케이Connie Kay가 앉은 것은 이 밴드의 마지막 멤버 변동이었다. MJQ는 1974년 해산하기까지, 그리고 1981년 재결성되어 1994년 케이의 타계로 활동의 종지부를 찍을 때까지 단 한 번의 멤버 변동도 없이 활동을 이어갔다. 정교한 실내악 앙상블과 분방한 즉흥연주를 자유자재로 구사할 줄 아는 이 밴드의 독보적인 성격은 흔들리지 않는 팀워크를 통해 가능했고, 그 점은 루이스가 평생에 걸쳐 자신의 음악적 관심사를 이어갈 수 있었던 토대였다. 교향악단의 프렌치 호른 주자이자 재즈에 대한 열정이 뜨거웠던 건서 슐러Gunther Schuller와 함께

결성한 재즈-클래식 음악 협회Jazz-Classical Music Society와 그들이 추구했던 소위 '제3의 흐름The Third Stream Music' 운동이 그리 오래가지 못했음에도 불구하고 루이스 음악이 오랜 일관성을 유지할 수 있었던 것은 MJQ가 없었더라면 불가능했을 것이다.

평론가 마틴 윌리엄스Martin Williams가 지적했듯이 밀트 잭슨의 이상향이 20세기 뉴욕 할렘이라면, 루이스의 이상향은 18세기 서유럽의 도시들이었다. 그러므로 루이스의 장대한 녹음 속에서 클래식 음악의 영향을 일일이 들춰내는 것은 어쩌면 무모할 것이다. 하지만 1958년 루이스의 음반 《유럽의 창문European Windows》(RCA)은 그가 MJQ의 범위를 넘어서서 슈투트가르트 교향악단 단원들과 함께 녹음한 독자적인 앨범으로, 이 음반에서 처음 녹음된 〈영국 캐롤England's Carol〉은 2년 뒤 MJQ의 음반 《모던재즈쿼텟과 오케스트라The Modern Jazz Quartet & Orchestra》(애틀랜틱)에서 다시 한 번 녹음되었다. 건서 슐러가 지휘를 맡은 이 앨범에는 슐러가 작곡한 〈재즈 4중주단과 오케스트라를 위한 협주곡Concertino for Jazz Quartet and Orchestra〉과 독일 작곡가 베르너 하이더Werner Heider의 〈디베르티멘토Divertimento〉도 담겨 있다(MJQ와 오케스트라의 협연은 뉴욕 체임버 심포니 오케스트라가 함께한 1987년 애틀랜틱 음반 《세 개의 창Three Windows》으로 이어진다). 1964년 음반 《보안관Sheriff》에서는 빌라로부스Heitor Villa-Lobos의 〈브라질풍의 바흐Bachianas Brasileiras〉가 연주되었으며 같은 해에 녹음된 《협연Collaboration》(이상 애틀랜틱)에서는 기타리스트 라우린도 알메이다

Laurindo Almeida와 함께 로드리고Joaquin Rodrigo의 〈아랑후에스 협주곡 Concierto de Aranjuez〉의 제2악장이 연주되었다.

MJQ가 중창단 스윙글 싱어스The Swingle Singers와 함께 1966년 에 녹음한 《방돔 광장Place Vendôme》(필립스)은 바로크 음악과 재즈 의 결합이라는 측면에서 가장 주목해야 할 음반이다. 이 음반에 서 루이스는 퍼셀Henry Purcell의 오페라 《디도와 에네아스Dido and Aeneas》 중 비탄의 아리아 〈내가 땅 위에 누웠을 때When I am laid in earth〉와 바흐의 〈G선상의 아리아Air on the G String〉 등을 편곡했지 만 중창단의 다성부를 십분 활용한 바흐의 〈6성의 리체르카레 Ricercare a 6〉(《음악의 헌정Musikalisches Opfer》 중에서)는 바흐에 대한 루이스의 이해가 얼마나 깊이 진전되었는지를 선명히 들려주는 걸작이다. MJQ의 1973년 음반 《바흐 블루스Blues on Bach》(애틀랜틱) 는 제목 그대로 바흐 작품만을 기초로 한 음반으로 여기에는 〈이 제 한 해가 끝났도다nun geht das Jahr zu Ende〉(BWV 28), 〈눈 뜨라고 부 르는 소리 있도다Wachet auf, ruft uns die Stimme〉(BWV 140), 〈예수, 인간 의 소망과 기쁨이시여Herz und Mund und Tat und Leben〉(BWV 147) 등 가장 유명한 칸타타들이 4중주로 편곡되어 실려 있다. 이 음반에서 피 아노 대신 하프시코드를 연주한 루이스는 마지막 곡으로 〈어린 이들의 눈물Tears from the Children〉이라는 작품을 실었는데 비교적 낯 설었던 이 선율은 돌이키건대 이 음반에서 가장 의미심장한 녹 음임에 틀림없다. 바흐의 《평균율 클라비어곡집》 1권 중 〈전주 곡 8번 E플랫 단조〉를 편곡한 이 연주는 11년 뒤에 루이스가 착

수할 거대한 프로젝트의 단초였던 것이다.

바흐 탄생 300주년을 1년 앞둔 1984년(루이스의 나이 64세), 재즈계에서 가장 진지한 이 피아니스트는 프로듀서 코야마 키요시児山紀芳의 제안에 따라 바흐의 《평균율 클라비어곡집》 1권 녹음을 시작했다. 그렇게 해서 나온 《J. S. 바흐, 평균율 클라비어곡집 1권의 전주곡과 푸가J. S. Bach, Preludes & Fugues from The Well-Tempered Clavier Book 1》(데카)는 바흐의 원곡에 루이스가 재즈의 즉흥연주를 가미한 것으로, 보통 CD 한 장 반 정도에 담기는 1권의 길이는 루이스의 추가된 연주를 통해 CD 넉 장으로 불어났다. 아울러 전곡 녹음에는 5년의 시간이 필요했는데 1984년 1월과 9월, 1985년 10월(이상 1, 2집), 1988년 8월(3집), 1989년 12월(4집)로 나뉜 녹음 진행을 통해 전곡이 비로소 완성되었다(루이스 나이 69세).

루이스는 스스로 이 음반의 의도를 다음 두 가지로 요약했다. 첫째는 재즈의 느낌에 관한 자신의 생각을 《평균율 클라비어곡집》의 전주곡과 푸가 속에 삽입시키는 것이며, 둘째로 바흐 원곡의 구조와 성격을 손상시키지 않으면서 작곡에 즉흥연주의 요소를 도입하는 길을 찾아내는 것이었다. 이를 위해 루이스는 자신이 해석한 《평균율 클라비어곡집》에서 몇몇 곡의 예외가 있기는 하지만 일정한 양식을 마련해놓았다. 첫째, 전주곡은 피아노 독주로 연주하되 연주가 중반부를 넘어서면서 원곡으로부터 영감을 받아 즉흥적으로 작곡된 새로운 선율을 덧붙이는 것이다. 이때 루이스는 다분히 재즈적인 어법을 바흐와 연결시키는데,

특히 〈전주곡 13번〉에서 등장하는 영가靈歌 풍의 선율은 매우 인상적이다(반면에 〈전주곡 8번〉은 그 예외로, 종교적인 엄숙함이 흐르는 이 곡에서 루이스는 새로운 선율을 거의 더하지 않았다). 루이스가 마련한 두 번째 양식은 푸가 부분을 실내악 편성으로 연주함으로써 여러 성부의 선율을 더욱 선명하게 드러내는 것이었다. 원래의 작품이 2성 혹은 3성 푸가일 때 루이스는 피아노에 기타 혹은 베이스 혹은 두 악기를 모두 사용하며, 4성 푸가일 때는 바이올린 혹은 비올라, 5성 푸가인 경우 두 현악기가 모두 등장하는 편성을 만들었다(물론 여기에도 예외가 있는데, 루이스는 4성 푸가인 5번과 2성 푸가인 10번을 뜻밖에도 피아노 독주로 연주했다).

이 음반이 5년의 세월에 걸쳐 녹음되었고 바흐의 작품을 순서대로 녹음하지 못하고 뒤섞을 수밖에 없었던 것에는 여러 가지 이유가 있었을 것이다. 우선 바흐의 전주곡에 상응해서 적절한 악상을, 그것도 즉흥적으로 표현하기 위해서는 루이스에게 적지 않은 시간이 필요했을 것이다. 아울러 푸가 부분을 실내악 편성으로 편곡하고 안정되게 연주하는 것도 많은 리허설이 필요한 작업이었을 것이다. 하지만 무엇보다도 가장 기본적이며 중요한 문제는 루이스가 전주곡을, 그리고 몇 곡의 푸가를 피아노 독주로 완벽하게 소화해야 하는 점이었다. 마치 연습곡과도 같은 외형의 이 곡을 숙련되게 연주한다는 것은 일급 콘서트 피아니스트에게도 결코 쉬운 일이 아니며(그 유명한 글렌 굴드Glenn Gould의 녹음은 셀 수 없이 많은 스튜디오 편집 과정을 통해 완성되었다)

더욱이 루이스가 이 음반을 통해 구사하는 인벤션과 푸가는 재즈에서 전대미문의 연주였다.

비밥 시대 이후 재즈에서 피아노 연주는 왼손의 선율 기능을 약화시킴으로써 오른손의 단선율을 부각시키는 방향으로 전개되었는데, 그러한 경향 속에서 양손의 완벽한 균형을 유지한 채 전개되는 루이스의 푸가 연주는 바흐의 유명한 테마만을 주제에서 슬쩍 제시하고 관습적인 즉흥연주로 넘어가는 많은 재즈 피아니스트들의 바흐 연주와는 근본적으로 다른 것이었다. 그것은 평생을 두고 바흐를 연주했던 루이스만의 값진 결실이라고 말해야 할 것이다.

하지만 루이스의 《평균율 클라비어곡집》에서 느끼는 경이로운 대목은 역설적이게도 재즈를 통해 만들어진다. 몇몇 평론가들은 MJQ의 음악을 두고 스윙이 결여되었다는 비판을 오랜 세월 해 왔지만 안목이 있는 재즈 팬들은 우아하고 탁월한 스윙이 MJQ 매력의 정수임을 쉽게 파악하고 있었다. 특히 루이스가 카운트 베이시와 같은 간결한 타건으로 만들어내는 음의 여백은 트럼펫에서 마일스 데이비스가 그랬던 것처럼 완벽한 타이밍을 만들어낸다. 푸가 연주에서 다선율로 연주되던 피아노-기타-베이스가 어느새 하나의 리듬으로 통일되면서(이때 기타는 스트로크로 화음을 연주한다) 루이스의 피아노 솔로를 받쳐주는 스윙을 만들어낼 때 그것은 재즈의 매력 그 정점에 깃털처럼 사뿐히 올라선다. 바로크 음악의 통주저음이 환생한 것 같은 이 소리는 20세

기 신대륙의 음악 속에도 깃들여진 오랜 음악의 전통을, 그리고
좋은 음악이라면 공통적으로 있게 마련인 넘실대는 리듬의 향연
을 우리에게 전달해준다. 이것은 존 루이스라는 비범한 인물이
기에 가능했던 악흥의 순간이었다.

(2012)

1977년 덴하그 북해 재즈 페스티벌에서의 존 루이스(왼쪽)와 데이피 브루벡
© Wikimedia Commons

육체와 정신처럼

박성연과 프란체스카 한, 《몸과 마음》

재즈 평론가 마틴 윌리엄스는 자신의 저서 『재즈의 전통The Jazz Tradition』에 이렇게 썼다. "재즈란 고도의 개성을 갖고 있는 음악인들이 철학적인 느낌마저 깃든 앙상블을 만들기 위해 상호 존중과 협력을 필요로 하는 음악이다." 언뜻 들으면 그저 평범한 것 같은 이 말은 조금 음미해볼 필요가 있다.

우선 재즈란 즉흥연주의 음악이란 점을 되새기자. 즉흥연주란 누군가에 의해 미리 쓰인, 지시된 음악이 아니므로 그것이 연주자에 의해 만들어지는 순간 연주자의 개성이 발현될 수밖에 없다. 하지만 그 개성의 발현이 무한대로 허용되는 것은 아니다. 연주하는 곡의 기본적인 틀(해당 곡의 선율, 화성, 박자, 템포)에 구속받는다. 그 안에서 자신만의 적절한 개성을 발휘하는 일은 숙련된 연주자만이 할 수 있다. 기본적인 틀이 없다면 음악의 규칙이 해체되며, 반면에 그 안에 개성이 없다면 재즈의 생명은 날아가 버린다.

재즈에서 훌륭한 앙상블이란(마틴 윌리엄스의 표현을 빌리자면 "철학적인 느낌마저 깃든 앙상블"이란) 교향악단의 지휘자가 정교하게 끌어낸 앙상블과는 다른 것이다. 교향악단의 지휘자는 악단의 단원이 바뀌었다고 해서 다른 음색을 만들어내려고 하지 않는다. 오로지 작품에 대한 자신의 견해를 관철시키려고 할 뿐이다. 하지만 재즈 빅밴드의 지휘자는 밴드의 멤버가 바뀌면 다른 음색을 고민해야 한다. 연주자마다 개성이 다르고 그 개성들의 어울림이 또 다른 색깔을 만들어내기 때문이다. 그러므로 재즈 연주자는 자기 빛깔을 잃어서는 안 된다. 자기 색채를 유지하되 동시에 다른 개성과의 만남 속에서 새로운 화학 작용을 일으켜야 한다. 그래서 언뜻 전혀 어울릴 것 같지 않은 연주자들이 만나 뜻밖에도 훌륭한 연주가 탄생하는 분야가 재즈다. 존 콜트레인과 조니 하트먼Johnny Hartman이 만나 재즈 보컬의 고전을 탄생시킬 것이라고 누가 과연 상상이나 했겠는가. 더할 나위 없이 꽉 짜인 데이브 브루벡 4중주단이 카먼 맥레이Carmen McRae와 함께 걸작을 만들어낼 것이라고는 아마 그 누구도 예상하지 못했을 것이다.

그런데 이 뜻밖의 결과들에는 예외 없는 공통점이 있다. 바로 자신의 개성을 지키면서 동시에 상대방을 존중하고 상대방과 협력하는 '기본적인' 자세다. 이 기본적인 자세는 생각처럼 쉽지 않다. '보통의 연주자'라면 협업의 과정 속에서 불가피하게 나타나는 충돌을 경험하며 '나는 저 사람과 스타일이 맞지 않아'라고 쉽게 단정해버리기 때문이다. 그러한 판단을 하는 순간 음악은

그 지점에서 멈춰버린다. 더 이상 서로 농밀한 대화를 나눌 수 없다. 음악은 건성으로 흐르며 그저 겉돈다. 그런 면에서 여기서 말하는 '보통의 연주자'는 그들의 음악적 기량을 이야기하는 것이 아닐 수도 있다. 좀 더 정확히 말하면 그것은 심성 혹은 두 연주자 사이의 관계에 관한 것이다. 다시 말하지만 그것은 존중과 협력이다.

보컬리스트 박성연과 피아니스트 프란체스카 한(프란체스카 Francesca는 그녀의 세례명이자 해외 무대에서 사용하는 이름이며 본명은 한지연이다)은 확실히 다른 스타일의 뮤지션이다. 박성연은 오랜 세월 동안 메인스트림 재즈를 기반으로 발라드를 추구해 온 보컬리스트이며, 프란체스카 한은 2010년대를 넘어서면서 점차 자신의 아방가르드적인 색채를 선명히 하는 피아니스트이다. 나는 프란체스카 한이 보컬리스트를 반주해주는 것을 들어본 일이 없다. 단 한 번의 예외가 있다면 박성연, 프란체스카 한 두 사람이 심야 라디오 토크쇼에 출연했을 때 옆에서 지켜본 것이었는데, 당시 두 사람의 노래와 연주는 깊은 밤의 분위기를 운치 있게 만들어주기는 했지만 그렇다고 그것이 두 사람의 수많은 연주 가운데서 아주 특별한 것은 아니었다. 어찌 보면 당연했다. 특히 생방송이란 늘 음악보다는 진행의 편의에 초점을 맞출 수밖에 없고 더욱이 그날 프란체스카 한이 연주한 악기는 소형 일렉트릭 피아노였다. 그러한 제약 조건을 섬세하게 헤아리지 못했던 나는 두 사람이 정규 앨범을 녹음한다는 소식에 그냥 평범하

고 수더분한 음반이 나오겠구나, 하고 예상했다. 물론 그런 예상은 어리석은 것이었다.

무엇보다도 두 사람은 가까운 사이다. 음악 경력으로 치자면 꽤 긴 시간의 차이가 있지만 옆에서 보는 두 사람의 관계는 사제지간이라기보다는 좀 더 허물없는 선후배처럼 느껴진다. 2002년 프란체스카 한은 재즈 피아니스트로서의 첫발을 내딛기 위해 박성연이 당시에 이미 26년째 운영하고 있던 재즈 클럽 야누스를 찾아갔다. 그때 박성연은 프란체스카의 연주를 듣고는 그녀의 재능을 즉각 알아차렸다. 2년 뒤 프란체스카 한은 재즈를 더 공부하기 위해 뉴욕으로 건너갔지만 두 사람의 관계는 끊기지 않았다. 뉴욕 재즈의 흐름을 직접 보기 위해 박성연이 그곳으로 여행을 갈 때면 프란체스카 한은 여러 편의를 제공해주었고 두 사람은 함께 여러 클럽 공연을 관람하며 음악적 견해를 나눴다. 물론 프란체스카 역시 공부를 마치고 연주자로서 뉴욕 생활을 하면서 간간히 서울을 방문할 때마다 클럽 야누스에서 연주하는 일정을 결코 빼놓지 않았다. 두 사람의 친분과 서로에 대한 존중은 세월만큼이나 두텁고 든든했으며, 그런 의미에서 이 앨범은 세월의 산물이기도 하다.

2012년 뉴욕 생활을 정리하고 서울로 돌아온 프란체스카 한은 박성연과의 듀오 음반을 더욱 구체적으로 생각했다. 그녀는 박성연이 즐겨 부르는 스탠더드 넘버 300여 곡을 받아 그 가운데서 열한 곡을 직접 골랐고(이 열한 곡은 모두 녹음되었지만 그 가운데

앨범 분위기에서 다소 벗어난 빠른 곡들은 앨범에 실리지 않았다) 앨범에 실릴 곡의 순서까지도 스스로 결정했다. 박성연은 그 모든 결정을 프란체스카 한에게 일임했다. 그것은 이 베테랑이 자신의 후배를 그만큼 신뢰했다는 뜻이다.

수록곡이 결정되자 두 사람은 클럽 야누스와 프란체스카 한의 연습실을 오가면서 마치 음악회 프로그램처럼 앨범 수록곡 전체를 처음부터 끝까지 열 차례 이상 노래하고 연주했다. 그런 가운데 두 사람은 서로의 의견을 교환했고, 그러한 과정 속에서 무엇보다도 두 사람의 개성이 온전하게 지켜진 것은 대단히 다행스러운 일이다. 왜냐하면 아무런 고집 없는 어정쩡한 지점에서의 절충은 박성연-프란체스카 한 두 사람의 만남, '고도의 개성'의 만남을 퇴색시키기 때문이다.

기본적인 선곡이 프란체스카 한의 것이었다면 아마도 각 곡의 조성과 템포는 박성연의 선택이었을 것이다. 그녀는 이 모든 곡을 발라드로 해석했고, 심지어 보통 보사노바 리듬으로 부르는 〈코르코바두Corcovado〉도 이곳에서는 장단의 숨을 죽였다. 그런 가운데 아마도 예리한 재즈 팬인 당신은 여기에 담긴 곡 속에서 빌리 홀리데이Billie Holiday의 숨결을 느꼈을지도 모른다. 우연히도 이 앨범에 선택된 곡들 가운데는 홀리데이의 애창곡이 여럿 눈에 띄기 때문이다. 하지만 예외적으로, 홀리데이보다는 다소 빠른 템포로 스윙 느낌을 불어 넣은 〈당신을 볼 거예요I'll Be Seeing You〉는 그 신선함이 귓가에 오래 맴돈다. 애틋한 그리움을 초여

255

름의 싱그러운 느낌에 담은 어빙 카할Irving Kahal의 노랫말이 다소
메마른 박성연의 음성을 타고 전달될 때 그 묘한 여운은 누구에
게서도 느낄 수 없는 것이다.

> **"당신을 볼 거예요. 사랑스러운 여름의 하루하루 속에서.**
> **그 빛과 화사함 속에서 난 늘 당신을 생각할 거예요.**
> **아침 햇살 속에서도 당신을 볼 거예요.**
> **밤이 찾아오면 달을 바라보겠지만**
> **그 속에서도 난 당신을 볼 거예요."**

하지만 당연히 박성연은 이 앨범에서 일방통행하지 않는다.
고전적인 레퍼토리들이 이 앨범에서 새롭게 피어남에 있어 프란
체스카 한의 개성이 결정적인 한몫을 했다. 박성연은 다음과 같
이 말했다.

"만약 프란체스카가 마냥 스탠더드하게 연주했다면 이 작업
은 이처럼 흥미롭지 않았을 거예요. 그녀의 실험적인 성향, 미묘
한 뉘앙스가 슬며시 등장할 때 제 노래도 새로워져요. 분명히 말
씀드릴 수 있는 것은 제가 듀오로 녹음할 수 있는 피아니스트는
현재까지 프란체스카가 유일하다는 사실이죠."

박성연은 템포를 엄밀히 지키는 가수가 아니다. 그녀는 가
사와 감정에 충실하며 그때마다 자연스러운 루바토를 구사한다.
베이스와 드럼이 빠진 듀오에서 그녀의 노래가 절묘하게 들리는

이유는 바로 그 때문이다. 이때 악절과 악절 사이에 불규칙하게 남는 공간을 피아니스트가 적절히 메워야 한다. 그래야 음악은 고비고비를 유유히 넘어간다. 더욱이 프란체스카 한은 자신에게 주어진 솔로의 공간에서조차 박성연의 음성과 대화를 나누듯이 연주한다. 그녀의 손놀림은 좋은 기량의 피아니스트들의 관습적인 연주와는 확연히 다르다. 마치 가사를 음미하며 노래를 부르는 것 같다. 그것은 오래전 세라 본^{Sarah Vaughan}의 반주자였던 지미 존스^{Jimmy Jones}의 연주에 비할 만하다. 하지만 프란체스카 한의 스타일은 자신만의 색깔이 확고하다. 〈몸과 마음〉의 중반부 솔로에서 그녀의 아르페지오는 마치 그라데이션처럼 펼쳐지는데, 출발점 혹은 중간 몇 음의 미묘한 변화는 보통의 〈몸과 마음〉에서는 좀처럼 기대할 수 없는 독특한 빛깔을 낳았다(이 솔로를 듣고 〈몸과 마음〉이 연주되고 있다고 맞힐 수 있는 사람이 과연 얼마나 될까?).

이 곡의 제목처럼 두 사람은 마치 몸과 마음의 관계와도 같다. 에스테르처럼 흩날리는 프란체스카 한의 피아노가 정신이라면, 박성연의 음성은 그곳에 살이 붙고 피가 흐르며 환희와 아픔이 있는 육체를 부여한다. 둘은 확연히 다르다. 그럼에도 서로 떨어지지 않고 음악이라는 하나의 실체를 완성한다. 둘을 연결해주는 것은 스탠더드 넘버라는 기본적인 틀, 그리고 그 속에 노랫말로 담긴 사람들의 오랜 감정이다. 육체와 정신은 모두 그 감정을 기억하며 서로를 보듬는다. 박성연은 프란체스카 한을 가

리켜 "가사를 음미할 줄 아는 피아니스트"라고 했다. 프란체스카 한은 뉴욕으로 유학길에 오르기 얼마 전 박성연의 노래 〈우리 서로 알고 있지만For All We Know〉을 반주하다가 눈물을 흘렸다고 했다. 이 곡을 위해 샘 루이스Sam M. Lewis가 쓴 가사를 보면 이렇다.

"우리 서로 알고 있듯이 이건 그냥 꿈일지도 몰라요.
강물 속에서 흐르는 물결처럼 나타났다 사라지는 것인지도 몰라요.

오늘 밤 사랑해주세요. 내일은 그냥 내일일 뿐이에요.
우리 서로 알고 있듯이 내일은 결코 오지 않을 수도 있어요."

노랫말을 음미하며 이 곡의 아름다운 선율을 감상하자. 두 사람의 농밀한 대화에 귀 기울여보자. 아름다운 대화의 음악을 들을 수 있는 기회는, 그런 시간은 누구에게도 그리 많이 남아 있는 게 아니니까 말이다.

(2014)

멜다우 프로그램의 구성을 읽다!

브래드 멜다우 트리오, 《시모어가 헌법을 읽다!》

브래드 멜다우 트리오의 2018년 신작이 발표되었다. 멜다우의 서른한 번째 앨범이며(공동 리더 앨범을 포함해서) 브래드 멜다우 트리오의 열다섯 번째 앨범이고, 멜다우-래리 그레나디어^{Larry Grenadier}-제프 밸러드^{Jeff Ballard}의 라인업으로는 여섯 번째 앨범이다.

계산해보면 이는 멜다우가 1995년부터 지난 23년 동안 매해 한 장 이상의 앨범을 계속 발표했다는 뜻인데, 긴 세월 동안 이러한 창작 에너지를 발휘하며 유지해 온 뮤지션은 극소수에 불과하다. 입장에 따라서는 멜다우의 이러한 다작이 너무 과도하다고 생각할 수도 있겠지만, 그것은 재즈의 거장들에게는 공통적으로 나타나는 현상이다. 그러니까 섬세한 후반 작업과 마케팅 전략이 필요한 팝 앨범들과는 달리, 라이브 녹음을 통해 앨범을 만들 수 있는 재즈 연주자들의 경우에 왕성한 앨범 발표는 그들의 실력과 인기에 비례한다. 루이 암스트롱, 듀크 엘링턴, 카운트 베이시, 셀로니어스 멍크, 디지 길레스피, 마일스 데이비스, 존

콜트레인, 스탠 게츠, 빌 에번스, 키스 재럿 등의 예가 이를 말해 준다. 다시 말해 브래드 멜다우는 지난 20년간 재즈를 대표해 온 이 시대의 명인이다.

멜다우는 이 앨범을 녹음하기 전, 세상을 떠난 영화배우 필립 시모어 호프먼Phillip Seymour Hoffman을 꿈에서 보았다고 한다. 꿈속에서 멜다우는 피아노를 연주하고 있었고, 그 옆에서 시모어는 조금은 슬픈 목소리로 헌법을 읽고 있었는데 멜다우는 잠에서 깨자마자 꿈속에서 들렸던 피아노 선율을 악보에 옮겨 적었고 그 기이한 꿈 한 편은 이 앨범의 모티브가 되었다.

이번 앨범 《시모어가 헌법을 읽다!Seymour Reads the Constitution!》 (넌서치)에는 파퓰러 송, 기존의 재즈곡들, 그리고 멜다우의 새 작품들이 고르게 담겨 있다. 비교적 근래의 앨범과 군이 비교하자면, 2012년에 발표된 《당신은 어디서 출발하나요Where Do You Start》 (넌서치)와 그 성격이 유사하다.

이 앨범에 담긴 파퓰러 송 중에서 재즈 팬이라면 아마도 〈사랑에 빠진 것처럼Almost Like Being in Love〉이 가장 친숙할 것이다. 프레더릭 뢰베Frederick Loewe가 1947년 뮤지컬 《브리가둔Brigadoon》을 위해 쓴 이 곡은 냇 킹 콜의 노래로 가장 널리 알려졌으며 재즈 팬이라면 레드 갈런드Red Garland, 쳇 베이커의 연주 등을 기억할 것이다. 멜다우 트리오는 이 친숙한 첫 곡에서도 그들의 개성을 마음껏 드러내는데, 멜다우의 모험적인 화성과 베이스-드럼과의 적극적인 상호작용은 일흔 살이 넘은 이 곡에 싱싱한 젊음을 부

여한다.

일반적인 재즈 피아니스트와는 달리 멜다우가 1960년대 이후의 록 넘버들을 레퍼토리로 삼은 것은 1996년 앨범 《트리오의 예술 1집The Art of the Trio Vol. 1》(워너)에서부터 이미 알려졌다. 당시 멜다우가 녹음했던 곡은 비틀스의 〈블랙버드Blackbird〉로, 이후에도 그는 〈친애하는 마사Martha My Dear〉, 〈그녀가 집을 떠나네She's Leaving Home〉 등 레넌John Lennon/매카트니Paul McCartney의 곡을 계속 연주했다. 하지만 좀 더 정확히 언급하자면 멜다우에게 영감을 주는 인물은 폴 매카트니다. 멜다우는 매카트니 풍의 선명하고 인상적인 선율에 매료되어 있다고 보이는데, 그 점은 이후에도 녹음한 〈나의 밸런타인My Valentine〉, 그리고 이 앨범에 담긴 〈멋진 날Great Day〉과 같은 매카트니의 곡에서 분명히 확인된다. 때때로 재즈 연주자들이 파퓰러 송을 다룰 때 보여주는 화성적인 접근과는 달리, 멜다우는 이들 곡에서도 그 선율을 흐트러뜨리지 않는다. 멜다우는 매카트니가 부른 노래의 선율을 잘 유지해가면서(중반부에는 그 주도권을 래리 그레나디어에게 넘기면서도) 연주 후반부에 자신의 즉흥성을 발휘한다.

같은 성향의 곡으로 함께 실린 비치 보이스The Beach Boys의 〈프렌즈Friends〉(브라이언 윌슨Brian Wilson 작곡)는 매우 신선한 선곡으로, 심지어 왜 이 곡이 아직까지 재즈 연주자들에 의해 자주 다뤄지지 않았는지가 의아할 정도로 재즈와 잘 어울리는 왈츠곡이다. 멜다우는 서주에서 매력적인 화음과 즉흥선율을 넣어 재즈

팬들의 귀를 단숨에 사로잡는다.

멜다우 트리오는 이 앨범에서 그리 잘 알려져 있지 않은 옛 재즈 작품 두 곡을 연주했다. 그중 한 곡인 〈데다De-Dah〉는 비운의 피아니스트 엘모 호프Elmo Hope의 작품으로, 이 곡은 멜다우로서는 처음으로 시도한 호프의 곡이면서 멜다우의 이전 녹음과 미약하나마 연관이 있다. 멜다우는 앨범 《당신은 어디서 출발하나요》에서 트럼펫 주자 클리퍼드 브라운Clifford Brown의 작품 〈브라우니가 말하다Brownie Speaks〉를 녹음한 적이 있는데, 브라운은 5중주 편성으로 1953년 6월 9일 〈브라우니가 말하다〉와 함께 〈데다〉를 녹음했다. 이 두 곡은 모두 브라운의 유작 《추모 앨범Memorial Album》(블루노트)에 실렸으며 호프는 〈브라우니가 말하다〉와 〈데다〉를 포함한 이 앨범의 다섯 곡에서 피아노를 연주했다. 〈데다〉에서 그레나디어의 베이스 솔로 후에 등장하는 멜다우의 솔로는 잘 계획된 전개도를 펼쳐 보이는 것 같다. 솔로는 코러스가 전개될수록 기본 화성에서 엇나간 듯한 쌉싸름한 느낌을 주는데, 그것은 다분히 '멜다위시Mehldauish'하다. 제프 밸러드의 후반부 드럼 솔로는 밥 스타일의 이 곡의 성격을 더욱 분명히 하면서 곡을 끝맺는다.

또 하나의 재즈곡 〈비어트리스Beatrice〉는 전위파 목관악기 주자 샘 리버스의 대표적인 작품이다. 리버스가 그의 아내 비어트리스를 위해 쓴 이 사랑스러운 발라드를 멜다우는 좀 더 빠른 템포로 경쾌하게 연주한다. 역시 모험적인 감각의 멜다우의 솔로

는 후반부에 밸러드와 트레이드 솔로를 전개하면서 이 곡을 무대의 마지막 곡으로 변모시켰다. 감상자는 이 곡이 끝났을 때 최고의 재즈 공연 실황을 눈으로 직접 본 것 같은, 요란한 박수 소리가 들릴 것 같은 기분에 젖어 든다.

하지만 멜다우의 팬이라면 위의 곡들만으로 멜다우 본연의 색깔이 완성됐다고 느낄 수 없을 것이다. 여기에는 반드시 멜다우 본인의 작품이 필요하다. 좀 더 우울하고 불안하며 심지어 엇나가는 듯한(〈소용돌이Spiral〉 속 왼손의 반복되는 리프 멜로디 위에서 펼쳐지는 오른손의 즉흥 멜로디를 들어보라) 분위기는 멜다우의 작품에서만 가능하다. 앨범의 맨 앞을 장식하는 〈소용돌이〉와 〈시모어가 헌법을 읽다!〉의 불안과 우울이 앨범을 지배했을 때 불현듯 이어지는 〈사랑에 빠진 것처럼〉의 순수함, 경쾌함은 그래서 배가된다.

그렇게 이어진 앨범 전반부를 〈데다〉가 끝맺어주었다면, 이후에 시작된 2부의 〈프렌즈〉와 〈멋진 날〉 사이에서 멜다우의 작품 〈텐 튠Ten Tune〉은 다시 한 번 긴장을 고조시킨다. 곡이 중반부를 넘어서면서 무대의 조명은 어느덧 피아노에 홀로 앉아 있는 멜다우만을 비춘다. 그것은 잠시나마 고독에 빠진 암울한 방랑처럼 느껴진다. 이어지는 〈멋진 날〉의 멜로디가 단조임에도 불구하고 반갑게 다가오는 것은 그 때문이다. 매카트니가 쓴 원곡의 가사처럼 우리는 이 멜로디를 들으면서 악몽에서 깨어나 멋진 하루를 기대하는 어느 아침의 기분을 느끼게 된다. 그리고 마지막에

이르러 〈비어트리스〉는 한 편의 공연을 깔끔하게, 재지^{jazzy}하게 정리해준다. 여기에는 더 이상의 앙코르곡이 필요치 않다.

그렇다. 이것이 멜다우 프로그램의 구성^{constitution} 원리다. 그 것은 파퓰러 송에 대한 폭넓은 섭렵, 재즈 레퍼토리에 대한 깊은 이해, 그리고 독창적인 색채를 지닌 탁월한 연주자만이 지닐 수 있는 요소들의 결합체다. 멜다우는 늘 그래왔고, 이번 앨범을 통해서 더욱 명백히 그 점을 들려준다.

(2018)

서로 제각기 하나의 풍경을 바라보다

임인건과 이원술,《동화》

매우 상식적인 이야기이지만 재즈라는 음악은 연주하는 모든 음을 악보에 기록해두지 않는다. 대략의 윤곽만 정해져 있고 이를 바탕으로 연주자는 자율적으로, 즉흥적으로 음들을 만들어나간다. 그러므로 재즈 연주자가 한 곡을 연주할 때 우선적으로 갖춰야 하는 것은 그 곡에 대한 관점이다. 연주되는 모든 음을 악보에 기록해두는 클래식 음악에서도 그 기록된 음들이 실질적으로 무엇을 의미하는지 연주자의 해석이 필요할진대, 그보다 여백이 훨씬 많은 재즈 악보에서 연주자의 해석, 심지어 상상력이 필요하다는 것은 말할 나위가 없다.

그러므로 연주자가 한 사람이 아니라 두 사람 이상일 때 그들은 해석 혹은 관점을 공유해야 한다. 그렇지 않으면 연주에는 균열이 발생한다. 앞서 이야기했듯 모든 음들이 미리 기록되어 있는 클래식 음악에서 연주자들은 공통된 해석을 만들어내지만 재즈 연주자들은 즉흥적인 연주를 통해 조화로운 대화를 만들어

내야 한다. 악보로 일일이 쓰여 있지 않은 여백을 조화를 이루면서 즉흥적으로 채워나가야 하는 것이다. 이때 그들은 상호 침투한다. 그리고 서로에게 '동화同化'된다.

피아니스트 임인건과 베이시스트 이원술은 재즈 동네에서 서로 알고 지낸 지 20년이 넘은 막역한 사이다. 하지만 그들이 연주자로서 함께 작업한 것은 이번 앨범이 처음이다. 두 사람이 함께 작업한 작품을 굳이 꼽자면 임인건의 앨범 《올 댓 제주All That Jeju》(미러볼)인데 이원술은 이 앨범에 연주자가 아닌 프로듀서로 참여했고 그것도 2015년, 최근의 일이다. 왜 두 사람의 공동 작업이 그토록 늦게 이루어졌느냐는 질문에 임인건은 "지금까지 우리는 음악을 바라보는 방향이 서로 달랐다"고 대답했다.

임인건은 이미 직업 연주자로서의 경력이 30년 가까이 된 베테랑 피아니스트이다. 1989년부터 시작된 그의 음반들은 2000년대 초에 발표된 세 번째 음반 《피아노가 된 나무》(파고뮤직), 네 번째 음반 《소혹성 B-612》(굿인터내셔널)에 이르기까지 국내 (재즈) 피아노 음악에 또렷한 시성詩性을 부여했다. 2011년의 다섯 번째 음반에서부터 최근에 발표된 일곱 번째 음반 《올 댓 제주》까지 그의 음악은 일렉트릭 사운드의 방향으로 옮겨갔는데, 그럼에도 불구하고 그의 음악의 본성은 변하지 않았다. 그 본성은 평범한 일상 속에서 건져낸 삶의 진실들이다. 언뜻 문학이나 영화의 주제일 것 같은 이 진실들을 그는 담담하게 음악으로 이야기한다. 재즈 피아니스트 임인건은 뜻밖에도 자신의 음

악에 대해 "음악적으로 단순하고 평범한 음악"이라고 말한다.

이원술 역시 국내 재즈 신에서 오랫동안 활동해 온 베이스 연주자이다. 특히 그의 음악은 최근 5년 사이에 본격적인 결실을 맺고 있다. '젠틀레인'과 '트리오 클로저', 두 피아노 트리오 팀에서 그는 섬세한 베이스 연주를 들려주었으며 특히 트리오 클로저에서는 자신의 독특한 작품을 선보였다. 하지만 무엇보다도 이원술을 주목하게 만든 것은 그의 이름으로 발표된 두 장의 음반이다. 고故 건서 슐러가 주창한 클래식 음악과 재즈의 융합, 소위 '제3의 흐름'을 국내에서 최초로 시도했다는 평가를 받은《접점Point of Contact》과 작곡가로서, 밴드 리더로서 새로운 면모를 보여준《시간 속으로Into the Time》는 평론가들로부터 찬사를 이끌어냈다. 트럼펫 주자 비르키르 마티아손Birkir Matthiasson, 기타리스트 오정수와 함께한 최근의 앨범《외로운 풍경A Lonely Sight》(이상 미러볼)도《시간 속으로》와 연속선상에 있는, 제목처럼 외로운 내면의 풍경을 담은 작품이다.

이원술의 음악은 다분히 국제적이다. 다시 말해 그는 현재 미국과 유럽의 재즈 연주자들이 일선에서 만들어내고 있는 언어들을 공유한다. 그것은 2000년대를 들어서면서 급성장한 한국 재즈의 한 단면도일 것이다. 하지만 임인건의 음악은 다르다. 그는 현재의 재즈 흐름에서 일정하게 거리를 둔 채(심지어 그는 몇 년 전 서울을 떠나 제주도에서 생활하고 있다) 자신만의 세계를 일구고 있는 모습이다. 조동진, 김민기의 포크 음악을 바탕으로 소위

한국 1세대 재즈 연주자들과 연주해 온 그의 음악에는(이 음반에 수록된 〈강 선생 블루스〉는 원로 트럼펫 연주자 강대관 선생에게 바친 곡이다) 다른 나라의 재즈 연주자들에게서는 결코 찾아볼 수 없는 풍경이 있다. 두 사람이 지금껏 음악적으로 다른 방향을 바라보고 있었다는 임인건의 말은 바로 이런 의미이다.

하지만 외견상 전혀 다른 두 사람의 음악 사이에는 눈에 띄지 않는 숲길 같은 것이 존재했다. 그 길은 사람이 지나다니지 않는, 바람만이 지나다니는 통로다. 그 통로는 임인건으로부터 시작해 이원술에게로 이어졌다. 임인건의 음악이 조용히 일으킨 바람이 이원술에게 다가간 것이다. 이원술은 오래전부터 임인건의 음악에 매료되어 있었다. 임인건 음악의 피아니즘, 서정미, 그럼에도 유달리 돋보이는 소박함이 늘 이원술의 마음을 사로잡았다. 하지만 그와 함께 연주할 수 있을 것이라는 생각은 차마 하지 않았다. "인건이 형 음악처럼 단순한 음악이 더 어려워요. 저는 음악적으로 여러 장치를 쓰죠. 하지만 인건이 형은 그런 걸 사용하지 않아요. 그런데 그 단순한 화성과 멜로디 속에서 정말 멋진 음악이 나오는 거예요. 그런 음악을 해보고 싶었지만 잘해낼 엄두가 나지 않았죠."

하지만 대략 1년 전부터 이원술은 임인건과 함께 연주할 수 있다는 생각을 더욱 구체화하기 시작했고, 앨범 《올 댓 제주》를 제작하는 도중에 피아노-베이스 2중주 음반을 임인건에게 제안하기에 이르렀다. 그러니까 이 음반은 여러 명의 편곡자, 작사가, 객원 가수와 연주자들이 참여해 많은 세공細工을 들인 앨범

《올 댓 제주》가 녹음되는 과정에서 즉석으로 만들어진 한 편의 크로키 같은 작품이다. 아무런 부담 없이 녹음할 수 있도록 앨범의 대부분은 각자가 기존에 발표 혹은 작곡해놓았던 곡들을 2중주로 다시 녹음하기로 했으며, 앨범을 위해서 두 사람 모두 한 곡씩을 새로 작곡했다(임인건의 〈뜬구름〉, 이원술의 〈소란스런 날〉).

이 프로젝트를 위해 오랜 시간 고민하고 상상해 온 이원술과는 달리, 녹음을 앞두고 오히려 더 많은 걱정을 하게 된 이는 임인건이었다. 그는 녹음 전에 모여서 리허설을 해야 한다고 생각했지만 이원술은 그냥 임인건의 아름다운 피아노를 자연스럽게 녹음에 담는 것이 최선의 방식이라고 생각했다. 그리고 자신은 그 음악을 연주자가 아닌 감상자의 입장에서 심취했던 느낌으로 솔직하게 표현하고자 마음먹었다. 이미 두 사람 사이의 '동화'가 어느 정도 이루어진 것이다. 임인건 역시 녹음 이후에 그 점을 말했다. "원술이의 음악은 늘 세련되고 논리적이라고 생각했는데 그것이 바뀌는 전환점에 온 것 같아요. 제가 편히 연주할 수 있도록 정말 잘 배려해주더라고요. 그리고 내 이야기를 충분히 듣고서 비로소 자신의 이야기를 슬며시 꺼내는 방법을 알고 있더라고요. 베이스 연주자로서 그를 다시 보게 되었죠."

사실 베이스 연주자에게 드럼이 없는 2중주 편성은 다소 부담스럽다. 베이스 연주자를 받쳐주는 소리가 전혀 없기 때문에 그가 선택한 음정, 리듬의 적절성이 아주 명확하게 드러나기 때문이다. 하지만 이원술은 그런 부담은 별로 갖지 않는다고 말했

다. 더 중요한 것은 전체적인 사운드이고 음악이 이야기하려는 내용이기 때문에 음 하나하나의 기교적인 측면에는 그리 신경 쓰지 않는다고 했다. 그렇다. 특히 이 앨범을 듣는 감상법은 바로 그런 것이다.

나는 이 앨범에서 두 사람이 서로에게 동화된 지점은 한 장의 사진처럼 머리에 찍힌 풍경이라고 생각한다. 물론 그 풍경은 서로 각자 기억하는 것이겠지만 그들은 대화 속에서, 음악 속에서 그것을 공유하며 결국에는 유사한 풍경을 바라보게 된다. 그 풍경은 아마도 조금은 쓸쓸하고 아득한 것일 게다. 하지만 그것은 모두에게 결코 잊히지 않는 소중한 풍경이다.

나는 지난 6월에 이 글을 쓰기 위해 이 음악들을 듣기 시작했다. 계절은 무더위가 오기 전의 초여름이었고 하늘은 화창했다. 매일 한정적인 공간을 이동하며 음악을 들었지만 그때마다 난 먼 시간 여행을 경험했다. 나의 어릴 적 풍경, 그리고 다가올 날들의 풍경을 떠올렸다. 시간은 정말 빠르게, 덧없이 내 앞을 지나간다는 사실을 절감했다. 그러면서도 이 음악을 자꾸 들었다. 글을 쓰기 위해서가 아니라 정말 듣고 싶어서 듣고 또 들었다. 그러면서 약 45분의 시간이 어김없이 내 곁을 떠나갔다. 2015년의 여름은 이 음악과 함께 유난히도 아름답고 슬펐다. 흘러가 버린 시간들. 나도 내 나름대로 이 음악에 '동화'된 것이다. 그리고 틀림없이, 당신도 그럴 것이다.

(2015)

재즈 녹음에 생명을 불어 넣다

《루디 반 겔더의 소리》

수록앨범

1. 지미 스미스 《지미 스미스의 사운드The Sound of Jimmy Smith》

2. 소니 클라크 《다이얼 S를 돌려라Dial 'S' for Sonny》

3. 도널드 버드 《새로운 전망A New Perspective》

4. 케니 버렐 《기타의 유형들Guitar Forms》

5. 웨스 몽고메리 《범핑Bumpin'》

6. 덱스터 고든 《클럽하우스Clubhouse》

7. 소니 롤린스 《알피Alfie》

8. 리 모건 《딜라이트풀리Delightfulee》

9. 안토니우 카를루스 조빙 《웨이브Wave》

10. 퀸시 존스 《우주 속을 걷다Walking in Space》

지난 2016년 8월 25일 루디 반 겔더가 91세의 일기로 눈을 감았

을 때 『뉴욕 타임스The New York Times』에 부고 기사를 쓴 평론가 피터 키프뉴스Peter Keepnews는 서두에서 그가 레코딩 프로듀서가 아니라 오디오 엔지니어였다는 점을 분명히 했다. 하지만 키프뉴스의 말대로 그는 "녹음의 최종 결정권을 갖고 있었고 수많은 프로듀서의 관점에서 누구보다도 중요한 음악가이자 청취자였다."

재즈 음반을 수집하고 즐기는 팬이라면 이 말에 대부분 동의할 것이다. 그의 이름이 빠진 앨범들로 재즈 음반을 수집한다는 것은 애초에 불가능한 일이니까 말이다. 그의 녹음은 음반 속에서 재즈 밴드의 소리가 어떻게 녹음되고 들려야 하는지에 대한 표준이 되었고, 그런 면에서 그는 20세기 재즈 사운드에 가장 많은 영향을 끼친 사람 중 한 명이었다.

반 겔더가 레코딩 무대에 등장한 1950년대 초는 LP라는 새로운 매체가 막 등장하던 시기였다. LP의 등장으로 음반 한 면당 러닝 타임은 3분에서 20여 분으로 늘어났으며 마스터 테이프로 사용되기 시작한 마그네틱 테이프는 더욱 선명한 음질을 가능하게 했다. 그 결과로 클래식 음반 매출이 가파른 상승세를 보였다. 재즈 역시 3분 내외로 연주를 끝내야 했던 78회전 음반 시절과는 달리, LP 시대에 이르러 긴 즉흥연주를 녹음함으로써 재즈의 본모습을 비로소 음반에 담을 수 있게 되었다.

하지만 LP 초창기의 재즈 사운드는 클래식 음악만큼 극적인 변화를 가져오지 못했다. 재즈 밴드의 소리가 어떤 느낌으로 어떻게 전달되어야 하는지에 대한 명확한 개념이 당시 프로듀서,

엔지니어에게 모두 아직 정립되지 않았던 것이다. 그런데 루디 반 겔더의 사운드는 그 개념을 만들어냈다. 관악기들의 소리는 생생하게 전면에 돌출되어 있고 피아노, 베이스, 드럼 등과 같은 리듬 섹션의 소리는 뒤편에서 관악기들의 소리를 안정감 있게 받쳐주었다. 그러면서도 피아노는 명료했고—물론 몇몇 피아니스트는 피아노의 공명을 강조하지 않은 반 겔더 사운드에 불만을 표시했지만—베이스는 둥글고 윤기 있었으며 드럼은 섬세한 심벌과 비트 있는 스네어 소리를 들려주었다. 음반을 통해 비로소 재즈 밴드의 소리가 살아 숨 쉴 수 있게 된 것이다. 이는 1917년 '오리지널 딕시랜드 재즈 밴드'의 연주가 음반에 담긴 이래로 대략 35년 만에 이루어진 성과였다.

위대한 파트타임

루디 반 겔더는 1924년 11월 2일 미국 뉴저지주 저지시티에서 태어났다. 그의 부모는 같은 주 퍼세이익에서 여성 의상실을 경영했다. 그는 어린 시절부터 아마추어 라디오 송수신 장비에 관심을 가졌다. 그러다가 집에 있던 가정용 녹음기로 소리를 녹음하고 들어보는 취미에 빠져들었다. 그는 자기가 녹음한 것과 녹음 전문 회사가 녹음한 것이 왜 음질에서 차이를 보이는지를 고민하면서 녹음과 재생의 전반적인 과정을 공부하기 시작했다.

한편으로 반 겔더는 재즈에도 흥미를 느껴 트럼펫 레슨을 받기도 했는데, 청소년 시절 그의 관심사는 그의 말대로 "녹음과

재즈, 두 가지였다."

하지만 그는 취미가 직업이 될 수 있다는 생각은 전혀 하지 못했다. 필라델피아에서 대학을 졸업한 그는 검안사가 되기 위해 1943년부터 뉴저지에서 시력 검사 업무를 시작했다. 그 와중에도 그의 취미생활은 멈추지 않았다. 반 겔더는 78회전 음반을 발매하고 싶어 하는 지역 밴드로부터 연락이 오면 일과 후 저녁 시간에 자신의 장비를 들고 녹음 장소로 출장을 나갔다. 결국 그는 1946년 뉴저지 해컨색에 위치한 부모님 집 거실에 녹음 스튜디오를 직접 만들었는데, 이곳이 반 겔더의 첫 스튜디오인 전설의 '해컨색 스튜디오'였다. 이때부터 반 겔더는 해컨색 스튜디오에서 1959년까지 부업으로 모든 녹음을 진행했으니, 당시까지 그가 녹음한 명연주의 사운드들은 모두 '위대한 파트타임'의 결실이었던 셈이다.

클래식 음반에서 '밸런스 엔지니어' 혹은 '톤마이스터'란 명칭으로 표기되는 레코딩 엔지니어의 이름은 1950년대까지 대중음악과 재즈 음반에는 거의 등장하지 않았다. 클래식 음악 녹음에 필요한 전문적인 음향 기술자가 대중음악과 재즈에는 필요 없다는 것이 당시의 일반적인 인식이었던 것이다. 하지만 1951년 10월 재즈 피아니스트 레니 트리스타노Lennie Tristano는 자신의 피아노 오버더빙을 녹음한 두 곡 〈패스타임Pastime〉과 〈주주Ju-Ju〉를 완성하고 이를 기술적으로 가능하게 만든 엔지니어 루디 반 겔더의 이름을 감사의 뜻으로 음반에 정확히 기재했다.

트리스타노의 이 작품은 재즈 음반 사상 처음으로 엔지니어의 이름을 표기한 음반 중 하나로, 중요한 점은 이것이 예외적인, 이례적인 사건이 아니라 이후 재즈 음반에서 지속적인 관례로 자리 잡게 되었다는 점이다. 그것도 처음에 그 이름은 루디 반 겔더가 거의 유일했다.

1952년 바리톤 색소폰 주자인 길 멜레Gil Mellé는 블루노트 레코드의 창립자이자 프로듀서였던 알프레드 라이언과 함께 이미 잘 알고 지내던 반 겔더의 스튜디오를 찾아가 그곳에서 반 겔더의 녹음테이프를 함께 들었다. 라이언과 멜레는 모두 깜짝 놀랐다. 직업 엔지니어도 아닌 '부업 엔지니어'의 녹음이었으니 그들의 놀라움은 더욱 컸을 것이다.

당시 블루노트는 엔지니어 더그 호킨스Doug Hawkins와 함께 뉴욕의 라디오 방송국인 WOR의 스튜디오에서 녹음을 진행하고 있었다. 라이언은 반 겔더의 녹음을 호킨스에게 들려주었다. "나는 이와 같은 소리를 원합니다." 호킨스는 녹음을 듣더니 대답했다. "난 이렇게 못하겠소. 이 녹음을 한 그 친구를 찾아가는 게 낫겠구려." 그렇게 해서 알프레드 라이언은 루디 반 겔더를 정식으로 다시 찾아갔다. 두 완벽주의자의 작업은 그렇게 시작되었다.

완벽주의자 혹은 결벽주의자

1953년부터 블루노트는 루디 반 겔더와 그의 해컨색 스튜디오에서 녹음을 시작했다. 그 성과는 탁월했고 곧이어 블루노트

와 비슷한 모던 재즈를 지향하던 프레스티지, 사보이와 같은 경쟁 음반사들도 모두 반 겔더에게 녹음을 의뢰했다(반면에 리버사이드 레코드는 프로듀서 오린 키프뉴스와 반 겔더의 갈등으로 그 관계가 오래 지속되지 못했다). 프레스티지 레코드를 운영하던 프로듀서 밥 와인스톡Bob Weinstock은 다음과 같이 회상했다.

"루디는 우리에게 중요한 자산이었다. 그가 요구한 녹음 비용은 적절했고 시간을 허비하는 법도 없었다. 우리가 그의 스튜디오에 도착하면 그는 모든 준비를 갖춰놓고 있었다. 그의 장비는 늘 녹음 시간 이전에 준비되어 있었고 녹음이 시작되면 그는 소리에 있어서 천재였다."

그 무렵 반 겔더는 시력 검사 업무를 통해 꾸준히 모은 돈으로 독일의 명기 노이만 마이크를 장만해서 사용했는데, 당시 이 마이크를 사용하는 미국 녹음 엔지니어는 거의 없었다. 반 겔더는 "당시의 다른 마이크로는 도무지 녹음 불가능한 소리를 노이만은 포착했다"라고 훗날 이야기했다. 아울러 그는 2012년 한 인터뷰에서 이렇게 이야기했다.

"나는 혼자서 모든 것을 다 해야 했다. 의자를 배치하고, 바닥에 케이블을 깔고, 마이크 위치를 잡고, 콘솔에 앉아 작업을 했다. 그런 가운데 훌륭하고 비싼 내 소중한 장비들을 나는 더러운 손으로 만지기가 싫었다."

그와 함께 녹음한 사람들은 모두 반 겔더가 늘 면장갑을 끼고 작업하는 결벽주의자란 사실을 알고 있었다.

하지만 반 겔더의 꼼꼼함은 알프레드 라이언을 만나 예술적으로 승화되었다. 라이언이 연주자들의 새로운 작품들을 환영했고 그 곡의 녹음을 위해 사전 리허설에서도 연주자들에게 돈을 지불하는 완벽주의자였다는 사실은 이미 음반계의 전설이 되어 있었다. 동시에 그는 자신이 원하는 사운드를 구체적으로 머릿속에 갖고 있었고 그것을 구현하도록 반 겔더에게 기술적인 조언을 구했다. 그러한 라이언의 태도는 반 겔더에게 특별한 영향을 끼쳤다.

"그는 매우 조직적인 사람이었다. 그가 스튜디오에 오면 나는 그가 원하고 확신하는 최종적인 사운드가 무엇인지를 명확히 알 수 있었다. 그래서 나는 그것을 해낼 수 있었다……. 알프레드는 특별했다. 프랜시스 울프Francis Wolff(알프레드 라이언의 동료. 1967년 라이언이 블루노트를 매각한 이후에 수년간 이 음반사의 프로듀서를 맡았다)도 마찬가지였다. 그들은 녹음에 관한 나의 생각에 많은 영향을 끼쳤다. 음악을 바라보는 그들의 태도, 느낌, 방식 말이다."

특히 그는 라이언과 함께 지미 스미스의 특별한 악기인 해먼드 오르간 소리를 녹음한 기억을 생생하게 간직했다.

"우리가 처음 지미 스미스 녹음을 시작했을 때를 기억한다. 알프레드는 자기가 원하는 사운드를 알고 있었다. 그는 내가 그것을 해낼 수 있을 것이라는 확신을 주었고 결국 그가 원하는 것을 얻어낼 수 있었다. 그래서 사람들이 흔히 말하는 루디 반 겔더

의 사운드는 실제로 알프레드 라이언의 사운드였던 것이다."

그러한 가운데서 1957년 2월 11일부터 3일간 진행된 지미 스미스와의 레코딩 세션은 특별했다. 라이언이 스미스의 정규 트리오—에디 맥패든Eddie McFadden(기타), 도널드 베일리Donald Bailey(드럼)—를 중심으로 도널드 버드Donald Byrd, 루 도널드슨Lou Donaldson, 행크 모블리, 케니 버렐Kenny Burrell, 아트 블레이키 등이 계속 등장하는 마라톤 잼세션을 녹음하기 위해 평소 녹음을 진행하던 해컨색 스튜디오를 떠나(아마도 여덟 명의 올스타 멤버들의 일정을 맞추기에는 뉴저지 해컨색이 다소 번거로웠을 것이다) 뉴욕 맨해튼 타워스에 위치한 스튜디오에 자리를 잡은 것이다.

하지만 장소의 변동은 반 겔더에게 별다른 문제가 되지 않았다. 3일간의 녹음은 모두 넉 장의 앨범으로 발매되었는데, 그중에서 앨범 《지미 스미스의 사운드》에 실린 트리오 편성의 연주들은 다채로우면서도 풍성하고 환상적인 해먼드 오르간의 소리를 사실적으로 포착한 명반이다. 상큼한 리듬기타와 브러시로 울리는 라이드 심벌의 울림은 눈앞에 있는 것처럼 선명하다.

루디 반 겔더가 인정했듯이 알프레드 라이언은 그에게 많은 영향을 끼쳤다. 하지만 그것이 꼭 일방적인 것만은 아니었다. 특히 기술적인 측면에서 반 겔더는 라이언에게 많은 영향을 주었는데 그중에서도 스테레오 녹음이 대표적이다.

1953년 RCA-빅터 레코드에서 스테레오 녹음이 시도되었을 때 대부분의 아티스트는 이 기술에 대해 무관심하거나 거부감을

278

가졌다. 심지어 이 기술은 대규모 오케스트라의 소리를 더욱 스펙터클하게 재현하기 위해 고안된 것이기 때문에 주로 소규모 밴드를 녹음하던 재즈 프로듀서와 아티스트들은 스테레오 녹음에 관심이 없었다.

그러던 중에 반 겔더의 녹음 기술이 재즈 음반계를 넘어 클래식 음반계에도 알려지게 되었다. 클래식 음반 레이블 복스는 1957년 스테레오 녹음을 시도하면서 루디 반 겔더를 엔지니어로 기용했는데, 이를 계기로 반 겔더는 스테레오 녹음에 빠르게 흥미를 느꼈다. 그는 이 녹음 방식을 알프레드 라이언에게 전했지만 라이언은 처음에는 이 새로운 기술에 그다지 관심을 보이지 않았다. 당연했다. 스테레오 오디오 시스템이 일반 소비자들에게 보급되려면 당시로서는 몇 년이 더 필요했고 모노럴 레코드는 1968년까지 계속 생산되었으니까 말이다.

그럼에도 반 겔더는 라이언을 설득해 1957년 녹음 때부터 모노럴 테이프와 스테레오 테이프를 동시에 작동시켰다. 당연히 처음에 라이언은 모노럴 테이프를 마스터 테이프로 선택했다. 그러나 1960년대를 넘어서면서부터 마스터 테이프는 점차 스테레오 테이프로 옮겨가기 시작했다. 반 겔더가 없었더라면 블루노트는 물론이고 재즈의 스테레오 녹음은 훨씬 뒤늦게 등장했을 것이다.

그렇게 해서 우리는 현재 스테레오 음반이 상용화되기 전인 1957년에 소니 클라크가 녹음한 《다이얼 S를 돌려라》를 스테레오로 들을 수 있게 되었다. 해컨색 스튜디오에서 녹음된 전형적

인 이 하드 밥 사운드는 전면에 배치된 3관 편성의 사실적인 사운드와 적절한 거리를 두고 떨어져 있는 리듬 섹션의 공간감이 매력적으로 담겨 있다. 특히 루이스 헤이스의 '림샷'이 들려주는 공간감에서는 깊은 적막감마저 느껴질 정도다. 루디 반 겔더가 이 앨범의 CD 재발매를 위해 리마스터링 작업을 했을 때 래커 마스터 디스크의 균열이 있었음에도 불구하고(이 때문에 음반을 틀고 40초 정도가 지나면 '달그락'거리는 잡음이 들리기 시작한다) 이 앨범을 포기할 수 없었던 것은 이 앨범만의 그런 독특한 소리의 매력 때문이었을 것이다. 아울러 앨범 표지에 실린 레이드 마일스 Reid Miles가 찍은 소니 클라크의 모습 뒤편에는 햇빛을 가리는 블라인드 커튼이 드리워져 있는데, 이는 거실을 개조해서 만든 해컨색 스튜디오의 독특한 풍경이었다.

새로운 스튜디오, 새로운 사운드

하지만 소박하면서도 정겨운 이 풍경은 1959년을 기점으로 추억이 되어버렸다. 시력 검사 업무를 하면서 밤과 주말을 이용해 재즈를 녹음하던 반 겔더는 더 이상 그러한 생활을 유지할 수가 없었던 것이다. 지속적으로 늘어난 녹음 주문 때문에 그는 몇 년 동안 만성적인 수면 부족에 시달려야 했다. 반 겔더는 결국 안정적이었던 시력 검사 일을 그만두고 레코딩 엔지니어 일에 전념을 다하기로 마음먹고 해컨색에서 동쪽으로 조금 떨어진 엥글우드 클리프스의 숲속에 전용 스튜디오를 짓기 시작했다.

1959년 7월 1일 아이크 퀘벡Ike Quebec과의 녹음을 끝으로 반 겔더는 해컨색 시절을 마감하고 이후의 녹음을 엥글우드 클리프스의 새로운 스튜디오에서 진행했다. 전업 레코딩 엔지니어로서의 삶이 시작된 것이다.

새로운 스튜디오는 고급스러웠다. 전나무로 마감된 둥근 천장은 마치 교회 천장처럼 높았는데(약 12미터), 엥글우드 클리프스 스튜디오의 환상적인 잔향은 바로 이러한 공간에서 만들어질 수 있었다. 이곳에는 반 겔더가 엄선한 녹음 장비(물론 고가 장비들이라고 말할 수는 없지만)가 가지런히 배치되어 있었고, 자연히 스튜디오 안으로는 음식과 음료를 들일 수 없었다(물론 아주 드물게 예외도 있었던 모양이다. 재즈 동네에서 술 좋아하기로 둘째가라면 서러워했던 클라리넷 주자 피 위 러셀Pee Wee Russell은 맥주 두 병을 어렵게 구해 뜨겁게 데워서 멤버들과 나눠 마시고는 1960년 반 겔더 스튜디오에서 자신의 앨범을 녹음했다).

엥글우드 스튜디오의 장점은 넓은 공간을 활용해 해컨색 시절보다 더욱 다채로운 편성을 녹음할 수 있다는 점이었다. 이전 스튜디오에서는 리듬 섹션에 3관 편성이 더해진 6중주 정도가 편성의 최대치였다. 하지만 1963년 1월 도널드 버드가 새로운 스튜디오에서 녹음한 앨범 《새로운 전망》은 비브라폰, 기타가 더해진 5중주단 리듬 섹션에 두 대의 관악기, 여기에 중창단까지 더해진 이례적인 편성의 녹음이었다. 이 녹음은 반 겔더가 개인적으로 가장 좋아하는 앨범 중 하나로, 2004년에 그는 "당시

의 녹음 장비를 생각하며 이 음악을 들으면 마치 하나의 작은 기적처럼 들린다"고 말한 바 있다.

사실 반 겔더와 블루노트 레코드의 노력은 그들만이 아니라 다른 재즈 음반사들의 자산이 되었다. 반 겔더의 말대로 그가 알프레드 라이언과 작업하면서 터득한 방식들은 밥 와인스톡, 오지 카데나Ozzie Cadena(사보이 레코드 프로듀서), 에스먼드 에드워즈 Esmond Edwards(밥 와인스톡 이후 프레스티지 프로듀서) 등과의 작업에서도 그대로 적용되었기 때문이다.

1959년 새로운 스튜디오가 설립되자 또 한 명의 중요한 프로듀서가 반 겔더를 찾아왔다. 1960년 새롭게 설립된 임펄스 레코드의 크리드 테일러Creed Taylor였다. 1954년부터 1956년까지 베들레헴 레코드에서 일했던 그는 1956년 ABC 방송국과 파라마운트 영화사가 합자해서 만든 ABC-파라마운트 레코드에서 프로듀서를 맡았는데, 이 회사는 1960년 재즈 전문 자회사 임펄스를 설립해 크리드 테일러에게 운영을 맡겼다. 테일러는 1960년 반 겔더와 몇 장의 인상적인 앨범들을 녹음했으나 이듬해 버브 레코드로 자리를 옮겼고(그해 영화사 MGM은 버브 레코드를 인수했다) 그럼에도 반 겔더와의 작업을 계속 이어나갔다.

크리드 테일러가 든든한 모회사의 지원 속에 계획했던 녹음 중 일부는 독립 재즈 레이블에서는 좀처럼 시도하기 힘든 빅밴드 혹은 대편성 오케스트라 녹음이었다. 이 기획은 스테레오 녹음에 일찍이 관심을 가졌고 대형 스튜디오를 갖추게 된 반 겔더가

흥미를 가지고 작업할 수 있는 프로젝트였다. 이미 임펄스 레코드에서 크리드 테일러, 반 겔더와 함께 녹음한 바 있는 길 에번스는 1964년 버브 레코드에서 다시 이들과 만났는데, 기타리스트 케니 버렐과의 협연에서 금관과 목관을 좌우로 넓게 벌린 빅밴드 사운드는 1960년대 꿈의 재즈 사운드를 구현해낸 것이었다.

크리드 테일러는 이전까지 독립 재즈 음반사들에서 녹음을 남기던 지미 스미스(블루노트), 웨스 몽고메리Wes Montgomery, 빌 에번스(이상 리버사이드)를 모두 버브로 스카우트했다. 그리고 이들을 모두 대규모 편성의 녹음들과 결합시키면서 반 겔더의 기술적 도움을 받았다(단, 빌 에번스는 반 겔더가 녹음한 피아노 소리를 좋아하지 않았기 때문에 다른 장소에서 다른 엔지니어와 녹음했다). 그중에서 돈 세베스키Don Sebesky가 현악 오케스트라 편곡과 지휘를 맡은 웨스 몽고메리의 1965년 앨범 《범핑》은 테일러와 몽고메리가 1968년까지 지속했고(그해 몽고메리는 갑자기 타계했다) 이후 조지 벤슨George Benson으로 계속 이어진 일련의 '재즈 기타 협주곡'의 첫 번째 작품이었다.

1960년대 후반의 하드 밥 사운드

1961년 덱스터 고든은 블루노트 레코드와 녹음을 시작함으로써 약물 때문에 빚어진 1950년대의 긴 공백의 터널을 빠져나왔다. 1962년까지 그가 블루노트에서 넉 장의 앨범을 녹음하자 재즈 팬들은 이제 그의 모습을 더욱 자주 볼 수 있으리라 기대했

다. 하지만 그해에 그는 불현듯 덴마크 코펜하겐으로 이주함으로써 미국의 재즈 팬들은 또다시 그를 먼발치에서 바라볼 수밖에 없었다. 심지어 그는 음반을 녹음하러 뉴저지를 방문할 것이라는 기대마저도 채워주지 못했다. 1963년과 1964년에 블루노트가 녹음한 덱스터 고든의 앨범 두 장은 모두 프랑스 파리에서 녹음되었으며 프로듀서는 알프레드 라이언을 대신해서 그곳으로 출장을 간 프랜시스 울프였다. 자연히 엔지니어 역시 파리 현지에서 기용해야 했다.

덱스터 고든이 반 겔더의 스튜디오를 다시 찾은 것은 1965년 3월 27일이었다. 거의 3년 만이었다. 라이언은 자주 만날 수 없었던 고든의 연주를 담아놓기 위해 반 겔더 스튜디오에서 3일 동안의 시간을 잡았고 두 장의 앨범을 녹음했다. 당시의 녹음에 대해서 라이언은 불만을 나타냈다. 그래서 지금 여기 듣고 있는 《클럽하우스》는 알프레드 라이언이 블루노트를 떠나고도 한참 뒤인 1979년에야 발표되었다. 하지만 그것이 과연 음악적인 판단의 결정이었는지는 의심하지 않을 수 없다(라이언은 고든이 계약 내용을 성실히 이행하지 않았고 녹음 일정을 잡기가 너무도 까다로웠던 점에 불만이 있었던 것으로 보인다). 왜냐하면 이 앨범의 연주, 녹음은 모두 완벽했기 때문이다. 고든은 여전히 기품이 있었고 반 겔더가 포착한 사운드는 더욱 선명하게 울렸다. 결국 덱스터 고든은 1969년 블루노트와의 계약을 끝내고 프레스티지 레코드로 이적했다. 하지만 그곳에서도 엔지니어는 변함없이 루디 반 겔더

였다.

소니 롤린스와 리 모건Lee Morgan은 그들의 첫 녹음을 모두 반 젤더와 함께했다. 롤린스는 1953년, 모건은 1956년이었다. 1966년에 그들은 반 젤더와 10~11중주(보통 '스몰 빅밴드'라고 불리는)라는 흔치 않은 녹음을 남겼는데, 롤린스는 크리드 테일러 후임으로 임펄스를 맡은 밥 티엘Bob Thiele, 모건은 알프레드 라이언의 제작이었다. 하지만 이 개별적인 두 녹음은 편곡과 지휘를 공교롭게도 한 사람에게 맡겼다. 바로 올리버 넬슨Oliver Nelson이었다. 결과도 마찬가지였다. 두 경우 모두 연주, 편곡, 녹음 면에서 탁월했다. 유려한 솔로와 탄탄한 총주는 팽팽한 긴장을 만들어냈고 그 소리는 반 젤더 스튜디오의 높은 천장을 타고 웅장한 잔향을 만들어냈다. 덱스터 고든, 소니 롤린스, 리 모건. 이들은 반 젤더의 도움으로 1960년대 후반에 여전히 최고의 하드 밥 사운드를 만들어낼 수 있었다.

기술의 진보를 믿다

그럼에도 불구하고 루디 반 젤더는 세간에 알려진 것과는 달리 하드 밥 지상주의자가 아니었으며 기술적 복고주의자는 더욱 아니었다. 1967년 버브를 떠난 크리드 테일러는 자기 이름의 이니셜을 딴 레이블 CTI를 설립하고 A&M 레코드를 통해 음반을 배급했다. 이때 테일러는 전통적인 재즈가 위기에 놓였다는 판단 아래 당시의 팝과 상통하는 화려하고 부드러운 사운드

를 지향했는데, 그럼에도 녹음은 여전히 루디 반 겔더에게 의뢰했다. 오케스트라가 가미된 많은 보사노바 녹음의 전작들이 있었음에도 불구하고 그 정점을 만들어낸 안토니우 카를루스 조빙 Antonio Carlos Jobim의 1967년작 《웨이브》(편곡은 클로스 오거먼)와 기존의 빅밴드 재즈 사운드를 팝 사운드와 혼합시킨 퀸시 존스의 1969년작 《우주 속을 걷다》는 록의 전성기에 변화의 길을 찾아나선 재즈 사운드의 첨단을 들려주었다. 하지만 그것 역시 반 겔더의 섬세한 녹음 없이는 불가능한 것이었다.

반 겔더는 늘 진보하는 기술 편에 섰다. 그는 일찍이 마그네틱 테이프를 사용했고 스테레오 사운드를 지지했으며 심지어 디지털 녹음 방식도 일찌감치 받아들였다. 반 겔더는 1995년 어느 인터뷰에서 이렇게 이야기했다.

"소리를 가장 크게 왜곡시켜 온 것은 LP 그 자체다. 나는 지금까지 수천 개의 LP 마스터를 만들어 왔다. 이는 아마도 두 개의 선반을 동시에 돌려가며 하루에 열일곱 개씩 매일 만들어 온 셈이 될 것이다. 나는 LP가 사라져가는 것이 기쁘다. 내 관점에서 보자면 훌륭한 이별이다. 온당한 음악 소리를 만들어내려고 하는 시도들은 LP 시절에 늘 문제가 있었다. 그것을 결코 좋다고 할 수는 없을 것이다. 그런데 아직도 사람들이 디지털 사운드를 싫어한다면 그 녹음을 한 엔지니어를 비난하거나 마스터링 하우스와 믹싱 엔지니어를 비난해야 한다고 본다. 몇몇 디지털 녹음들은 끔찍하고 나 역시 그 점을 부인하지는 않겠다. 하지만 디지

털이라는 미디어 자체를 비난하는 것은 옳지 못하다."

그런 관점에서 보자면 현재 당신이 CD로 듣고 있는 루디 반 겔더의 녹음은 결코 LP에 뒤진 것이라고 할 수 없다. 적어도 어느 지점에서 튀든지 카트리지가 음반 중심으로 점차 들어갈수록 음질의 선명도가 떨어지는 현상 같은 것은 없으니까 말이다. 진정한 음악 팬이라면 이 박스 세트에 담긴 명연주와 장인적인 기술의 녹음만큼은 충분히 즐길 수 있을 것이다. 여기에는 한 엔지니어가 재즈의 역사 속에 기록한 기술의 진보가 선명히 담겨 있다.

(2018)

4

재즈 레퀴엠: 추모의 글

붉은빛의 진흙

프레디 허버드(1938~2008)

2008년도가 몇 시간 남지 않은 12월 31일 밤, 나는 프레디 허버드의 타계 소식을 들었다. 그날까지 마무리해야 하는 일들을 분주히 정리하면서도 그의 부음 소식은 내 머리 한구석을 계속 맴돌았다. 참으로 허망하다. 작년에 70세를 맞이하여 6년 만에 신작을 발표하면서 새로운 활동을 시작했던 그가 아닌가. 그때 미국의 재즈 월간지 『재즈 타임스』는 그를 "살아남은 자"라고 부르며 "쇼는 계속되어야 한다"고 쓰지 않았던가. 친지들과 함께 새해를 맞이하기로 약속한 인천으로 가기 위해 심야 고속버스에 몸을 실었을 때, 차창 밖으로 스쳐 지나가는 불빛들 사이로 25년 전 프레디 허버드의 음악을 처음 듣던 기억들이 꿈처럼 피어올랐다.

재즈를 본격적으로 듣기 이전부터 나는 프레디 허버드라는 이름을 알고 있었다. 그건 순전히 우연한 인연이라고 해야 할 것이다. 왜냐하면 주로 록 음악을 듣던 고등학교 시절, 아주 가끔

씩 나오던 재즈 해적판을 호기심에 산 적이 있는데 《그리피스 공원 컬렉션The Griffith Park Collection》(엘렉트라)과 《할리우드 볼에서의 CTI 서머 재즈CTI Summer Jazz at the Hollywood Bowl》(CTI)라는 음반 모두에서 프레디 허버드라는 이름을 접한 것이다. 하지만 그것은 말그대로 이름뿐이었다. 왜냐하면 두 음반 모두 프레싱 상태가 너무 불량이어서 바늘이 튀는 통에 음악을 거의 들을 수 없었기 때문이다.

그의 음악을 제대로 처음 들은 것은 대학교 신입생 때 구한 《클래식: 붉은 진흙과 최초의 빛Classics: Red Clay & First Light》(판타지)을 통해서였다. 물론 그때까지 난 프레디 허버드란 이름만을 알고있었지 그에 대해서, 그의 음악에 대해서는 아무것도 몰랐다. 왜 재즈 음반의 제목이 '클래식'인지가 이상하게 생각될 뿐이었다. 하지만 그때 한국에서 재즈 음반을 듣는다는 것은 선택의 문제가 전혀 아니었다. 재즈 음반을 좀처럼 구경할 수 없었기 때문에 어쩌다 수입 LP(당시 음반은 수입 규제 품목이었으며 이따금씩 미군부대에 납품된 음반들이 시중으로 흘러나왔다)를 보게 되면 아티스트나 내용에 관한 정보 없이 돈이 허락하는 대로 무조건 사서 들어야하는 상황이었다. 허버드와의 만남은 그렇게 시작되었다.

그때까지 내게 뚜렷이 각인된 재즈 트럼펫 소리로는 마일스 데이비스의 것이 유일했다. 그보다 앞서 듣고 있었던 척 맨지오니의 따뜻하고 온화한 플루겔호른 사운드와의 차이가 곧 트럼펫이었다. 데이비스의 입술을 통해 들은 트럼펫은 내게 날카로우

면서 차갑고 동시에 여리고 섬세한 악기였다. 그런데 허버드의 소리는 완전히 달랐다. 〈붉은 진흙〉의 첫머리에서 물컹하게 쏟아져 나오는 뜨거운 쇳물 같은 그의 소리는 강렬하게 고막을 뒤흔들었다. 솔직히 말하면 그 소리는 아주 유쾌하게 들리지는 않았다. 마치 에릭 클랩턴Eric Clapton의 기타를 듣다가 처음으로 지미 헨드릭스Jimi Hendrix의 기타를 들었을 때처럼 뭔가 불편하고 조금은 부담스러운 느낌이었다. 하지만 그때 느낀 것은 재즈 트럼펫에서 마일스 데이비스와는 전혀 다른 사운드가 존재한다는 점이었다. 사실 허버드가 데이비스 이후에 처음 들은 트럼펫 주자는 아니었다. 그때 당시 아직 디지 길레스피를 듣기 전이었지만 이미 난 윈턴 마설리스의 연주를 듣고 있었다. 하지만 마설리스는 데이비스와 크게 다르다는 느낌을 주지 못했다. 그저 동류同類의 스타일이었으며, 당시 내가 들은 마설리스의 연주는 마일스 데이비스의 1960년대 연주(그때 난 지구 레코드를 통해 국내 발매된 1963년 컬럼비아 음반 《유럽의 마일스Miles in Europe》를 즐겨 듣고 있었다)로부터 많은 영향을 받았다는 사실을 훗날 알게 되었다.

하지만 프레디 허버드는 달랐다. 음색은 매우 견고했으며 바이브레이션은 힘으로 넘쳤고 악절은 격정적이었다. 돌이켜 생각해보면 나는 그를 시작으로 재즈 트럼펫의 굵직한 한 계보를 거꾸로 거슬러 올라간 것이다. 그러니까 곧이어 아트 블레이키의 재즈 메신저스를 통해 리 모건을 들었고 이후에 도널드 버드를, 클리퍼드 브라운을, 그리고 패츠 나바로Fats Navarro를 들은 것

이다. 1986년도의 일로 기억하는데 당시 국내의 오아시스 레코드는 신기하게도 프레디 허버드의 1966년 음반 《반격Backlash》(애틀랜틱)을 발매했다. 그때 듣게 된 〈샘솟는 봄Up Jumped Springs〉의 아름다운 솔로는 《클래식》으로 시작된 허버드에 대한 나의 생각을 완전히 뒤엎는 것이었다. 선율은 매우 아름다웠으며 즉흥으로 흘러나오는 한 음, 한 음은 마치 오선지 위에 정서된 악보처럼 완벽한 조형미를 이루고 있었다. 그리고 몇 년 뒤인 1990년대 초 클리퍼드 브라운의 《현악기들과 함께하는 클리퍼드 브라운Clifford Brown with Strings》(엠알시)을 들었을 때 이것이 바로 허버드 스타일의 근원임을 알아차렸고, 난 마치 밀교의 비밀스러운 언어를 풀어낸 듯한 환희에 젖어 들었다.

하지만 그 시간에도 계속 접하게 된 프레디 허버드의 모습에는 오로지 브라우니의 전통만으로는 설명할 수 없는 무엇이 있었다. 그러니까 평론가 칼 워이덱Carl Woideck이 나바로를 가리켜 완벽한 멜로디 라인을 추구하는 재즈의 고전주의자라고 했을 때, 그러한 평가는 브라운에게까지는 동일하게 적용되겠지만 확실히 허버드에게는 그 굴레를 부수려는 파격이 있었다. 1992년에 예음 레코드를 통해 발매된 1981년작 《우울하게 태어났지Born to Be Blue》(파블로) 역시 그랬으며, 특히 당시 VHS 테이프로 국내 발매된 블루노트 레코드의 재발족 기념 공연 《블루노트와의 하룻밤One Night with Blue Note》에서 허비 행콕의 〈캔털루프섬Cantaloupe Island〉을 연주할 때 마치 세상을 단번에 평정하려는 듯, 다소 오

만한 표정으로 장난감 갖고 놀 듯 거침없이 숨가쁜 16분음표의 긴 행렬을 쏟아내는 허버드의 모습에서 난 비로소 그의 핵심을 몸 전체로 느꼈다.

그렇다. 그는 재즈 역사상 가장 화려하고 완벽한 기교를 가진 트럼펫 주자 중 한 명이었다. 그와 동년배이면서 역시 나바로-브라우니의 전통 안에 서 있고, 아울러 재즈 메신저스의 동문인 리 모건과의 잼세션을 담은 1965년작 《쿠커들의 밤The Night of the Cookers》(블루노트)은 당대 최고의 트럼펫이 이미 이들 새로운 세대에게로 넘어왔다는 사실을 들려주는 팡파르다. 당시 27세의 '앙팡 테리블enfant terrible'이 펼치는 이 배틀은 백중세 트럼펫의 가장 치열한 한판 싸움이었다. 그리고 세대를 타고 흐르는 권력의 이동은 다소 늦은 감이 있지만 15년 뒤 음반을 통해서 아주 명백하게 증명되었다. 1980년 음반 《트럼펫의 정상들, 오스카 피터슨 빅포를 만나다The Trumpet Summit Meets the Oscar Peterson Big 4》(파블로)에서 이미 60줄에 들어선 디지 길레스피와 클라크 테리는 그들의 나이를 믿기 어려울 만큼의 호연을 들려주지만, 42세의 허버드가 펼치는 화려한 광채의 음색과 질주하는 프레이즈 앞에서는 힘을 쓸수 없었다. 좀 더 정확히 말한다면 허버드는 길레스피와 테리가 이룬 업적 위에 또다시 재즈 트럼펫의 새로운 금자탑을 세운 것이다. 이들의 비교는 생물학적인 나이의 문제가 아니다. 길레스피와 테리의 40대 시절 녹음을 포개놓아도 결과는 비슷하다. 다시 말해 그 결과는 주법과 스타일의 발전사다. 그리고 그 발전은

당연히, 늘 이루어지는 것이 아니라 탁월한 연주자의 지속적인 등장이라는 행운이 함께할 때 비로소 이루어진다.

그런데 1990년대 초 무렵, 난 이미 허버드에 관한 기이한 경험을 하게 되었다. 당시에 새롭게 녹음된 《톱시Topsy》(엔자)를 많은 기대 속에 들었는데, 그것은 마치 허버드의 연주가 아닌 것 같았다. 옹골차고 단단한 음색은 온데간데없었고 폭발하는 프레이즈도 전혀 들리지 않았다. 그것은 마치 오래된 영화 속에서 화려한 모습을 자랑하던 명배우를 실제 만나보니 이미 노인이 되어 있음을 확인하는 기분이었다. 얼마 후 그가 치명적인 입술 부상을 입었다는 소식을 들었으며(한 뮤지션은 재즈의 주도권을 가져간 테너 색소폰의 사운드를 허버드가 트럼펫으로 따라 잡으려고 했다가 입술에 부상을 입었다고 이야기했다), 그가 심각한 약물 중독에 빠졌다는 소식을 들은 것은 한참 뒤의 일이었다.

확실히 허버드는 너무 뛰어난 재능을 갖고 있어서 너무 일찍 만개했고, 그의 기량을 감안한다면 뛰어난 걸작을 좀 더 만들었어야 했다. 하지만 그는 왜인지 어느 지점에서 멈춰버린, 그러다가 1970년대 중반 이후에는 급격히 쇠락해버린 비운의 연주자였다. 그가 사이드맨으로 참여한 아트 블레이키, 존 콜트레인, 소니 롤린스, 에릭 돌피, 오넷 콜먼, 빌 에번스, 허비 행콕의 명반들을 생각해보면 본인의 카탈로그는 지금보다 더욱 화려해야 했다.

실제로 그에게는 기회가 있었다. 1970년대 초 CTI에서 일련의 걸작을 발표했을 때 그는 디지 길레스피와 마일스 데이비스를

제치고 『다운비트』 독자 투표에서 트럼펫 부문 1위를 차지했으며 (1973, 1974년), 마일스 데이비스가 건강상의 문제로 5년간 은퇴하자 컬럼비아 레코드는 허버드와 계약을 맺고 4년간 여섯 장의 음반을 녹음했다. 하지만 그 기회의 진실은 최악의 함정이었다. 대형 음반사의 자본이 재즈 뮤지션의 창조성을 고갈시킨 허버드의 사례는 아마도 A&M 레코드와 만년의 졸작들을 양산했던 웨스 몽고메리의 경우와 더불어 가장 전형적인 비극일 것이다. 너무도 상업적이었던 이 음반들은 허버드의 디스코그래피에서 잊힌 작품이 되었으며 이후 그는 약물과 함께 깊은 나락으로 떨어졌다.

하지만 1960년부터 1970년까지 대략 10년 동안 거침없었던 그의 트럼펫 연주처럼 일거에 쏟아낸 작품들만 놓고 보면, 그는 불멸의 원더보이다. 윈턴 마설리스 이후에 니콜라스 페이턴, 로이 하그로브, 제러미 펠트Jeremy Pelt, 크리스천 스콧이 등장했지만, 19세의 나이에 모건과 함께 혜성처럼 솟구쳤던 허버드의 광채는 좀처럼 재현되지 않는다. 다시 말해 그가 이룩했던 주법과 양식의 발전을 지금은 새로운 연주자들을 통해 보지 못하고 있는 것이다. 더욱이 그는 내게 훌륭한 트럼펫의 기준을, 그리고 이 즉흥연주의 세계에서 일군의 악파가 엄연히 존재하며 그것을 감식하는 것이 얼마나 즐거운 일인가를 알려준 소중한 스승이었다. 그리스 신화에 등장하는 아라크네처럼 자신의 재능을 과신한 나머지 수렁에 빠진 이 명인의 타계가, 그래서 내겐 더욱 쓸쓸하게 느껴진다.

(2009)

298

두 재즈 인생 I
: 어느 트럼펫 주자와 프로듀서

클라크 테리(1920~2015)와 오린 키프뉴스(1923~2015)

1956년 12월, 셀로니어스 멍크의 음반 《화려한 지점Brilliant Corners》(리버사이드)을 제작하던 신참 프로듀서 오린 키프뉴스는 골머리를 앓고 있었다. 멍크의 기이한 작품으로 연주자들은 쩔쩔매고 있었고 심지어 앨범 마지막 녹음 날 멍크는 기존의 멤버를 빼고 새로운 연주자를 데리고 온 것이었다. 한 명은 당시 마일스 데이비스 5중주단의 베이스 주자 폴 체임버스Paul Chambers, 또 다른 한 명은 듀크 엘링턴 오케스트라의 트럼펫 주자 클라크 테리였다. 하지만 뜻밖에도 그들은 멍크와의 첫 녹음이었음에도 그의 작품 〈벰샤 스윙Bemsha Swing〉을 깔끔하게 녹음했고, 특히 키프뉴스는 클라크 테리의 솜씨에 감탄을 금치 못했다. 키프뉴스가 반한 것은 그의 연주 실력뿐만이 아니었다. 클라크 테리는 넉넉한 인품과 끊이지 않는 유머를 지녔고, 심지어 그는 키프뉴스에게 재능 있는 뮤지션 캐넌볼과 냇 애덜리Nat Adderley 형제를 소개해주었는

데 그것은 리버사이드 레코드를 발족한 키프뉴스에게 크나큰 힘이 되었다.

그렇게 만난 두 사람. 반세기 넘는 시간 동안 재즈계에 풍성한 과실을 제공했던 두 인물이 지난 2월 21일과 3월 1일, 정확히 일주일의 간격을 두고 눈을 감았다. 클라크 테리 95세, 오린 키프뉴스 92세. 두 사람 모두 천수를 누렸다.

클라크 테리는 1920년 12월 14일 미주리주 세인트루이스의 가난한 아프리카계 가정에서 11남매 중 일곱 번째 아이로 태어났다. 열 살 때 매형이 부는 튜바 소리에 반해 동네 폐물 더미에서 주은 호스에 깔때기를 꽂아 분 것이 그의 첫 악기였다. 그의 실력은 빠른 속도로 발전해 고등학교를 졸업한 직후부터 그는 지역 밴드에서 직업 연주자로 활동을 시작했다. 1942년 징집되어 해군 군악대에서 연주했고, 전쟁이 끝나고 고향으로 돌아와 조지 허드슨George Hudson 빅밴드에서 연주했다. 이때 허드슨은 클라크 테리에게 모든 것을 의존했다. 리드 트럼펫은 물론이고 모든 솔로를 그에게 맡긴 것이다. 이 무렵 비교적 가까운 도시인 이스트 세인트루이스에 살던 소년 마일스 데이비스는 클라크 테리의 연주를 듣고 완전히 반해버렸다. 그는 틈만 나면 친구들에게 "(미시시피)강 건너 세인트루이스에 가서 클라크 테리의 연주를 꼭 들으라"고 말할 정도였다. 그 둘은 이 무렵 친구가 되었는데(나이는 클라크 테리가 여섯 살 위다) 무엇보다도 클라크 테리는 마일스 데이비스에게 플뤼겔호른의 매력을 가르쳐주었다. 데이

비스가 1957년 플뤼겔호른으로 《마일스 어헤드》의 전곡을 녹음한 것은 분명히 클라크 테리의 영향이었다. 훗날 데이비스는 인터뷰에서 이렇게 말했다. "클라크는 내게 영향을 끼친 최초의 인물이었다." 미래에 미국 음악계의 거물이 되는 프로듀서 퀸시 존스도 열세 살이었던 이 무렵에 클라크 테리에게 트럼펫 레슨을 받았는데, 그렇게 해서 존스는 테리의 첫 제자가 되었다.

오린 키프뉴스는 클라크 테리가 태어나고 3년 뒤인 1923년 3월 2일, 뉴욕 브롱크스의 백인 중산층 가정에서 태어났다. 컬럼비아대학에서 영문학을 전공한 뒤 1943년 태평양 전쟁에 참가했고, 전쟁이 끝난 뒤 다시 동대학원에 입학했다. 하지만 10대 때부터 그의 마음을 진정으로 사로잡은 것은 재즈였다. 1948년 키프뉴스는 대학 시절 친구였던 빌 그라우어Bill Grauer와 함께 재즈 음반 전문지 『레코드 체인저The Record Changer』를 발간했고, 이때 블루노트 레코드의 알프레드 라이언의 주선으로 셀로니어스 멍크와의 인터뷰 기사를 게재했다. 이는 멍크에 관한 최초의 문헌 중 하나로 남아 있다. 1951년 키프뉴스와 그라우어는 나란히 RCA-빅터에 입사해 이 회사의 옛 재즈 녹음들을 LP로 재발매하는 일을 맡다가, 2년 뒤 그들의 독립 레이블 리버사이드를 설립하고 1920년대 킹 올리버King Oliver, 빅스 바이더벡 등 재닛 레코드의 역사적인 음반들을 재발매하는 작업을 시작했다.

키프뉴스가 『레코드 체인저』를 발간할 무렵 드디어 실력을 인정받은 클라크 테리는 카운트 베이시 7중주단의 멤버가 되었

고, 3년 뒤 키프뉴스가 RCA-빅터에 입사했을 때 테리는 최고의 밴드 듀크 엘링턴 오케스트라에 가입하게 되었다. 하지만 엘링턴 밴드 시절 클라크 테리는 고민에 빠졌다. 그는 빅밴드 안에서 더 많은 솔로를 연주하고 싶었지만 자신에게 주어지는 기회는 극히 적었기 때문이다. 당시 엘링턴 오케스트라에는 트럼펫 주자만 하더라도 레이 낸스Ray Nance, 쇼티 베이커Shorty Baker 등 1940년대부터 활동하던 인물들이 즐비했고, 솔로 연주의 우선권은 늘 그들에게 주어졌다. 클라크 테리의 실력을 아는 사람들은 그에게 밴드 리더로 독립할 것을 권했지만 결혼하여 한 가정을 부양해야 했던 테리는 안정된 직장인 엘링턴 오케스트라를 쉬이 떠날 수 없었다. 대신 그는 이미 편곡자로서 실력을 인정받은 퀸시 존스의 도움으로 머큐리 레코드에서 한 장의 리더 음반을 녹음했고(이때 같은 음반사에 소속된 애덜리 형제를 알게 되었다), 곧이어 재즈 연주자들을 더욱 존중해주는 리버사이드의 오린 키프뉴스를 만나게 되었다. 음반 재발매 작업에서 벗어나 1955년부터 새로운 녹음을 시작한 키프뉴스는 1957년부터 1959년까지 클라크 테리의 음반 넉 장을 지속적으로 녹음했고, 이 뛰어난 녹음들은 당시까지 트럼펫의 숨은 실력자였던 테리의 면모를 재즈 팬들에게 알렸다.

클라크 테리는 실로 다재다능한 연주자였다. 베이시, 엘링턴 밴드에서의 연주와는 달리 리버사이드에서의 첫 음반 《버스 좌석을 향한 세레나데Serenade to a Bus Seat》에서는 재즈 메신저스

의 조니 그리핀(테너 색소폰), 길레스피 빅밴드의 윈턴 켈리Wynton Kelly(피아노), 마일스 데이비스 5중주단의 리듬 섹션 폴 체임버스, 필리 조 존스Philly Joe Jones(드럼)와 더불어 강렬한 비밥, 하드 밥을 구사한 것이다. 하지만 다음 앨범인《색다른 듀크Duke with a Difference》에서 그는 엘링턴 오케스트라의 멤버들을 추려서 9중주로 엘링턴의 레퍼토리를 '색다르게' 구사했는데, 어찌 보면 이 음반은 솔로 기회가 주어지지 않았던 엘링턴 작품들을 자신이 얼마나 잘 연주할 수 있는지를 보여준, 엘링턴을 향한 무언의 시위였다. 클라크 테리의 변모는 여기서 그치지 않았다. 세 번째 음반《궤도 진입In Orbit》은 피아노 자리에 셀로니어스 멍크를 앉힌 4중주 음반으로, 이 음반에서 멍크는 주변의 의심에 찬 시선에도 불구하고 자신의 작품이 아닌 테리의 작품을 얼마나 훌륭히 반주할 수 있는가를 증명했다. 하지만 더 인상적이었던 것은 클라크 테리가 모든 곡을 플뤼겔호른으로 연주했다는 점이다. 특히 느린 블루스에서 이 둥근 음색의 악기는 트럼펫으로는 도무지 표현할 수 없는 파스텔 톤의 푸른빛을 은은하게 들려주었다. 트럼펫과 플뤼겔호른의 채도는 다음 음반에서 더욱 선명해졌다. 리버사이드에서의 마지막 음반인《고음과 저음의 금관Top and Bottom Brass》에서 클라크 테리는 트럼펫과 플뤼겔호른을 모두 연주한 데다가 튜바 주자인 돈 버터필드Don Butterfield를 사이드맨으로 기용해 앨범 제목 그대로 금관의 다양한 고저와 다채로운 색감을 펼쳐 보였다. 재즈에서 이러한 아이디어는 또다시 재현되지

않았을 만큼 이 음반은 현재까지도 독창적이다.

리버사이드에서의 마지막 음반을 녹음할 무렵 클라크 테리는 결국 9년간 몸담았던 엘링턴 오케스트라를 떠나 젊은 퀸시 존스가 새롭게 만든 빅밴드로 자리를 옮겼다. 이 밴드에서 그는 트럼펫 파트의 수석 주자가 되었고 이들의 뛰어난 음악은 재즈사에서 여전히 기억되고 있지만 유럽 투어의 흥행 실패로 결국 퀸시 존스 오케스트라는 2년 만에 해산하고 말았다. 그럼에도 클라크 테리의 명성은 이미 음악계에 널리 퍼져 그는 곧 NBC 오케스트라의 단원으로 스카우트되었는데, 그는 이 방송국이 영입한 최초의 아프리카계 연주자였다.

클라크 테리가 우여곡절 끝에 NBC 오케스트라에 몸담았던 무렵, 오린 키프뉴스는 쓰디쓴 고배를 마셔야 했다. 리버사이드가 문을 연 지 10년 만인 1963년에 결국 문을 닫게 된 것이다. 그럼에도 불구하고 프로듀서 오린 키프뉴스의 음악적 혜안은 뛰어났고, 그 시절 그가 녹음했던 연주자들은 모두 재즈의 거목이 되었다. 멍크, 테리, 애덜리 형제는 물론이고 빌 에번스, 웨스 몽고메리, 소니 롤린스, 조니 그리핀, 맥스 로치Max Roach, 지미 히스Jimmy Heath, 블루 미첼Blue Mitchell 등 그와 앨범을 녹음했던 인물들은 1960년대 재즈계의 주역이 되었다. 그들 중 몇몇은 대형 음반사와 계약을 맺었는데 멍크는 컬럼비아, 롤린스는 RCA, 애덜리 형제는 캐피틀과 계약을 맺었고(이들 음반사는 소위 4대 메이저 음반사라 불리는 곳이었다) 에번스와 몽고메리는 MGM사가 인수해 대

형 음반사로 변모한 버브의 계약서에 사인을 했다. 이들은 이곳에서 좀 더 많은 예산이 투입된 화려한 음반들을 녹음했지만, 여전히 많은 재즈 팬들은 1950년대 말, 1960년대 초 키프뉴스가 가내수공업 방식으로 제작한 소박한 걸작들을 결코 잊지 못한다.

클라크 테리가 NBC 오케스트라에 가입했을 때, 이 방송국은 그들의 간판 프로그램인 「투나이트 쇼Tonight Show」의 진행자로 조니 카슨Johnny Carson을 지목해 이 프로그램을 미국의 대표적인 토크쇼로 만들었다. 이때 독 세버린슨Doc Severinsen이 지휘하던 NBC 오케스트라는 매일 밤 「투나이트 쇼」에 출연했고, 이때 트럼펫 파트 수석 자리에 앉아 있던 클라크 테리의 모습도 미국 전역에 방송되었다. 하지만 그는 재즈 무대를 결코 떠나지 않았다. 1963년 오스카 피터슨 트리오의 객원 연주자로 참여했던 그는 양손에 트럼펫과 플뤼겔호른을 들고 번갈아 연주하는 진기를 들려줬고, 독특한 스캣 창법의 곡 〈중얼중얼Mumbles〉은 그의 테마곡이 되었다. 아울러 트롬본 주자 밥 브루크메이어Bob Brookmeyer와 5중주단을 결성해 독특한 금관 앙상블을 들려주었던 시기도 이때였다. 클라크 테리는 1972년까지 10년간 NBC에 몸담았다.

리버사이드의 문을 닫았던 오린 키프뉴스는 3년 뒤인 1966년에 피아니스트 딕 캐츠Dick Katz와 손을 잡고 새로운 음반사 마일스톤을 시작했다. 이 시기 매코이 타이너, 존 헨더슨Jon Henderson이 마일스톤에서 녹음한 음반들은 그들의 최고 작품으로 손꼽힌다. 1972년 마일스톤과 리버사이드를 모두 인수한 판타지 레코드는

부사장 겸 재즈 A&R 감독으로 오린 키프뉴스를 영입했고, 키프
뉴스는 이 회사에서 8년간 근무하며 소니 롤린스를 비롯한 명인
들의 음반을 다수 제작했다.

키프뉴스가 판타지 레코드에서 근무하던 1970년대에 클라
크 테리는 미국 국무부의 후원 아래 클라크 테리 빅 '배드bad' 밴
드를 결성해 전 세계를 순회했다. 아울러 프로듀서 노먼 그랜즈
Norman Granz가 조직한 재즈 앳 더 필하모닉에 참여해 동시대의 여
러 명인들과 잼세션을 벌였다. 1970년대부터 재즈 교육에 힘쓰
던 테리는 윌리엄피터슨대학을 비롯한 여러 음악원에서 젊은 연
주자들을 육성했으며, 1980년대부터는 더 많은 앨범을 녹음했
다. 1985년 자신이 설립한 세 번째 음반사 랜드마크를 시작한 키
프뉴스는 8년간 이 레이블을 경영하다가 1993년 뮤즈 레코드에
매각했고, 그 뒤로는 해박한 지식을 갖춘 프리랜서 제작자로 역
사 속의 재즈 명반들을 CD로 재발매하는 일에 전념했다. 그는
음반 제작비를 아끼기 위해 라이너 노트를 직접 쓴다고 밝힌 바
있는데, 음반 제작자 가운데 키프뉴스는 단연 뛰어난 글솜씨의
소유자였다. 특히 2000년대 들어서 재발매한 '오린 키프뉴스 컬
렉션 시리즈'에 담긴 그의 회고록은 재즈의 소중한 기록이다.

클라크 테리와 오린 키프뉴스는 모두 미국 국립예술기금NEA
이 선정한 '재즈 마스터'에 이름을 올렸다(각각 1991, 2011년). 아울
러 클라크 테리는 2010년에 그래미 평생 공로상을 받았다. 그가
세상을 떠나자 재즈 평론가이자 오린의 아들인 피터 키프뉴스는

『뉴욕 타임스』에 쓴 부고에서 "재즈에서 플뤼겔호른을 인기 악기로 만드는 데 결정적인 기여를 한 연주자"라고 클라크 테리를 평가했다. 한편 명피아니스트였던 고故 빌 에번스의 〈내가 아는 사람에게Re: Person I Knew〉는 오린 키프뉴스의 철자를 재배치해서 만든 제목으로, 그에게 바친 걸작으로 남아 있다.

퀸시 존스는 만년의 클라크 테리가 당뇨와 싸우는 와중에도 병상에서 젊은 시각장애인 피아니스트 저스틴 코플린Justin Kauflin을 지도하며 그와 우정을 나누는 이야기를 다큐멘터리 영화로 제작했다. 올해 '제천국제음악영화제'에서도 소개될 이 영화의 제목은 연주자의 끊임없는 정진을 뜻하는 「계속, 계속해Keep on Keepin' on」이다. 아울러 클라크 테리와 오린 키프뉴스의 연이은 타계를 접한 재즈 팬들은 이 영화의 제목에서 또 다른 문구를 자연스럽게 떠올릴 것이다. '키프 온 키프뉴스Keep on, Keepnews.'

(2015)

그 옛날 어느 오후, 아련한 하모니카 소리

투츠 틸레망(1922~2016)

어쩌다가 어린 시절 나의 취향이 그렇게 되었는지 나로서도 설명할 길이 없다. 당시가 1980년대 초였음에도 나는 1960~1970년대 록에 경도되어 있었고 어디서도 잘 들을 수 없었던 재즈가 궁금했으니 말이다. 라디오에서 흘러나오는 모든 음악들은 시시했고, 틈만 나면 레코드 가게를 기웃거리며 내가 좋아하던 음악을 찾아다녔다. 당시로서는 치기라면 치기라고밖에 할 수 없는 나의 취향은 입시에 쫓기던 고등학교 2학년 때도 멈추질 않았다. 듣고 싶은 음반을 찾기 위해 레코드 가게를 이리저리 배회하던 그때 그를 만났다. 투츠 틸레망.

명륜동에 있던 단골 레코드 가게에 갔던 그날은 마음에 드는 음반이 눈에 띄질 않았다. 슬그머니 그냥 가게를 나오려고 하는데 이를 눈치 챈 레코드 가게 아저씨가 음반 한 장을 건넸다. "너 재즈 좋아하지? 이거 한번 들어봐."

퀸시 존스의 히트 앨범 《더 두드The Dude》(A&M)였다. 이 앨범

에 수록된 〈아이 노 코리다$^{Ai No Corrida}$〉는 당시 라디오에서 하루에
도 몇 번씩 나오던 히트곡이었지만 나는 그런 디스코 음악을 좋
아하지 않았다. 속으로 나는 생각했다. '왜 이런 디스코를 재즈라
고 추천하지?'

아마도 그때 내 얼굴에는 뭔가 탐탁하지 않은 표정이 있었
을 것이다. 그러자 주인아저씨가 대번에 응대했다. "너 이 음반
무시하면 안 돼. 여기 기똥찬 곡이 있어."

아저씨는 자신이 갖고 있는 《더 두드》 음반 위에 카트리지
바늘을 올렸다. 〈벨라스Velas〉. 그것이 틸레망과의 첫 만남이었
다. 그땐 이반 린스$^{Ivan Lins}$란 이름도, 그것이 그의 작곡인지도 몰
랐고 심지어 누가, 어떤 악기를 연주하고 있는지도 알 수 없었
다. 단지 〈아이 노 코리다〉와는 전혀 다른 음악이었고, 무엇보다
도 매혹적이고 환상적이었으며 처음 듣는 사운드였다.

"이게 퀸시 존스 연주인가요?"

"아니, 퀸시가 프로듀서이고 투츠 틸레망이라는 사람이 연
주한 거야. 하모니카 죽이지?"

하모니카······. 그전까지 나는 그 친숙한 우리 주변의 악기
가 저 멀리 환상의 세계를 이토록 아름답게 그려낼 줄은 상상도
하지 못했다. 난 넋을 잃었다. 그때 주인아저씨는 내게 한 장의
음반을 더 보여주었는데 《투츠 틸레망 라이브$^{Toots Thielemans Live}$》
(폴리도르)라는 음반이었다. 음반 표지에는 기타를 치며 마이크
앞에서 휘파람을 불고 있는 초로初老의 틸레망의 측면상이 사진

으로 실려 있었다. 하지만 난 그 음반을 그저 쳐다봐야만 했다. 당시 수입 LP에 붙어 있던 2만 원이라는 가격은 학생인 내게 너무 큰돈이었기 때문이다. 먼 훗날 나는 이 음반을 CD로 구입했는데 1974년에 녹음된 이 실황 음반은 현재 내가 가장 좋아하는 틸레망의 음반 중 하나다.

이렇게 우연히 시작된 그와의 만남은 기이하게도 이후에 짧은 기간 동안 계속 이어졌다. 1983년 팝 스타 빌리 조엘^{Billy Joel}은 앨범 《결백한 남자^{An Innocent Man}》(컬럼비아)를 발표했는데, 이 앨범의 수록곡들은 1980년대 팝이 대부분 그랬던 것처럼 별로 내 마음에 들지 않았다. 하지만 나는 틸레망의 하모니카가 조엘의 목소리를 절묘하게 반주해준 〈다정했던 순간만 남겨주세요^{Leave a Tender Moment Alone}〉 한 곡만으로도 이 앨범을 사기에 충분했다. 넉넉한 솔로 공간을 주지 않았음에도 불구하고 주선율의 빈 공간을 휘감아 도는 틸레망의 즉흥적인 하모니카 연주는 재즈 연주자의 매력이란 어떤 것인지를 내 마음속에 선명히 새겨주었다.

당시 록에서 재즈로 관심을 막 넓혀가려던 그때 내 귀를 사로잡았던 인물 중 한 사람은 자코 파스토리우스^{Jaco Pastorius}였다. 1983년 그의 음반 《초대^{Invitation}》(워너)를 수입 LP로 손에 쥐었을 때 뒷면에 표기되어 있던 한 문장은 이 음반을 도무지 손에서 놓지 못하도록 만들었다. "스페셜 게스트: 장 '투츠' 틸레망, 하모니카". 파스토리우스에 심지어 틸레망이라니! 당시 '빽판'과 라이선스 음반을 주로 사던 나는 상대적으로 거금을 주고 《초대》를 산

뒤 집에 돌아와 그들이 거의 2중주처럼 연주한(곡의 후반부에는 빅 밴드가 등장한다) 엘링턴의 〈사랑을 믿지 않는 여인Sophisticated Lady〉을 듣고 또 들었다. 비싼 음반 가격은 전혀 아깝지 않았다.

1983년 겨울날, 나는 그날도 명륜동 레코드 가게를 여기저기 살피고 있었다. 그날 주인아저씨는 한 장밖에 없어서 팔 수 없는 음반이라며 국내 라이선스 음반으로 나온 빌 에번스의 《친화력》을 내게 들려주었다. 난 그때 에번스를 처음 들었고 아름답다 못해 염세적이기까지 한 그의 피아노 연주 뒤편에서 마치 안개처럼 깔리는 틸레망의 하모니카 소리를 또 만날 수 있었다. 그 순간을 잊지 못했던 나는 그 음반을 찾기 위해 여러 레코드 가게를 뒤지고 다녔지만 결코 만날 수는 없었다.

1980년대 중반을 넘어서면서부터 나의 재즈 음반 컬렉션이 본격적으로 시작되었고, 1990년대에 직장인으로 사회생활을 시작하면서 재즈는 내 삶의 중심으로 자리 잡았다. 나는 재즈의 주류 속을 더욱 파고들었고 재즈의 역사라는 거대한 바닷속으로 뛰어들었다. 그 와중에도 틸레망을 잊을 수 없었다. 재즈의 역사를 이루었다는 트럼펫, 색소폰, 피아노 주자들의 음반을 게걸스럽게 사 모을 때도 틸레망의 음반이 눈에 보이면 난 그것을 결코 외면할 수 없었다. 재즈에서 그의 음악은 내게 첫사랑과도 같은 것이었고 실제로 지금까지도 날 설레게 한다. 재즈를 좋아한 이래로 쳇 베이커, 디지 길레스피, 마일스 데이비스, 스탠 게츠, 엘라 피츠제럴드Ella Fitzgerald, 세라 본 등 수많은 명인이 우리 곁을 떠

났지만 내 어린 시절과 농밀한 대화를 나눈, 그래서 추억을 쌓아 온 재즈 연주자는 틸레망을 제외하면 결코 없었다.

그가 떠난 후 부음 기사를 통해 난 한 가지 사실을 알았다. 어린 시절 한낮에 AFKN TV를 통해 무심히 보던 어린이 프로그램 「세서미 스트리트Sesame Street」가 끝날 때 흐르던 그 나른한 하모니카 소리가 그의 연주였다는 것을. 그러니까 틸레망은 앨범 《더 두드》 훨씬 이전에 내게 재즈를 처음 들려준 한 사람이었던 것이다. 그 사실이, 그리고 그 슬픔이 비단 나만의 것은 아닐 것이다.

(2016)

두 재즈 인생 II

: 어느 평론가와 피아니스트

냇 헨토프(1925~2017)와 모스 앨리슨(1927~2016)

최근 래리 코리엘, 앨 재로Al Jarreau, 바버라 캐럴Barbara Carroll의 부음이 들려왔다. 하지만 필자는 지금껏 쓰지 못한, 이미 늦어버린 글을 두 사람을 기억하면서 쓰려고 한다. 냇 헨토프Nat Hentoff와 모스 앨리슨Mose Allison. 엄밀하게 동시대인이었던 두 사람은 재즈 팬들과 평생을 함께해 온 동지들이었다.

1950~1960년대 등장한 재즈의 명반들을 수집하는 팬들 가운데 헨토프의 글을 읽지 않은 사람은 아마도 없을 것이다. 그의 글은 루이 암스트롱, 듀크 엘링턴, 카운트 베이시, 콜먼 호킨스, 벤 웹스터, 빌리 홀리데이, 마일스 데이비스, 존 콜트레인, 찰스 밍거스, 맥스 로치, 스탠 게츠 등 재즈의 역사를 만들어낸 거장들의 LP 뒷면에 혹은 CD 안쪽 부클릿에 빼곡하게 담겨 있다. 비록 음반의 운명이 위태롭게 보이는 지금이지만 이 재즈의 거장들이 음반을 통해 그들의 음악을 발표한 지금까지 수십 년 동안, 헨토

프의 글은 그들의 음악과 함께 살아온 것이다.

그는 재즈라는 음악이 예술 전반과, 특히 미국 사회에서 갖는 의미들을 맨 앞에서 주창한 인물이었다. 헨토프는 꼼꼼하게 쓴 라이너 노트를 통해 재즈에 대한 뜨거운 애정을 드러냈고, 무엇보다도 아티스트와의 풍부한 인터뷰를 통해 해당 아티스트의 뜻이 제대로 전달되도록 노력했다. 그는 종종 다른 사람의 말과 글을 인용했다. 하지만 그의 인용은 그것을 원래 말하고 쓴 사람이 미처 생각하지 못한 핵심을 이끌어낸다.

피아니스트 지타 카노Zita Carno가 지적했듯이 "존 콜트레인에게 우리가 예상할 수 있는 것은 그가 늘 예상 밖에 있다는 점뿐이다." 이 명제에 한 가지를 더할 수 있는 자격이 내게 있다면 나는 콜트레인에게 늘 기대할 수 있는 한 가지를 치열함이라고 말하고 싶다. 그것을 통해 그는 스스로 발전시키고 있으며 그와 함께 전인미답의 영역을 기꺼이 가고자 하는 감상자들에게 커다란 만족으로 보답하고 있는 것이다.

— 존 콜트레인의 《자이언트 스텝스Giant Steps》 라이너 노트 가운데

이 음반에 실린 음악과 마일스 데이비스가 남김없이 쏟아낸 소리를 완벽하게 묘사한 스페인의 작가 페란의 글귀 하나가 있다. "아, 슬프다! 나는 나의 고독 그 이상을 보았고 그것의 한 부분만을 알았으니. 내가 그 나머지를 찾아 헤맬 때마다 나는 나의 그

럼자를 볼 것이다."

— 마일스 데이비스의 《스페인 소묘》 라이너 노트 가운데

재즈 평론가 스탠리 크라우치Stanley Crouch는 《스페인 소묘》에
실린 헨토프의 글을 읽으며 음악이라는 것을 좀 더 깊이 이해할
수 있다는 것을 알았고 재즈 평론가가 되고 싶다는 꿈을 키웠다
고 이야기했다.

정치 평론가이고 사회 평론가였으며 무엇보다도 재즈 평론
가였던 냇 헨토프는 보스턴의 한 유대인 가정에서 태어났다. 보
스턴라틴학교와 노스웨스턴, 하버드대학에서 인문학을 공부한
그는 일찍이 진보적인 자유주의자로 성장했다. 그는 지역 시문
인 『보스턴 시티 리포터Boston City Reporter』에서 기자로 일하면서 이
신문의 발행인이자 여성 언론인이었던 프랜시스 스위니Frances
Sweeney로부터 많은 영향을 받았고, 유대인 혐오 단체를 취재하면
서 인종차별의 반이성과 폭력성을 깊이 체험했다.

그가 재즈에 관심을 갖게 된 것은 10대 시절 우연히 들은 아
티 쇼Artie Shaw의 곡 〈악몽Nightmare〉을 통해서였다. 당시의 스윙 음
악과는 너무도 달랐던 쇼의 실험적이고 음산한 이 1938년 작품
에 매료된 헨토프는 재즈라는 신천지 속으로 빠져들게 되었다.
그의 저서 『재즈란Jazz Is』(1976)에는 자신의 어린 시절에 대한 기억
이 생생하게 묘사되어 있다.

"보스턴에 살던 시절, 어느 추운 겨울의 오후였다. 열여섯 살

소년이었던 나는 흑인 거주 지역에 있는 사보이 카페를 지나가고 있었다. 그때 느린 블루스의 선율이 햇살 속으로 굽이치며 흘러나와 나를 휘감고는 문 안쪽으로 끌어당겼다. 그 안에서는 모자를 쓰고 살짝 미소를 띤 카운트 베이시가, 그 뒤편에 앉아 브러시로 속삭이고 있는 조 존스와 함께 느긋한 리듬을 공중에 띄우고 있었다. 그러자 무대 밖 테이블에 기대어 놓은 의자에 앉아 있던 콜먼 호킨스가 그 리듬에 맞춰 깊고 우렁차고 폭발적인 사운드를 카페에 가득 채우기 시작했다……."

1940년대 후반 보스턴 지역 라디오 방송국의 재즈 프로그램 진행자가 된 헨토프는 1952년부터 뉴욕에서 발행되던 잡지 『다운비트』에 글을 쓰기 시작했고, 이듬해부터는 이 잡지의 기자로 일하게 되었다. 이미 많은 재즈 연주자와 인터뷰를 했고 많은 문헌을 살펴본 그는 재즈 연주자들의 글과 인터뷰만으로 엮은 책 『내 이야기 좀 들어봐Hear Me Talkin' to Ya』를 냇 셔피로Nat Shapiro와 함께 공동 편집했는데, 이 책은 모든 재즈 역사서가 인용하는 재즈 저서의 고전이 되었다.

아울러 1957년 CBS TV를 통해 전국으로 방영된 특집 프로그램 「재즈의 소리The Sound of Jazz」에서 평론가 휘트니 발리에트와 함께 음악 자문을 맡은 그는 카운트 베이시, 빌리 홀리데이를 비롯해 당시로서는 이미 '과거'의 인물이 된 레드 앨런Red Allen, 피 위 러셀, 그리고 그때까지 아직 무명이었던 셀로니어스 멍크와 지미 주프리Jimmy Giuffre를 출연시켜 재즈의 진미를 시청자들에게 들

려주었다.

하지만 헨토프는 「재즈의 소리」가 방영된 그해에 『다운비트』를 떠날 수밖에 없었다. 그는 당시까지 주로 백인 연주자들만이 표지 인물로 등장하던 『다운비트』의 관행을 거부하고 흑인 연주자들을 표지에 실어야 한다고 주장하면서 잡지사 내에서 갈등을 빚어 오다가, 흑인 필자의 원고를 잡지에 게재했다는 이유로 1957년 해고당하고 만다(그나마 인종적으로 가장 진보적이었던 재즈 저널이었음에도 당시 미국의 인식은 이토록 반이성적이었다!).

냇 헨토프가 『다운비트』로부터 해고된 그해에 남부 출신의 피아니스트 모스 앨리슨은 뉴욕에서 프레스티지 레코드와 첫 녹음을 남겼다. 헨토프가 "재즈 근원의 다양한 요소가 만들어낸 보기 드문 개성적인 초상"이라고 표현한 앨리슨은 헨토프가 태어나고 대략 2년 뒤에 미시시피주 티포에서 태어났다. 군 복무 후 루이지애나주립대학에서 영문학과 철학을 공부했지만 앨리슨의 영혼을 사로잡은 것은 역시 음악이었다. 다섯 살 때부터 피아노를 배우기 시작한 그는 고등학교 시절 트럼펫을 익혔고, 그의 꿈은 재즈 피아니스트가 되는 것이었다. 그 시절 그의 우상은 피아니스트 냇 킹 콜, 에롤 가너^{Erroll Garner}, 존 루이스, 그리고 셀로니어스 멍크였다.

1956년 뉴욕에 진출한 그는 앨 콘^{Al Cohn}, 주트 심스^{Zoot Sims}, 스탠 게츠 등 일급 테너맨들의 피아니스트가 되면서 실력을 인정받았다. 그러자 프레스티지 레코드는 곧바로 그와 리더 앨범

녹음에 들어갔다. 하지만 리더 앨범을 통해서 보여준 앨리슨의 음악은 뜻밖이었다. 그의 음반에서 미시시피주 컨트리 블루스의 색채가 강하게 묻어나는 것이었다. 《변방 모음곡Back Country Suite》, 《지방색Local Color》과 같은 앨범 제목에서도 알 수 있다시피 그의 작품들은 남부 농촌의 느낌을 생생하게 옮겨왔으며, 특히 그는 피아노 연주뿐만 아니라 노래도 직접 부르면서 소니 보이 윌리엄스Sonny Boy Williams, 지미 로저스Jimmy Rogers, 윌리 딕슨Willie Dixon의 블루스 넘버들을 소화했다. 그것은 재즈 연주자에게서는 좀처럼 볼 수 없는 모습이었다.

헨토프가 앨리슨을 가리켜 "재즈 근원의 다양한 요소가 만들어낸 보기 드문 개성적인 초상"이라고 표현한 이유는 바로 이 점에 있다. 앨리슨의 음악에는 모던 재즈에서부터 듀크 엘링턴의 레퍼토리를 비롯한 스윙 시대의 스탠더드 넘버들, 여기에 남부 컨트리 블루스가 섞여 있었던 것이다. 블루스는 재즈를 비롯한 20세기 미국 흑인 음악의 공통된 뿌리다. 하지만 재즈 음악인들의 블루스는 뉴올리언스, 그리고 캔자스시티를 비롯한 중서부 블루스를 그 바탕으로 한다. 반면에 블루스의 중심이라고 할 수 있는 미시시피주 '델타 블루스'는 강줄기를 따라 올라가 시카고 블루스로 발전했고 블루스 록의 모체가 되었다. 그런 만큼 델타 블루스의 모습을 '날것'으로 옮겨와 재즈와 접목한 모스 앨리슨의 음악은 매우 독특했다. 그것은 어린 시절 가업이었던 목화농장 일을 도우며 흑인 음악을 자연스럽게 체득한 앨리슨이 자신

의 정체성을 버리지 않고 온전히 발전시킨 결과였다. 특히 혹인들의 블루스 샤우트 창법 대신에 밥 도로Bob Dorough가 그랬던 것처럼 앨리슨이 부르는 가냘픈 목소리는 블루스의 독특한 비경祕境이었다.

『다운비트』를 떠난 냇 헨토프는 이듬해에 평론가 마틴 윌리엄스와 함께 새로운 잡지 『재즈 리뷰The Jazz Review』를 창간했다. 아울러 1960년에는 케이던스 레코드의 재즈 전문 자회사인 캔디드 레코드의 A&R 감독을 맡아 찰스 밍거스, 맥스 로치, 세실 테일러Cecil Taylor 등의 음반을 제작했다. 평소에 혹인 인권 운동에 목소리를 높였던 밍거스, 로치의 음악을 통해서 헨토프는 자신의 의견을 피력했고 재즈가 미국에서 갖는 사회적 의미를 효과적으로 널리 알렸다. 비록 캔디드 레코드의 비非상업적인 노선은 오래 지속될 수 없었고 『재즈 리뷰』 역시 1961년을 끝으로 폐간되었지만 재즈 평론가로서, 정치 평론가로서의 냇 헨토프의 목소리는 이 시기에 더욱 또렷해졌다.

헨토프가 캔디드 레코드의 음반을 제작할 무렵 앨리슨은 프레스티지와의 계약을 끝내고 메이저 음반사인 컬럼비아 레코드와 계약을 맺었다. 탁월한 피아노 실력에 독특한 창법의 블루스를 부르는 앨리슨의 음악을 컬럼비아의 프로듀서 테오 마세로Teo Macero는 상업적으로, 예술적으로 모두 높게 평가했다. 물론 메이저 음반사가 원한 상업적인 성공에는 미치지 못했지만 이 시기 작곡/작사가로서의 앨리슨의 역량은 훨씬 발전한 것이 분명했다.

컬럼비아에서 첫 앨범으로 발표한 《하이럼 브라운의 변신 Transfiguration of Hiram Brown》에는 이 앨범 타이틀을 제목으로 한 모음 곡이 실려 있다. 이 모음곡은 앨리슨 자신의 표현을 빌리자면 일 종의 '블랙 코미디'로, 하이럼 브라운이란 이름의 남부 시골 청년 이 부푼 꿈을 안고 도시로 오지만 그곳에서 겪는 냉혹함과 부조 리를 통해 서서히 변모해간다는 내용을 담고 있다. 이 곡을 전후 로 앨리슨의 블루스 넘버에는 비슷한 내용들이 등장하는데, 그런 면에서 하이럼 브라운은 앨리슨 자신의 페르소나로 읽힌다.

2년 뒤인 1962년 앨리슨은 애틀랜틱 레코드와 계약을 맺고 무려 14년간 녹음하면서 자신의 전성기를 구가했다. 그의 남부 블루스가 다분히 로큰롤 친화적인 성격을 갖고 있었지만 1970년 대로 접어들면서 그의 음악은 블루스 록 스타일로 변모했고 더 후The Who, 더 클래시The Clash, 리언 러셀Leon Russell은 앨리슨의 노래 를 그들의 음성으로 다시 녹음했다. 1966년 밴 모리슨Van Morrison, 조지 페임Georgie Fame, 벤 시드런Ben Sidran은 모스 앨리슨을 초대해 그의 작품만으로 이루어진 앨범 《뭔가 말해봐Tell Me Something》(버 브)를 발표하기도 했다.

냇 헨토프는 훗날 밥 딜런을 보면서 젊은 시절의 자신을 보 는 것 같다고 말한 적이 있다. 딜런의 음악보다는 가사에 매료된 헨토프는 밥 딜런의 1963년 명반 《멋대로 살아라The Freewheelin' Bob Dylan》(컬럼비아)의 라이너 노트를 썼다. 그리고 1970년대를 넘어 서면서 재즈 평론보다는 정치 평론에 더 많은 시간을 할애했다.

오랜 시간 동안 미국 사회에서 좌파에 속했던 냇 헨토프는 1980년대 이후 동성결혼 합법화 반대, 낙태 반대를 주장하면서 진보주의자들로부터 거센 비판을 받았다. 그래서 2013년에 발표된 그에 관한 다큐멘터리 영화의 제목은 「엇박자로 사는 것의 즐거움The Pleasures of Being Out of Step」(데이비드 L. 루이스David L. Lewis 감독)이었다. 진영 내에서 소수 의견자로 남은 헨토프의 모습은 재즈 안에서 독특한 위치에 있는 앨리슨의 모습과 상당히 겹친다.

하지만 헨토프와 앨리슨은 모두 재즈를 결코 떠나지 않았다. 헨토프는 만년에도 『재즈 타임스』의 마지막 페이지에 실리는 고정 칼럼 '라스트 코러스'를 매달 연재했으며, 앨리슨은 1960년 스타일로 회귀한 그의 마지막 앨범 《세상의 이치The Way of the World》(앤티)를 2010년에 발표했다. 그러므로 그들의 타계를 가장 슬퍼하는 사람은 진보주의자도, 로큰롤 팬들도 아닌 재즈 팬들일 것이다. 헨토프는 2004년에, 앨리슨은 2013년에 미국 국립예술기금이 선정한 '재즈 마스터'에 이름을 올렸다.

(2017)

완벽주의 안티 히어로

월터 베커(1950~2017)와 스틸리 댄

> 메리는 고무 성기가 달린 가죽 끈을 허리에 묶었다. 그러고는 그
> 성기를 주물럭거리면서 말했다. "요코하마에서 건너온 스틸리
> 댄 3호." 그러더니 우유가 품어져 나와 방을 가로질러 날아갔다.
> — 윌리엄 버로스의 『네이키드 런치』 중에서

스틸리 댄. 이 음란하고 고약하며 짓궂은 이름. 하지만 출처를
파헤치기 전에는 그 의미를 전혀 알 수 없는 수수께끼 같은 이
름. 동시에 그 이름처럼 모호하고 이상야릇하지만 지난 45년간
빈틈없이 완벽한 음악을 구사해 온 록 밴드의 이름.

팬들은 이미 잘 알고 있겠지만 지난 9월 3일 그룹 스틸리
댄Steely Dan의 '절반'이었던 기타리스트 겸 베이시스트 월터 베커
Walter Becker가 하와이주 마우이에서 67세의 일기로 눈을 감았다.
밴드의 또 다른 반쪽이면서 보컬과 건반악기를 맡았던 도널드
페이건Donald Fagen은 추도문에서 "스틸리 댄이란 이름으로 가능한

한 오랫동안 살면서, 월터와 함께 만든 음악이 계속 나오길 원했다"고 심정을 밝혔다.

베커와 페이건 두 사람 중에서 한 사람이 없는 스틸리 댄이란 상상할 수 없다. 왜냐하면 지금까지 스틸리 댄의 이름으로 발표된 모든 곡들은 베커와 페이건의 공동 작품이기 때문이다. 그런 의미에서 베커의 죽음은 45년 된 이 독보적인 밴드의 일단락이자, 대학 동창으로 만난 두 사람 사이에 이어져 온 50년 우정의 끝이었다.

사실 그 세월 속에서 스틸리 댄의 역사는 한 번의 단절이 있었다. 당시에도 그들의 헤어짐은 월터 베커에 의해 촉발되었다. 훗날 도널드 페이건은 당시 베커와 이전처럼 자주 연락할 수 없었다고 밝혔는데, 그것은 1970년대 말부터 베커가 복용하기 시작한 헤로인 때문이었다. 앨범 《가우초^{Gaucho}》(MCA)가 발매될 무렵, 베커의 여자 친구가 그의 아파트에서 헤로인 과다복용으로 세상을 떠나더니, 일주일 뒤에는 베커가 교통사고로 다리가 부러지는 사고가 연속으로 발생했다(어떻게 하다가 교통사고가 났느냐는 한 기자의 질문에 베커는 "자동차와 자신이 동시에 한 지점을 차지하려고 했기 때문"이라고 능청스레 대답했다). 베커는 헤로인을 끊기 위해 하와이에서 아보카도 농사를 짓기 시작했고, 1981년 스틸리 댄은 결국 해산을 결정했다. 당시 『롤링스톤^{Rolling Stone}』이 "1970년대의 완벽한 음악적 반영웅주의자들"이라고 평했던 이들은 12년 뒤인 1993년에 다시 뭉치게 된다.

베커와 페이건은 1967년 뉴욕주에 위치한 대학 바드칼리지에서 처음 만났다. 학교 근처 한 카페에서 "마치 프로페셔널 흑인 연주자의 사운드" 같은 베커의 기타 연주를 들은 페이건은 곧장 "밴드를 찾고 있냐?"고 베커에게 물었고, 그들은 서로 음악 취향마저도 매우 흡사하다는 사실을 알게 되었다. 두 사람은 플로리다에서 방송되는 재즈 FM 「모트 페가 쇼Mort Fega Show」를 모두 듣고 있었고 비슷한 취향의 재즈 레코드를 수집하고 있었다. 당시는 이미 록의 시대였음에도 베커에게 어떤 기타리스트를 가장 좋아하느냐고 물어보면 그는 주저 없이 대답했다. "그랜트 그린Grant Green." 그들은 베이비붐 세대 가운데 옛 재즈에 심취한 보기 드문 취향의 소유자였던 것이다.

이들이 1920년대부터 1960년대 재즈까지를 두루 좋아한 것은 스틸리 댄만의 독특한 취향과 음악을 만들어냈다. 당시 재즈 성향의 록 밴드들이 대부분 마일스 데이비스와 존 콜트레인에게 집중했던 것과는 전혀 다른 이들의 취향은 듀크 엘링턴의 〈이스트 세인트루이스의 아장걸음〉을 '와와' 기타를 앞세워 연주한다거나 호러스 실버의 〈아버지를 위한 노래Song for My Father〉의 인트로를 빌려 〈리키는 그 번호를 잊지 않았어Rikki Don't Lose That Number〉를 만들어내는 기발한 시도를 가능하게 했다.

하지만 이 '재즈버그'들이 세상에 들고 나온 음악은 재즈가 아니라 록이었다. 훗날 재즈 피아니스트 메리언 맥파틀런드Marian McPartland가 이들에게 "왜 재즈 스탠더드 넘버를 연주하지 않고 새

로운 곡을 쓰기 시작했나?"라고 물었을 때 페이건은 "우리가 좋아하는 것은 재즈뿐만이 아니다. 우리는 로큰롤, R&B, 시카고 블루스, 잭 케루악Jack Kerouac, 앨런 긴즈버그Allen Ginsberg, 커트 보니것Kurt Vonnegut 등의 비트세대의 소설, 보스턴의 SF 소설, 유머집 등 당시 젊은이들의 하위문화에 심취해 있었기 때문에 그런 것들을 음악 속에 전부 담고 싶었다"고 대답했다. 물론 이 대답이 거짓이라고 할 순 없다. 하지만 이것이 그들 음악적 출발점의 모든 것을 말해주지는 않는다.

도널드 페이건 재즈 트리오, 배드 록 그룹Bad Rock Group, 레더 카나리Leather Canary 등 학창 시절 베커와 페이건이 만든 그룹은 다양했고, 그 안에서 그들은 온갖 종류의 음악을 시도했다. 하지만 음악적 욕심에 비해 그들의 연주 실력이 그리 훌륭하지 않았던 것만은 분명하다. 페이건은 당시 자신들의 연주가 "프랭크 자파Frank Zappa 곡을 연주하는 킹스멘The Kingsmen" 같았다고 웃으며 말한 적이 있다. 젊은 시절에 아무리 연습해도 늘지 않는 연주 실력, 연주자로서 보이지 않는 암울한 전망은 당시 1년에 단 1승을 거두지 못하던 앨라배마주립대학 미식축구팀에 비유하여 만든 1977년작 〈블루스의 집사Deacon Blues〉에 잘 나타나 있다.

"난 색소폰 연주를 배울 거야/ 내 느낌을 연주할 거야/ 밤새 스카치위스키를 퍼마시다가 자동차 뒷좌석에서 죽을 거야/ 사람들은 세상의 승자가 된 뒤 이름을 얻지만/ 난 패자가 된 뒤 이름

을 얻고 싶어/ 앨라배마대학팀도 '크림슨 타이드'라고 불리잖아/
그러니까 난 그냥 블루스의 집사라고 불러줘."

하지만 자기 음악에 대한 이 자조적인 태도, 어쩌면 자기 객
관화라고 할 수 있는 이들의 판단은 스틸리 댄 음악의 결정적인
한수가 되었다. 만약 이들이 스트레이트 재즈를 연주했다면 기
껏해야 아주 평범한, 그리하여 아무런 기억도 남기지 못한 밴드
가 되었을 것이다. 하지만 이들은 자신들이 연주할 수 있는 곡을
만들고, 자기들보다 더 능숙한 연주자들을 밴드 멤버 혹은 레코
딩 세션맨으로 기용함으로써 본인들이 원하는 음악을 구현했다.

뉴욕에서 LA로 건너간 두 사람은 캘리포니아 지역의 뛰어난
연주자들을 영입해 6인조 밴드를 결성하고 밴드 이름을 윌리엄
버로스의 소설에 등장하는 인공 성기에서 따왔다. ABC 레코드
의 프로듀서 게리 캐츠Gary Katz는 이 밴드, 스틸리 댄의 가능성을
감지하고 이들과 계약을 맺었는데 예상대로 이들이 처음 발표한
앨범 《흥분까지 살 순 없지Can't Buy a Thrill》(1972)는 앨범 차트 17위
에, 싱글로 발표된 〈다시 해봐Do it Again〉는 차트 6위에 오르는 성
공을 거둔다.

하지만 스틸리 댄 음악을 말해주는 중요한 내용은 그 이면
에 있었다. 베커와 페이건은 음악의 완성도를 위해서라면 정규
밴드 멤버 외에도 스튜디오 세션맨을 적극 기용했다. 그들에게
는 제프 백스터Jeff Baxter라는 매력적인 기타리스트가 있었음에도

곡에 따라서는 세션맨 엘리엇 랜들Elliott Randall에게 솔로를 맡겼고, 심지어 1950년대 모던 재즈 녹음에서 활약했던 색소포니스트 제롬 리처드슨Jerome Richardson을 초대해 〈더러운 일Dirty Work〉에 그의 색소폰 솔로를 삽입했다. 이 대목은 1970년대 록 밴드에서는 좀처럼 볼 수 없는 풍경이었다.

스틸리 댄에게 이 풍경은 그저 일시적인 것이 아니었다. 그들이 초대한 재즈 연주자 혹은 세션맨들의 명단은 해가 거듭될수록 계속 늘어갔다. 스누키 영Snooky Young, 척 핀들리Chuck Findley, 랜디 브레커Randy Brecker(이상 트럼펫), 어니 와츠Ernie Watts, 빌 퍼킨스Bill Perkins, 플래스 존슨Plas Johnson, 필 우즈, 존 클레머John Klemmer, 톰 스콧Tom Scott, 웨인 쇼터, 데이비드 샌본David Sanborn, 마이클 브레커, 크리스 포터, 월트 와이스코프Walt Weiskopf(이상 색소폰), 조 샘플Joe Sample, 빌 샬랩(이상 피아노), 빅터 펠드먼Victor Feldman(피아노, 비브라폰, 퍼커션), 래리 칼턴Larry Carlton, 마크 노플러Mark Knopfler, 하이럼 불럭Hirum Bullock, 릭 데린저Rick Derringer, 폴 잭슨 주니어Paul Jackson Jr.(이상 기타), 레이 브라운, 척 레이니Chuck Rainey(이상 베이스), 제프 포카로Jeff Porcaro, 버나드 퍼디Bernard Purdie, 스티브 개드Steve Gadd(이상 드럼), 마이클 맥도널드Michael McDonald(보컬) 등의 이름을 어느 록 밴드의 음반에서 모두 만난다는 것은 상상하기 어려운 일이다.

스틸리 댄의 원년 멤버 중 베커와 페이건만 남고 모든 멤버들이 떠난 5년 뒤에 녹음된 앨범 《가우초》는 스튜디오 완벽주의

의 전설로 남은 작품이다. 한 앨범에 무려 마흔두 명의 세션맨이 초대되었고 녹음 기간만 무려 2년 이상 걸린 이 앨범은 이미 라이브 무대를 중단하고 스튜디오 녹음에만 몰입했던 이 밴드의 완벽에 대한 '거의 병적인' 집착을 들려준다(물론 이 긴 제작 기간은 월터 베커의 헤로인 복용과도 관련이 있겠지만).

스틸리 댄의 완벽주의에 대한 또 다른 이야기는 아마도 1993년 재결성 투어에서 드럼을 연주했던 피터 어스킨^{Peter Erskine}의 일화를 빌려야 할 것 같다. 그에 따르면 스틸리 댄과 세션맨들은 투어 전에 뉴욕에 모여 3주 반 동안 연습을 했다. 베커와 페이건은 메트로놈을 사용해 모든 곡들의 최적의 BPM(분당 비트수)을 정했고 어스킨은 이를 메모해두었다가 실제 연주에서도 메트로놈을 옆에 두고 곡이 연주되기 전 박자를 멤버 모두에게 카운트했다. 어떤 곡에서는 118.5BPM처럼 소수까지 붙일 정도로 베커와 페이건은 예민했다. 그런데 〈헤이 나인틴^{Hey Nineteen}〉을 연습하면서 어스킨은 관악 파트 박자가 계속 빠르다고 느꼈다. 그래서 그는 원래 베커, 페이건이 주문한 118BPM보다 조금 빠른 119BPM으로 연주하는 것이 더 낫겠다고 스스로 판단했다. 그리고 실제로 무대에서 119BPM으로 연주했다. 그날 밤 연주는 무사히 끝났다. 다음 날 연주가 시작되기 전 마지막 리허설이었다. 베커가 드럼세트 앞으로 오더니 조용히 말했다. "어제 박자가 좀 빨랐던 것 같아."

어스킨은 대답했다. "아니, 그걸 알았단 말이야?!"

"어젠 좀 다르게 연주했지?"

"사실 〈헤이 나인틴〉 템포를 118에서 119로 올렸어. 그걸 알아챘단 말야?"

그러자 베커와 페이건은 씨익 웃으면서 이렇게 말했다. "다신 그런 거 하지 마."

이러한 음악적 완벽주의와 스틸리 댄의 노래에서 풍기는 냉소적이며 자조적인 분위기는 묘한 아이러니를 만들어낸다. 사실이 점이 알 듯 모를 듯한 스틸리 댄만의 매력이다. 베커와 페이건이 그들의 학창 시절을 쓸쓸하게 회고한 〈나의 옛날 학교My Old School〉는 청춘에 대해 전혀 낭만적이지 않은 그들의 태도를 보여준다.

"…… 그때는 여전히 9월이었지/ 지방 형무소에 너와 직업여성들이 함께 갇혀 있는 걸 보고/ 네 아버지가 뒤로 나가자빠지신 게/ 그 사건의 전모를 들으며/ 나는 애들과 위층에서 담배를 피우고 있었어/ 그러면서 말했지, 안 돼/ 윌리엄과 매리(William & Mary Law School: 미국의 오래된 로스쿨로 학칙이 엄격하기로 유명하다–저자 주)도 그렇지는 않을 거야/ 난 여자애들이 그렇게 잔혹한 줄 몰랐어/ 그래서 난 다신 학창 시절로 돌아가지 않으려고."

오히려 그들이 간직하고 있는 청춘은 리비도와의 어두운 갈등이다. 1975년에 발표한 〈모두 극장에 갔지Everyone's Gone to the

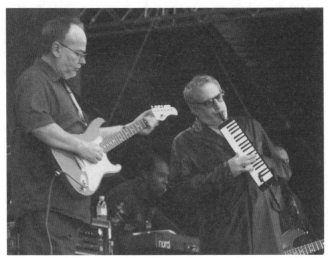

Movies〉는 식구들이 모두 영화를 보러 떠난 뒤 집에 홀로 남은 소년이 포르노를 통해 느끼는 흥분을 은유적으로 그리고 있으며 〈사촌 듀프리Cousin Dupree〉는 이미 이들의 나이가 50대가 된 2000년에 발표한 곡임에도 사촌에게 느끼는 성적 욕망을 은밀하게 표현하고 있다. 페이건이 베커에 대해 회고했던 것처럼 그들은 "인간 본성에 대해 냉소적이었으며…… 인간의 숨겨진 심리를 읽어내 신랄한 예술로 전환"하는 데 탁월했다. 다시 말해 스틸리 댄에게는 낭만적인 사랑 노래가 단 한 곡도 없다. 그것이 이들의 매력이다.

월터 베커가 세상을 떠났음에도 불구하고 도널드 페이건은 올해 투어를 예정대로 진행할 것이라고 발표했다. 하지만 페이건이 홀로 스틸리 댄의 이름으로 새로운 작품을 발표할는지는 아직 알 수 없다. 단지 베커가 음악 활동을 멈췄던 기간에 페이건이 스틸리 댄의 이름이 아닌 자신의 이름으로 솔로 앨범을 발표해 왔다는 점은 스틸리 댄의 해산을 조심스럽게 예상하게 만든다(현재도 그는 도널드 페이건과 나이트플라이어스Donald Fagen & The Nightflyers라는 자신의 별도 그룹을 이끌고 있다). 설사 스틸리 댄의 이름으로 새로운 작품이 나온다고 하더라도, 또 페이건만의 음악 역시 매우 훌륭하다 하더라도, 이제 스틸리 댄은 베커의 타계로 그들 역사의 한 단락을 완전히 마무리한 것이다.

2008년 초였을 것이다. 나는 현재까지 스틸리 댄의 마지막 앨범으로 되어 있는 《모든 것은 가버린다Everything Must Go》(리프라

이스, 2003)를 들으며 종로에서 광화문 방향으로 홀로 걷고 있었다. 가까스로 만든 이성의 시대가 저물고 기만과 탐욕의 시간이 시작되던 때였다. 스틸리 댄은 "나는 이제 이 야만의 시대에서 그냥 사라지련다"라고 노래했지만(이 앨범이 나온 당시 미국은 부시의 시대였다) 나는 속으로 '이 시대도 언젠가는 다 지나가겠지'라고 스스로 위로하며 이 음악을 듣고 있었다. 말미에 월트 와이스코프의 색소폰이 애절하게 멀어지면서 음악은 끝이 났다.

그리고 정말, 9년의 세월이 어느덧 흐르고 또 새로운 시절이 기적처럼 시작됐다. 그런데 동시에 그 음악을 들려주던 스틸리 댄도 내 앞에서 함께 사라져버렸다. 센터 구멍도 제 위치에 뚫려 있지 않은 조악한 '빽판' LP로나마 '다시는 돌아가고 싶지 않은' 고등학교 시절의 암울함을 그나마 달래주었던 스틸리 댄이 이제 정말 무대 뒤편으로 사라진 것이다. 고등학교 시절부터 앉기 시작해 35년간 버텨 온 내 책상 의자가 녹이 슬어 이 원고를 쓰던 중 나사못을 뱉어내는 것을 보면 그럴 만도 하다. 세월이 그렇게 흐른 것이다. 모든 것은 가버린다. 그나마 음악만이 그 희열을 남긴 채 말이다.

(2017)

진정한 '재즈 1세대'

<div align="right">강대관(1934~2017)</div>

참으로 기이한 날이었다. 한국재즈모임^{KJC}에서 오랫동안 총무로 일하시던 권명문 님께서 작고하셨다는 소식을 7월 19일에 듣고서 이튿날 선생의 영안실로 향했다. 그런데 영안실에 들어서자마자 휴대전화가 울렸다. 피아니스트 임인건 선배였다. 강대관 선생이 돌아가셨다는 소식이었다. 영안실에 함께 갔던 일행은 모두 황망한 소식에 한동안 말을 잃었다. 1988년 이화동 '야누스'에서 강 선생의 연주를 처음 듣던 순간, 그리고 어느덧 세월이 흘러 음악계에서 일하면서 선생께 몇 마디 여쭙고 들었던 이야기들이 빠르게 내 머리를 스쳐갔다.

시간이 조금 흐르자 사람들이 강대관, 그리고 권명문 님에 대한 개인적인 기억들을 하나둘씩 이야기하기 시작했다. 그 가운데 약 30년 동안 이태원에서 클럽 '올 댓 재즈'를 운영해 온 진낙원 사장이 마치 사진 한 장처럼 생생한 이야기를 하나 꺼냈다.

강대관 선생의 댁은 이태원에서 가까운 보광동이었는데 선

생은 다른 연주 일을 마친 늦은 밤에도 올 댓 재즈에 들러 위스키 한 잔에 꼭 잼세션이라도 하고 들어가려고 하셨다는 거다. 그 이야기를 들으니 야누스를 운영하시던 박성연 선생이 몇 해 전에 하신 이야기도 생각이 났다. 정기 연주회를 위해 야누스에서 진지한 리허설을 마치고 방송악단 일로 방송국으로 향하면서 강선생은 늘 농담조로 "자, 이제 벽돌 지러 갑시다"라고 말씀하셨다고 한다. 다시 말해 재즈야말로 진짜 음악을 연주하는 것이었고 다른 연주들은 그저 단순노동에 불과했다는 것이다.

실제로 선생은 음악 경력의 대부분 동안 방송국 악단에 속해 있었다. 1967년 TBC 악단을 시작으로 1980년 KBS 악단으로 자리를 옮겨 1995년까지 한 악단에서 연주했다. 연주자로서는 안정된 직장을 가진 셈이다. 아마 보통의 연주자였다면 이 지점에서 그냥 만족했을 것이다. 하지만 선생은 아니었다. 1969년 당시 한국의 유일한 하드 밥 밴드라고 불렸던 고故 이정식 5중주단의 트럼펫 자리에는 강대관이 앉아 있었다. 그로부터 9년 뒤 한국인 연주자를 위한 최초의 재즈 클럽 야누스가 문을 열었을 때도 상임 트럼펫 주자는 강대관이었다. 한마디로 1960년대부터 1980년대까지 '재즈' 트럼펫의 길을 지킨 한국인 연주자는 강대관 선생이 유일했다. 비록 많지는 않지만 당시를 기록한 몇 장의 음반들—동시에 그만큼 중요한 음반들—이 그 점을 말해준다.

한국의 재즈가 가까스로 일반 시민들과 만날 수 있는 상설무대를 처음 마련했던 1978년(나는 이 해가 한국 재즈 역사에서 매우

중요한 해라고 생각한다)에 녹음된 두 장의 음반에서 트럼펫 연주자는 모두 강대관이었다. 한 장은 이판근과 코리안재즈퀸텟 '78의 이름으로 2013년에 재발매된 《Jazz: 째즈로 들어본 우리 민요, 가요, 팝송!》, 그리고 또 다른 한 장은 불행히도 아직 재발매되지 못한 《유복성과 신호등》이다. '코리안 소울 재즈를 한번 구현해보자'는 취지로 녹음된 《Jazz》에서 강대관은 실로 귀기마저 느껴지는 소리로 열연을 들려줬으며 《유복성과 신호등》에서는 비록 솔로로 등장하지는 않지만 3인조 트럼펫 섹션을 이끌며 〈눈이 내리네〉에서 낭랑한 멜로디 라인을 들려주었다.

이들 음반이 녹음됐던 1978년 처음 문을 연 클럽 야누스가 11년 뒤 그들의 성과를 처음으로 음반으로 발표했을 때 역시 트럼펫 솔로는 강대관 선생의 몫이었다. 《박성연과 Jazz at the Janus Vol.1》에서 강대관은 유일한 트럼펫 주자로 출연해 세 명의 색소폰 주자 김수열, 정성조, 신동진에게 밀리지 않기 위해 혼신의 솔로를 들려준다. 선생이 없었다면 아마도 한국 재즈 트럼펫의 계보는 한동안 끊겼을지도 모른다.

최근 들어 한국 재즈의 역사를 1920년대로 소급해 그간에 훌륭한 연주자가 많이 있었다는 주장이 사람들로부터 호응을 얻고 있다. 분명히 강대관 이전에도 한국에는 재즈 트럼펫 주자가 있었고 동시대의 방송국 악단에도 훌륭한 연주자들이 존재했다. 하지만 강대관이 동료 연주자들, 심지어 그가 속한 밴드를 이끌었던 이봉조 혹은 길옥윤과 다른 점은 강대관이야말로 늘 자신

과 함께 재즈의 현장을 지켰던 연주자들과 같이 재즈를 중심에
놓고 활동했던 진정한 재즈맨이었다는 점이다. 사람들이 재즈라
는 음악을 제대로 들어본 일이 없던 시절에도 강대관은 골수까
지 재즈 연주자였다. 후대의 재즈 팬들과 역사가는 그 점을 반드
시 평가해야 한다고 생각한다. 강대관 선생이야말로 진정한 재
즈 1세대였다고 부르고 싶은 이유는 바로 이 때문이다.

(2017)

전위주의의 버팀목

무할 리처드 에이브럼스(1930~2017)

지난해 10월 29일 무할 리처드 에이브럼스가 뉴욕 맨해튼에서 87세의 일기로 눈을 감았을 때 그의 타계는 상대적으로 많은 언론에 노출되지 않았다. 소셜 미디어에서도 그 모습은 마찬가지였다. 하지만 미국 재즈저널리스트협회의 회장 하워드 맨들Howard Mandel은 『뉴욕 타임스』에 그의 부고 기사를 쓰는 것을 잊지 않았고 『시카고 트리뷴Chicago Tribune』의 객원 기자 하워드 라이시Howard Reich 역시 긴 글로 그의 타계를 알렸다. 전체 기사의 양이 적었던 만큼 그 부고 기사는 길고 자세했으며, 그에 대한 존경심을 담고 있었다. 1960년대 그와 함께 활동했던 트럼펫 주자 와다다 리오 스미스Wadada Leo Smith의 말은 이 추모의 마음을 함축적으로 전한다. "그는 아티스트들이 서로를 존중하고, 함께 연주하는 책임감을 공유하며, 서로에게 가르침을 줄 수 있는 공동체를 창조해낸 사람이었다."

그런 공로를 인정받아 1990년 덴마크의 '재즈파 프라이즈

Jazzpar Prize'가 처음 시행되었을 때(아쉽게도 이 상은 2004년에 중단되었지만), 그 수상자는 에이브럼스였고, 그는 2010년 미국 재즈의 '평생 공로상'이라고 할 수 있는 국립예술기금 '재즈 마스터'에도 이름을 올렸다.

그럼에도 불구하고 그가 아방가르드 재즈의 진영 내에서도 '상대적인' 은자隱者로 남아 있었던 것은 그의 음악이 뒤늦게 모습을 드러냈기 때문이다. '뒤늦게 등장한 전위주의'라는 이 역설은 아방가르드를 센세이셔널한 관점에서만 바라보려 하는 평론가와 청중들의 시각에 쉽게 포착되지 못했다. 단적인 예로 그가 데뷔 앨범 《빛의 정도Levels and Degrees of Light》(델마크)를 발표했던 1967년은 그와 동갑이었던 오넷 콜먼이 이미 일대 파란을 일으키고 몇 년의 공백을 거쳐 활동을 재개하던 중이었고, 앨버트 아일러Albert Ayler는 생애 마지막 정점을 찍고 있었으며, 존 콜트레인은 갑작스러운 죽음으로 이미 전설의 존재가 된 때였다.

하지만 돌이켜보면 그의 '뒤늦은 전위주의'는 늦은 만큼 진중했고 풍부한 내용으로 가득 차 있으며, 무엇보다도 재즈의 역사를 새롭게 재해석했다. 평론가 게리 기딘스Gary Giddins와 스콧 드보Scott DeVeaux가 '아방가르드 역사주의'라고 부른 재즈의 전통에 대한 전위주의자들의 관심은 에이브럼스를 통해 촉발되었고, 그런 점에서 평론가 휘트니 발리에트가 오넷 콜먼을 가리켜 "다른 모든 혁명가들처럼 그는 원시인을 가장한 지식인이다"라고 평한 것은 에이브럼스에게 더욱 들어맞는 표현이었다.

1930년 9월 19일 시카고의 한 잡역부의 아들로 태어난 에이브럼스는 '질풍노도'의 청소년 시절을 보냈다. 싸움과 무단결석으로 소년원에 들어갔던 그는 열여섯 살에 고등학교를 중퇴하고 교회에서 피아노를 연주하면서 이 악기를 익혔다. 시카고 음악원에 입학해 음악을 배울 계획이었던 그는 곧 독학으로 음악을 연마하겠다고 결심하게 되는데, 그것은 훗날 스스로 말했듯이 "그것이야말로 자신이 원하는 방향으로 곧장 갈 수 있는 방법"이란 점을 깨달았기 때문이다.

이러한 그의 자각은 창조적인 그의 음악의 밑거름이자 조숙했던 그의 정신적인 깨달음의 한 부분이라고 할 수 있다. 훗날 그의 제자가 된 아트 앙상블 오브 시카고의 색소폰 주자 조지프 자먼Joseph Jarman은 다음과 같이 이야기했다. "리처드 에이브럼스와 처음 만나기 전까지 나는 게토의 '힙스터' 검둥이 무리 중 하나였다. 나는 멋을 부리고 마약을 하며 마리화나를 피우는 그런 부류의 인간이었다……. 그러다가 리처드, 그리고 다른 연주자들과 함께 익스페리멘털 밴드Experimental Band에서 작업할 기회가 있었는데 그곳에서 나는 무엇인가를 해야 하는 의미와 이유를 발견할 수 있었다."

직업 연주자 생활을 시작한 열여덟 살 때 에이브럼스가 관심을 가졌던 것은 역시 재즈였고 그중에서도 비밥이었다. 그는 당시 시카고를 방문했던 맥스 로치, 케니 도럼Kenny Dorham, 행크 모블리 등과 자주 연주했는데 시카고의 유서 깊은 재즈 클럽 '재

즈 쇼케이스'를 당시부터 운영해 온 조 시걸Joe Segal은 다음과 같이 말했다. "그는 시카고 최고의 피아니스트 중 한 명이었다. 그는 정통파였다. 당시 그의 연주를 녹음해놓은 게 있는데 내가 말해 주지 않으면 그 누구도 이 연주가 누구의 것인지 맞히지 못할 것이다."

1958년 그는 드러머 월터 퍼킨스Walter Perkins가 결성한 시카고의 하드 밥 밴드 MJT+3의 멤버였고 색소포니스트 에디 해리스Eddie Harris가 이끌던 밴드의 피아니스트로 활동하기도 했다. 하지만 이미 당시부터 그의 관심은 더욱 다양한 음악을 아우를 수 있는 아방가르드 재즈로 옮겨가고 있었다. 이 도시에서 활동하던 선 라 아케스트라The Sun Ra Arkestra가 아마도 에이브럼스에게 영감을 주었을 것으로 보이는데, 선 라가 자신의 무대를 뉴욕으로 옮긴 이듬해인 1962년, 에이브럼스는 프레드 앤더슨Fred Anderson, 조지프 자먼, 로스코 미첼Roscoe Mitchell(이상 색소폰), 스티브 맥콜Steve McCall, 잭 디조넷(이상 드럼) 등을 규합해 '익스페리멘털 밴드'를 결성했고, 이는 3년 뒤에 발족하는 창조적 음악인들의 발전을 위한 모임AACM: Association for the Advancement of Creative Musicians의 모태가 되었다.

스티브 맥콜, 필 코런Phil Cohran(그는 선 라 아케스트라의 트럼펫 주자였다), 피아니스트 조디 크리스천Jodie Christian 등이 참여한 AACM은 1965년 에이브럼스의 지하 아파트에서 첫 모임을 갖고 에이브럼스를 첫 회장으로 선출하면서 시카고 지역 아방가르드 음악의 산실이 되었다. 주지하다시피 아트 앙상블 오브 시카고

는 이 단체가 배출한 가장 상징적인 밴드로, 이 모임은 음악의 장르를 거부하는 진보적인 흑인음악의 창조를 그 목표로 두었다.

AACM을 이끌며 회원들과 함께 시카고의 대표적인 재즈 레이블 델마크에서 석 장의 앨범을 발표(1967~1972년)한 에이브럼스가 뉴욕 무대에 처음 선 것은 1970년이었다. 그는 이때 시카고보다는 뉴욕이 아방가르드 음악에 훨씬 관대하다는 사실을 실감했는데, 이를 계기로 6년 뒤인 1976년 그는 자신의 주 무대를 뉴욕으로 옮겼고 그의 창작의 결실들도 이때부터 왕성하게 쏟아져 나오기 시작했다. 1970년대 뉴욕의 '로프트 재즈' 운동이 시카고의 AACM과 일정 정도 영향을 주고받았다는 점은 반드시 주목해야 할 부분이다.

이 시기 에이브럼스의 음악은 피아노 독주에서부터 빅밴드에 이르기까지 다양한 편성으로 표현되었다. 심지어 그는 크로노스 퀴텟Kronos Quartet, 브루클린 필하모닉 오케스트라, 디트로이트 교향악단의 위촉으로 음악회용 작품을 작곡함으로써 그의 음악은 장르의 틀을 부숴나갔다. 그 원칙은 재즈 안에서도 마찬가지였다. 당시까지의 재즈가 전前 세대의 재즈를 배타적으로 거부했던 것과는 달리, 그는 모든 종류의 재즈를 다시 꺼내 들고 재해석하고 결합함으로써 아방가르드라는 틀 안에서 이 모든 걸 녹여냈다. 찰스 밍거스가 제시했던 이 아이디어는 에이브럼스를 통해 더욱 명백히, 지속적으로 표현되었다.

재즈에 대한 그의 관점은 아트 앙상블 오브 시카고, 헨리 스

레드길, 앤서니 브랙스턴^{Anthony Braxton}으로 이어졌고, 소위 'M-베이스' 악파는, 다소 거칠게 말한다면, 에이브럼스와 AACM의 관점을 1980년대 상황에 적용시킨 것이라고 할 수 있다. 그러므로 크레이그 타본^{Craig Taborn}, 비제이 아이어, 제이슨 모런과 같은 오늘날을 대표하는 창조적인 피아니스트들에게서 무할 리처드 에이브럼스의 영향을 발견하는 것은 그리 어렵지 않다. 그런 면에서 1970년대부터 1990년대까지(물론 그 이후에도 그의 작품들은 뛰어났지만) 뒤늦게 꽃피운 그의 전위주의는 화려하지는 않았을지언정 가장 튼튼한 아방가르드 재즈의 버팀목이었다. 만약 그가 없었더라면 아방가르드 재즈가 자연스럽게 메인스트림 재즈의 일부로 침투하는 현상은 지금처럼 분명하지 않았을 것이다. 그는 확실히 드러나지 않은 선지자였다. 그의 아버지는 소년 리처드 에이브럼스를 '무할'이라는 이름으로 불렀는데 그것은 '첫 번째 사람'이라는 뜻이었다고 한다.

(2018)

재즈의 계관시인

존 헨드릭스(1921~2017)

2016년 9월 16일 뉴욕에 위치한 재즈 클럽 이리디엄에서는 재즈 보컬의 살아 있는 전설 존 헨드릭스^{Jon Hendricks}의 아흔다섯 번째 생일을 축하하는 공연이 펼쳐졌다. 그의 두 딸이자 역시 재즈 보컬리스트인 미셸^{Michele}, 아리아^{Aria} 헨드릭스는 물론이고 재니스 시겔^{Janis Siegel}, 케빈 마호가니^{Kevin Mahogany}, 커트 엘링, 로열 밥스터스^{The Royal Bopsters} 등 헨드릭스로부터 음악적 세례를 받은 재즈 싱어들이 참석한 이날 공연은 보기 드문 진정한 재즈 파티였다. 지팡이를 짚고 무대에 오른 존 헨드릭스가 힘겹게 목소리를 끌어올려 스캣을 구사하자 사람들은 환호와 박수를 터뜨렸고, 곧이어 그의 생일 축하 케이크가 무대에 오르자 출연진과 관객 모두 스윙 넘치는 생일 축하곡을 합창했다. 헨드릭스는 해맑은 함박웃음을 지었다.

그리고 1년 뒤 그는 아흔여섯 번째 생일을 보내고 대략 두 달 뒤인 지난 11월 22일에 편안히 눈을 감았다. 향년 96세. 최근 몇 년 동안에 그의 후배들이라고 할 수 있는 마크 머피^{Mark Murphy},

앨 재로, 팀 하우저^{Tim Hauser}가 먼저 세상을 떠났고 헨드릭스의 타계 불과 25일 후에는 케빈 마호가니마저 세상을 떠났으니 그의 생애는 그야말로 한 세기에 가까운, 길고 긴 시간이었다.

그럼에도 불구하고 헨드릭스의 타계는 왠지 급작스럽게 느껴진다. 그것은 만년까지도 무대에 선 그의 모습 때문이기도 하고 늘 생기와 재기로 넘쳤던 그의 노래들, 그리고 시간이 지나면서 오히려 선명해지는 그의 업적 때문일 것이다.

재즈 연주곡에 새로운 가사를 붙여서 부르는 소위 보컬리즈는 존 헨드릭스의 수많은 가사가 등장했던 1950년대에도 여전히 의심의 눈초리를 받고 있었다. 맨 처음 킹 플레저^{King Pleasure}와 애니 로스^{Annie Ross}를 통해 이 보컬 스타일이 등장했을 때 너무 빠르고 익살스럽게 들리는 가사 때문에 몇몇 사람들은 이를 노벨티 송(novelty song, 漫謠)의 일종이라고 여겼고, 이 노래를 진지하게 받아들인 건축가 겸 재즈 평론가인 흐시오 웬 시^{Hsio Wen Shih}도 기악 연주곡을 가사가 붙은 보컬로 무리하게 소화하면서 생기는 음악적 불완전성을 지적했다. 기악 연주자의 즉흥솔로를 그대로 따와 가사를 붙여 부르는 노래가 과연 진정한 재즈인가, 라는 재즈 연주자들의 질문은 보컬리즈에 대한 근본적인 회의였다.

그러나 재즈 보컬의 소수파로 남을 것만 같았던 보컬리즈는 1970년대 후반을 넘어서면서 새로운 경향으로 떠올랐다. 마크 머피, 앨 재로, 맨해튼 트랜스퍼^{The Manhattan Transfer}, 조지 벤슨, 보비 맥퍼린^{Bobby McFerrin} 등이 모두 보컬리즈를 구사하면서 이 창법

은 서서히 재즈 보컬의 중심으로 자리를 옮겨가기 시작했던 것이다. 그리고 그 흐름의 근원에는 여전히 현역으로 왕성하게 활동하던 존 헨드릭스가 있었다.

1921년 오하이오주 뉴어크에서 태어난 헨드릭스는 같은 주 톨레도에서 성장했다. 어린 시절부터 노래에 재능을 보인 그는 패츠 월러, 테드 루이스Ted Lewis, 아트 테이텀의 반주로 노래를 부르며 톨레도에서 이름을 알렸다. 하지만 제2차 세계대전 후 그가 톨레도대학을 다니던 시절 이 도시를 방문한 찰리 파커와 연주를 하면서 그의 음악은 급격한 변화를 겪게 되었다. 그는 대학 2학년 때 학업을 중단하고 비밥 보컬리스트가 되기로 결심한 뒤 찰리 파커가 있는 뉴욕으로 거주지를 옮겼다.

헨드릭스가 뉴욕에서 무명 가수로 활동하던 시절에 재즈 보컬에는 새로운 시도가 등장했다. 예를 들어 스탠더드 넘버 〈몸과 마음〉이나 〈때때로 나는 행복해요Sometimes I'm Happy〉를 부를 때 작곡가의 오리지널 버전으로 부르는 것이 아니라 콜먼 호킨스 또는 레스터 영의 연주 버전 멜로디로 노래를 부르는 것이다. 심지어 여기에는 연주자들의 솔로 라인에도 가사를 붙여 부르는 모험이 시도되었다. 그 주창자는 보컬리스트 킹 플레저와 작사가였던 (훗날 가수로 활동하게 되는) 에디 제퍼슨Eddie Jefferson이었다. 존 헨드릭스는 이 작업에 매료된 첫 번째 인물들 중 하나로, 그는 1954년 킹 플레저가 녹음한 스탠 게츠의 작품 〈겁먹지 말아요Don't Get Scared〉에서 플레저와 함께 가사를 쓰고 노래를 불렀다.

플레저는 그보다 1년 전에 〈때때로 나는 행복해요〉를 레스터 영 버전으로 녹음한 적이 있는데, 이 녹음에는 보컬리스트 데이브 램버트Dave Lambert가 이끄는 중창단이 함께했다. 램버트는 데이브 램버트 싱어스Dave Lambert Singers를 결성해 카운트 베이시의 빅밴드 연주곡들을 보컬리즈 합창으로 녹음하려는 꿈을 갖고 있었고, 작사에 탁월한 능력이 있었던 존 헨드릭스는 작사가로 이 작업에 참여했다. 아울러 1952년 킹 플레저에 이어 두 번째 보컬리즈 녹음을 시도한 보컬리스트 애니 로스는 데이브 램버트 싱어스의 보컬 트레이너로 작업에 동참했다.

하지만 대부분 재즈 보컬리스트로 활동한 바 없었던 합창단원들은 베이시 오케스트라의 연주를 노래로 표현하기에 역부족이었다. 할 수 없이 데이브 램버트는 합창단 녹음을 포기하고 헨드릭스, 로스와 함께 오버더빙으로 녹음을 결정했는데, 그것이 1956년 램버트, 헨드릭스 & 로스(이하 LHR)의 결성이었다.

LHR은 화려한 하모니와 재치 넘치는 가사(이 가사는 거의 헨드릭스에 의해 만들어졌다)로 재즈 보컬의 새로운 돌풍을 몰고 왔다. 이 팀은 1962년 애니 로스의 탈퇴 이후 욜란데 바반Yolande Bavan이 후임 보컬리스트로 가입하면서 1964년까지 활동했고, 1966년 데이브 램버트가 불의의 교통사고로 세상을 떠나면서 전설의 그룹으로 남게 되었다.

하지만 이 보컬리즈 트리오와 특히 존 헨드릭스가 남겨놓은 가사들은 훗날 재즈 보컬의 귀중한 자산이 되었다. 마크 머피,

조지 벤슨, 앨 재로, 맨해튼 트랜스퍼, 보비 맥퍼린, 뉴욕 보이시스New York Voices, 자코모 게이츠Giacomo Gates, 케빈 마호가니, 커트 엘링 등 1970년대 이후 21세기 보컬의 주역들이 모두 보컬리즈를 구사하면서 이 스타일은 재즈 보컬의 중심으로 자리 잡았다. 램버트, 헨드릭스 & 바반 해산 이후 헨드릭스는 셀로니어스 멍크, 아트 블레이키, 스탠 게츠, 데이브 브루벡, 윈턴 마설리스의 음반에 참여해 그의 독특한 창법을 들려주었고, 특히 맨해튼 트랜스퍼가 1985년에 발표한 《보컬리즈Vocalese》(애틀랜틱)는 헨드릭스의 가사가 전곡에 쓰인(아울러 그가 함께 노래를 부른) 보컬리즈의 고전으로 손꼽힌다.

솔로 독립 후에도 장성한 자신의 딸들과 함께 중창단을 결성했던 헨드릭스는 1993년에 미국 국립예술기금 '재즈 마스터'로 선정되었다. 아울러 보컬리즈란 용어를 처음 사용한 평론가 레너드 페더Leonard Feather는 존 헨드릭스를 '재즈의 계관시인'이라고 칭송했다. 매우 아름다운 연주임에도 즉흥연주라는 속성 때문에 상대적인 것으로 남을 수밖에 없었던 재즈의 솔로들에게 그의 노랫말이 영구불멸의 생명을 부여했다는 것을 생각하면 이와 같은 칭송은 결코 과하지 않다. 그 멜로디는 그의 노랫말과 함께 언제까지고 불릴 테니 말이다.

(2017)

불운의 재즈 앨범 20선

문화사가 에곤 프리델Egon Friedell은 "인간이 궁리해낸 모든 분류법은 독단적이고 인공적이며 오류"라고 했으니, 하물며 모든 '선정'은 정치적이며 권력 지향적이다. 어찌 제대로 평가받지 못한 재즈 앨범을 스무 장으로 추릴 수 있겠는가. 책을 좀 더 재밌게 만들 방법을 궁리하다가 뽑아 본 것이니 너무 진지하거나 심각하게 이 목록을 볼 필요는 없다. 이 독단과 폭력을 완화해줄 수 있는 것은 한번 읽고는 '그렇게 볼 수도 있지' 하고 잊어버릴 수 있는 독자 여러분의 현명함뿐이다.

패츠 월러

《1926~1927》(클래식스)

○

오락 음악으로서의 역할 때문에 그 안에 담긴 예술적 가치를 전혀 인정받지 못했던 초창기 재즈의 비운은 패츠 월러에게서 가장 전형적으로 나타났다. 하지만 사람들의 시선과는 달리 그는 탁월한 피아니스트였고, 재즈에서는 전대미문의 오르간 명수였다. 아직 해먼드 오르간이 출현하기 전이었던 1920년대, 파이프 오르간을 통해 현란한 즉흥연주를 들려준 월러의 모습이 여기에 담겨 있다. 원래 이 녹음을 남긴 RCA-빅터가 이 보물과 같은 연주를 썩히고 있자 프랑스의 클래식스 레코드가 한 트랙도 빼놓지 않고 CD 한 장에 담았다. 1926~1927년 녹음.

젤리 롤 모턴

《마지막 세션: 제너럴 녹음 전곡

Last Sessions: The Complete General Recordings》(코모도어)

o

자칭 재즈의 창시자였던 젤리 롤 모턴^{Jelly Roll Morton}이 49~50세에 남긴 생애 마지막 녹음. 스윙이 전 미국을 뒤덮던 시기, 초창기 재즈의 이 증인은 이미 뒷방 늙은이 신세로 전락했지만 여전히 꺾이지 않는 기세로 위풍당당하게 연주한다. 특히 1920년대에 발표했던 초기의 작품들을 피아노 독주로 연주한 열세 곡은 연주자로서의 그의 진가를 다시 확인시킨다. 특히 그가 강조한 '스페인풍 향미^{Spanish Tinge}'가 감도는 〈갈망^{The Crave}〉은 불운의 명곡이다. 여기서 한 가지 더. 그토록 자기 과시가 심했던 그는 이토록 매력적인 목소리를 지금껏 왜 감춰 왔는지 의아할 정도로 이 마지막 녹음에서 기막힌 노래들을 남겼다. 그는 대단한 보컬리스트였다. 1939~1940년 녹음.

루이 암스트롱

《새치모: 음악 자서전

Satchmo: A Musical Autobiography》(데카)

○

1957년, 당시 56세의 루이 암스트롱이 녹음한 자신의 일대기. 짤막한 그의 구술과 함께 킹 올리버 시절의 음악부터 그의 1950년대의 음악까지가 석 장의 CD(LP로는 넉 장)에 파노라마처럼 펼쳐진다. 하지만 1920년도의 녹음을 다시 담고 있지는 않고, 대부분이 1956~1957년의 새 녹음에 간혹 데카에서 녹음한 1940년대 후반, 1950년대 초반의 녹음들을 더했다. 그러므로 앨범 전체의 음질이 비교적 균일한 데다가 역사적으로 매우 중요한 '핫 파이브', '핫 세븐'의 레퍼토리도 1950년대의 연주로 감상할 수 있다. 하지만 무엇보다도 감동적인 것은 1956년에 녹음한 〈당신이 미소 지을 때When You're Smiling〉이다. 이 연주를 들을 때마다 늘 뭉클해진다. 정말이지 인간적인 음악이다.

찰리 파커와 올스타스

《버드랜드에서의 하룻밤One Night In Birdland》(CBS)

○

그의 이름 앞으로 헌정된 클럽 버드랜드에서 1951년과 1953년에 있었던 찰리 파커의 실황 연주 녹음. 특히 디지 길레스피와 함께한 1951년 연주는 그리 좋지 않은 음질임에도 불구하고 폭발하는 비밥의 에너지를 담은 최고의 명연이었다. 버드 파월(피아노), 토미 포터Tommy Potter(베이스), 로이 헤인즈Roy Haynes(드럼)의 리듬 섹션. 하지만 바로 그해에 파커는 약물 복용으로 뉴욕의 카바레 라이선스를 잃음으로써 한동안 버드랜드에 설 수 없었고, 1953년 다시 이 클럽에 돌아왔지만 날로 심각해지는 중독 현상으로 1954년 클럽으로부터 해고당한다. 자신의 전당에서 내쫓기는 한 예술가의 몰락 과정을 담은 음반.

클리퍼드 브라운

《클리퍼드 브라운 추모작Clifford Brown Memorial》(프레스티지)

○

제목처럼 이 불세출의 트럼펫 주자가 세상을 떠난 후에 발매된 이 앨범에는 브라운이 맥스 로치와 밴드를 결성하기 1년 전인 1953년의 연주들이 담겨 있다. 그중 절반은 브라우니와는 또 다른 불운을 겪었던 밴드 리더 태드 대머런Tadd Dameron의 9중주 '스몰 빅밴드'에서의 연주이며, 나머지 절반은 라이어널 햄프턴Lionel Hampton 오케스트라의 멤버로 유럽 투어에 나섰을 때 잠깐의 틈을 이용해 동료 멤버 아트 파머Art Farmer와 공동으로 스웨덴 연주자들과 녹음한 8중주 녹음이다(편곡은 퀸시 존스). 대머런의 앨범에서 자칫 놓치기 쉬운 그의 작품들이 여기 숨어 있으며 그 어느 곡에서든 브라우니의 옹골찬 트럼펫 소리는 단연 돋보인다.

CLIFFORD BROWN MEMORIAL

허비 니컬스

《블루노트 녹음 전집The Complete Blue Note Recordings》(블루노트)

O

셀로니어스 멍크가 그랬듯이 허비 니컬스가 세상의 인정을 받기 위해서는 너무도 많은 시간이 필요했다. 니컬스가 멍크보다 더욱 불운했던 것은 멍크가 비로소 인정을 받기 시작했던 1963년, 니컬스는 44세의 나이에 백혈병으로 세상을 떠났다는 점이다. 그는 생전에 넉 장의 앨범만을 남겼는데, 그중 석 장을 녹음한 블루노트 레코드는 1997년 그들의 니컬스 녹음 전부를 석 장의 CD에 남김없이 담았다. 과감한 화성과, 일정한 노래 형식을 거부한 독특한 구성의 곡들은 '예언자The Prophet'라는 그의 별칭을 실감하게 해준다. 동시에 그와 함께했던 트리오 멤버들, 앨 매키번Al McKibbon(베이스), 아트 블레이키 혹은 맥스 로치(이상 드럼)가 얼마나 뛰어난 연주자였는가를 새삼 확인시켜준다. 1955~1956년 녹음.

듀크 엘링턴

《엘링턴 인디고 Ellington Indigos》(컬럼비아)

○

이 앨범은 수많은 엘링턴의 앨범 중에서 건성으로 지나치기 쉽다. 〈고독 Solitude〉, 〈무드 인디고 Mood Indigo〉, 〈키스의 전주곡 Prelude to a Kiss〉과 같은 과거의 곡들이 이 앨범에서 '재탕' 녹음되었고, 심지어 엘링턴과 그다지 어울릴 것 같지 않은 〈당신은 모든 것 All the Things You Are〉, 〈낙엽 Autumn Leaves〉과 같은 스탠더드 넘버들이 연주되었으니 말이다. 하지만 바로 그 점에서 이 앨범은 엘링턴 음악의 묘미를 역설적으로 들려준다. 모든 곡들은 새로운 편곡으로 멋지게 단장했으며 다른 작곡가들의 스탠더드 넘버들은 원래 엘링턴의 작품이었던 것처럼 매우 엘링턴적인 사운드를 들려준다. 그렇다. 그의 말대로 엘링턴의 악기는 그의 밴드였던 것이다. 황홀한 빅밴드 사운드가 여기에 있다. 1957년 녹음.

카운트 베이시

《카운트 베이시 스토리The Count Basie Story》(룰렛)

○

이 앨범은 아마도 영화 「글렌 밀러 스토리The Glenn Miller Story」(1954), 「베니 굿맨 스토리The Benny Goodman Story」(1956), 그리고 동명의 앨범들의 등장에 자극을 받았을 것이다. 하지만 음악을 들어본다면 진정한 '스윙의 왕'은 누구였는지가 매우 명백해진다. 탄력 있는 바운스, 미끄러지듯이 자연스럽게 흘러가는 스윙, 호쾌한 총주, 그 뒤에 이어지는 리듬 섹션만의 콘트라스트. 이 모든 스윙 빅밴드의 매력을 카운트 베이시는 창조하고 또 완성했다. 1937년 데뷔 녹음에서부터 1950년대까지의 베이시 오케스트라의 대표곡들이 1957년부터 1960년까지의 새로운 녹음들로 더블 CD를 가득 채우고 있다. 빅밴드의 이러한 에너지는 오직 카운트 베이시만의 것이다.

베니 카터

《별자리Aspects》(유나이티드 아티스츠)

○

베니 카터는 생전에 재즈 음악인들로부터 '왕'이라고 불릴 만큼 높은 존경을 받아 온 음악인이다. 1920년대 플레처 헨더슨 오케스트라 시절부터 만년에 이르기까지 70여 년 동안 그는 다양한 편성의 오케스트라를 위한 수많은 악보를 남겼으며, 목관악기인 색소폰을 주로 연주하면서도 금관악기인 트럼펫을 전문 연주자 못지않게 다루는 대목은 재즈에서 매우 독보적인 면모였다. 열두 달의 이름이 들어간 스탠더드 넘버에 자신의 오리지널 곡들을 더하고 이를 완벽한 빅 밴드를 통해서 녹음한 이 앨범은 한 완벽한 재즈 음악인의 기량이 집결된 걸작이다. 1958년 녹음.

치코 해밀턴 5중주단

《동방의 징Gongs East!》(워너)

o

버디 콜레트Buddy Collette, 에릭 돌피, 찰스 로이드라는 목관악기 주자의 계보를 만들어냈고 기타리스트 짐 홀Jim Hall, 존 피사노John Pisano, 가보르 서보Gábor Szabó, 래리 코리엘 등을 차례로 배출한 치코 해밀턴 5중주단Chico Hamilton Quintet의 가치는 너무도 간과되어 왔다. 특히 1958년 이 밴드에서 돌피의 플루트와 네이선 거슈먼Nathan Gershman의 첼로가 빚어내는 사운드는 재즈 앙상블의 절묘한 풍경을 만들어놓았다. 웨스트코스트 재즈의 역사에서 결코 빠질 수 없는 걸작.

피 위 러셀

《피 위와 함께 스윙을 Swingin' with Pee Wee》(프레스티지)

○

트래디셔널 재즈 연주자들 속에서 기이한 위치에 있었던 러셀의 스타일은 결국 그 독특한 스타일을 통해 재즈의 급변속에서도 살아남을 수 있었다. 진보적인 클라리넷 주자 지미 주프러는 1950년대부터 러셀을 우상으로 삼았고, 1960년대 들어 러셀은 셀로니어스 멍크, 존 콜트레인, 오넷 콜먼의 곡들을 자신의 레퍼토리 안에 넣게 되었으니 말이다. 그럼에도 그는 여전히 소박한 전통주의자였고 그 속에서 꿈틀거리는 독특한 악절을 그만의 탁성으로 연주했다. 그의 매력이 집결된 1958년, 1960년 녹음.

탈 팔로

《탈 팔로의 귀환The Return of Tal Farlow》(프레스티지)

○

탈 팔로는 수수께끼와 같은 존재였다. 찰리 크리스천 이후 정통파 재즈 기타리스트 중에 가장 탁월했던 이 테크니션은 순전히 독학으로 최정상의 기타리스트가 됐지만, 이후 숨 막히는 연주 일정에 염증을 느끼고 결혼 후 뉴저지 작은 마을에서 간판 페인팅으로 생계를 꾸리며 이따금씩 무대에 서는 생활을 택한 인물이었다. 1959년 일선에서 물러났던 그가 전업 연주자로 다시 무대에 섰던 1975년 사이에 그의 유일한 앨범이었던 이 1969년 녹음은 10년 만의 녹음이었음에도 불구하고, 늘 홀로 있었던 그가 기타를 손에서 결코 놓지 않았다는 사실을 말해주는 생생한 증거이며 한 건실한 사람이 남긴 숭고한 기록이기도 하다.

게리 버턴

《결국 혼자서 Alone at Last》(애틀랜틱)

○

1971년, 당시 스물일곱 살의 게리 버턴에게 앨범 제목에 달린 '결국'이라는 표현은 너무 이른 것이라고 느껴질 수도 있다. 하지만 열일곱 살부터 시작된 그의 앨범 녹음 경력은 10년이 흐른 뒤에야 '결국' 독주 실황 녹음을 완성시킬 수 있었다. 말렛 네 개를 동시에 사용하는 그의 주법은 비브라폰을 아무런 반주자가 필요 없는 독주 악기로 만들었고, 아름다운 여백이 느껴지는 사운드는 훗날 그가 안착하게 되는 ECM 사운드에 직접적인 영향을 끼쳤다. 한마디로 재즈의 새로운 세대가 출현한 것이다.

얼 하인스

《역작Tour de Force》(블랙 라이언)

○

많은 사람들이 1920년대 얼 하인스가 루이 암스트롱과 함께 재즈의 혁신을 일으켰다는 사실을 그다지 기억하고 있지 않은 요즘, 1960~1970년대 하인스가 남긴 경이로운 피아노 독주를 기억해달라고 젊은 재즈 팬들에게 요구하는 것은 조금 무리일지도 모른다. 늘 시대에 따라 그 시대를 대표하는 '스타일'에만 주목하는 평론에 의해 그의 음반은 세월 속에 묻혔으니까. 하지만 하인스의 연주는 우리가 '역사'라고 부르는 앙상한 뼈대 말고도 얼마나 풍성한 살과 피가 있는지를 여실히 들려준다. 아트 테이텀, 오스카 피터슨의 피아노 독주와 더불어 재즈 역사상 가장 뛰어난 피아노 독주 녹음이 여기에 있다. 1972년 녹음.

매코이 타이너
《내면의 목소리Inner Voices》(마일스톤)

○

매코이 타이너를 생각하면 오늘날 허비 행콕과 칙 코리아가 재즈 거장의 자리를 과잉 독점하고 있다는 생각을 지울 수 없다. 마일스 데이비스와 존 콜트레인 이후 시대를 대표했던 이들 피아니스트 가운데서 타이너만이 전기 건반악기에 눈 돌리지 않고 피아노에 천착한 것이 그를 구시대의 인물로 평가하는 근거였다면, 이제는 그 관점을 버려야 하는 것이 아닐까? 행콕, 코리아가 재즈-퓨전을 시도할 때 타이너가 피아노 독주에서부터 빅밴드는 물론이고 합창음악까지 재즈로 끌어들였던 노력들은 반드시 재평가받아야 한다. 콜트레인의 음악이 그랬듯이 타이너의 음악은 늘 격한 감정의 소용돌이를 불러일으킨다. 평범한 음악에서는 결코 느낄 수 없는. 1977년 녹음.

조지 콜먼

《어둠이 내린 후의 암스테르담Amsterdam After Dark》(타임리스)

o

존 콜트레인 후임으로 마일스 데이비스 5중주단에서 차례로 연주했던 두 테너

맨 행크 모블리와 조지 콜먼은 빙벽과 같은 거인과 늘 비교되어야 했다는 점에

서 숙명적인 불운아였다. 하지만 마일스 데이비스 밴드를 탈퇴한 후 콜먼은 엘

빈 존스의 재즈 머신Jazz Machine 등 다른 밴드에서 연주하면서 절치부심, 칼을 갈

았고 1970년대 말부터 발표한 앨범을 통해 자신이 이제 정상의 테너맨이란 사

실을 선명하게 들려주었다. 멀티포닉multi-phonic 사운드를 자유자재로 사용하면

서 막힘없이 쏟아내는 그의 솔로는 재즈의 매력, 그 자체라고 해도 과언이 아니

다. 1978년 녹음.

리치 베이락

《발라드Ballads》(소니)

o

리치 베이락과 같은 명피아니스트가 오늘날 재즈의 일선에서 잘 보이지 않는다는 것은 재즈 전체의 불행이다. 오늘날 그는 키스 재럿과 더불어 피아노 독주 부문에 있어서 정상급 연주자로 평가받아야 마땅하다. 기교의 수려함과 음색의 명료함, 과감한 파격, 그러면서도 화려함을 뽐내지 않는 그의 연주를 넘어설 만한 재즈 피아니스트는 지금 거의 보이지 않는다. 스탠더드 넘버에 대한 개성 있는 해석도 훌륭하지만 〈느릅나무Elm〉, 〈떠남Leaving〉, 〈밤의 호수Nightlake〉와 같은 그의 오리지널은 정말 매력적이다. 후속작인 2집도 발표되었다. 1986년 녹음.

케빈 마호가니
《다른 시간 다른 장소Another Time Another Place》(워너)

○

블루스에서부터 발라드, 스캣까지. 재즈의 모든 창법을 구사할 줄 아는 전천후 남성 재즈 가수는 몇 명 없었다. 아마도 빌리 엑스타인Billy Eckstine, 조 윌리엄스Joe Williams, 멜 토메Mel Torme 정도만이 여기에 해당될 것이다. 하지만 최근까지 우리에게는 케빈 마호가니라는 한 명의 가수가 더 있었다. 그는 후대가 누릴 수 있는 유산을 이용해 보컬리즈까지 구사하는 그야말로 완벽한 가수였다. 그럼에도 우리는 그 점을 평가할 줄 몰랐고 지난 2017년 그는 59세를 일기로 너무 일찍 세상을 떠났다. 탁월했던 그의 노래들만을 남기고. 1997년 녹음.

본 프리먼

《위대한 분파The Great Divide》(프리모니션)

○

대략 쉰의 나이가 되어서야 첫 앨범을 녹음했던 시카고의 은둔자 본 프리먼Von Freeman은 자신의 이름을 세상에 알리는 데 지독하게도 무관심했다. 하지만 이러한 태도는 오히려 그만의 독특한 사운드를 만들어냈다. 자신에게 영향을 끼친 세 명의 색소포니스트(세 개의 분파)인 콜먼 호킨스, 레스터 영, 찰리 파커에게 바친 음반임에도 불구하고 녹음 당시 80세의 이 노장은 모든 곡들을 자기 스타일로 소화하여 그만의 음악으로 만들어낸다. 전성기의 기력은 아니지만 이 연주는 젊은 시절 그 누구의 연주 이상으로 아름답다. 2003년 녹음.

앤디 베이

《앤디 베이가 노래하는 세상The World According to Andy Bey》(하이노트)

○

21세기에 들어 앤디 베이에 대한 온전한 평가가 가까스로 이루어졌지만 1970년대부터 시작된 그의 긴 고독을 생각하면 지금의 평가는 아직도 충분하지 않다. 그는 재즈 역사를 통틀어 가장 뛰어난 재즈 가수 중 한 명이며, 이 앨범의 제목처럼 자신만의 세계를 만들어낼 수 있는 가장 독창적인 아티스트 중 한 명이기 때문이다. 뛰어난 연주자, 편곡자와 함께한 앨범들도 좋지만 오로지 자신이 연주하는 피아노 반주만으로 노래한 이 앨범은 그의 능력을 낱낱이 들려준다. 여기, 길고 길었던 고독의 시간과 맞바꾼 값진 노래가 있다. 2013년 녹음.

다락방 재즈

초판 1쇄 발행	2019년 3월 27일
초판 3쇄 발행	2023년 5월 20일
지은이	황덕호
펴낸이	정상우
편집	이민정
디자인	김기연
표지 사진	게티이미지코리아
관리	남영애 김명희
펴낸곳	그책
출판등록	2007년 11월 29일(제13-237호)
주소	서울시 은평구 증산로9길 32(03496)
전화번호	02-333-3705
팩스	02-333-3745
페이스북	facebook.com/thatbook.kr
인스타그램	instagram.com/that_book

ISBN 979-11-87928-25-6 03600

그책은 (주)오픈하우스의 문학·예술 브랜드입니다.